KB082444

MULTIPLE SIGNATURES

Michael Rock

멀티플 시그니처
MULTIPLE SIGNATURES

2019년 1월 15일 초판 발행 · 2024년 3월 29일 2쇄 발행 · **지은이** 마이클 록 · **옮긴이** 최성민, 최슬기
펴낸이 안미르, 안마노 · **진행** 문지숙, 서하나 · **편집** 오혜진 · **디자인** 박민수 · **영업** 이선화 · **커뮤니케이션** 김세영
제작 세걸음 · **글꼴** AG 최정호체, 윤고딕 300, 윤슬바탕체, Garamond Premier Pro, Berthold Akzidenz Grotesk BE

안그라픽스
주소 10881 경기도 파주시 회동길 125-15 · **전화** 031.955.7755 · **팩스** 031.955.7744
이메일 agbook@ag.co.kr · **웹사이트** www.agbook.co.kr · **등록번호** 제2-236(1975.7.7)

MULTIPLE SIGNATURES: On Designers, Authors, Readers and Users
by Michael Rock; Contributions by Rick Poynor, Mark Wigley and Susan Sellers

ISBN 978.89.7059.987.8 (03600)

멀티플 시그니쳐

MULTIPLE SIGNATURES

일러두기

1 고유명사와 전문용어는 국립국어원 외래어 표기법을 따르되 일부는 실용적 표기를 허용했다. 인물·장소·단체명 원어는 「찾아보기」에 병기했다.

2 작품과 강연, 노래, 공연, 전시명은 ‹ ›, 신문과 잡지는 « », 단편과 논문은 「 」, 단행본과 시리즈는 『 』로 묶었다.

3 한국어판에는 원서와 달리, 저작권을 승인하지 않은 장프랑수아 료타르의 글과 「스크린의 제국 강연 노트」의 이미지가 수록되어 있지 않다.

4 본문에서 지은이 주는 번호로, 옮긴이 주는 ■로 구분했다.

옮긴이의 글

그래픽 디자인은 영화나 음악 같은 대중문화는 물론 미술이나 건축 등 인접 조형예술 분야에 비해서 대중적 인지도가 별로 높지 않은 편이다. 결과물이 독립된 작품으로 존재하기보다 협업의 산물이거나 복잡한 시스템의 일부일 때가 많은 탓이다. 이 책에서 지적하는 것처럼 디자인 작품에서는 '저작자'를 특정하기조차 어려울 때도 많다. 그러므로 그래픽 디자이너가 대개 이름을 드러내지 않고 그들의 작업이 종종 익명으로 취급되는 것은, 단지 디자인이라는 분야가 문화적 위상이 낮아서가 아니라, 얼마간은 그 본성이 반영된 현상이라고도 볼 수 있다.

한국어 독자 대다수에게 아마 마이클 록이나 그가 수전 셀러스, 조지애나 스타우트와 함께 운영하는 디자인 회사 투바이포는 그리 익숙한 이름이 아닐 것이다. 그들은 그래픽 디자이너이고, 더욱이 특정한 사적 스타일을 아무 작업에나 덧입히는 '스타' 디자이너나 직접 통제가 비교적 쉬운 소품에 집중하는 '장인' 디자이너가 아니라 다른 사람과 힘을 합쳐 복잡한 작품이나 시스템에 이바지하기를 꺼리지 않는, 올바른 의미에서 그냥 '디자이너'이기 때문에 더더욱 그렇다.

그러나 한국에서 이들은 순전한 이방인이 아니다. 창덕궁 등 서울 시내의 조선 시대 궁궐에서 안내판을 눈여겨본 독자가 있을 것이다. 2006년 마이클 록/투바이포가 안상수/안그라픽스와 공동으로 디자인한 작품이다. 2009년 경희궁에 설치되었던 임시 문화 공간 '프라다 트랜스포머'나 2010년 서울에 개관한 송은아트스페이스 아이덴티티도 그들이 디자인했다. 최근에는 고양시에 건립된 현대자동차 모터스튜디오나 평창 동계올림픽 삼성전자 홍보관 같은 대규모 프로젝트를 맡기도 했다. 그러므로 그들의 이름은 기억하지 못하더라도 작품은 경험해본 독자가 제법 있을 만하다. 여러 국적 구성원으로 이루어진 투바이포에서 일했거나 일하는 한국 디자이너도 적지 않으며, 그중 몇몇은 한국에 돌아와 활동을 펼치고 있다.

이 책의 지은이 마이클 록은 투바이포를 설립하기 전부터 디자인 저술가로서 미국의 «I.D.»나 «에미그레EMIGRE», 영국의 «아이eye» 같은 잡지에 기고하곤 했다. 그가 쓴 글은 디자이너의 목소리를 그대로 옮겨 적거나 결과물 형태에만 주목하던 디자인 저널리즘에서 벗어나 문화 연구와 비평 이론에서 접근법을

9

수용하고, 이로써 디자인을 더 넓은 사회 문화적 맥락에 배치해 비판적으로 분석하는 특징을 보였다. 디자인을 논하면서 디자이너 개인을 중심에 두지 않는 접근법은 언뜻 디자인을 사회 문화 분석에 종속시켜 의미를 축소하려는 시도처럼 비칠 수도 있다. 그러나 록은 그 목적이 오히려 (제한된 '걸작'뿐 아니라 문화 전반에 걸쳐 반복되고 누적되는 일상 사물과 연관해) 디자인의 더 깊은 의미를 이해하고, 이를 실천하는 이들에게 더 큰 책임과 야심을 요구하는 데 있었다고 암시한다. 어쩌면 1994년 이후 그와 투바이포가 상업과 문화를 가리지 않고 이론과 실천을 드물게 결합하며 이룬 성취야말로 그런 야심을 뒷받침하는 증거일지 모른다.

스튜디오 정신을 반영해 여러 협력자와 함께 꾸며낸 이 책 『멀티플 시그니처』는 록이 쓴 글을 망라하지 않는다. 비평가로서 그가 다른 디자이너의 작업을 날카롭게 분석한 글이 적지 않은데, 책 성격에 맞지 않아서인지 아쉽게도 실리지 않았다. 그러나 그가 써낸 글 중에서도 특히 영향력 있는 에세이 몇 편이 실렸고, 또한 순수한 평론이나 이론뿐 아니라 실제 디자인 프로젝트와 직접 연관된 글도 다수 포함됐다. 어떤 글은(예컨대

디자인 작가에 관한 논의는) 발표된 지 30여 년이 지난 지금도 여러 대학 세미나에서 교재로 쓰인다. 또 어떤 글은 디자인 프레젠테이션의 실용 사례처럼 읽히기도 한다. 그러므로 이 책은 대학원생의 책상이나 디자인 회사의 서재에 두루 어울리는 자료다.

본문에서도 설명되지만, 제목에 쓰인 '시그니처'는 중의적이다. 작가의 서명을 뜻하기도 하고, 책을 만들 때 전지 한 장에 모아 찍는 페이지 단위를 뜻하기도 한다. 한국에서는 흔히 '대'라 불린다. 즉 '멀티플 시그니처'는 '여러 서명' 또는 '여러 대'로 옮길 수 있지만 어느 하나로도 둘을 함께 가리킬 수는 없다. 불가능한 중의법을 억지로 시도하느니, 음역으로 어감이나마 살리는 편이 낫겠다고 판단했다.

책에 실린 글 중에는 기존에 한국에서 다른 형태로 출간된 것도 있다. 예컨대 「박물관에 관해」는 윤원화 등이 공역한 『디자인을 넘어선 디자인 *Design beyond design*』얀 판토른 엮음, 시공사, 2004에 조금 다른 형태로 실렸고, 「디자이너는 작가인가」는 이지원이 옮긴 『그래픽 디자인 이론—그 사상의 흐름 *Graphoc design theory: Reading form the field*』헬렌 암스트롱 엮음, 비즈앤비즈, 2009에 '작가로서의 디자이너'라는 제목으로 실렸으며, 「광란병」은 우리가

쓴『불공평하고 불완전한 네덜란드
여행』안그라픽스, 2008에 같은 제목으로
실린 바 있다. 마지막 예는 우리의
10년 전 번역을 조금 수정해 실었지만,
나머지 두 글은 기존 한국어 번역을
참고하지 않고 새로 옮겼다.

　번역을 제의해주신 안그라픽스
편집주간 문지숙 선생님, 오랜 시간
끈기 있게 기다려주시고 여러모로
배려해주신 안마노, 오혜진, 서하나
님과 번역에 필요한 질문과 자료
요청에 기꺼이 응해주신 마이클 록과
투바이포, 아름다운 책을 빚어주신
디자이너 박민수 님께 감사드린다.

　2019년 1월
　최성민 최슬기

인사말

다음 분들에게 깊이 감사드린다.

이 책에 실린 모든 내용의 근본이 되는 파트너십을 잘 관리하고 유지해준 수전 셀러스와 조지애나 스타우트.

이 작업에 기꺼이 참여해 함께 실현해준 마크 위글리, 수전 셀러스, 조지애나 스타우트, 롭 지엄피에트로, 폴 엘리먼, 마이클 스피크스, 렘 콜하스, 엔리케 워커, 이반 반, 루치아 알레스, 지니 킴, 릭 포이너, 얀 판토른, 엘리자베스 록, 어윈 첸, 알렉산더 슈트루베, 댄 마이클슨, 플로리안 이덴뷔르흐, 류징, 피터 아클.

글을 읽고 의견을 나누거나 인터뷰에 기꺼이 응해준 루치아 알레스, 안톤 베이커, 마이클 베이루트, 앤드루 블라우벨트, 이르마 봄, 막스 브라윈스마, 에스터 클레븐, 빔 크라우얼, 빌럼 더리더르, 메러디스 데이비스, 키스 고더드, 에밀리 킹, 렘 콜하스, 딩에만 카월만, 엘런 럽턴, 카럴 마르턴스, 캐서린 매코이, 크리스틴 매쿼드, 치 펄먼, 릭 포이너, 클라르트여 키린스, 엘리자베스 록, 수전 셀러스, 다니엘 판데르펠던, 얀 판토른, 흐리스 페르마스, 댄 우드, 쇼웨이 예 등 친구 동료 여러분.

강의와 저술을 지원해준 컬럼비아대학교의 마크 위글리, 예일대학교의 실라 러브랜트 더 브레트빌, RISD의 톰 오커시.

지적인 영감과 도전적인 대화로 책의 내용에 영향을 준 프린스턴대학교의 루치아 알레스.

여러 해에 걸쳐 우리에게 작업을 의뢰하며 지원해준 모든 협력자와 의뢰인, 특히 책에 소개된 여러 프로젝트를 후원해준 미우치아 프라다, 파트리치오 베르텔리, 파비오 잠베르나르디.

오랜 기간 헌신적으로 협력해준 OMA의 렘 콜하스와 시게마츠 쇼헤이.

책에 소개한 여러 작업에 영감을 주고 많은 경우 작업을 함께 하기도 한 페트라 블레즈, 캐슬린 복스, 안젤리카 브랑콜리, 아델 챗필드테일러, 제르마노 첼란트, 신시아 데이비드슨, 엘리자베스 딜러, 롤프 펠바움, 재닛 존슨, 잰 케네디, 매기 킴, 브리지트 라콩브, 마이클 매어럼, 어맨다 파머, 찰스 렌프로, 파올라 바닌, 베르데 비스콘티, 데이비드 위크스, 카니에 웨스트 등 동료 여러분.

13

투바이포에서 우리와 함께 일한 에번 앨런, 케이티 안드레센, 시몬 바티스티, 친리엔 첸, 어윈 첸, 테리 차오, 알렉산드라 칭, 에리카 최, 최윤재, 앨리스 청, 에일린 코스텔로, 글렌 커밍스, 에리카 딜, 갈라 델먼트베나타, 제시카 도브킨, 더글러스 프리드먼, 헬레나 프뤼하우프, 줄리 프라이, 셀린 푸, 캐럴라인 갬벨, 티머시 갬벨, 새라 게퍼트, 지미니 하, 퍼넬러피 하디, 이본 히스, 엔리케 에르단데스 리베라, 파비엔 헤스, 시그리드 셸데 홀트, 홍수진, 알폰스 호이카스, 캐런 수, 데릭 헌트, 데이비드 이즈리얼, 너태샤 젠, 트레이시 젠킨스, 이즈리얼 캔더리언, 클레어 캉, 키키 가타히라, 김성중, 잭 클라우크, 코스타딘 크라이체프, 미치 고바야시, 앨버트 리, 이지원, 조너선 리, 베벌리 량, 앨릭스 린, 조너선 로, 제프리 러들로, 도니 루, 라리사 마르케스, 로리 맥그래스, 플로리안 뮤스, 댄 마이클슨, 매뉴얼 미란다, 에밀 몰린, 리 모로, 히토미 무라이, 에디 오패라, 알린 외즈칸, 릴리아나 팔라우, 크리스티나 파팔렉산드리, 대니얼 피터슨, 코니 퍼틸, 엘리자베스 록, 크리스토퍼 립키마, 밀레나 사데이, 석재원, 마이클 스퀴식, 알렉산더 슈트루베, 애니사 수타얄라이, 라이언 브루크 토머스, 헌터 튜라, 샤론 울먼, 라이언 위퍼, 징신, 데이비드 윤, 장슈핀 등 재능 있는 디자이너 여러분.

초고를 편집해준 리사 브레넌잡스와 원고를 끝까지 다듬어준 진 하이페츠.

책을 맡아준 리출리인터내셔널의 찰스 마이어스, 이언 루나, 모니카 데이비스.

크리에이티브 디렉션을 맡아준 최윤재. 디자이너 데이비드 윤, 릴리나 팔라우, 테리 차오, 김성중, 제프리 러들로. 특히 모든 페이지를 만져준 도니 루.

그리고 마지막으로 수전, 실러스, 윈슬로에게 늘 고마운 마음을 전한다.

14

멀티플 시그니처

나는 디자이너이자 저술가다. 오랫동안 두 역할을 번갈아 맡곤 했다. 디자인은 매우 이성적이면서도 무척 직관적이다. 그래픽 디자인은 고유한 문법을 지키기도 하고 자유를 구가하기도 한다는 점에서 글쓰기와 비슷하다. 두 활동이 뒤섞이면 뒤섞일수록 내 갈등도 커진다. 이 책에서 꾸준히 던지는 질문들은 내가 하는 두 작업이 어떻게 같고 다른지 헤아려본다는 점에서 '개인적' 성격을 띤다. 한편 나는 그래픽으로 일상적 실무에 응하는 사람이므로, 내 궁금증은 '직업적'이기도 하다. 그런가 하면 거의 20년 동안 젊은 디자이너를 가르치며 그들과 함께 고민한 주제라는 점에서는 '학문적' 질문이기도 하다.

이 책은 이 같은 다중 인격을 반영한다. 저술, 디자인, 교육이라는 세 활동의 성과를 전달하는 데 그치지 않고, 내가 함께 일하고 글 쓰고 대화하고 가르치는 사람들과 내 생각에 어떤 공통점이 있는지, 나 자신의 믿음이 시간에 따라 어떻게 변하는지도 반영한 책이다. 즉『멀티플 시그니처 *Multiple Signatures*』는 단순한 작품집이 아니라 우리 스튜디오의 정체성이나 특정 시대, 나 자신의 부족한 창의력이나 통찰력에 구애받지 않는 컬렉션이 되길 바란다. 시작은 내가 했지만, 실제 저작은 내가 존경하고 경외하는 여러 사람과 함께한 프로젝트다.

그래픽 디자이너에게 '시그니처'는 두 가지 의미다. 서명을 뜻하기도 하고, 책의 물리적 구성단위를 뜻하기도 한다. 이 책에는 글마다 지은이 이름이 적혀 있다. 내 이름으로 쓰인 글도 있고, 다른 사람이 쓰거나 나와 함께 쓴 글도 있다. 인쇄 시그니처 구조를 엄밀히 반영한 책은 아니지만, 제목은 어떤 물리적 구조를 분명히 암시한다. 모든 항목은 오른쪽에서 시작해 왼쪽으로 끝나는 원소가 된다. 대개는 따로 떼어내 읽어

17

도 되는 항목이고 출처도 다양하다. 역사적인 글도 있고 새로운 글도 많다. 대부분은 산문이지만, 다이어그램도 있고 글처럼 읽도록 의도한 '것'도 있다. 이들은 크게 네 덩어리로 나뉘어 있다. 작가주의에 관한 논의, 탐문으로서 디자인 프로젝트, 실무 비평, 결과물 구축에 사용자가 필수적 역할을 하는 작업 등이다. 오늘날 디자인을 사유하는 이라면 피할 수 없는 주제들이다.

　　　몇 년 전 일본 전시를 준비하면서 우리는 스튜디오에서 다량으로 배출된 자료를 모은 적이 있다. 그렇게 이미지 1천 점으로 전시장을 꾸미고 만든 책 『그게 다야it is what it is』에는 '결과물' 개념을(따라서 포트폴리오에 어울리는 자료 개념을) 흔드는 한편, 단계마다 글과 그림이 부산물로 배출되는 디자인 과정 전체를 살펴보려는 의도가 담겨 있다. 그래픽 디자인은 얄팍한 결과물로 국한되곤 한다는 사실이 답답했다. 몇 달에 걸친 작업이 명함 한 장, 태그 하나, 비상구 표지 하나로 응축된다. 그래픽 디자인 결과물은 철저히 일상적인 데다가 하찮아 보이기까지 하므로, 만족감은 '생각하기'와 '만들기'에서 찾을 수밖에 없다. 이 책은 프로젝트를 완성하려는 두 번째 시도이지만, 『그게 다야』가 오로지 시각적 작업이었다면, 『멀티플 시그니처』는 (대부분) 글로 이루어졌다. 또 다른 방법으로 우리가 왜, 어떻게 일하는지 생각해보는 작업이다. 두 책을 하나로 합치면 일종의 '비'작품집이 될 것이다. 태어나자마자 헤어져서 각각 늑대 굴과 도서관에서 자란 쌍둥이인 셈이다.

소개합니다

마크 위글리

무척 '그래픽'한 이름 아닌가? 노골적이라는 의미에서? 투바이포2x4. 잘 모르겠다고? 설명해보겠다. 꽤 복잡한 이야기다. 투바이포는 기본 건설 자재다. 즉 그래픽 디자인은 적어도 기본 건설 자재라는 뜻이다. 그래픽 디자인을 기존 디자인이나 시안의 선물 포장지로 보지 말고, 디자인 자체로 보기 바란다. 아예 구축 자체로 볼 수도 있겠다. 구축으로서 그래픽 디자인. 스스로 포장하는 대상 자체, 포장이나 심지어 선물 포장이 필요한 무엇으로 보자는 말이다.

그래픽은 열등한 예술이고 유혹의 기술인 반면, 건축은 유혹할 필요 없이 조용히 아름다움을 드러내는 우월한 예술이라고? 성급한 판단은 금물이다. 그래픽 디자인 없는 건축을 상상할 수 있을까? 거의 불가능하다. 이미지가 없다면 '건축'이라는 말 자체를 상상할 수 있을까?

그래픽 디자이너와 건축가가 건축과 그래픽을 명확히 구분하지 않으며 협력한 역사는 오래되었다. 엘 리시츠키와 라슬로 모호이너지가 한 예다. 그들이 건축가들과 밀접히 협업한 20세기 초에는 그래픽 디자이너와 실험적 관계를 맺지 않으면 실험적 건축가가 되는 일이 거의 불가능했다. 그런 협업에서 직업 정체성은 눈 깜빡할 사이에 뒤바뀌곤 했고 그런 깜빡임 속에서 작업이 발전되었다.

건축가가 잘하는 게 하나 있다. 물건을 말로 바꾸고 말을 물건으로 바꾸는 일이다. 건물은 말을 걸고 말은 어떤 구체적인 형태를 띠기 시작한다. 그렇다면 그래픽 디자이너는 우리 분야의 표면이 아니라 핵심에 있는 셈이다. 그처럼 핵심을 차지하고도 표면에 머무는 것처럼 보이는 게 바로 그래픽 디자인의 특별한 재주다.

그동안 투바이포가 그 모든 클라이언트와 프로그램, 장소에서 해온 일을 일일이 나열할 길은 없고, 또 그들이 앞으로 무엇을 할지 짐작할 도리도 없다. 여기서 그런 목록은 별 쓸모도 없을 거다. 게다가 목록 하면 또 그들의 장기이니 나는 굳이 시도할 필요조차 없겠다.

내가 작성할 수 있는 건 그들이 하지 않은 일 또는 하지 않을 법한 일의 목록밖에 없다. 아주 짧은 목록이 될 것이다. 거기에는 '건물'이라는 단어가 아마 포함될 거다. 투바이포가 건물을 지어본 적은 없다는 말이다. 그러나 건물이 여러 벽으로 이루어진 무엇을 뜻한다면 그들도 건물을 지어본 적이 있다. 여러 번 있다. 어쩌면 내가 아는 여느 건축가보다 오히려 그들이 더 진정한 건축가인지도 모른다.

그래픽 디자이너는 무의식과 의식의 경계에서 활동한다. 그리고 우리의 흥미를 끄는 그래픽 디자인은 대부분 어떤 촉매 기능을 하는 그래픽이다. 그래픽 작업이 간접적 연상 작용을 자극하면 표면에 없던 것이 표면으로 드러난다.

투바이포는 그 경계를 건너뛰는 습관이 있다고, 감히 주장해본다. 의식과 무의식, 보이는 것과 상상하는 것을 (말하자면 광고처럼) 미묘하게 접속하는 게 아니라, 그 경계를 훌쩍 넘어 극히 의식적이고 직접적인 영역으로 뛰어든다는 말이다. 아주 그래픽하다. 노골적露骨的이라는 의미에서 그렇다. 극히 지성적인 동시에 노골적이다. 지성적으로 노골적이다. 그들의 작업은 인쇄된 지면이나 벽면, 건물 정면이나 표면이 아니라 그 뼈骨를 드러내는露 데 있다. 그들 덕분에 우리는 생각을 다시 하게 된다. 건축이란 무엇인지 생각하게 되고, 덕분에 우리는 처음으로, 아니면 적어도 마침내, 건축가가 된다.

대화

수전 셀러스
조지애나 스타우트
마이클 록

그 글이 번역되어
나온 게 바로
우리가 투바이포를
시작한 해야. 거의
20년이 흘렀네...
디자이너 예순
명이 거쳐 갔고,
사무실을 다섯
번 옮겼으며
매킨토시, 인터넷,
이메일, 휴대 전화,
모바일 장치 등
기술적으로 엄청난
변화를 겪었지.
그런데 진짜로
변한 게 있나?

대화
수전 셀러스·조지애나 스타우트·마이클 록

26

료타르적 권력 관계나 위상 측면에서 논쟁을 규정하는 게
질문에 딱히 도움이 될지 모르겠는데.

아무튼 그게 료타르의 전제였으니까. 전제 자체를 두고
논쟁하기 시작하면 한 발짝도 못 나가.

너희 둘은 정말 어쩔 수 없구나.

디자이너의 정의가 근본적으로 변하고 있는 건
분명하지. 편집자는...

...큐레이터가 되고.

디자이너는 편집자이자 저술가이자 큐레이터가 되고.

그리고 디자인 생산을 구성하던 개별 노동의 경계는 흐려졌어.
요즘 디자이너는 개인의 상상력과 독창성, 그리고 체력에 따라
역할이 달라지는 것 같아.

기술이 격변하며 초래된 혼란을 조직적으로 이용하는 팀에
따라 달라지기도 하고.

혼돈에 빠지면 뭐든지 가능해 보이니까. 레토릭과 화술에 능해 관객을 사로잡을 줄 알고 사업가 기질도 있어서 그 비전을 실현할 줄 아는 도발적인 디자이너가 유리한 위치를 점하겠지.

'유리'하다가 적당한 말인지는 모르겠지만, 오늘날 디자이너가 (저술가, 사상가, 편집자, 큐레이터, 아트 디렉터, 디자이너, 일러스트레이터 등) 더 광범위한 역할을 맡다보면 우리의 창의적 위상도 달라질 수밖에 없을 거야.

1990년에 료타르는 오히려 좀 뒤늦었던 셈이지. 정체성 정치와 문화 이론이 지배하던 학계 문화나 기술 혁신 등으로 전통적인 위계질서가 무너지고 있었으니까. 새로운 기술 폭발과 당시의 문화적 분위기가 맞물리면서 우리가 활동을 시작하는 조건이 형성됐잖아.

하지만 오늘날 디자이너가 더 중요하다거나 적극적인 역할을 맡는다는 데 외부인도 공감할지는 모르겠어. 우리의 영향력이 전보다 더 커졌나? 아닌 것 같아.

그러니까, 무슨 일이든 가능하다니까.

일반인은 못 느끼더라도 우리는 그런 관여 방식의 변화를 내면화하는 게 중요할지도 몰라.

하지만 우리가 일을 시작할 때는 판이 좀 작았던 것 같아. 당시 디자인이 관여하던 비평적 이슈들만 해도 중요하긴 했지만 대부분 언어학이나 심리학적 성격을 띠었으니까. 우리 자신의 집단 신경증이 낳은 산물이랄까...

그냥 우리가 작은 판에만 낀 게 아니고?

29

그런 이슈들도 새로운 형태로 잔존하지만, 오늘날 우리가 겪는 문제는 더 확 와닿는 것들이라. 현실적인 경제난, 환경 위기, 정치 분열 같은 문제는 거의 손을 대기조차 어렵잖아.

이런 게 바로 진보일까? 하지만 우리는 '진보'에 근거한 디자인 이론을 지지하지 않잖아?

최근에는 스스로 '낙관론'을 공급한다고 선전하는 디자이너들이 있다고 들었어. 낙관론도 일종의 디자인 결과물일까? 오히려 낙관적인 형태의 마케팅일 가능성이 높겠지?

사회적 사실주의 프로파간다 같은 구린내가 나는데? 똥을 융단으로 덮는 듯한 소리잖아. 오히려 중요한 질문은 이거라고 생각해. 디자이너는 낙관적이어야 할까, 회의적이어야 할까?

어쩌면 우리는 낙관론 대신 쓴맛을 제공해야 할지도 몰라.

회의론이란 디자이너가 문화의 상업적 외피를 창출하는 한편 거기에 구멍을 뚫을 수도 있다는 말이지. 탐문 형식으로서 디자인에 관해서는 힉생들에게 뭐라고 이야기해?

디자인은 일종의 탐문 형식이라고 규정할 수 있지. 우리가 실무를 정확히 그렇게 포장하지는 않지만, 질문을 제시하고 논쟁을 드러냄으로써 관객이나 지지층, 고객과 능동적 대화에 관여할 수 있다고 클라이언트에게 제안하기는 하잖아.

관계 형성을 자극하고...

...우리가 종종 이야기하는 개념인 '너그러움'에 가까워지지.

나는 여전히 물건이 좋은데, 요즘 우리가 하는 일에서는 결과물보다 과정이 훨씬 더 중요해진 것 같아. 우리가 개발한 디자인 방법론은 사유, 대화, 스케치, 협력, 시도, 연결, 재시도, 글쓰기 등을 포괄하고...

(그러고보니 방법론 개발이 어쩌면 우리의 장기간 프로젝트인 것 같기도 하다.)

그 과정을 클라이언트와 공유하는 게 우리 작업에서 큰 비중을 차지하잖아.

클라이언트를 부추기는 것처럼 우리 자신도 너그러워지려고 애쓰는 거지.

열성이야말로 우리가 지닌 가장 차별화된 상품일 거야. 덕분에 망할 뻔한 적도 있잖아.

이 '탐문' 개념을 좀 더 포괄적으로 정의할 수 있을까? 현시점에서 탐문이 실질적 스튜디오 전략이 되는 데는 어떤 조건이 있을까?

탐문이란 형태나 내용이 아니라 일종의 분석 도구, 세상을 바라보는 방식이라고 이해해도 될까?

그렇지. 사물이 아니라 행동. 이런 생각이 안으로는 우리 자신에게, 바깥으로는 우리의 협력자와 클라이언트에게 어떤 작용을 할 수 있을까?

그러니까 형태도 아니고 내용도 아니라 그 중간이라면...

하지만 뭔가를 분석할 때도 우리는 시각 자료를 만들어내잖아. 그런 과정이 새로운 아이디어를 낳고, 프로젝트에 관한 새로운 사고와 새로운 기회로 이어지기도 하고.

바로 그거야. 그런 점에서 료타르가 구식으로 느껴지는 거지. 그는 사물과 그 사물이 '보는 이'에게 남기는 효과에 집착했거든.

이제 우리는 효과가 아니라 참여에 관해 이야기한다?

또는 '관여'겠지. 우리는 그래픽 디자인이라는 장치를 이용해 탐문을 시도한다는 뜻이야. 그런 탐문은 소통 매체를 통해 보는 이를 논쟁에 끌어들이고 질문에 참여시키지. 디자인 자체가 비평 도구인 셈이야.

'디자인'은 그 비평의 대상이기도 하고.

이 책에서 중요한 점은 비평과 디자인, 스튜디오 내부와 외부, 서로 다른 저자와 생각들의 경계선을 흐리는 데 있어. 글로 쓰인 것이건 구축된 것이건 우리가 하는 일은 모두 제약 없는 탐구 과정이라고 상상해보자는 거야.

디자이너는 특수한 작가일까 아니면
잘 차려입고 시장 경제의 세련된 레토릭에
맞춰 입만 놀리는 복화술 인형일까?
디자인은 무척 모순적인 활동이다.
거기에는 사적 측면과 공적 측면이
불가분하게 얽혀 있다. 디자이너는
사물을 만들기도 하고 사물을 만드는
시스템을 만들기도 한다. 그러나
무엇보다 디자이너는 점점 복잡해지는
경제에서 제한되지만 필수적인 기능,
즉 공적 발언 기능을 수행한다.

작가를 밝히기 어려움

역사는 쓰는 사람 손에 좌우된다. 그래픽 디자인사도 마찬가지다. 디자인 역사가에게는 단편적 자료를 (전통적인 1, 2차 자료뿐 아니라 시각 자료도) 정연한 서사로 엮는 과제가 있다. 그래픽 디자인사가 빈약한 이유는 주인공들이 자기 아이디어에 관한 서사를 폐쇄적으로 보존해 기득권을 유지하려 드는 (디자이너 자신에게 유리한 내용으로 지어낸 신화를 지키려는) 한편, 디자인 언론은 취재 대상이 단순화해 전해주는 이야기를 받아쓰기만 하는 데 있다. 1, 2차 자료 모두 믿을 수 없는 셈이다. 그러나 진짜 문제는 시각적 발상의 출처를 분명히 밝히기가 어렵다는 점이다. 아이디어를 디자이너 개인에게 귀속하는 관행은 다양한 영향을 하나의 영감으로 집중시키는 약식 기술법일 뿐이다.

비옥한 상상력에서 신비한 미적 영감이 솟구치는 이야기는 낭만적일지 몰라도, 현실에 거의 부합하지 않는다. 그래픽 디자인은 협력으로 이루어진다. 주변 문화와 결합해 작동하는 것이 바로 그래픽 디자인이다. 창조적 천재 이야기는 디자인 대상이 보잘것없는 수준으로 축소되거나 디자이너 자신이 늘 갈망하던 우상 지위로 과장될 때나 성립하는 미신이다.

투바이포에서 디자인한 루트비히 미스 반데어로에의 초대형 초상을 예로 들어보자. 건축사무소 OMA에서 디자인한 일리노이공과대학IIT 매코믹트리뷴캠퍼스센터 외벽에 설치된 이미지다. (이를 약식으로 '디자인-렘 콜하스'라고 적어보면 내 말을 이해할 수 있을 것이다.) 학생 활동을 묘사하는 소형 픽토그램 수천 개로 구성된 초상은 뉴욕 현대미술관 MoMA에 영구 소장되었고, 여러 전시회에 소개되었다. 2007-2008년 이곳의 건축 디자인 갤러리에서 열린 ⟨소장품*Just In:*

41

Recent Acquisitions〉전이 한 예다. 여기에는 다음과 같은 작품 설명이 붙었다.

> IIT 미스 반데어로에 벽지, 2004
> 투바이포
> 마이클 록, 수전 셀러스, 조지애나 스타우트

이 라벨은 거의 모든 면에서 사실을 단순화한다. 라벨만 보면 작품은 고립된 품목 같고, 특정 연도에 탄생한 물건 같으며, 투바이포의 세 동업자가 창작한 저작물 같다.

그런가하면 투바이포 IIT 담당 팀에서 일했던 젊은 디자이너의 강연에 관한 기사를 읽다가 이런 구절을 보고 놀란 적도 있다. "공간 그래픽 디자인 작업을 어디에서부터 시작할지 몰라 고민하던 중 '학생 활동'에 관해 간단한 픽토그램을 만들기 시작했다. 그가 만든 픽토그램 수백 개는 나중에 육 미터에 이르는 미스 반데어로에 초상으로 변신해 건물에 들어오는 학생들을 맞이하게 되었다. 하지만 그때만 해도 그는 작업이 어떻게 전개될지 전혀 몰랐다고 고백한다." 이 설명도 허구다. 여러 해에 걸쳐, 여러 디자이너 손을 거쳐 수백 가지 요소를 포함해 개발된 시스템 전체를 오직 디자이너 한 명의 작품으로 칠 수는 없다. 스튜디오에서 아이디어는 개인 머리에서 나오지 않는다. 어떤 의도나 방향성 없이 프로젝트가 진행되는 일도 드물다.

이처럼 형태는 달라도 환원주의적이라는 점에서는 매한가지인 디자인사는 디자인의 현실적인 (그리고 독특한) 측면을 포착하지 못한다. 협업을 중시하는 스튜디오 환경에서

디자인은 한 개인의 성취가 아니라 수많은 이의 창의적 활동이 모여 이루어진다. IIT 작업은 6년 동안 진행되었고, 디자이너 십수 명이 참여했다. 규모도 크고 역동적인 OMA 건축 팀과 인사이드아웃사이드의 조경 디자인 팀이 맡았던 역할은 말할 나위 없다.

이 디자인 결과물, 즉 건물 외벽에 설치된 초상을 두고 창작자를 자세히 따져보면, 저작권 문제가 간단치 않다는 사실이 금세 드러난다. 렘 콜하스와 OMA 설계 팀은 1998년 IIT 캠퍼스센터 설계 공모에 당선되었다. 건물 부지는 (역시 단순화해 표현하면) 미스 반데어로에가 디자인해 유명해진 캠퍼스와 북쪽 학생 기숙사 사이에 있었다. 고가 철로에 가려 죽은 공간에는 강의실과 집을 묵묵히 오가는 학생들이 팍팍한 풍경에 새겨낸 비공식 통행로가 여럿 형성된 상태였다. OMA가 내놓은 아이디어는 언뜻 통념에 어긋나지만 기발했다. 요란한 고가 철도에 빼앗긴 땅을 되찾자는 뜻에서, 건물을 철로 아래에 쑤셔 넣고 열차를 거대한 소음 방지 튜브나 터널로 에워싸자는 제안이었다. 건물 평면은 기존 비공식 통행로를 참고해 구성했다. 내부 공간은 비스듬히 종횡하는 통행로를 생동하게 하고, 겉면은 현대식 사각형 프레임, 일명 '미스 포장'으로 에워쌌다.

설계 공모 결과를 발표하는 자리에서, 당시 《뉴욕 타임스 *The New York Times*》 건축 비평가 허버트 무샘프는 복잡한 내부 공간과 차가운 '미스 포장'의 대비가 자아내는 긴장감을 이렇게 묘사했다. "IIT에서는 미스와 교조적 현대 건축의 권위에 맞서 씨름할 수밖에 없다. 콜하스는 고도 현대주의의 종말을 알리듯 요란한 내부 공간을 미스 풍의 유리 스킨으로 포장해

43

그 권위를 기리는 동시에 전복한다."

 렘 콜하스와 댄 우드, 새라 던이 이끌던 건축 팀은 공모 원안에서 역사적 건축가의 얼굴을 유리 외벽에 붙여 미스 포장을 표현했다. 우드는 구글 이미지 검색만 해도 선택지가 수천 개 나타나는 지금과 달리, 그때는 한밤중에 스튜디오에서 구할 수 있는 이미지를 투명 필름에 복사해 모델에 붙이는 수밖에 없었다고 회상한다. 결국 그렇게 선택된 얼굴, 반백으로 늙어가는 미스의 초상이 중앙 출입구에 거대하게 설치되어 그가 디자인한 고전적 남쪽 캠퍼스를 바라보게 되었다. 콜하스는 공모작 설명회 이후 수없이 거듭한 프레젠테이션에서, 미래의 학생들이 위대한 현대주의자의 입을 통해 건물에 들어올 것이라고 설명하곤 했다.

 미스 포장은 여러 변화와 굴곡을 거쳐 완성되었다. 일부는 디자인이 발전한 결과였고 일부는 실용적인 요건 탓이었지만, 상당 부분은 비용을 줄이려는 목적에서였다. 이 과정에서 원래 포장을 장식하던 다른 이미지는 모두 생략되고 늙고 주름진 미스의 얼굴만 남게 되었다. 그래서인지 우리가 프로젝트에 뛰어들 때쯤 그 얼굴에는 마치 손대서는 안 될 듯한 분위기가 얼마간 형성되어 있었다. OMA와 생각을 맞춰가면서 우리는 미스 포장의 상징성을 수용하면서도 그 상징성을 뒤집고 비틀어 낯설거나 웃게 만드는 법, 즉 우리 것으로 만드는 법을 찾아봤다. 벽화라는 사회적 도구와 고도 현대주의는 복잡한 관계였으므로, 우리는 그래픽과 건축이 서로 충돌하는, 그럴 수 있는 한계를 시험해보고 싶었다. 당시 우리는 라스베이거스 구겐하임미술관 그래픽 작업을 막 끝내고 뉴욕 소호 프라다 매장 작업을 새로 시작하던 참이었는데(둘 다 OMA와

함께한 프로젝트다), 이들 작업에서도 벽지 같은 저급한 재료와 현대주의 벽화라는 고급 개념을 1970년대식 슈퍼그래픽과 뒤섞는 방법이 비중 있게 쓰였다.

IIT 건물은 그래픽 효과로 점철되었다. 지붕과 벽이 상당 부분 분리된 건물의 구조적 특징과도 관련있는 선택이었다. 얇은 벽은 사실상 그래픽 스킨으로 표면을 덮을 수 있는 파티션에 가까웠기 때문이다. 우리는 이 그래픽 스킨을 매체 삼아 캠퍼스센터의 다양한 활동을 표현할 만한 기호 체계를 모색했다. 공간의 현대성을 활용하면서도 은밀히 훼손하려는 뜻에서, 공항이나 스포츠 경기장 같은 공공장소에 흔히 쓰이는 픽토그램을 생각했다. 동시에 신고딕 양식으로 지어진 예일 캠퍼스에서 볼 수 있는 해학적 석조 작품도 떠올렸다. 진지하고 역사적인 건축물 세부에 당대의 가벼운 농담을 슬쩍 끼워 넣은 작품들이었다.

스튜디오에서 이 프로젝트에 참여한 공저자는 많다. 여러 디자이너와 팀이 벽지와 표면 패턴에서부터 타이포그래피, 정보 체계, 이미지까지 공간의 모든 면을 건드렸다. 픽토그램 범위를 확대해 학교생활에서 떳떳하지 않은 부분음주 놀이, 커닝, 애정 행각, 기타 음탕한 행위 등까지 포함하자는 아이디어는 예일미술대학원을 갓 졸업한 여성 디자이너가 졸업 논문 작업을 바탕으로 제안해 독특한 스타일로 그려낸 결과였다. 이 아이콘 시스템은 공간 전체에서 크고 작은 규모로 거듭 쓰이는 통일 요소가 되었다.

우리 스튜디오에서 픽셀 그림은 OMA와 프라다 작업에 처음 쓰였으니, 역사가 꽤 깊은 셈이다. 픽셀로 그린 초상은 IIT 프로젝트 첫해에 한국인 미술가 서도호와 공동으로 제안

한 작업에 뿌리가 있다. 건물에 학생들의 존재감을 더 뚜렷이 불어넣는 방안을 고민하던 우리는, 학생증용 증명사진을 모아 육 미터짜리 초대형 '평균' 학생 얼굴을 그려보자고 제안했다. 예일대학원에서 조각을 공부하던 서도호가 한국 학생 사진 수천 장을 모아 만든 벽지 작업에 착안한 아이디어였다. 동시에 OMA가 제안했던 건물 정면 초상을 더 그래픽적으로 만들어 유리 표면에 적용하기 쉽게 하는 방안도 모색했다. 서도호 프로젝트가 예산상 실현 불가로 판명되면서 초대형 학생 픽셀 초상은 보류됐지만, 이듬해에 미스 정면 초상에서 같은 아이디어를 변형해 실현했다.

　　프로젝트 시공이 다가오자 우리는 미스 얼굴을 유리 표면에 표시하는 문제에 부딪혔다. 그 결과 원래 아이콘을 더 균질한 형상으로 바꾸고 세트를 표준화하는 한편, 새 이야기를 더하는 작업과 그 작업을 해줄 디자이너들이 필요해졌다. 이때 미스가 캠퍼스 도면에 쓴 원작 레터링을 바탕으로 타이포그래피에 사용할 전용 활자체를 개발하기도 했다. 서도호가 개발한 픽셀 초상 아이디어도 되살아났다. 똑똑하고 젊은 디자이너 한 명이 다소 시대착오적인 ASCII 그래픽 알고리즘을 응용해 아이콘을 픽셀처럼 배열함으로써 미스 얼굴 이미지를 생성해냈다. 여러 날에 걸쳐 다듬고 비틀고 고친 끝에 최종 이미지를 만들어 유리판에 새겼다.

　　그렇다면 모마 전시장 벽에 걸린 작품의 '원작자'는 과연 누구일까? 개념을 발상한 사람일까, 아이디어를 발전시킨 사람일까, 형태를 부여한 사람일까 아니면 최종판을 만든 사람일까? 어느 한 사람이 작품을 독점할 수 있을까? 아마 진실은 여러 극단 사이에 있을 것이다. 한편에는 단체나 기관 이름

으로 통용되는 저작권이 있다. 여러 무작위적 노력이 저작권자 이름을 공통분모로 힘을 합쳐 결과를 만들어내는 경우다. 반대편에는 영웅적 개인이 있다. 물건을 만든 한 사람이다. 복잡한 대규모 디자인 시스템은 수많은 재능의 불꽃이 얼마간은 통일되고 완전한 개체로 응집해 만들어진다. 통찰력과 탐구심 있는 디자인 언론이라면 이런 문제를 풀어헤치고 다양한 제작 방식, 상충하는 제작 방식 사이에서 발생하는 긴장을 바탕으로 그래픽 디자인 이론을 세워야 한다.

"누가 묻건 말건, 직업이 뭐건 간에, 우리는 언제나 같은 일을 반복한다. 대개는 같은 실수도 반복한다. 새 영역이나 분야에 들어설 때마다 같은 실수를 응용해 저지른다." – 앤디 워홀

몇 가지 참고 자료를 꼼꼼히 검토하면서 반복과 변형에 관해 다시 생각해보려 한다. 참고 자료 대부분은 어렵지 않게 구할 수 있고, 일부는 메일에 첨부했다. 우리가 살펴볼 자료는 다음과 같다.

제니퍼 이건이 쓴 소설 『깡패들의 방문A Visit from the Goon Squad』. 책을 읽어나가며 서사 구조를 도표로 대충 그린다. 시각적으로 정교할 필요는 없고 단순히 기호 같은 것만 이용해도 좋다. 연표를 그릴 수도 있고 등장인물 관계도나 장 구조도를 그릴 수도 있다. (1월 26일 마감)

쿠엔틴 타란티노가 각본을 쓰고 감독한 영화 ‹펄프 픽션Pulp Fiction›. 반드시 보기 (또 보기) 바람.

알랭 로브그리예가 각본을 쓰고 알랭 레네가 감독한 영화 ‹지난해 마리앵바드에서L'année dernière à Marienbad›. 반드시 보기 바람. 로브그리예에 관해 알아보는 것도 도움이 될 듯.

존 애슈베리가 쓴 시 「농기구와 순무 풍경Farm Implements and Rutabagas in a Landscape」 (첨부). 읽어보기 바람. '6행 6연체'라는 시 형식을 알아보면 유익할 듯.

화가 데이비드 샐에 관해 재닛 맬컴이 쓴 기사 ‹마흔한 가지 잘못된 시작Forty-One Failure Start› (첨부).

호르헤 루이스 보르헤스가 쓴 단편 「바벨의 도서관The Library of Babel」 (첨부).

카니예 웨스트의 앨범 ‹아름답고 어둡고 뒤틀린 내 환상My Beautiful Dark Twisted Fantasy› 중에서 푸샤 T와 함께 부른 노래 ‹도망처Runaway›.

첫 수업 시간 전에 위에 적은 기사와 단편, 시를 읽고 영화를 보고 노래를 듣는다. (소설은 1월 26일까지 계속 읽어도 좋다.) 첫 시간에는 이 자료를 토론할 것이다.

과제
위 사례들이 보여주는 전략 일부의 형식을 연구하는 프로젝트를 제안한다. 매체나 주제는 무엇이든 상관없다. 제안은 프로젝트의 속성을 명확히 드러내야 하고, 개념 증명 자료를 제시해야 한다.

2012년 겨울
1학년 디자인 워크숍 마이클 록
1월 12일, 19일, 26일 목요일
오후 1시 30분부터 5시 30분까지

본 세미나 및 워크숍은 몇몇 특정한 형식적 구조에 담긴 의미를 탐색한다. 형식적 장치는 어떻게 폭넓은 담론적 모색을 자극할 수 있는가.

여러 해 전에 예일에서 논문 프로젝트 서문을 다음과 같은 인용문으로 시작했다.

디자이너는 작가인가

그래픽 디자이너가 작가라니, 과연 무슨 뜻일까

그래픽 디자인계에서 '작가'는 이런저런 형태로 인기 있는 개념이다. 이 현상은 디자인과 예술 사이에 흐릿하게 형성된 영역이나 디자인 학계 같은 전방지대에서 특히 두드러진다. '작가'라는 말은 어딘지 중요한 인상을 풍긴다. 창작이나 자율성처럼 매력적인 개념을 암시한다. 그러나 디자이너가 도대체 어떻게 작가가 되는지 답하기는 어렵다. 디자이너/작가란 정확히 무엇이며 작가가 저작한 디자인이란 과연 어떻게 다른지 판단하는 일은 전적으로 '작가'를 어떻게 정의하느냐에, 어떤 기준으로 그런 자격을 부여하느냐에 달렸다.

전통적으로 메시지 창출보다 전달을 맡았던 그래픽 디자인 분야에서 작가 개념은 디자인 과정을 이해하는 데 새로운 방법을 제시해줄 수도 있다. 그러나 작가주의는 정당화 수단으로 쓰일 수도 있고, 실제로는 디자인 생산과 주체성에 관한 보수적 통념을 강화하는 데 그칠 수도 있다. 개인 재능을 중시하는 디자인관을 뒤집어보려고 최근에 일어난 비판적 노력을 거스를 수 있다는 뜻이다. 숨은 뜻을 신중히 따져봐야 한다. 그래픽 디자이너를 작가라고 부르는 진짜 의미는 뭘까?

작가란 무엇인가

지난 40여 년 동안 꼼꼼히 검토된 질문이다. 말뜻 자체가 시대에 따라 크게 변했다. 애초에 '작가'는 글쓰기에 국한된 말이 아니었다. 가장 포괄적인 뜻은 '창안하거나 창조하는 사람'이다. 훨씬 권위적인 (심지어 가부장적인) 함의도 있다. '모든 생명의 아버지' '발명, 건설 또는 창건하는 자' '자식의 아버지' '책임자, 지휘자, 지배자' 등이다.

아리스토텔레스 이후 모든 문학 이론은 어떤 면에서 작가 이론이었다. 이 글은 작가의 통사通史가 아니라 은유로 쓰이는 작가 개념을 살피는 데 목적을 두므로 최근 사례만 들어봐도 상관없을 듯하다. 문학 평론가이자 교수인 윌리엄 윔샛과 철학자 먼로 비어즐리가 1946년 공동 저술한 논문 「의도의 오류*The Intentional Fallacy*」에서는 이미 독자가 텍스트를 읽으며 작가를 파악할 수 있다는 관념을 불식하며 작가와 텍스트 사이에 쐐기를 박았다. 이른바 '작가의 죽음Death of the Author'은 1968년 롤랑 바르트가 같은 제목으로 써낸 글에서 누구보다 명료히 제시했는데, 이는 비평 이론, 특히 저작 의도보다 독자 반응과 해석을 중시하는 이론이 탄생한 일과 밀접한 관련이 있었다. 1969년 미셸 푸코는 '작가란 무엇인가What is an Author?'라는 수사적 질문을 제목으로 영향력 있는 에세이를 썼다. 그는 에세이에서 작가의 종류와 기능을 요약하는 한편,

관습적 저작·창작 개념에 연관된 문제를 서술했다.

푸코 이론에 따르면, 작가와 텍스트는 시대에 따라 다른 관계를 맺었으며, 독자가 텍스트에 접근하는 방식을 형성하는 작가 기능에는 여러 종류가 있다고 한다. 이들 기능은 집요하지만, 또한 역사에 따라 규정되고 문화에 따라 고유한 성격을 띤다.

푸코가 지적한 것처럼 베다경이나 복음서 등 초기 경전에는 작가가 없었다. 지은 이들은 고대사에 묻혀 사라졌다. 경전에 작가가 없다는 사실이 오히려 진실성을 뒷받침하는 근거가 된다. 작가 이름은 상징적 수단이지 개인에게 귀속되는 권위가 아니다. (예컨대 〈누가복음〉은 다양한 글을 '루가'라는 이름으로 엮은 경전이다. 루가는 실존 인물일 수도 있고 일부는 직접 썼는지도 모르지만, 오늘날 완성작으로 여기는 글 전체를 쓰지는 않았다.)

적어도 르네상스 시대까지는 과학에서 작가 이름이 공식적인 확인 수단으로 쓰였다. 당시까지 과학은 객관적 진실은커녕 주관적 발명과 과학자의 권위에 기댔다. 그런데 과학적 방법이 등장하며 상황이 달라졌다. 과학적 발견이나 수학 증명은 저작된 관념이 아니라 발견된 진실로 여겨졌고, 따라서 작가도 더는 필요하지 않았다. 과학자는 현존하는 현상, 즉 같은 조건에서는 누구나 발견할 수 있는 사실을 드러낼 뿐이다. 과학자나 수학자가 어떤 패러다임을 처음 발견했다고 주장할 수는 있으나, 그에 관해 저작권을 주장할 수는 없다. 예컨대 천문학자가 새 별을 발견하면 자기 이름을 붙이기는 해도, 그 별을 자신이 빚어냈다고 말하지는 않는다. '사실'은 보편적이고, 그러므로 영원히 변하지 않은 채로 이미 존재한다.

푸코가 시사하는 것처럼 18세기에 이르러 상황은 완전히 뒤집어졌다. 문학은 저작물이 되었고, 과학은 익명으로 생산되는 객관적 산물이 되었다. 작가가 (불온한 저작물을 써냈다고) 처벌받게 되면서 작가와 텍스트는 단단히 연결되었다.

텍스트 소유권을 처음 명문화한 사례는 1709년 영국 의회가 제정해 흔히 최초의 저작권법으로 꼽히는 '앤 여왕 법Statute of Anne'이다. 첫 문장이 시사적이다. "근래에 인쇄인, 출판인, 기타 제삼자가 작가 허락 없이 책과 글을⋯ 마음대로 찍어내는 일이 잦아⋯ 작가에게 막대한 손해를 입히고 그들 가족을 망치는 일이 흔하여⋯." 이 법률은 작가가 저작물에서 금전적 이득을 취할 권리와 텍스트를 온전히 보전할 권리를 보장한다. 이와 같은 권리는 누구도 박탈할 수 없었다. 텍스트는 일종의 사유 재산이 되었다. 이어서 등장한 낭만주의 평론은 글쓴이의 인생과 의도에서 평론의 열쇠를 찾으려 하면서 텍스트와

작가를 더욱 단단히 결부했다.

'앤 여왕 법'은 누가 작가이고 누구는 작가가 아닌지 규정함으로써 소유권에 법적 근거를 마련해주었다. 이는 순전히 근대적인 문제였다. 경전에는 소유권자가 없었다. 경전 창작자가 역사에 묻혀 사라졌다는 사실, 그 작가는 집단이거나 익명이라는 사실은 도리어 권위를 뒷받침하는 근거였다. 순수한 의미에서 복음서는 공공재였다. 관련 저작이나 논증은 모두 해석 작업으로 여겨졌다. 그런데 '앤 여왕 법'이 언급하는 작가는 생존하는(아마도 소송을 일삼는) 인물이었다. 이제 그들은 자신이 써낸 말의 뜻과 용처를 정할 법적 권리를 누리게 되었다.

20세기 들어 저작권을 향한 집착이 일어난 데는 텍스트를 소유할 권리, 그리고 창의적 독자를 대가로 작가에게 부여된 권위가 크게 작용했다. 탈구조주의는 작가가 누리는 특권을 비판하고 그가 물러난 이후를 시사하거나 상상하는 경향을 띤다.

바르트는 "독자의 탄생은 작가의 죽음을 대가로 치른다"라고 시사하며 글을 맺는다. 푸코는 "누가 말하는지는 따져서 뭐해?"라고 묻는 순간을 상상한다. 둘 다 텍스트는 미리 정해진 뜻, 즉 작가/신의 주요 메시지를 전한다는 통념을 뒤집고, 평론의 초점을 읽는 행위와 독자에게 맞추려 한다. 저작 의도에서 텍스트 자체의 내적 원리로, 다시 말해 무엇을 뜻하느냐에서 '어떻게' 뜻하느냐로 초점을 옮긴다.

탈현대성은 문학 평론가 프레드릭 제임슨이 밝힌 것처럼 주체가 "파편화하고 분열적으로 분산, 산포"되는 현상에 중심을 둔다. 분산 텍스트발신자에서 수신자로 직접 전달되는 과정을 피하고 창작자의 권위에서 분리되어 잠재적 의미의 장을 떠도는 요소는 읽는 행위와 독자를 바탕으로 구성된 디자인에서도 비중 있게 등장한다. 그러나 캐서린 매코이가 제시한 디자이너 상, 즉 디자이너가 해결사 역할을 넘어 "내용을 직접 더하고 메시지를 의식적으로 비평하며 미술이나 문학에 국한되었던 역할을 맡기 시작"하리라는 예견은 흔히 오독된다. 자칭 '해체주의' 디자이너는 대부분 제작 방법에 이론을 통합하기는커녕 바르트가 상상한 독자 중심 텍스트무수한 문화 중심에서 끌어온 인용구 조직을 말 그대로 재현하면서, 자신이 '저작'한 포스터와 표지에 인용구 파편을 흩뿌리곤 했다. (대충 이런 식이었다. "이론이 복잡하니까 내 디자인도 복잡한 거지.") 그래픽 디자이너 엘런 럽턴과 J. 애벗 밀러가 지적한 것처럼, 바르트가 다소 음울하게 암시한 바가 "낭만적 자기표현 이론"으로 둔갑한 모습이었다.

부족한 보상에도 얼굴 없는 조력자로 긴 세월 활동한 끝에, 마침내 여

러 디자이너가 목소리를 높일 태세였다. 문학 평론가 폴 드 만의 비유를 빌리면, 일부 디자이너는 형식주의라는 국내 문제에서 벗어나 정치와 내용이라는 국외 문제에 관심을 돌렸다. 1970년대 들어 디자인은 수십 년 동안 디자인을 지배한 과학적 접근법을 버리기 시작했다. 1920년대에 이미 레온 트로츠키는 형식주의에 '예술의 화학'이라는 별명을 붙인 바 있다. 그런 접근법은 영원한 그리드를 엄격히 고수하고 합리적 방법을 취해야 한다고 설파하던 디자인 이념에서 분명히 드러났다. 이는 현대주의 비평에서 단골로 등장하는 주장이지만, 당시 디자인계에서 객관주의자는 소수에 지나지 않았다는 사실도 잊지 말아야 한다.

그래픽 디자이너 요제프 뮐러브로크만이 환기한 "수학적 사유의 심미성"은 이런 접근법을 뚜렷이 예증하는 말로 자주 인용된다. 뮐러브로크만을 비롯해 미술가 죄르지 케페스, 디자이너 도니스 돈디스, 심리학자 루돌프 아른하임 등 여러 연구자는 과학자가 자연의 '진실'을 드러내듯 이미 존재하는 질서와 형태를 밝히려 했다. 그러나 뮐러브로크만이 쓴 글에서 특히 두드러지고 시사적인 점은 굴종을 강조하는 수사법이다. 디자이너는 개성을 포기하고 해석을 유보한 채 시스템의 뜻에 굴복해야한다는 주장이다.

그래픽 디자이너 카를 게르스트너는 글쓰기를 극히 형식주의적으로 분석한 저서 『글쓰기 개요 *Compendium for Literates*』 서문에서 책의 구조에 관해 설명하며 다음과 같이 주장한다. "모든 구성단위는 원자와도 같아서 원칙적으로 최소 단위다. 다시 말해, 단위는 원리를 구성한다."

이처럼 최소 단위를 추구하는 디자인 이론에 맞서 어떤 반발이 일어났는지는 잘 기록되어 있다. 적어도 표면적으로 디자이너들은 오늘날 작가 없는(폭넓은 시각 연구를 통해 불가침 시각 원리를 신중히 발견하는) 과학 텍스트에서 벗어나 디자이너 스스로 메시지 저작권을 얼마간 주장하는 위치로 이동했다. (같은 시기에 문학 이론이 반대 방향으로 이동한 사실과 대조된다.) 그러나 디자인 실무의 기본적, 제도적 특징에는 열성적으로 자기표현을 시도할 때 발목을 잡는 부분이 있다. 분산된 메시지 개념은 특정 정보나 정서를 전달하라고 디자이너에게 돈을 주는 의뢰인과 사업 관계를 유지하는 데 별 도움이 되지 않는다. 의뢰인 관계에서도 그렇지만, 여러 창작자의 재능을 활용하는 디자인 스튜디오에서도 디자인은 대부분 이런저런 협력을 통해 이루어진다. 따라서 아이디어의 출처도 흐릿해진다. 기술 혁신과 전자 통신이 더하는 압력은 물을 더욱 흐릴 뿐이다.

여기 혹시 작가분 계십니까

바르트가 「작가의 죽음」을 1968년 파리에서 썼다는 사실은 우연이 아니다. 학생들이 노동자와 연대해 총파업 바리케이드에 참여하고 서구에서 사회 혁명 가능성이 언급되던 바로 그해였다. 1968년에는 (작가로 표상되는) 권위를 전복하고 독자민중을 옹립하자는 주장에 실질적 울림이 있었다. 그러나 권력을 내려놓으려면 우선 권력이 있어야 하는데, 그 점에서 디자이너는 소유한 적도 없는 권력을 전복해야 하는 딜레마에 빠졌다.

작가라는 존재는 창조 행위를 완전히 통제하는 인물을 암시하고, 순수 예술에 필수 불가결한 요소로 제시된다. 예술적 성취를 가리는 궁극적 척도가 천재성의 우열에 있다면, 뚜렷한 권위자가 없는 활동은 평가 절하될 수밖에 없다. 그런 면에서 1950년대에 전개된 영화 이론은 흥미로운 사례다.

바르트가 유명한 선언을 내놓기 약 10년 전, 영화 평론가 겸 신예 감독 프랑수아 트뤼포는 영화 평론 이론을 재구성하는 논쟁 전략으로 '작가 정책'을 제안했다. 작가주의 이론가들이 부딪힌 문제는, 폭넓은 협업을 통해 만들 수밖에 없는 영화를 개인 예술가의 작품으로, 즉 단일 예술품으로 상상하려면 어떤 이론을 창안해야 하는가였다. 그래서 평론가가 특정 영화감독을 작가로 칭하는 기준을 마련하자는 해결책이 나왔다. 영화를 예술품으로 인정하려면, (그전까지는 감독, 대본, 촬영 등 삼두 체제에서 3분의 1에 해당하는 몫밖에 차지하지 못했던) 감독에게 프로젝트 전체를 궁극적으로 통제할 권한이 있어야 했다.

작가주의에는(특히 미국 평론가 앤드루 새리스가 주창한 이론에는) 감독이 작가의 전당에 들어서려면 충족해야 하는 기준이 세 가지 기준이. 기술적 전문성을 드러내야 하고, 여러 영화에 걸쳐 개성 있는 스타일을 드러내야 하며, 무엇보다 프로젝트 선택과 영화 기법에서 일관된 시각을 갖고 작품을 통해 뚜렷한 내적 의미를 환기해야 한다는 것이다. 특히 작품을 먼저 기획하고 그에 맞는 감독을 선임하는 할리우드 시스템에서는 영화감독에게 소재 선택에 관한 권한이 별로 없으므로, 다양한 대본과 주제를 독특하게 다루는 기법이야말로 작가로서 자격을 얻는 데 필수적이었다. 로저 에버트는 이렇게 요약했다. "영화에서 중요한 것은 내용이 아니라 내용을 다루는 방식이다."

작가주의에서 흥미로운 점은, 문학 평론가와 달리 영화 이론가가 디자이너가 그랬듯이 작가 개념을 새로 구축해야 했다는 사실이다. 이는 저급한 예능으로 치부되던 분야를 순수 예술로 끌어올리는 데 필요한 방법이자 정당한 전략이었다. 감독에게 영화 작가의 면류관을 씌움으로써 평론가는 몇몇 인

물을 고상한 예술가로 격상할 수 있었다. 이런 격상은 감독에게 향후 프로젝트에서 새로운 자유를 누리게도 했다. (예술가라는 명목으로, "나는 도살꾼이 아니라 예술가야!"라며 성질을 낼 수 있었고, 까다로운 입맛에 맞춰 비싼 포도주 비용을 예산에 넣을 수도 있었다.)

디자인 실무와 비교해보면 유익하다. 영화감독과 마찬가지로, 아트 디렉터나 디자이너도 대개 이미 마련된 재료를 받아 여러 창작자와 함께 일하며 그들을 감독하는 역할을 맡는다. 그뿐 아니라 디자이너는 다양한 프로젝트를 다루게 되는데, 프로젝트마다 창의적 가능성은 천지 차이일 때가 많다. 내적 의미는 내용뿐 아니라 내용을 미적으로 다루는 방법에서도 전해져야 한다.

이런 기준을 그래픽 디자인에 적용해보면, 작가 위상으로 격상할 만한 인물을 찾을 수 있을지도 모른다. 기술적 숙련도야 어지간한 실무 디자이너라면 충족할 수 있을 테지만, 여기에 개성적 스타일을 더하면 범위는 좁아진다. 두 기준에 맞는 인물 목록은 아마 익숙한 이름으로 채워질 것이다. 바로 그런 작품이 흔히 책에 실리고 상을 받고 칭찬을 듣기 때문이다. 물론 선택과 배제를 통해 특정 작품을 거듭 소개하는 관행은 스타일 면에서 통일되고 일관된 전작全作을 조성한다. 그러나 뛰어난 기교와 스타일만으로는 작가가 될 수 없다. 세 번째 요건인 내적 의미를 더하면 목록은 어떻게 될까? 그래픽 디자이너 가운데 프로젝트를 선택하고 다루는 방식을 통해 깊은 의미를 창출한다는 점에서 영화감독 잉마르 베리만이나 앨프리드 히치콕, 오손 웰스와 버금갈 만한 인물이 있을까?

이 경우 그래픽 작가는 자신의 시각에 맞는 프로젝트를 찾아야만 하고, 특정하고 가시적인 비평적 관점에서 프로젝트에 접근해야만 한다. 예컨대 얀 판토른은 기업 연차 보고서에 접근할 때 비판적인 사회·경제적 관점을 취할 것이다.

그러나 과연 영화 포스터와 영화를 비교할 수 있을까? 영화 프로젝트는 규모가 워낙 크므로 그래픽 디자인에서는 불가능한 시각을 펼쳐 보일 수 있다. 이처럼 단일 프로젝트만으로는 무게가 부족하기에, 그래픽 작가는 오랜 시간 형성된 전작을 통해 가시적 패턴을 형성할 수밖에 없다. 작가는 무척 특정한 의뢰인을 매개로 일관된 의미를 획득한다. (르누아르는 영화감독이 평생 영화 한 편을 변주하며 보낸다고 말했다.) 헬무트 뉴턴 같은 사진가를 보면, 주어진 과제가 무엇이든 결국에는 계급과 성을 보는 특정 시각에 집착하듯 되돌아가곤 한다.

반대로 뛰어난 스타일리스트 가운데는 이 기준을 통과하지 못하는 이

도 많을 것이다. 그들 작업에서는 더 큰 메시지, 즉 우아한 스타일을 초월하는 메시지를 찾을 수 없기 때문이다. ("이 작업의 내용이 뭘까?" 하고 물어보면 된다.) 어쩌면 디자인 작품을 격상하거나 격하하는 것은 전반적으로 철학이나 개성적 정신이 있느냐 없느냐일 수도 있다.

사실 우리는 오래전부터 나름의 그래픽 작가주의를 무심결에 적용했는지도 모른다. 스타일과 내적 의미에 관한 태도가 진화하는 방향에 따라 비평적 격상과 강등을 이어온 과정이 곧 디자인사가 아니라면 과연 무엇일까? 내적 의미에 관해 설명하면서 새리스는 결국 "한 개인과 다른 개인 간의 손에 잡히지 않는 차이"에 호소한다. 이처럼 손에 잡히지 않는 성질로 후퇴하는 경향"말로 설명은 못 하겠지만 보면 알아"은 작가주의의 아킬레스건이고, 그 탓인지 작가주의는 영화 평론계에서 이미 오래전에 푸대접받는 신세가 되었다. 영화가 지니는 협업의 속성과 영화 제작에 따르는 난잡한 문제를 충분히 다루지 못하기 때문이다. 그러나 이론 자체는 한물갔어도 효과는 남아 있다. 지금도 우리는 영화 구조를 생각할 때 감독을 한가운데 놓곤 한다.

오늘날 우리가 상상하는 디자인 작가에 적용하기에 영화 작가주의는 출력이 너무 낮은 엔진일지도 모르지만, 이 주제를 규정하는 방법, 즉 우리 작업을 정립하는 데 도움이 될 만한 패러다임에는 다른 것도 있다. 아티스트 북, 구체시concrete poetry, 정치 운동, 출판, 일러스트레이션 등이 이에 해당한다.

일반적인 작가 레토릭에는 아티스트 북이나 정치 운동을 포함해 모든 자발적 작업이 포함되는 듯하다. 그러나 아티스트 북은 미술 평론으로도 쉽게 기술하고 다룰 수 있다. 정치 운동 관련 작업은 프로파간다, 그래픽 디자인, 홍보, 광고 등으로도 깔끔하게 설명할 수 있을 것이다.

어쩌면 그래픽 작가는 실제로 디자인에 관해 글을 쓰고 펴내는 사람일지도 모른다. 이 범주에는 요제프 뮐러브로크만, 루디 밴더란스, 폴 랜드, 에릭 슈피커만, 윌리엄 모리스, 네빌 브로디, 로빈 킨로스, 엘런 럽턴 등이 포함된다. 좀 이상한 집합이기는 하다. 이렇게 기업가 정신을 띠는 작가 개념은 사적 목소리와 광범위한 유통을 모두 보장해준다. 문제는 이 범주에 속하는 인물 대부분이 자신의 활동을 편집, 저술, 디자인 등 세 영역으로 구분한다는 사실이다. 자신이 스스로 의뢰인 역할을 맡는 경우에조차, 디자인은 글로 쓴 생각을 전달하는 운반체에 머문다. 예컨대 킨로스는 역사가로 일하다가 필요할 때 타이포그래퍼로 옷을 갈아입는다. 어쩌면 루디 밴더란스야말로 순수한 의미에서 기업가 같은 작가일 것이다. 《에미그레Émigré》는 내용이 곧 형태가 되는 프로젝트다. 이 잡지에서 형태 탐구는 기사에 버금가는 독자적 내용이 된다.

밴더란스는 세 활동을 하나로 연결한다. (편집자로서) 기사 선별을 통해, (필자로서) 글의 내용을 통해, (형태 결정자로서) 페이지와 타이포그래피의 형태를 통해 메시지를 표현한다.

엘런 럽턴과 동업자 J. 애벗 밀러는 이 모델을 흥미롭게 변주했다. 매사추세츠공과대학MIT에서 열린 전시회와 출판물『욕실과 주방, 쓰레기의 미학 *The Bathroom, the Kitchen and the Aesthetics of Waste*』에서 그들은 일종의 그래픽 작가에 다가간 듯하다. 메시지는 패널에 적힌 설명문뿐 아니라 그래픽·시각적 장치로도 동등하게 전달된다. 전시회 디자인과 책 디자인이 떠올려주는 디자인 관련 쟁점은 그 자체로 전시회와 책의 내용이기도 하다. 자기 반영이 다분한 작품이다.

럽턴과 밀러가 하는 작업은 주로 비평적 성격을 띤다. 외부적 사회, 역사 현상에 관한 해석을 형성하고 표상하며 특정 관객에게 해설해준다. 그러나 디자인계에서 흔히 무시되는 분야가 있다. 바로 창의적 서사를 생성하는 데 전념하다시피 하는 그림책이다. 어린이 책은 작가에게 가장 성공적인 분야였고, 서점에는 그들이 거둔 결실이 가득하다. 책 형식을 아주 창의적으로 활용해 진지한 작품을 생산한 일러스트레이터도 많다. 수 코, 아트 스피겔먼, 찰스 번스, 데이비드 매콜리, 크리스 밴 올즈버그, 에드워드 고리, 모리스 센댁 등 여러 작가가 이에 해당한다. 더욱이 만화책과 그래픽 노블은 미술계와 평단에서 모두 새로운 흥미를 불러일으켰다. 스피겔먼의『마우스*Maus*』와 코의『X』『포코폴리스*Porkopolis*』등은 확대 가능성을 시사한다.

권력 놀이

디자이너가 작가 노릇 하는 법이 다양하고 복잡하며 혼란스러울 때가 많다면, '디자이너는 작가'라는 말과 거기에 연계된 가치를 이용하는 방법 역시 마찬가지다. 위축된 디자이너의 고민에 작가 개념이 특효약인 것처럼 주장하는 글도 적지 않게 나왔다. 《에미그레》에 실린 글에서 앤 버딕은 이렇게 제안한다. "디자이너는 조력자가 아니라 작가가 되어야 한다. 새로운 관점은 책임감, 목소리, 행동 등을 암시한다. 발언권에는 더 사적인 공감과 개인적 선택지를 탐구할 기회도 따라온다."

한편 〈작가로서 디자이너, 목소리와 시각*Designer as Author: Voices and Visions*〉 전시회 출품을 권유하는 광고에는 "전통적인 서비스 중심의 상업적 작업을 초월하고 개인적, 사회적, 학문적 프로젝트를 추구하는 그래픽 디자이너"를 찾는다는 말이 실렸다. 조력자 역할을 거부하고 초월을 주문하는 관점에는

57

작가가 저작한 디자인이 어떤 우월하고 순수한 목적을 띤다는 인식이 깔려 있다. 개인의 목소리를 강조하는 태도는 디자이너가 텍스트를 소유해야 한다고 주장하며 디자이너가 전통적 작가와 대등하다는 주장을 정당화한다.

그러나 여러 이론가가 일제히 주장하는 것처럼 오늘날 디자이너가 열린 독해와 자유로운 텍스트 해석을 지향한다면, 이 욕망은 작가주의와 상충한다. 작가 숭배는 해석을 좁히고 작가를 작품의 중심에 놓는다. 푸코는 작가라는 존재가 특별히 해방에 이롭지는 않다고 지적했다. 텍스트에 관한 권위를 작가에게 되돌리고 목소리에 초점을 맞추면, 작가의 현존은 작품을 가두고 분류하는 제한적 요인이 된다. 텍스트의 기원이자 궁극적 소유주로서 작가는 독자의 자유 의지에 맞선다. 작가는 창작자를 천재로 여기는 전통적 관념을 재확인해주고, 작가의 명성과 권위는 작품을 조건 짓는 한편 거기에 어떤 신화적 가치를 불어넣는다.

작가 정신을 옹호하는 일부 주장은 단순히 책임감을 새로이 강조하는 데 그치지만, 때로는 전통적으로 자율성이 보장되지 않는 영역에서 마침내 자율성과 재산권을 행사하는 술책이 되기도 한다. 작가 = 권위자. 그래픽 작가를 향한 염원은 어떤 정당성, 오랜 세월 유순한 디자이너에게 주어지지 않은 힘을 향한 염원일지도 모른다. 그러나 디자이너를 중심인물로 추켜세운다고 달라지는 바가 있을까? 지난 50년 동안 디자인사를 부추겼던 것이 바로 그런 욕망 아닐까? 영웅적 디자이너에 치중하는 역사관을 참으로 극복하고 싶다면, "누가 디자인했는지는 따져서 뭐해?"라고 묻는 때를 상상해야 하지 않을까?

어쩌면 우리가 디자인이라고 이해하는 활동에는 작가가 그리 설득력 있는 은유가 아닐지도 모른다. 디자이너/작가가 아니라 디자인 작가에 해당하는 예는 분명히 있지만, 대체로 예외일 뿐이다.

작가 활동을 미화하거나 축성하기보다는, 현존하는 디자인과 향후 진화 방향을 기술하는 데 도움이 될 만한 대안 모델을 세 가지 제안해본다. 번역가로서 디자이너, 연기자 혹은 연주자로서 디자이너, 감독으로서 디자이너다.

번역가로서 디자이너

디자인이란 본질상 자료를 명확히 하거나 내용을 한 형태에서 다른 형태로 변환하는 행위라고 가정하는 모델이다. 궁극적 목표는 어떤 형태로 구현된 내용을 새로운 관객을 위해 표현하는 데 있다. 이 은유와 연관된 좋은 예가 바로 에즈라 파운드가 번역한 중국 한시다. 파운드는 한시의 뜻뿐 아니라 시각 요소도 번역했다. 원작은 서구의 시 관습에 맞게 변형된 원재료로 재구현된다.

이런 번역은 2차 예술이 된다. 번역은 과학적이지도 않고 역사에서 벗어나지도 않는다. 모든 번역은 원작의 특성은 물론 시대정신과 번역자의 개성을 모두 반영한다. 1850년대에 번역된 『오디세이*Odyssey*』는 1960년대에 번역된 작품과 크게 다를 것이다.

때로는 디자이너가 주어진 내용이라는 원재료를 새로운 관객에게 맞춰 다시 주조하고 구현하기도 한다. 시 번역가와 마찬가지로, 디자이너는 문자적 의미뿐 아니라 정신도 변형한다. 예컨대 브루스 마우가 디자인한 크리스 마커의 1962년 작 『환송대*La Jetée*』 도서관은 원작 영화를 다른 매체로 번역했다. 마우는 작품의 작가가 아니지만, 형태와 정신의 번역가다. 디자이너는 중개자다.

연기자 혹은 연주자로서 디자이너

이 은유는 연극과 음악에 바탕을 둔다. 배우는 대본을 지은 작가가 아니고 연주자는 악보를 쓴 작곡가가 아니지만, 배우나 연주자 없이는 작품이 실현되지 않는다. 배우는 작품을 물리적으로 표현한다. 모든 작품에는 무한한 물리적 표현이 있다. 모든 공연은 원작에 새로운 맥락을 부여한다. (셰익스피어 희곡이 얼마나 다양하게 해석되는지 생각해보자.) 연기자와 연주자는 저마다 독특한 해석을 작품에 불어넣는다. 배역이 같더라도 다른 배우가 서로 똑같이 연기하는 일은 없다.

이 모델에서 디자이너는 그래픽 장치를 통해 내용을 변형하고 표현한다. 대본이나 악보는 공연을 통해 향상되고 완성된다. 디자이너 또한 내용을 물리적으로 구현한다. 작가가 아니라 연기자나 연주자, 즉 내용을 말하고 거기에 생명을 불어넣으며 새로운 맥락과 현재의 틀을 부여하는 사람이 된다.

초기 다다와 상황주의, 플럭서스 실험에서부터 최근 워런 레러가 퍼포먼스 타이포그래피에 쓴 타이포그래피 악보나 에드워드 펠라와 데이비드 카슨의 실험 타이포그래피까지, 사례는 풍부하다. 특히 눈에 띄는 예로는 쿠엔틴 피오레가 연주한 마셜 매클루언을 꼽을 만하다. 『미디어는 마사지다*The Medium is the Massage*』는 전 세계적 성공작이다. 다른 사례로 앨런 호리가 재해석한 비어트리스 워드의 에세이 「투명한 유리잔*Crystal Goblet*」이나 P. 스콧 마켈라가 즉흥 연주한 터커 비마이스터의 강연 등 다양한 '그래픽 해석' 작품을 꼽을 수 있다. 한편 두 사례에 쓰인 원작은 모두 마이클 베이루트가 엮은 『디자인을 다시 생각하며*Rethinking Design*』에 실렸다.

감독으로서 디자이너

이 모델은 크기와 상관관계가 있다. 의미는 요소들의 배열을 통해 제조되므로 상당히 많은 요소가 있어야 한다. 그래서 대형 설치 작업이나 광고 캠페인, 대량 배포되는 잡지, 굉장히 두꺼운 책 등에서나 이 패러다임의 증거를 확인할 수 있다.

이처럼 규모가 큰 프로젝트에서 디자이너는 방대한 요소를 지휘해 의미를 빚어내고, 영화감독처럼 대본과 연기자, 사진가, 미술가, 제작진을 통솔한다. 작품의 뜻은 프로덕션 전체에서 배출된다. 사례로는 나이키나 코카콜라 광고 같은 대규모 대중 캠페인이 있다. 여러 디자인 프로젝트를 전시회처럼 보여주는 션 퍼킨스의 책 『경험*Experience*』처럼 큐레이션 성격을 띠는 프로젝트도 비슷한 예다.

특히 명쾌한 사례로 이르마 봄이 만든 『SHV 사사社史』가 있다. 기록 관리 전문가와 함께 5년 이상 작업한 끝에, 봄은 자료 덩어리에서 서사를 창출해냈다. 이는 디자이너가 거의 디자인만을 이용해 의미를 창조한 사례에 해당한다. 여기서 서사는 글이 아니라 오로지 페이지 전개 순서와 이미지 크롭을 통해 생성된다. 책의 규모가 2,136쪽에 달하다보니 주제 발전, 대립, 중첩 등이 일어날 여지도 생긴다.

이 같은 모델들에는 총체적 설명에 호소하지 않고 디자인의 다면적 활동을 인정한다는 장점이 있다. 작가 패러다임에만 의존하면 디자인을 몰역사적이고 비문화적으로 독해하는 문제가 생긴다. 고독한 예술가/천재에게 지나친 자율성과 권한을 부여하고, 어떤 작품에 관한 '올바른' 해석을 정당화함으로써 다양한 해석을 어렵게 한다.

그렇지만 작품이 누군가의 손에서 만들어지는 것은 사실이다. 그리고 어떤 평론에서는 서로 다른 저술가나 디자이너가 상황에 접근하고 세상을 이해하는 데서 나타나는 차이가 무척 중요하다. 이때 디자인 언어를 구성하는 방법의 다중성을 인정하는 태도가 관건이다. 작가 개념은 디자이너가 디자인 과정을 다시 생각하고 방법을 확장하는 데 도움이 되는 장치 가운데 하나일 뿐이다.

구상, 편집, 서사, 기록, 연기, 연주, 번역, 조직, 감독 등을 모두 포괄하는 활동에 적합한 표현이 꼭 하나 있어야 한다면, 나는 이렇게 제안할 것이다.

디자이너 = 디자이너

디자인으로서 은유
롭 지엄피에트로·마이클 록

마이클 록

작가주의에 관한 글에서 초점을 둔 것은 디자이너와 텍스트의 관계이면 정교한 글쓰기로 귀결되는 디자인 행위였다. 1709년 영국에서 제정된 '앤 여왕 법'을 떠올리면서 그제야 작가는 텍스트의 법적 소유주가 되었고, 푸코가 시사한 것처럼 그 내용에 따라 처벌도 받게 되었다고 적었다. 최근 들어 디자인 작업의 상당 부분은 사물을 만드는 데서 벗어나 사물을 만드는 시스템과 프로그램으로 이동했다. 무수한 변화를 만들어내는 컴퓨터 알고리즘처럼 직접적인 프로그램일 수도 있고(러스트가 만든 포스터 기계가 한 예다), 사물에서 말투까지 모든 생산물을 일정한 방향으로 이끄는 '브랜드 가이드라인'이 될 수도 있다(랜더에서부터 윙크리에이티브, 투바이포, 프로젝트프로젝츠까지 다양한 활동가가 하는 일). 이런 상황은 어떻게 설명해야 할까? 새로운 은유가 필요할까?

롭 지엄피에트로

'앤 여왕 법'을 언급한 것이 흥미롭다. 나도 한동안 관심 있었던 역사다. 당시 인쇄 기술을 둘러싼 변화가 오늘날 새로운 기술을 둘러싼 변화를 일부 반영하기 때문이다.

1709년에 제정된 '앤 여왕 법' 이전에는 1662년에 제정된 '인쇄 면허법Licensing Act'이 있었다. 면허법은 필자의 권리를 보호하기보다 도구, 즉 인쇄기 사용을 규제하려 했다. 인쇄술 이전에 책은 귀하고 만들기 어려운 물건이었다. 손으로 베껴 써야 했고, 독자는 먼 길을 순례해야 책을 읽을 수 있었다. 인쇄술이 발명되자 책이 늘어났고, 국가는 도서 생산을 규제할 필요를 느꼈다. 처음에는 인쇄기가 희소하고 비싼 데다가 제작하기도 어려웠으니 별문제가 아니었다. 그런데 시간이 흘러 인쇄기 가격이 내려가고 제작도 수월해지면서 두 가지 문제가 생겼다. 첫째, 책을 염가로 만들 수 있게 되자 힘 있는 기성 인쇄소가 위협을 느꼈다. 둘째, 저비용 도서 생산 덕분에 국가 이익을 위협하는 '선동적'이거나 혁명적인 책을 만들기도 훨씬 쉬워졌다. 1662년 면허법이 시행되면서 허가를 받은 인쇄인만 책을 찍을 수 있게 됐다. 무면허 인쇄인은 활동 자체가 불가능해졌다.

그런데 반세기 뒤에 나타난 '앤 여왕 법'은 필자를 보호하려 했다. 이제 인쇄소가 책을 복제하거나 출판하려면 필자에게 허락을 받아야 했고, 이 권리는 타인에게 양도할 수도 있었다. 마르크스에 따르면 그 결과 생산자와 생산물이 분리되는 상황이 발생했다. 한때는 작품이었던 책이 이제는 상품이 되었다. 그 내용물도

61

한때는 책이었지만, 이제는 노동이 되었다. 작가의 권리는 상품이 아니라 자신의 사적 노동에 관한 권리였다. '전업 작가'와 '상품 텍스트'가 순식간에 태어났고, 그들을 뒷받침하는 소비자 대중도 탄생했다. 이제 조절이 필요한 건 도서 제작도, 인쇄소도 아닌 텍스트 생산 자체였다. 그리고 이 서비스를 담당하기 위해 출판사가 태어났다. 무엇보다 출판사는 저술, 인쇄, 출판을 분리하고 분업화했으며, 이렇게 굳어진 시스템으로 거의 350년을 지속했다.

컴퓨터가 도입되면서 이 시스템은 또다시 근본적으로 재편되었다. 필자, 인쇄인, 출판인이 다시 한 사람으로 합쳐졌을 뿐 아니라, 그래픽 디자인에서는 활자 조판인과 디자이너도 하나가 되었다. 컴퓨터가 도입되기 전까지 수십 년 동안은 디자이너가 조판소에 활자를 지정해주면 조판소는 활자를 짜서 디자이너에게 보내고, 그러면 디자이너가 그 활자를 배열하거나 대지에 붙이는 식으로 일이 이뤄졌다. 디자이너가 활자를 지정하려면 자신이 원하는 바를 머릿속에 그리고 명세서에 추상적으로 명시할 수 있어야 했다. "벰보 12포인트에 행간 15포인트" 하는 식으로. 조판소 대신 컴퓨터가 쓰인다는 점만 제외하면, 이런 명세서는 CSS*로 활자를 지정하는 일과 비슷했다. 온라인에서 활자 조판은 위지위그WYSIWYG가 아니라 마크업markup을 통해 이루어진다.

일종의 격세유전인 셈이다. 조판 시대에는 마크업, 초기 컴퓨터 시대에는 위지위그더니, 이제는 다시 마크업이다. 위지위그가 새로웠던 시절에 디자이너는 활자를 갖고 놀며 즉각 피드백을 받을 수 있었으므로 실험도 자유롭게 벌일 수 있었다. 조형 실험과 기교 과시가 이어졌고, 거창한 유사 가독성 실험은 당시 정립된 탈현대주의 디자인에서 여러 아이디어를 빌려 개념적 토대를 다졌다.

당신이 그래픽 작가주의에 관한 글을 써낸 1996년은 개인용 컴퓨터가 도입된 지 이미 10년이 넘어 새로운 충격도 가신 때였다. 탈현대 디자인이 어디로 가야 하는지도 불분명했고, 새로운 디자인 도구가 약속했던 해방도 상당 부분 실현되지 않은 상태였다. 디자이너가 새로운 모델을 제시해야 한다고 느끼던 참에, 당신의 글은 번역, 연극, 영화 같은 몇몇 모델을 직접 그려 보였다.

루디 밴더란스와 내가 2003년 《에미그레》에서 '그래픽 디자인 디폴트 시스템'을 논할 무렵에는 이미 '다음은?'이 중점 질문이었다. 컴퓨터가 무한한 조형적 변주와 실험 가능성을 제시한 건 사실이지만, 과연 목적은 뭘까? 루디와 나는 좀 다른 맥락에서 떠오르는 디자이너들의 작업을 살펴봤다. 어쩌면 디자이너는 새로운

63

레이아웃이나 타이포그래피로 뭔가를 표현하려 애쓸 것이 아니라, 이들을 그저 주어진 조건으로 받아들일 수도 있다는 생각이었다.

여전히 흥미로운 방법이지만, 당시 나는 이런 전략이 조금은 서글픈 패배 같다고도 느꼈다. 디자이너가 플라스틱 상자에 들어앉아 헤드폰을 끼고 키보드를 두드리는 지식 노동자 무리에 끼어든 느낌이었다. 새로운 접근법은 당신이 1990년대 초에 밝힌 작가주의에서처럼 개성적인 제스처를 구하기보다는 당시 디자이너들이 더 정직하다고 느끼던 익명성을 추구했다. 디자이너 스스로 디자인 과정에서 되도록 멀리 빠져나오려고 디자인을 하는 듯했다.

록

어쩌면 누구나 뭐든지, 어떤 그래픽 수단이든 손쉽게 쓸 수 있게 된 상황에서, 남은 저항 수단은 (최소한 겉으로나마) 아무것도 안 하는 것밖에 없지 않았을까?

지엄피에트로

'디폴트 시스템'은 '그래픽 작가주의'와 현재의 중간쯤에 있었다. 이후 디자인은 또다시 방향을 전환했다고 말해도 무리가 아니다. (당신의 질문도 이 점을 암시한다.) 컴퓨터가 디자인 도구라는 점은 금세 입증되었지만, 컴퓨터가 본질적으로 메타 도구, 즉 도구를 만드는 도구라는 사실도 결국 많은 디자이너가 깨닫게 되었다.

일찍이 튜링이 발견했던 사실이다. 레이아웃 대지와 디지털 조판도 가상 현실이 될 수 있지만, 영상 편집이나 음악 작곡 등도 같은 상자에서, 심지어 저 구름 위에서 가상화할 수 있다. 이 도구를 제작하는 도구는 존재하지도 않는 도구를 만들어낼 수도 있다. 거대한 데이터를 표현하는 도구, 극히 복잡한 기하학적 배열을 위한 도구, 다른 도구들의 상호 작용을 제어하는 도구 등이 그런 예다.

디자이너 스스로 소프트웨어를 만드는 것이 기존 소프트웨어의 제약을 받으며 작업하거나 소프트웨어 디폴트 값을 활용하는 방법보다 훨씬 더 큰 표현 가능성이 있다. 도구를 제작하고 명령어를 쓰는 작업. 이처럼 규칙을 정하려는 경향은 아날로그 상호 작용에도 적용되었다. 아이덴티티 시스템, 전시회 디자인, 심지어 지식 전파 자체에도 그런 경향이 있다. 다른 분야에서 새로운 기술과 모델을 들여오기도 했다. 이를테면 언어학실험 은유, 도시 계획패턴 언어, 게임 이론협동 과제 등이 그렇다.

록

《뉴요커》에 실린 리처드 벤슨내가 뉴헤이븐에 오가던 당시 예일미술대학 학장 관련 기사 제목이 「한 가지 사물만 만드는 한 사람 *A Single Person Making a Single Thing*」이었다. 현 상황에서 '사물' 자체는 어떻게 될지 궁금하다. 이제 물건에는 아무 의미도 없을까? 이미 교환이

일어나는 순간만 바라보는 시대가 된 걸까? 사물은 부산물일 뿐이고?

지엄피에트로

전자 태그 같은 것으로 사물을 웹에 연결하는 이른바 '사물 인터넷'을 두고, 저술가 케빈 켈리가 한 말이 있다. 농담 같지만, "신발은 굽 달린 반도체, 자동차는 바퀴 달린 반도체"라는 말이다. 신발이나 자동차는 모두 어딘가로 데이터를 전송하는 반도체일 뿐이다. 사물 인터넷에서 중요한 건 물성이 아니라 메타데이터가 제공하는 흔적이다. 우리가 어디에 갔는지, 얼마나 썼는지, 얼마나 멀리 갔는지, 뭔가 고장 난 건 없는지 등등. 명령어는 이런 물건을 생산하고, 물건은 다시 데이터를 생산한다.

요즘 홍보 방식을 보면 이제 물건이 정보 흐름에 얼마나 깊이 통합됐는지 알 수 있다. 《포천Fortune》 2012년 2월 호에서 발췌한 문장이다.

최근 TV에서 본 나이키 광고를 몇 편 생각해보자. 기억나지 않는다고? 무리가 아니다. 지난 3년 동안 나이키가 TV와 인쇄 매체 광고에 쓴 돈은 40퍼센트 포인트 감소했다. 반면 마케팅 총예산은 꾸준히 증가해 작년에는 24억 달러로 기록을 경신했다.

이미지에 근거하는 물건은 TV 광고를 통해 상징성과 가치를 획득해야 한다. 명령어에 근거하는 물건은 그런 물건이 생산하는 데이터를 활용할 커뮤니티가 필요하다. 화려한 광고 사진이 아니라 개인별 실행 명세가 필요하다. 낡은 로고가 아니라 지역 트렌드 누적 자료가 필요하다. 트렌디한 DIY 색상 체계가 아니라 점수판과 게임 같은 도전 과제가 쓰인다. 모든 단계에서, 상호 작용은 질적인 면은 물론 양적인 면에서도 상징적이다.

그러다보니 물건이 교환 체계에 포섭되었다는 인식이 나오는 것도 자연스럽다. 사실 많은 물건에는 어느 정도 들어맞는 말이기도 하다. 그러나 그런 데이터가 무엇을 생산하는지는 따져봐야 한다. 데이터가 경험 창출에 일조한다는 점은 분명하다. 이를테면 신발 데이터는 사용자 자신에 관한 정보를 제공한다. 따라서 소비자는 자신이 처한 조건과 커뮤니티, 경쟁자, 친구 등 한때 추상적으로만 여겼던 요소들의 작동 기제를 파악함으로써 꿈 많은 구경꾼에서 능동적 참여자로 변신할 수 있다.

록

그렇지만 사물도 경험을 창출할 수는 있지 않나?

지엄피에트로

물론 물건도 경험을 창출할 수 있다. 무엇보다도 물성 경험을 창출할 수 있다. 물성을 실제로 경험한다는 게 무슨 뜻인가? 잘 만든 물건을 즐길 수 있다는 뜻이다. 다른 물건과

구별되거나 희귀하다는 뜻이다. 다른 물건을 물리치고 일정한 공간을 차지하도록 선택되었다는 뜻이다. 주인이 없는 곳에서도 주인을 대표한다는 뜻이다. 존재 자체를 통해 지난 경험을 상기시켜 준다는 뜻이기도 하다.

조금 전에 당신이 언급한 「한 가지 사물만 만드는 한 사람」이라는 기사 제목이 재미있다. 사물을 언급해서 재미있다는 말이 아니다. 핵심은 사물이 아니다. 물건도 중요하지만, 물건에 관한 정보도 중요하다. 이 제목에서 의미심장한 건 반복되는 문구다. '하나'라는 개념이다. 바로 '그' 사물이라는 개념. 물건이 단순히 데이터의 산물이 되면 될수록, 대상화 가능한 물건은 점점 더 유일해진다.

네트워크 이론가라면 단일한 사물에 두 가지 운명이 있다고 지적할 것이다. 사물은 여러 곳으로 연결되는 근원으로서 튼튼한 연결 고리가 될 수도 있고, 그 자체가 독자적인 네트워크를 이룰 수도, 즉 무엇과도 연결되지 않을 수도 있다. 그러므로 최근 상황에서 한 가지 사물이 되거나 한 가지 사물만 만드는 한 사람이 되면, 중요도나 가시성 면에서 경계 지대에 접근하게 된다.

록

'작가로서 디자이너'라는 개념1996년에 내가 비판했던 개념은 이제 더욱 적용하기 어려워진 것 같다. 디자이너가 '한 가지 사물만 만드는 한 사람'이었던 적은 전에도 없었지만그건 예술품에나 해당하는 생각이다, 오늘날 우리 상황과 카상드르가 석판에 그림을 그리던 시절 사이에는 차이가 있다. 디자이너가 여러 전문가로 복잡하게 구성된 대규모 협력 네트워크를 통해 일하는 시스템 관리자가 되면서, '작가' 개념은 더 귀중한 쪽으로 기울게 된다. 아우라를 인정받는 '사물'은 사치품이 되고, 나머지는 전부 디자이너가 설정하고 운영하는 교환의 클라우드 속으로 사라진다. 그러니까 마지막으로 묻고 싶은 질문은 이거다. 시스템 관리자도 작가로 인정받을 수 있을까? 더 구체적으로 말해, 어떤 은유가 적당할까?

지엄피에트로

호르헤 루이스 보르헤스가 1967-1968년 하버드대학교에서 한 ‹은유*The Metaphor*› 강연이 생각난다.

> (아르헨티나 시인 루고네스는) 모든 단어는 죽은 은유라고 했다. 이 말 자체도 당연히 은유다. 하지만 죽은 은유와 산 은유의 차이는 우리 모두 느낀다고 생각한다. 괜찮은 어원사전에서 아무 단어나 찾아봐도, 한쪽에 쑤셔 박힌 은유를 확인할 수 있다.

언어는 당연히 중요한 기술이고, 어떤 면에서는 일종의 코드라고 볼

수도 있다. 문법, 규칙, 품질 기준 등은 끊임없이 팽창한다. 그러나 여기서는 언어 역시 시스템이라는 점, 그리고 누구도 그 시스템을 혼자서는 관리하지 않는다는 점이 중요하다. 언어는 어떤 개인보다도 거대한 분산 시스템이다. (물론 개인이 언어에 영향을 끼칠 수는 있다. 어떤 연구를 보면, 셰익스피어 한 사람이 영어에 더한 단어가 2천여 개라고 한다.) 보르헤스는 루고네스의 '죽은 은유' 개념을 설명하면서, '은유metaphor'라는 말 자체의 어원이 '~에 관한'을 뜻하는 'meta-'와 '전달하다, 품다'를 뜻하는 '-pherein'으로 구성된다고 지적한다. '은유'는 어떤 경험에 관한 관념을 전달하려고 하나의 관념을 다른 곳에서 불러일으키려고 만들어졌다는 말인데, 이는 원초적인 가상 현실에 해당한다.

보르헤스의 관찰에서 특히 의미심장한 부분은 은유 개발이 언어 개발에 선행한다는 인식이다. 언어가 되기 전에도 은유는 유연하고 분방한 확장 언어로(부가 기능으로, 플러그인으로, 해킹 기능으로) 존재한다. 언어학자 조지 레이코프와 마크 존슨은 저서 『삶으로서의 은유Metaphors We Live By』에서 은유가 경험의 특정 측면을 부각하는 한편, 다른 측면은 숨긴다고 설명하는 패러다임을 개발했다. 두 사람이 그린 도표를 보면 수직축 위쪽에는 '쓰이는' 은유들이, 아래에는

'쓰이지 않는' 은유들이 배치되어 있다. 수평축 왼쪽에는 '확장된' 은유가, 오른쪽에는 '흔한' 은유가 배치된다. 생각을 음식에 빗대는 은유를 예로 살펴보면 '신선한' 생각이나 '설익은' 생각 같은 묘사가 흔한 데 비해, '서서히 끓어 오르'거나 '소화되지 않은' 생각은 그리 흔치 않다는 점을 쉽게 알 수 있다. 하지만 음식이 가공되면 될수록 은유 패러다임에는 부적합해진다. 생각을 '기름에 튀기'거나 '씻지 않'거나 '냉장'하지는 않는다. 생각을 펼 수는 있지만, 마가린처럼 '바를' 수는 없다.

록

(다른 이야기지만) 크리스 페르마스가 수업에서 불량한 발표를 두고 '공기 튀김'이라고 부르던 기억이 난다.

지엄피에트로

이 패러다임에서 죽은 뒤 단어로 다시 태어나는 은유는 오른쪽 위의 '흔히 쓰이는' 은유밖에 없다. 나머지는 그냥 죽거나 사라진다. 흥미로운 사이드 프로젝트인지는 몰라도, 언어의 소스 코드가 될 운명은 아닌 셈이다.

기술적 은유도 언어적 은유와 비슷하게 작동한다. 이미 몇 세대에 걸쳐 컴퓨팅 은유 체계가 출현했다. '파일'과 '폴더' 등이 필요한 '데스크톱' 은유에서 출발해 '링크'와 '페이지'가 필요한 '웹' 은유를 거쳤다. 지금은 '태그'와 '스트림'이 필요한 '클라우드' 은유가 쓰인다. 각 은유는 그 자체로 기술이고, 컴퓨팅 경험을 확장해주는

체계다. 어떤 은유가 '죽거나' 흔해지면 다음 은유가 뿌리를 내리고, 우리 사유를 새로운 방향으로 뻗게 한다.

디자이너는 대개 기술 혁신 과정상 은유 단계에 등장한다. 새로운 기술의 핵심 요소가 고안된 상태라면, 이를 어떻게 더 뜻깊게, 나아가 마술처럼 만들 수 있을까? '데스크톱' 은유를 창시한 장본인, 제록스파크연구소의 앨런 케이는 최초의 위지위그 그래픽 편집 소프트웨어인 맥페인트에 관해 이야기하면서 이렇게 깔끔히 요약했다.

화면이 '마크업 가능한 종이'라는 은유는 연필, 붓, 타자기 같은 필기도구를 암시한다. 거기까지는 좋다. 그러나 정말 중요한 건 마술이해할 수 있는 마술이다. 종이 은유에 충실하려면 종이처럼 지우거나 바꾸기 어려운 화면을 만들어야 할 텐데, 그럴 필요가 있을까? 전혀 없다. 마술 종이 같은 것을 만든다고 할 때, 무엇보다 중요하고 사용자 인터페이스 디자인에서 특히 신경 써야 하는 건 '마술'이다.

상당히 돌아왔지만, 앞에 나온 질문에 답하겠다. 작가주의는 폐쇄적이기에 강하다. 은유는 개방적이기에 강하다. 기술적 은유에서 가장 마술적이고 급진적인 성질은 개방성이다. 은유는 사실을 진술하거나 관점을 규정하기보다, 훨씬 큰 체계에서 새로운 연결 관계를 수립할 기회를 준다. 이 연결은 쓸모 없을 수도 있고, 끊어지거나 허약할 수도 있다. 하지만 그렇지 않을 수도 있다. 아무튼 중요한 건 개방성이라는 마술이다. 보르헤스가 강연 후반부에서 한 말을 인용해본다.

에머슨의 말을 기억하자. 주장은 아무도 설득하지 못한다. 주장이기 때문이다. 주장은 살펴보고, 저울질해보고, 뒤집어보고, 결국 반대하게 된다. 그러나 단순히 말로만 하면, 그보다도 암시만 하면, 상상에 수용 여지를 남길 수 있다. 받아들일 준비가 된다.

그러므로 "시스템 관리자도 작가로 인정받을 수 있을까?"라는 질문에는 이렇게 반문해야겠다. "그게 정말 디자이너가 원하는 바일까?"

■ Cascading style sheets의 약어로 웹 문서의 전반적인 스타일을 미리 저장해둔 스타일 시트.

브랜드는 목소리다

폴 엘리먼
마이클 록

"나는 크다. 여럿을 담는다I am large, I contain multitudes."

- 월트 휘트먼

2012년 공화당 대선 후보 경선 도중 시사적인 사건이 일어났다. 대기업에서 선거 후원을 무한정 받는 현실에 관한 입장을 두고 야유하는 관객을 향해, 후보 밋 롬니가 악명 높은 발언을 남긴 사건이다. "기업도 사람입니다… 당연히 사람이죠." 그 바람에 롬니는 악당이 되고 말았지만(그전부터 전형적인 기업 거간꾼으로 비치던 그였다), 그의 발언이 그리 엉뚱한 말은 아니었다. 브랜딩에 집착한 탓에 기업체는 점점 더 버릇과 기질을 갖춘 개인처럼 보이게 되었다. 예컨대 나이키가 브랜드를 기업의 DNA, 즉 모든 세포에 각인된 유전자에 비유했다는 사실은 시사적이다. 마사 스튜어트와 마사스튜어트리빙옴니미디어MSLO는 하나로 연결되는 개체다. "짐이 곧 국가다L'état, c'est moi."

　기업 아이덴티티가 브랜딩으로 바뀐 일은 지난 20년 동안 그래픽 디자인에서 일어난 가장 중요한 변화다. 기업 아이덴티티가 그래픽 요소를 다양한 플랫폼에 퍼뜨리는 데 나름대로 체계적인 방법을 사용하려 했다면, 브랜딩은 조직의 모든 표현을 조형함으로써 조직의 인성을 명문화하려 한다. 브랜딩 모델에서는 모든 기업 시민이 기업의 목소리로 노래하는 법을 배워야 한다. (기업체 브랜딩에 쓰이는 생물학적 비유를 이어보면, 이제 개인은 개인이 아니라 특수한 생리적 기능을 담당하는 신체 기관이다.) 브랜드는 인성과 행동을 형성하고 생성하려 하므로, 현대주의 아이덴티티 시스템에서처럼 모든 것을 그리드에 맞추듯 규정하는 논리는 사실상 이 목적에 반하

게 된다. (물론 그 인성 자체가 그리드 같은 정확성을 특징으로 한다면 모르겠지만.)

간단히 말해 기업 아이덴티티 프로그램이 외관을 관리하려 했다면, 브랜드 프로그램은 목소리를 생성하려 한다. 외관은 획득한 유행이지만(본성상 피상적이고 계절에 따라 달라지지만), 목소리는 (배우나 모창 가수를 제외하면) 개체마다 생리적으로 고유하다. 그러므로 브랜드 시스템을 디자인하려면 무한한 발화를 생성할 수 있는 언어적 규칙을 수립해야 한다. 개별 발화의 어조는 상대방이나 맥락에 따라 달라져야 한다. 하지만 경직된 아이덴티티 시스템은 기업체가 발화를 충분히 조절하는 데 방해가 된다.

'브랜드 음성Brand Voice™'이라는 말을 창안했다고 주장하며 상표 등록까지 한 '시걸+게일' 창립자 앨런 시걸은 의뢰인에게 이렇게 약속한다. "진실한 브랜드 음성으로 말하면 당신도 언제나 당신 자신처럼 들릴 수 있습니다." 여기서 '당신'은 '회사'이고, '당신 자신'은 무수한 기업 노동자의 수행을 통해 철저히 가공되는 레토릭이다. 브랜드를 통제하면 기업이 자기 자신, 즉 기업처럼 들리게 할 수 있다.

목소리는 힘 있는 도구인 만큼, 힘 있는 조직은 억양에 신경을 쓴다. 여기서 폴 엘리먼이 떠오른다. 지난 몇 년 동안 그는 다양한(극히 넓은 의미에서 차이를 관리하는 시스템으로서) 타이포그래피에서 조금씩 벗어나 목소리 자체와 체계적인 소리 분류법을 집중적으로 다루는 작업을 해왔다.

73

목소리가 들려
폴 엘리먼·마이클 록

마이클 록
어쩌다가 타이포그래피에서 목소리로
넘어갔나?

폴 엘리먼
오히려 반대 아니고? 차라리 알파벳이
목소리와 결부된 표음 문자라는 생각을
버리는 편이 낫지 않을까? 음성 언어를
통제하는 악마의 지도라니! 사실 나는
타이포그래피에서도 몸에서 언어를
찾는 데 더 관심이 있었다. 만질 수
있는 물건이나 우리에게 서로 말하는
법을 알려주는 사물 세계를 통해 몸과
언어는 연결되고, 우리가 여전히 몸짓
언어에 의존한다는 의미에서도 그렇다.
어떤 측면에서건 언어를 이것 또는
저것, 말 또는 글로 나누는 태도는 별
도움이 되지 않는다. 그런 구분은 실제
언어 경험이나 언어가 우리에게 끼치는
영향, 그 신비와 거의 무관하다.

록
목소리가 원초적이라고 생각하지
않는다는 뜻인가?

엘리먼
아동이 종이에 펜을 대거나 키보드에
손가락을 대기 훨씬 전에 입에서
나오는 소리를 이용한다는 점에서는
그럴지도 모르지. 어머니의 목소리
또한 직접적인 인간의 경험이라는
측면에서 원초적이긴 하다. 목소리를

이해하는 데 평생 영향을 끼치는
경험일 테니까. 그러나 나는 목소리가
문해 능력이나 문자 정보 또는 시각
정보와도 무관하지 않다고 생각한다.
태어나자마자 어머니와 맺는
관계에서도 우리는 어떤 언어를
'수용'한다.

록
그러니까 그 역시 타이포그래퍼처럼
가공된 시스템이라는 말인가?

엘리먼
문자 이전을 상상은 할 수 있어도,
그때로 돌아갈 수는 없다. 행위
예술가는 물론 몸짓을 활용하는
화가나 조각가도 자기 작품이 인류
역사상 어떤 단계에서건 만들어질 수
있었다고 주장할 수야 있겠지만, 이는
굉장히 대담한 주장일 거다. 인류학자
마르셀 모스는 『몸의 기술 Techniques of
the Body』에서 인간의 몸 자체와 행동이
문화를 구현한다고 했다. 훈련이나
모방의 결과일 수도 있고, 단순히 특정
시대에 속하는 생활 양식에 물리적이고
기계적으로 적응한 결과일 수도 있다.
우리가 쓰는 언어 또한 같은 방식으로
생산된다.

록
문화의 타이포그래피?

엘리먼
'타이포그래피 같은 것'이란 뭘까
생각해볼 때, 나는 문자보다
생산을 떠올린다. 타이포그래피는
구텐베르크와 함께 언어 생산 수단으로

탄생한 생산의 언어다. 5백여 년 전부터 저기 골목 끝 슈퍼마켓까지 이어지는 어셈블리 라인이다. 우리가 입는 옷, 사는 집, 타는 차와 쓰는 컴퓨터, 심지어 먹는 음식까지도 이 생산 언어의 성능과 변이에 따라 존재한다. 기분 좋게 들리지는 않을지 몰라도, 우리의 표현 언어 역시 마찬가지다. 목소리나 발화 방식이 시대 조건과 무관하게 발생할 수는 없다.

록

어떤 강연에서 당신은 최근 음악에 쓰인 여러 목소리 예를 들려준 적이 있다. 잘라 붙이거나 콜라주 처리되거나 이상한 보컬 사운드가 방언처럼 들리는 음악이었다. 어린아이 혀짤배기소리 같기도 하고 성서에 나오는 방언 같기도 한 목소리들이, 마치 귀신 들린 듯 제 입에서 나오는 소리를 통제하지 못하고 혼백의 말을 전하는 도구가 된 듯했다.

엘리먼

기술의 말을 전하는 의식적 존재가 아니고? 미디어 이론가 프리드리히 키틀러가 말한 것처럼, 적응해야 하는 쪽은 우리이지 기계가 아니다.

록

마치 현대 기술로 만들어진 원초적 목소리를 예증하는 것 같았다.

엘리먼

목소리가 타이포그래피처럼 생산되는 모습을 생생하게 전해주고 싶었다. 녹음된 목소리는 모두 기술에 기입되거나 재구현되므로, 엄밀히 말해 일종의 타이포그래피인 셈이다. 방송되거나 녹음된 목소리의 역사는 마이크와 앰프, 이펙트와 리버브, 더블트래킹과 시퀀싱의 역사다. 오토튠 같은 디지털 소프트웨어의 역사다. 그러나 재생 장치, 시장, 소비자 관객의 역사이기도 하다. 목소리 생산 실태를 보면 카 오디오, 휴대전화, MP3 플레이어 등을 통해 종자가 다른 여러 목소리가 일상 세계를 점하고 있다. 그중에는 유명 가수의 목소리처럼 쉽게 알아들을 수 있는 것도 있고, 샘플된 목소리나 완전히 가공된 음성도 있다. 아무튼 우리는 무척 유령 같은 목소리 또는 '음성 기호'를 꽤 편하게 받아들인다. 적어도 글로 쓰인 말처럼 편하게 받아들이는 건 분명하다. 목소리를 손에 쥘 수 있다고들 한다. 그런데 그게 무슨 뜻일까? 문자와 마찬가지로, 이제는 목소리에도 무생물 행위자가 있다. 에코와 나르키소스 신화가 예견한 유령 같은 잔여물이다.

내가 튼 음악의 목소리들은 노골적인 사례였다. 어쩌면 음성 기호뿐인지도 모르겠다. 아니면 당신이 말한 것처럼 사운드일 뿐일지도 모르고. 토드 에드워즈나 디트로이트의 마크 킨첸 같은 개러지 테크노 프로듀서의 보컬 콜라주 작품을 틀었다. 뜻을 알 수 없는 문구나 구호를 반복해 만든 하우스 음악 사례도 몇 개 틀었고.

75

록

브랜드가 된 목소리의 예로는 팝 음악 만한 게 없다.

엘리먼

당연하다. 얼마 전 《뉴요커》에 실린 작곡가 에스터 딘 관련 기사를 봤을 거다. 맨해튼의 녹음 스튜디오에서 마치 히트곡 라디오 방송을 큰소리로 따라 부르며 샤워하는 것처럼 노래를 만드는 모습이 생생히 묘사돼 있더라. 다만 그는 리애나나 비욘세 같은 목소리를 위해 히트곡을 쓰는 중이었을 뿐이다. 가사에는 의식의 흐름 같은 부분도 있고, 잡지나 광고, TV 토크쇼 같은 데서 아무렇게나 가져온 듯한 구절도 있다. 모든 자료는 '섹스와 도시' '첫사랑' '영국 속어' 같은 제목으로 분류 저장된다. 먼저 무의미한 소리나 함성, 비명 같은 것으로 리프를 짜고 광고 문구나 일부 보컬 사운드, 흘러간 노래 조각 등을 쏟아 넣는다. '헤이 나 나' '캔츄 히어 댓 붐 버둠, 붐 버둠 붐' 같은 소리를 생각하면 된다. 이들이 정확히 어떤 노래에서 나왔는지 댈 수 있는 사람도 수백만은 될 거다. 다 에스터 딘이 상품 문화의 혼란과 충동적 어휘를 바탕으로 상업적 노래를 지어내며 내뱉은 구절이다. 격렬하면서도 어찌 보면 말도 안 되는 창작 방법이다. 신성한 영감의 메시지를 도시에서 직접 받는 셈이다.

작곡가를 한 명 더 언급해야겠다.

리애나, 셰릴 콜, 마돈나 등에게 곡을 써 준 프리실라 러네이다. 3년 전쯤, 유튜브에 올라온 러네이의 비디오 한 편을 아는 사람이 보내준 적이 있다. 10대 소녀 러네이가 영어 사전을 따라 부르는 아마추어 영상이었다. 힙합 가수 퍼지의 〈글래머러스 *Glamorous*〉 멜로디를 바탕에 깔고, A로 시작하는 단어를 훑고 있었다. 아드바크, 애벌로니, 어밴던드, 애버투아, 애비, 어비스, 애브젝트, 에이블, 에이블-보디드 시먼, 애브노멀, 애브노멀 사이콜러지, 애벌리션, 어보미너블, 어보미너블 스노맨…. 목소리도 엄청났지만, 여기서 중요한 건 절묘한 운율 감각이다. 단순한 박자가 아니라 음절을 박자에 끼워 맞추는 솜씨다. 찬송가 발성에서 무척 중요한 요소다. 아마 힙합에서는 '플로우'라고 하지.

두 작곡가 모두 일종의 추상을 제시하지만, 우리가 언어 세계와 맺는 물리적 관계를 단순화하지는 않는다. 오히려 그 관계가 원래 그렇듯이 평범하면서도 낯설게 느껴지게 한다. 에스터 딘은 주변 세상을 끌어들여 작곡 구성 체계를 파괴하게 한다. 프리실라 러네이는 자신의 목소리로 사전이라는 의미 구성 체계를 파괴한다. 예기치 않은 의례적 방식으로 목소리와 언어가 따로 또 같이 뒤틀린다. 알파벳의 황홀경이다.

록

두 사례에서는 사람 목소리가

두드러진다. 하지만 당신이 강연에서 튼 사례 대부분은 사람이 부르는 소리인지 기계가 연주하는 소리인지 불분명했다.

엘리먼

방언은 언어라고 여겨지는 말소리로 정의되는데, 이는 거기에 허위가 있다는 인상을 준다. 그러나 방언에 따르는 육체 감각이나 황홀경은 적어도 당사자의 몸에서 뭔가 실제적인 일이 벌어지는 것처럼 보인다. 마르셀 모스는 목소리를 몸의 기술에 넣지 않았다. 하지만 다른 신체 부위보다 목소리를 통해서 조작에 넘어가기 쉽다는 사실, 그리고 조작 방법을 찾기도 쉽다는 사실을 모르는 이가 있을까? 모스의 『몸의 기술』에 목소리 관련 내용을 채워 넣는다면, 방언에 관한 논의도 아마 잘 어울릴 거다. '방언'을 뜻하는 영어 'speaking in tongues'는 언어의 특정 부분이 입으로 내는 소음이나 일이 들을 수 없는 발성음을 통해 사람 몸과 더 단단히 연결된다는 인상을 준다. 발성 행위가 대화에 선행한다. 말이 아니라 혀다미셸 드 세르토, ‹발성 유토피아Vocal Utopias›. 하지만 내가 고른 사례는 말하거나 노래하는 목소리뿐 아니라 글과 맺는 관계도 시사한다.

당시 나는 빙엔의 힐데가르트가 작곡한 노래들을 듣고 있었다. 힐데가르트는 12세기에 활동한 베네딕트 수도회 수녀원장으로, 예지와 노래, 창가를 통해 일종의 방언을 개발했다고 알려졌다. 자신만의 '링구아 이그노타Lingua Ignota' 또는 '미지 언어'를 위해 스물세 글자짜리 대안 알파벳을 발명했고, 그 비밀 언어로 노래도 여러 편 지었다. 내가 들어본 현대판 녹음에서는 이른바 '성령 공연'의 특징이었다는 자유로운 초월성을 전혀 느낄 수 없었다. 단서라고는 그녀가 개발한 대안 알파벳의 기묘한 타이포그래피 방언밖에 없으니, 그런 '노래'가 어떻게 불렸는지 재연할 방법도 없을 것이다. 그러나 활자체 자체는 대단하다. 좋아하는 작품이다.

록

8백여 년이 흐른 뒤에 쿠르트 슈비터스가 ‹원형 소나타Ursonate›를 통해 계승한 아이디어…

엘리먼

그렇다. 다다 콜라주나 음성 시도 그래픽적으로 연결된다. 좀 더 근래 들어 스코틀랜드 시인 에드윈 모건이 발표한 ‹네스호 괴물의 노래The Loch Ness Monster's Song›도 마찬가지다. 토요일 밤 글래스고의 술집에서 그가 노래 부르는 모습을 봤다면 좋았을 텐데. 물론 현대 팝 음악의 발성 유토피아에서는 딱히 까다로운 과제가 아니겠지만.

ㅅㅅㅅㄴㄴㄴㅇㅎㅜㅍㅍㅍㅍㄹㄹ? / ㅎㄴㅇㅎㅜㅍㅍㄹㅎㅎㄴㄴㅇㅜㅍㄹ ㅎㄴㅍㄹ ㅎㅍㄹ? / ㄱㄷㄹㅗㅂㄹㅂㅗㅂ

77

ㄹㅎㅗㅂㄴㄱㅂㄹㄱㅂㄹ ㄱㄹ ㄱ ㄱ ㄱ ㄱ
ㄱㄹㅂㄱㄹ. / ㄷㄱㅜㅂㄹㅎㅏ ㅍㄹㅏ
ㅂㄹㅎㅏ ㅍㄹㄱㅜㅂㅎㅏ ㅍㄱㅏ ㅂㅎㅏ
ㅍㄹㅎㅏ ㅍㄹㅍㄹ ㅍㄹ - / ㄱㅁ
ㄱㄹㅏㅇㅇㅇㅇㅇ ㄱㄹㅍ ㄱㄹㅏ ㅇㅍㅏ
ㅇㅍㄱㅁ ㄱㄹㅏㅇ ㄱㅁ. / ㅎㅗㅂㄴㅍ
ㄹㅗㄴㄷㅋㅋ - ㄷㅗㅍㄹㅗㄴㄷㅗㄴㅂㄴㅋ -
ㅍㄹㄹㅂㄴㄷㅗㅋㅋㅜㄷㅗㅍㄹㄹㅗㄷ
ㅗㅋㄴㅅㅎㅗ? / ㅅㅍㄹㄱㄹㅏㅇ ㅍㄴㅋ
ㅍㄴㅋㅅㅍㄹㄱㄹㅏ ㅍㅎㅏ ㅌㅆㅎ
ㄱㅏ ㅂㄹㄹㄱㅏ ㅂㄹㄹ ㅍㄴㅋ ㅅㅍ
ㄹㅍㄴㅋ! / ㅈㄱㄹㅏ ㅋㄹㅏ ㄱㅋㅏ
ㅍㄴㅋ! / ㄱㄹㅗㅍ ㄱㄹㅏㅇㅍㅍㄱㅏ
ㅎㅍ? / ㄱㄱㅗㅁㅂㄹ ㅁㅂㄹ ㅂㄹ - / ㅂㄹ
ㅁ ㅍㄹㅁ, / ㅂㄹㅁ ㅍㄹㅁ, / ㅂㄹㅁ
ㅍㄹㅁ, / ㅂㄹㅍ.
에드윈 모건, 〈글래스고에서
토성까지 *From Glasgow to Saturn,*
Carcanet〉중에서

록

그러니까 방언통제나 중재 없이 튀어나오는
영적 발성이 한 극단이라면, 다른 쪽에는
합성된 기계 음성이 있는 셈이다.
그런 기계는 특정 반응을 끌어내려고
디자인되고 제조된 소통 장치다.
당신은 자동차나 슈퍼마켓, 엘리베이터,
온갖 대중교통에서 언제나 들리는
전문적 목소리가 일종의 실황 중계
해설이라고 말한 적 있다.

엘리먼

지금까지 들어본 방송 중에서 가장
열떤 건 역시 상하이 지하철이었다.

록

몇 년 전 당신은 《와이어드*Wired*》에
이런 글을 쓴 적이 있다. (읽는다)
"끊임없는 실황 중계 해설처럼, 상하이
지하철의 상냥한 여성 목소리는
열차에서 승강장, 매표소, 거리로
당신을 따라가며 안전 사항과 방향을
안내해주는 한편, 술집이나 식당,
백화점을 제안해준다."

엘리먼

적어도 10년 전 이야기다. 요즘은 그
목소리가 어디까지 승객을 좇아가는지
모르겠다. 영화 〈마이너리티
리포트*Minority Report*〉에는 길거리를
걷는 사람에게 광고가 직접 말을 거는
장면이 있다. 이름까지 불러가면서.
"빌 커닝엄 씨, 안녕하세요? 지금쯤
새 카메라가 필요하실 것 같은데요?
니콘을 사시죠!" "빌 커닝엄 씨,
안녕하세요? 복잡한 거리에서
벗어나시죠. 푸에르토리코 어떨까요!"
하지만 이름을 부를 필요조차 없다는
건 이제 우리도 안다. 그런 건 아마
신뢰하기 어려울 거다. 철학자 루이
알튀세르가 오래전에 지적한 것처럼,
우리는 탐나는 물건이 다가와 우리를
부를 때 스스로 정체를 밝히기를 너무
좋아한다.

록

〈마이너리티 리포트〉의 시대 배경은 먼
미래로 설정되어 있지만, 우리를 아주
구체적으로 겨냥하는 광고는 별로 미래
일처럼 보이지 않는다.

엘리먼

사회 경제적 흐름을 구성하는 요소로서 목소리에 관한 인식이 높아졌다고 생각한다. 인공 음성 제작 기술과 거의 어디에든 목소리를 설치하는 기술기계에 음성을 탑재하는 기술이 발달한 탓도 있지만, 일상적인 상황에서 사람 목소리가 마치 기계처럼 작동하는 경우도 많기 때문이다. 돈 드릴로는 우리 세계의 전자 음향 인프라를 특히 잘 묘사한다. 그의 소설『천사 에스메랄다The Angel Esmeralda』에 일거리가 떨어진 배우 한 명이 등장하는데, 그가 대신 찾은 직업은 뉴욕 라디오에서 날씨와 교통 정보를 안내하는 일이다. 10분에 한 번가량 차례가 돌아오는데, 화자는 그 목소리를 전동 기구의 속도와 효율성에 비유한다. 마치 사람이 하는 말이 아니라 버튼을 눌러 생성하는 라디오 전파 같다는 점이 그럴싸하다고 말한다.

록

당신은 어떤 목소리, 예컨대 지하철 안내 방송 목소리는 사실상 한 도시의 브랜드가 될 수 있다고도 했다.

엘리먼

뉴욕 지하철에서 안내 방송 녹음이 지역 열차 차장의 목소리를 대체한 건 고작 10여 년 전이다. 지금도 잭슨하이츠나 프로스펙트공원에 가면 카리브해나 브롱크스 억양을 들을 수 있다. 망가진 방송 시스템 때문에 방언처럼 들리는 일이 잦긴

하지만. 더 흔한 목소리는 출신 지역을 알기 어렵다. 목소리의 주인공은 찰리 펠릿이라는 남성인데, 알고 보니 영국인이더라. 아무도 알아채지 못할 거다. 서부 영화 오디션을 하는 사람처럼 들리니까.

록

"스탠 클리어 오 더 컬로진 도어스 플리즈Stan' clear o'the ker-LOW-zin' doors pleeze!"

엘리먼

안내 방송 녹음은 1990년대 말에 만들어졌고, 블룸버그 라디오 진행자들이 음성을 맡았다. 블룸버그가 뉴욕 시장이 되기 전이었다. 그런데 어느 날 갑자기 도시 인프라의 음성 자원이 도시 권력과 직접 연결되고 말았다. 블룸버그 브랜드의 일부가 된 거다. (찰리 펠릿의 본업은 WBBR 방송국의 '블룸버그 머니 쇼' 호스트다.) 모든 다국적 기업이 보도나 차량에서 시민에게 직접 말을 걸면 무슨 일이 벌어질까? 아, 벌써 그러고들 있지. 브랜딩이라는 이름으로.

록

정보를 브랜딩하기, 블룸버그가 이룬 혁신이지.

엘리먼

블룸버그 방송에 쓰이는 목소리는 뉴욕 사람 목소리가 아니다. 사투리가 없다. 그러나 언어학 용어로 '개인 언어' 측면에서 보면, 자신감 있고 전문성 높은 비즈니스 말씨는

많은 이가 뉴욕에서 연상하는 기업 이미지를 이어간다. 그런데 길거리에서는 음성 반란이 일어나는 것도 같다. 뉴욕시 횡단보도에서 시각 장애인을 안내해주는 목소리는 데니스 페라라인데, 그 말투는 평생 코니아일랜드에서 살아온 출신 배경을 잘 드러낸다. 도시 교통 부서 전기 책임자가 본업인 사람이다. 지역 특색이 무마된 억양은 써볼 생각이 없었느냐고 묻자, "목소리를 바꾸는 것 말고도 할 일이 너무 많다"고 하더라.

록

차도 횡단을 안내하는 데 투박한 브루클린 남자만큼 믿음직한 사람이 누가 있겠나.

엘리먼

공공장소에서 나오는 안내 방송 음성에는 본성상 훈육적인 면이 있다. 당신이 어디에 있고 어디로 가는지 알려주는 수준을 넘어선다. 숙련된 음성 기술은 인공물과 공간을 성별화한 언어로 재설정한다. 뉴욕 지하철에서 어떤 메시지'조심하시고 안전한 하루 보내시기 바랍니다'는 남성 목소리로 전달되고, 정보 전달 성격이 강한 메시지'이번 역에서 노선 E로 갈아타시기 바랍니다'는 여성 목소리로 나온다. 도시철도국MTA에서는 그게 순전히 우연이라고 주장하지만, 일부 심리학자에 따르면 명령은 남성에게, 정보는 여성에게 받는 데 사람들이 더 익숙하다고 한다. 그런데 그것도 남녀 나름 아닐까? 미 공군은 남성 조종사에게 여성 목소리가 더 권위적으로 받아들여진다고 판단하는 듯하다. F-16 전투기와 아파치 헬리콥터는 에리카 레인, 일명 '짜증 나는 베티'의 경고 시스템 음성을 싣고 다닌다. '전방에 장애물' '연료 부족' '급상승' 등등.

록

브랜드화한 목소리는 이미 대부분 유명 인사 음성으로 가득한 세상에서 단서를 얻을 수밖에 없을 거다. 예컨대 제임스 얼 존스의 목소리가 독특한 "웰컴 투 버라이즌"이 그렇고…

엘리먼

할리우드가 그런 기업용 음성 캐스팅을 활발히 지원하는 자원이긴 하다. 미국에서 가장 유명한 목소리인 AT&T의 팻 플리트는 유명한 사람이 아니다. 길거리에서 그녀를 알아보는 사람은 거의 없을 거다. 내비게이션 소프트웨어 음성을 생각해보자. 장소 없는 목소리가 길거리에서 우리를 안내하며 장소에 관한 감각을 더 깨끗이 지운다. 최근에는 유명한 목소리와 '보통 사람' 브랜드로 설정된 목소리가 함께 쓰이는 추세다. 기묘한 여행을 안내해주는 캐릭터 목소리 목록을 보면 알 수 있다. '극성 엄마' '레드넥* 빌리 밥' '대통령' '무슬림 택시 운전사' '비비스와 벗헤드' '섹시한 가톨릭 학교 여학생 새시 질', 비디오 게임 〈포털〉의 손상된 시스템 음성

'글래디오스' '예수' '빈민가 포주 자말'
'러시아 스파이 발레리아 사트나프코프'
'클린트 이스트우드' 등등. 허먼 멜빌의
『모비딕Moby-Dick』에 등장하는 피쿼드호
승무원이 당시 미국 사회를 집약했다면,
내비게이션 음성 옵션 메뉴는 오늘날
기준으로 업데이트된 미국인의 아바타
출연진이라 할 만하다.

록

당신 작업은 인간 음성과 기계화한
세계의 상호 작용을 상기시킨다.
인간이 기계를 모방하고 기계는
인간을 모방한다. 악기 연주를 위해
이미 기보記譜된 동물 '목소리'를
인간이 모방하기도 한다. 목소리가
이렇게 기계화되거나 형식화되거나
'브랜드화'되는 지점에 관심을 두는 것
같다. 말의 내용보다는 발화 방식에 더
관심이 있는 듯하다.

엘리먼

대개 바로 그 지점에서 목소리가
끼치는 영향에 반감과 호기심을
동시에 느낀다. 목소리 자체가 전하는
메시지가 따로 있다는 지적은 옳다.
말하는 내용과 무관하게 목소리가
전하는 게 있다.

록

형식이 전하는 것, 그게 바로 내가 이
대화에서 건드리고 싶었던 부분이다.
디자이너가 디자인하는 억양과 말씨는
내용에 영향을 끼친다.

엘리먼

형식과 내용의 분리는 직관에
반한다. 그러나 목소리의 도구화를
이야기한다면, 말씨를 조절하는
일은 무척 중요하다. 디자인을
통해 그런 조절이 가능하다. 그리고
사람은 본능적으로도 그럴 수 있다.
F. 스콧 피츠제럴드의 소설에서
개츠비가 데이지 뷰캐넌을 두고
한 말이 생각난다. "돈이 가득한
목소리…." 데이지가 하는 말의 내용이
무의미하다는 뜻은 아니다. 무엇을
말하느냐는 매우 중요하다. 그러나
데이지의 세계와 몸, 생각은 그런 말을
하는 말씨와 불가분하게 뒤섞인다.
그 자신이 사회 환경의 산물이라 할
만하다. 티파니 다이아몬드 반지와
비슷하게 최종 결과물로 생산된
부유하고 속 편하고 화려한 목소리다.
욕망, 질투, 범죄, 나아가 사회적,
도덕적 파산에 취약한 것도 마찬가지다.
데이지의 목소리에 함축된 주제는
그녀의 사회 계급과 더 관계 깊을지도
모르지만, 그런 게 바로 브랜딩 아닌가?
누구나 원하고 일부가 되고자 하는 것.
소비할 능력이 있다는 바로 그 특권.
　나중에 〈마이 페어 레이디My Fair
Lady〉로 각색된 조지 버나드 쇼의
『피그말리온Pygmalion』 또한 계급 의식에
따라 목소리를 가공하고 재가공하는
이야기다. 꽃 파는 소녀 엘리자
둘리틀의 런던 노동 계급 사투리를
리브랜딩하는 이야기라고도 할 만하다.
언어학자 헨리 히긴스가 바라보는
둘리틀은 천한 언어의 생생한 표본일

뿐이다. "참으로 구수하게 천박하고 끔찍이도 더럽구나!" 변신을 마친 엘리자는 자신의 과거 말씨가 마치 더는 돌아갈 수 없는 동네인 것처럼 이야기한다.

록

완벽한 리브랜딩 사례다.

엘리먼

좀 더 기계적인 의미에서 디자인 또는 목소리 제작의 근사한 '원초적' 예로, MGM에서 가공한 타잔의 외침이 있다. 우리는 그 소리가 조니 와이즈뮬러의 입을 통해 나오는 모습을 '보지만', 사실은 복잡하게 제조된 소리라는 주장이 있다. 로이드 토머스 리치라는 오페라 테너 가수의 목소리에 개가 으르렁대는 소리, 바이올린 G현을 켜는 소리, 소프라노 가수의 트릴에다 하이에나 울음소리를 거꾸로 튼 소리까지 합성했다는 거다! 그런데 사실 다 그렇지 않나? 누구나 짐승과 악기 소리, 훈련된 남성 목소리를 불경하게 뒤섞고 남자 같은 소프라노 약간에 테이프 녹음기를 동원한 기술적 속임수를 조금 더해 말하잖아. 태평하기로는 프랑켄슈타인 박사 못지않을 거다. "에라, 모르겠다. 까짓 목소리는 아무거나 대충 붙여서 만들자고!"

록

브랜드화한 목소리는 육체적이고 개인적인 의미에서 목소리란 무엇인가 하는 인식을 무의미하게 한다?

엘리먼

이상화된 틀 안에서, 지정된 조건에 따라 작동하면서도 '자연스러워야' 한다. 스스럼없이 말을 거는 느낌이거나. '시리Siri'는 내 이름을 알지만 내 친구는 아니다. 그녀는 심지어 그녀도 아니다. 이제 애플 컴퓨터 소유가 된 스탠퍼드연구소의 공학자 팀일 뿐이다. 그렇다고는 해도 '자연스럽다'. 이를 둘러싼 유리 벽을 뛰어넘을 수 있을까? 이른바 라디오 생중계의 7초 지연 방송이 생각난다.

록

이른바 욕설 방지 지연.

엘리먼

개새끼, 쌍놈, 좆나 씨발, 병신.

록

가수 이언 듀리?

엘리먼

투레트 증후군Tourette syndrome에 걸린 새뮤얼 존슨 박사를 흉내낸다고 생각했는데…. 역사적인 사전을 집필하는 내내 그가 내뱉던 말을 상상했다. 영어 사상 가장 중요한 초기 사전을 편찬한 인물이 병적인 욕쟁이였다는 사실, 알고 있었나? 데이지 뷰캐넌이 입에 돈을 물고 다녔다면, 영어의 법적 수호성인 새뮤얼 존슨은 입에 똥을 물고 다닌 셈이다. 당시에는 의학적으로 인정된 질병이 아니었지만, 존슨은 오늘날 투레트 증후군이라 불리는 극단적 증상을 보였다고 한다. 입에 담기

어려운 말이나 정확히 말은 아니어도
입에 담기는 여전히 어려운 소리와
틱을 끊임없이 내뱉는 증상이 있었다는
거다. 친구들에 따르면, 그는 말할
때 닭처럼 우는가 하면 끊임없이
입을 여닫거나 혀로 입을 잡아
늘이는 버릇이 있었다고 한다.
존슨 박사는 현명하고 학문적이고
우아한 언어로 유명하지만, 그가 하는
말은 엉망이었다.

<center>록</center>

형식과 내용은 별개다?

<center>엘리먼</center>

그의 목소리와 정신은, 아마도. 그러나
학자들에 따르면 투레트 증후군과
연계된 욕설벽은 뇌가 언어를 처리하는
방식과 밀접한 관계가 있다고 한다.
이는 투레트 증후군이 없는 사람도
마찬가지다. 욕설은 언어 활동이 아예
아닌 듯하다. 뇌에서 감정과 본능을
관장하는 부분에 속한다고 하니까.
언어와 발성 기관을 활용하긴 하지만,
사실은 몸의 감정 운동 활동인 셈이다.
이 점에서는 방언이 언어보다 몸에
가깝다는 정의와도 닮은 구석이 있다.
욕설swearing은 말로 하는 마술에 기원을
둔다고 한다. 그래서 'cursing저주'으로
불리기도 하고 법적인 'swearing맹세'과
상통하기도 한다. 음성 언어의 힘에
관한 유구한 믿음의 잔재가 감정을
직접 표출하거나 남성성 같은 정체성을
표현하는 형식에 남아 있는 셈이다.
사전은 여전히 욕설을 꺼리는 편이다.

하지만 오늘날 상스럽다고 여겨지는
말 대부분은 18세기 이후, 즉 사전
편찬이 제도화한 이후에야 저속한 말로
굳어지게 되었다. 런던 지하철에서
새뮤얼 존슨이 활약하는 모습을 보면
재미있을 것 같다. 탈선하는 모범생이
생길지도 모르는데.

<center>록</center>

영국인은 목소리를 지나치게 중시하는
경향이 있다. 지하철에서는 어떤지
모르겠다. 여전히 "간격에 주의mind the
gap"하는지?

<center>엘리먼</center>

여전히 사회 계급 간격에 주의하지.

<center>록</center>

최근 들어 음성을 중심으로 영국
문화를 다루는 영화가 많이 나왔다.
예컨대 〈아이언 레이디The Iron Lady〉나
〈킹스 스피치The King's Speech〉는 특정
권력의 목소리가 지니는 힘을 흥미롭게
지적했다.

<center>엘리먼</center>

마거릿 대처 영화는 보면서 불신을
멈출 방도를 찾지 못해 좀 괴로웠다.
주인공 메릴 스트립은 "확신이 서는
데서 시작하라고" 배웠다고 말한다.
그게 대처를 가리키는 말인지 자기
자신을 가리키는 말인지 모르겠다.
〈킹스 스피치〉에서는 전 국민이
비인간적 전쟁이라는 총체적 수모가
아니라 말더듬이 왕이 스스로 수모를
겪지 않으며 전쟁을 선포할 수
있을지만 걱정한다. 물론 이 서사에서

<center>83</center>

유일한 청취자는 영화를 보는 사람이다. 당시 역사에서 방송 음성이 발휘한 위력을 부정하는 게 아니다. 모토로라 워키토키가 2차 세계 대전 중에 개발되었다. 휴대 전화가 그때 발명된 셈이다. 영국 역사학자 래피얼 새뮤얼은 전쟁 중 영국 국영 라디오가 발휘한 역할 때문에 현대사의 결정적 순간들을 방송과 분리해 상상하기가 어려워졌다고 주장했다. 어쩌면 〈킹스 스피치〉는 부족한 말재주에서 적극적인 말과 강력한 목소리로, 네빌 체임벌린의 유화 정책에서 처칠의 도전으로 역사가 이행하는 과정을 우화처럼 보여준다는 점에서 흥미로운지도 모른다. 인기 없던 윈스턴 처칠이 전시 총리로 지명된 데는 그가 이전 전쟁에서 경험을 쌓은 덕도 있었지만, 당시 그는 이미 감동적인 연설과 라디오 방송 솜씨로 알려진 상태였다.

록

그게 바로 브랜드 음성이지.

엘리먼

불도그 로고의 처칠 보험사! 보코더역시 2차 세계 대전 중에 개발된 장치의 역사에 관한 책을 쓴 데이브 톰킨스는 윈스턴 처칠이 영국의 비밀 무기였다고, 즉 연설용 인간 신시사이저였다고 말한다. 실제로 처칠의 유명한 목소리는 상당한 비용을 치르고 얻은 것이었다. 조지 6세와 마찬가지로, 처칠 역시 극적인 말 더듬기와 혀짤배기소리가

뒤섞인 언어 장애가 있었다. 그의 입은 독특한 혀짤배기 소리를 유지하면서도 매끄럽게 말하는 데 도움이 되도록 특별히 고안된 느슨한 틀니를 중심으로 재조정되었다.

오늘날 처칠의 목소리는 말도 안 되는 소리처럼 들릴 거다. 혀짤배기소리나 느슨한 틀니가 아니더라도, 시대가 전혀 다른 목소리다. 영국에서도 딱 부러지게 조절되는 이른바 '표준 발음'은 거의 신화적인, 먼 과거를 떠올리게 한다. 튜더 왕조 이래 '왕실 영어' 또는 킹스 스피치현재는 퀸스 스피치는 영국 구어의 모델이었다. 마거릿 대처는 상류층 출신이 아니었는데도 그런 말씨를 흉내냈다. 사회 언어학 용어로는 규범적 표준이었다. 한편 개인의 목소리와 이상화한 발음 모델을 구별해주는 모호한 경계는 손 글씨와 타이포그래피를 나누는 경계와 무척 다르다. 하지만 문화적 헤게모니와 기술적 처리 과정 측면에서는 비교할 수도 있을 거다. 19세기 영국 시인 존 클레어는 고유한 음성 언어의 사투리와 억양을 버리고 문법이 통일된 문자 언어를 쓰라는 압력을 완강히 거부해 유명해졌다. 클레어의 작품은 산업 혁명이라는 폭력적 격변, 특히 전통적인 들판과 목초지 사용권에 종지부를 찍은 인클로저 운동에 반응했다. 클레어의 거칠고 지역색 강한 사투리는 기계화한 토지, 나아가

인쇄를 통해 기계화한 언어의 매끄러운 선에 정면으로 반한다고 묘사되곤 한다.

록

베네딕트 앤더슨 또한 『상상의 공동체*Imagined Communities*』에서 신문이 공식어와 타이포그래피 표준을 고정하며 통일 효과를 발휘했다고 썼다.

엘리먼

할리우드 캐스팅 센터로 돌아가보면, 강력한 미디어 음성은 계급에 관한 인식을 초월하기도 한다. 영국 배우 중에서 가장 유명한 목소리의 주인공은 리처드 버튼인데, 그는 웨일스 탄광 노동자의 아들로 태어났다. 주변 세상이 사람 몸을 지배하며 몸이 내는 소리를 빚어내는 측면이 있는데, 이런 면에서 버튼이 같은 웨일스 사람들에 관해 한 말은 유명하다. "우리의 목소리는 탄광 먼지와 빗물을 머금고 태어난다." 엘리자베스 테일러의 40세 생일 선물로 세계에서 가장 비싼 다이아몬드를 사줄 정도로 상향 이동성이 높았던 그였지만, 소더비 경매에 응찰할 때는 호텔에 있는 공중전화를 이용했다고 한다.

록

전화 이야기가 나오네. 유체 이탈한 목소리는 다 거기서 시작하지 않았을까?

엘리먼

전화는 마치 램프에서 요정을 풀어놓듯 목소리를 해방했다. 사상 최초로 전화기에 전해진 말 "왓슨 씨, 이쪽으로 와 보세요. 눈으로 봐야겠습니다"은 훗날 이 장치가 특화한 공간 붕괴와 신체 용해에 대한 우려를 나타낸다. 온라인 사회 관계망은 전화 발명 이후 본질상 변하지 않았다고 믿는 평론가도 있다. 미디어 이론가 알뤼케르 로잰 스톤은 폰 섹스 노동자를 연구한 책에서 사람이 네트워크 기술과 상호 작용하는 상황에서 몸을 얼마나 잘 적응시키는지 명석히 밝힌 바 있다. 이는 오래전부터 인간 음성에 존재했던 능력에 관해서도 시사한다.

거의 모든 상황에서 우리는 주어지지 않은 정보라면 뭐든지 해석하고 의미를 부여한다. 폰 섹스가 이루어지려면, 정보 간극을 활용하고 알 수 없는 상황을 이용해 성적 긴장을 자극해야만 한다. 스톤은 폰 섹스 노동자가 인간 몸에 관한 필수 정보를 어떻게 전화선 반대편의 고객이 충실하고 육감적인 신체 이미지로 해제할 수 있을 정도로만 제한된 신호로 (음색, 몇몇 단어, 숨소리, 한숨, 추가 단어 등으로) 압축하는지 설명한다.

이처럼 실용적인 데이터 압축 기술을 활용함으로써, 폰 섹스 노동자는 모든 다중 감각 경험의 양상을 가청 형식으로 변환한다. 일종의 목소리로 변환하는 거다. 하지만 사람들 대부분은 이렇게 마술처럼 생명에 몸체를 불어넣는 말을 할 줄 안다. 이게 바로 목소리를

브랜드화하는 목적 또는 동기가
아닐까? 앞에서 마르셀 모스의 논문을
거론한 건 이 글이 여전히 몸의
기술로서 언어에 관해 여러 생각을
자극하기 때문이다. 예컨대 제아무리
인위적이고 매혹적이라도, 그 모든
'말하기' 양식을 통하더라도, 결국에는
목소리의 기술에 지나지 않는 상상의
기업체에 우리는 얼마나 많은 것을 걸
작정일까?

■ redneck, 미국에서 교육 수준이 낮고 보수적인
지방 백인 노동자를 낮잡아 이르는 말.

내용은 집어치워

「디자이너는 작가인가」에서 나는 우리에게 일에 관한 자신감이 없다고 주장했다. 우리는 작가와 저자가 누리는 듯한 힘과 사회적 지위, 특권을 부러워한다. 스스로 '디자이너/작가'를 선언함으로써 유사한 존경을 획득하려 한다. 뿌리 깊은 불안감은 디자인에서 내용을 조작하기보다 생성하는 것에 가치를 두는 운동을 부추겼다.

　「디자이너는 작가인가」는 디자인 행위 자체에서 디자인이 활기차고 생생한 언어라는 사실을 재확인하려 했다. 하지만 이 글은 디자이너에게 내용을 생성하길 촉구하는 글로 읽히곤 했다. 사실상 디자인 작가가 아니라 디자이너 겸 작가가 되라고 촉구한다는 오해였다. 작가가 더 많이 생기는 일이야 반갑지만, 이는 내가 말하려던 바가 아니었다.

　문제는 내용이다. 깊이 있는 내용이 없으면 디자인은 순전히 스타일이고, 미심쩍은 트릭일 뿐이라며 오해한다. 그래픽 디자인계에서 '형태는 기능을 따른다form-follows-function'가 '형태는 내용을 따른다form-follows-content'로 재구성된다. 내용이 형태의 근원으로서 언제나 선행하고 형태에 의미를 불어넣는다면, 내용 없는 형태는(설사 가능하다 치더라도) 텅 빈 껍데기일 뿐이다.

　이런 인식의 집약으로서 아직도 중언부언되는 비유가 바로 타이포그래피 역사가 겸 비평가 비어트리스 워드가 말한 유명한 '투명한 유리잔'이다. 이에 따르면 디자인유리잔은 내용포도주를 위한 투명한 용기가 되어야 한다. 문양이나 보석으로 장식된 잔을 선호하면 무지한 미련퉁이다. 이념 구도의 양극단 모두 논쟁에 응했다. 극소주의자에게는 강령이 되었다. 극대주의자는 이를 미학적 파시즘으로 매도했다. 어느 쪽도 기본적이고 암묵적인 전제를 의심하지 않았다. 중요한 것은 결국 포도주라는 전제였다.

이처럼 잘못된 이분법이 너무나 오래 유통된 나머지 우리 자신도 이를 믿기 시작했다. 이는 디자인 교육의 중심 교리이자 모든 디자인을 평가하는 시금석이 되었다. 이제 내용을 형상화하는 일보다 개발하는 일이 더 중요하다는 생각, 좋은 내용은 좋은 디자인의 척도라는 생각이 사실로 굳어지는 듯하다.

"나쁜 내용이란 없다. 나쁜 형태만 있을 뿐이다." 언젠가 폴 랜드가 쓴 이 글을 읽고 지극히 짜증 났던 기억이 있다. 의미에 관한 디자이너의 책임을 방기하는 듯했기 때문이다. 그런데 시간이 흐르면서 이를 다르게 읽게 되었다. 그는 혐오 발언이나 그럴싸하거나 진부한 말을 옹호했던 것이 아니었다. 디자이너의 역할은 내용을 쓰는 일이 아니라 형상화하는 데 있다는 뜻이었다. 그러나 그런 형상화 자체도 깊은 감동을 줄 수 있다. 어쩌면 이런 이유에서 폴 랜드, 브루노 무나리, 레오 리오니 같은 현대 디자이너가 말년에 어린이 책을 디자인했는지도 모른다. 어린이 책은 내용에 비해 형태의 소통 가능성이 무한하므로 디자이너/작가에게 가장 순수한 출구가 된다.

그렇다면 새로운 점이 또 뭐냐고? 이는 당연한 말인 듯한데도 왠지 우리는 이를 진심으로 믿지 않는 것 같다. 우리는 형상화만으로도 충분하다고 믿지 않는다. 그러므로 디자인을 내용의 지배에서 구해내려면 한 걸음 더 나아가 처리하는 방법이야말로 그 자체로 일종의 텍스트라는 점, 전통적으로 인식되는 내용 못지않게 복잡하고 암시적이라는 점을 확인해야만 한다.

영화감독은 스스로 쓰지도 짓지도 엮지도 찍지도 않은 영화의 작가로 인정받을 수 있다. 히치콕 영화가 히치콕 영화인 것은 스토리가 아니라 일관된 스타일 덕분이다. 이 스타일은 기술, 플롯, 연기자, 시대적 배경을 막론하고 독자적인 내용인 것처럼

작품을 관류한다. 모든 영화는 영화를 주제로 삼는다. 그가 위대한 이유는 형식을 진정 독특하고 흥미롭게 자신만의 스타일로 찍어내는 능력이 있기 때문이다. 그의 작품에서 의미는 스토리가 아니라 스토리텔링에 있다.

디자이너가 하는 일도 스토리텔링이다. 우리가 숙달해야 하는 것은 내용 서사가 아니라 이야기 장치다. 타이포그래피, 선, 형태, 색, 대비, 크기, 무게 같은 것들이다. 우리는 주어진 과제를 통해, 말 그대로 행간을 통해 이야기한다.

그래픽 디자인의 시간은 개념이 아니라 형태의 역사다. 해가 다르게 진화한 형태는 조형 방법을 통해 끊임없이 세계를 고치고 또 고치는 분야를 시사한다. 세계를 바라보는 방식을 바꾸어 놓은 그래픽 디자인 작품 중 다수는 잉크, 담배, 점화 플러그, 기계처럼 극히 평범한 내용에 쓰였다. 피트 즈바르트가 디자인한 전선 제품 카탈로그, 아돌프 카상드르나 허버트 매터의 관광포스터, 볼프강 바인가르트나 에이프릴 그라이먼, 댄 프리드먼의 뉴 웨이브 작품, 제이미 리드의 펑크 선동 등을 생각해보자. 형태 조작에 본질적이고 변화를 유발하는 의미가 있다는 점을 알 수 있다.

1962년 뉴욕 현대미술관에서 열린 컨퍼런스에서 보수적인 미술 평론가 힐턴 크레이머는 팝 아트가 "광고 미술과 다를 바 없다"고 비난하며 "팝 아트는 문명의 현 단계를 살아가는 느낌이 어떤지 말해주지 않는다. 진부하고 천박하며 상품으로 가득한 세계와 우리를 조화하는 사회적 효과밖에 없다"고 지적했다. 그러나 그래픽 디자인의 '내용'은 바로 그것일지도 모른다. "진부하고 천박하며 상품으로 가득"한 "문명의 현 단계를 살아가는 느낌"을 떠올려주는 것. 아니면 활자체의 내용이나 특정 서평 전문지의 타이포그래피가 갑자기 중요해지는 이유를 달리 어떻

게 논할 수 있을까? 가짜 포스터나 (기능성이 미심쩍은) '자기 출판' 포스터가 주요 디자인 미술관 벽에 걸리는 현상은? 작품은 뭔가 하는 말이 있어야 하는데, 이는 작품의 '목적'이 무엇이냐와는 다른 이야기다.

디자인된 물건은 제한된 속성만 지니므로, 사유를 충분히 구현할 정도로 충실한 물건은 드물다. 생각은 여러 프로젝트를 통해, 여러 해에 걸쳐 개발된다. 우리는 스스로 생산하는 작품과 밀접하고 물리적으로 연결되어 있고, 따라서 우리 작품에 우리의 흔적이 남는 것은 어쩔 수 없다. 디자이너의 모든 작품에서 수행 프로젝트를 선별하는 양상은 디자이너의 관심사와 성향을 지도처럼 그려준다. 이런 프로젝트를 분석하고 분해하고 재구성하고 가공하는 방식은 철학과 미학, 주장과 비평적 관점을 드러낸다.

이처럼 만들기와 깊이 연결된 디자인은 사용자와 세계의 관계를 조정하는 역할을 맡는다. 디자인은 형태를 조작함으로써 이런 본질적 관계를 재정의할 수 있다. 형태는 교환으로 대체된다. 우리가 만드는 사물은 관계를 설정할 수 있고, 우리는 그런 관계를 근본적으로 통제할 수 있다.

요령은 처리 방식을 통해 말하는 법을 터득하고, (글로 쓰인 수단과 시각적, 운영상 수단을 통틀어) 다양한 수사학적 장치를 통해 되도록 예리하게 가다듬은 발언을 내놓는 한편, 중심 관념에 꾸준히 되돌아가 다시 검증하고 다시 표현하는 데 있다. 이렇게 작품 세계를 일구면, 그 작품 세계에서 일관된 메시지가 출현할 수 있으며, 나아가 '오늘날을 살아가는 느낌'이 나올 수도 있다. 언젠가 유명한 영화 평론가가 말한 것처럼, "영화에서 중요한 것은 내용이 아니라 내용을 다루는 방식"이다. 우리에게도 '어떻게'는 곧 '무엇'이다. 우리의 영구적인 내용은 '디자인' 자체다.

2005년 가을

2학년 디자인 코어 스튜디오
마이클 록 외
수요일

 질문:
 이것은 신보다 위대하고
 악마보다 사악하며
 빈자에게는 있되 부자에게는 없는
 것도 이것이다.
 먹으면 죽는다.
 이것은 무엇일까?

 답: 없음nothing

나는 할 말이 없는데
그 말을 한다
그것이 바로
내게 필요한 시다.
존 케이지. 〈내용 없는 강연
Lecture on Nothing〉

소용 없는 야단법석

이 과제의 의도는 사실 단순하다 못해 인정사정 없다. 우리는 논문이란 내용이 아니라
방법이라고 말해왔는데, 만약 아예 내용을 의도적으로, 심술궂게, 공격적으로 없애버리면
무슨 일이 벌어질까? 내용 없는 무엇인가를 디자인하라고 요구한다면?

이런 발상은 작곡가 존 케이지의 유명한 〈내용 없는 강연〉에 관해 생각하다 떠올랐다.
정교한 구조와 형식을 통해 '없음'이라는 개념을 논하는 강연이었다(첨부 원고 참조).
주제가 없다보니 청취자는 강연 자체의 구조를 내용으로 간주해 집중하게 되었다.

물론 '없음'은 없다. 언제나 '뭔가'는 있게 마련이지만, 없음이란 무엇인지 정의하는
과정을 통해 여러분 스스로 논문에 고유한 어떤 면을 드러내주기 바란다. (예컨대 '지우기'에 관해
논문 작업을 하는 학생은 '집중'에 관해 작업하는 학생과 무척 다른 '없음'을 만들어낼 것이다.)

이 과제는 두 번째로 시도해보는 것이다. 아직도 어떤 결과가 나올지는 잘 모르겠지만,
아무튼 '뭔가'는 얻을 수 있으리라 기대한다.

과제: 내용 없는 포스터나 책, 웹사이트, 또는 단편 비디오를 디자인하라.

10월 4일: 프로젝트 소개
10월 18일: 중간 평가. 최종 스케치
11월 1일: 최종 평가

생각하는 '한편' 만드는 쪽이 있는가 하면,
만들기를 '통해' 생각하는 쪽도 있다.
작업의 '문제'를 뒷받침하는 증거는 많다.
다른 사람의 문제를 대신 다루는 상황에서도
생각을 불어넣을 여지가 있는가?
디자이너는 행간을 통해 말한다. 그리고
디자이너의 생활에서는 본디 비이성적인
우연이 언뜻 조리 있어 보이는 틀에
불완전하게 주입되는 과정이 이어진다.

그게 다야(아직 남았어?)

it is what
it is

2 × 4

it is what
it is

2 × 4

it is what
it is

2 × 4

it is what
it is

2 × 4

it is what
it is

2 × 4

it is what
it is

2 × 4

산출물이 뭔가요?" 자명한 만큼이나 무신경하지만, 흔한 질문이다. 저희는 연중 무휴로 디자인을 산출합니다. 그런데 이상한 말이다. '산출물'. 내포된 가정이 너무 많다. 수요, 요구, 필요, 욕구가 있고, 결국에는 결제하는 사람이 있지만(혹은 없지만), 언제나 우리는 산출한다. 동사는 말이 된다. 문제는 명사다. 우리가 제공하는 물건은 뭘까?

대부분 상용 서식에서 그래픽 디자인은 '서비스업'으로 분류되니 그만큼은 분명하다. 우리는 필요한 사람에게 서비스를 제공한다. 뭐가 필요한 사람이냐 하면… 디자인이 필요한 사람이겠지. 흠, 그러니까 이것도 그리 분명하지는 않은 것 같다. 어쩌면 디자인 대상의 정의가 계속 변하는 것이 문제인지도 모른다. 디자인 대상의 물질적 속성은 프로젝트 진행 과정에서 변하기도 하고, 프로젝트마다 의뢰인마다 해마다 세대마다 달라지기도 한다.

그래픽 디자인 프로젝트는 인간관계에서 시작해 느슨한 분석과 날카로운 상상으로 변신하고, 사실상 자폐적인 시각물 생성 과정을 거쳐 상상과 실험을 종합하는 단계로 넘어가며, 이어 컴퓨터나 기계를 이용해(여러 외부인 도움을 받거나 받지 않고) 만들기만 하는 상태로 변신한 다음, 선전·홍보·유통·판매·광고·테스트·비평 등이 포함된 복잡한 사회화·문화화 과정을 거쳐 마침내 세상에 소개된다.

형태는 조금씩 다르더라도 이 과정은 모든 일에 적용된다. 고급 예술이나 저급 상술, 지적인 사업이나 진부한 사업, 고매한 일이나 부정한 일이나 다 마찬가지다. 그리고 협력 업자, 저자, 편집자, 의뢰인, 공급 업자, 사용자, 변호사, 검열관, 정치인이 사소하거나 파국적인 수정을 요구하면, 이 과

97

THE GENIUS OF LAGOS IS TO IMAGINE THAT A SYSTEM THAT IS INTENDED TO GO FORWARD, CAN ALSO GO IN REVERSE.

REM KOOLHAAS / EDGAR CLEIJNE

LAGOS
HOW IT WORKS

HARVARD PROJECT ON THE CITY and 2X4

EDITED BY ADEMIDE ADELUSI-ADELUYI

LARS MÜLLER PUBLISHERS

정은 언제든(긍정적이거나 부정적으로) 중단될 수 있다. 여기에 고집 센 서른여 명의 개인이 모여 내용, 참여자, 일정, 기술, 관객, 예산, 관련 지역이 제각기 다른 여러 프로젝트를 동시에 (전부 다른 속도로) 다루는 스튜디오를 더해보자. 게다가 디자이너에게는 나름의 사적인 의도와 야망, 우려, 충동, 기준이 있다. 이런 의도는 주어진 내용과(그리고 스튜디오의 포괄적이고 집단적인 이상과) 맞물리기도 하고, 내용에 접목되어 기생할 수도 있다. 디자이너에게 개인적 이상은 일종의 부가 가치다. 그 지표적 실존은 토대에서 약체까지 어떤 맥락에서건 살아남을 수 있으리만치 끈질기다.

디자인에서 흥미로운 점은 이처럼 지저분한 과정에서도 모든 단계에서 뭔가가 생산된다는 점, 스튜디오에서는 뭔가가 끊임없이 쏟아져 나온다는 점이다. 이런 과다는 '대상'에 관한 단순한 정의를(그리고 단순한 완료 선언을) 무력화한다. 디자인은 직접적 전송 과정으로 환원할 수 없다. 다양한 메시지를 전달하기 때문이다. 노골적 메시지가 있는가 하면 잠재의식에 호소하는 메시지도 있고, 언어적 메시지가 있는가 하면 촉각적 메시지도 있다. 더욱이 메시지를 실제로 받는 수신자가 누구인지도 불분명하다. 상상의 관객일 수도 있고, 이상적 관객이나 동료, 스튜디오 친구, 지나가는 사람일 수도 있다.

디자인은 언제나 물리적 효과 창출과 연관된다. 읽기도 하고 느끼기도 하는 것이 디자인이다. 디자이너는 언제나 물건을(산출물을) 만들지만, 값이 뚝 떨어지는 물건만 만들지는 않는다. 간단한 연구에서도 아이디어나 효과, 감정 등이 나올 수 있다. 이는 인쇄나 제본, 프로그래밍, 시공과 무관할 수도 있다. 디자이너가 만드는 '물건'은 디자인 과정상 어느 단계에

서든 만들어진다. 언제나 완성되고 결코 완성되지 않는다. 그러나 대형 프로젝트, 즉 결코 완료되지 않는 프로젝트는 여러 프로젝트와 여러 해에 걸쳐 진행된다. 이런 프로젝트에는 집요하고 근면하면서도 완전히 만족하기는 어려운 시도가 필요하다. 이것이 바로 스튜디오가 하는 일이자 삶이다.

『그게 다야』는 흐릿한 이야기를 흐릿하게 전한다. 첫 연락으로 시작해서 세상에 산출물을 내놓는 일로 끝나는 어떤 전형적인 궤도에 다양한 프로젝트와 규모, 시기를 겹쳐놓는다. 개발 중에 나온 부산물과 다듬어진 산물을 구분하려 하지 않는다. 오히려 무례하게 병치해 의뢰인은 왔다 가고 스튜디오 구성원은 끊임없이 변하며 프로젝트는 들어왔다가 마땅한 이유도 없이 사라져버리는 일상적 과정에서 직관적이면서 거대한 서사를 찾아보려 한다.

이 책은 우리 작업이 무엇을 다루느냐가 아니라 어떻게 다루느냐를 다룬다. 일시적인 것에서부터 구체적인 것까지, 각 페이지는 다양한 프로젝트를 짜깁기한다. 그중에는 완성된 것도 있고 애초에 가망 없던 것도 있으며, 성공한 것과 그러지 못한 것도 있다. 스케치가 있고 모델, 모형, 콜라주, 애니메이션, 드로잉, 현장 사진도 있다. 다 우리가 매일 만드는 것들이다. 『그게 다야』는 우리가 어떻게 작업하는지, 무엇을 생각하는지가 어떻게 우리가 만드는 물건의 일부가 되는지 이야기한다.

책을 설명해보려는 시도는 여기서 마치고 나머지는 물건 자체에 맡긴다. 그게 다니까.

■ 원문은 "What's your deliverable?"다. 영어 사전에서 'deliverable'은 '개발 과정을 거쳐 제공할 수 있는 물품'을 뜻한다. 동사 'deliver'는 '내놓다, 산출하다'라는 뜻으로 오래전부터 쓰였지만, 명사형 'deliverable'이 프로젝트 관리 용어로서 산업계에서 쓰이기 시작한 것은 비교적 최근 일이다. 이런 역사적 맥락까지 살려가며 정확히 상응하는 한국어는 찾기 어렵지만, 그나마 '산출물'이 비교적 가깝다고 판단했다. 그러나 "what's your deliverable?"에 비해 '산출물이 뭔가요?'는 그리 흔히 쓰이는 표현이 아닌 듯하다. 그러므로 한국어에서는 이어지는 문장('흔한 질문이다')의 설득력이 다소 떨어진다.

이념과 수다

마이클 스피크스
마이클 록

정립(디자인-마시모 비녤리)

마이클 록
미국 건축 사무소 ANY 일은 어떻게 시작했나?

마이클 스피크스
1993년 MIT출판사에서 『건축 쓰기Writing Architecture』 시리즈를 내는 일을 도우려고 ANY에 들어갔고, 새로 창간된 잡지 «ANY»의 편집 차장이 되었다. 사실은 잡지사에 들어가기 전에 나온 «ANY» 0호, '건축 글쓰기Writing in Architecture'에 편집자 서문을 쓰기도 했다. 당시 나는 박사 과정 학생이었는데, 지도 교수이던 프레드릭 제임슨이 건축가 피터 아이젠먼을 통해 나를 이곳에 소개해줬다. 내가 쓴 서문 제목은 나중에 MIT 시리즈의 이름이 되기도 했다. 이 글에서 나는 건축에서 점점 중요해지던 '텍스트적' 해석과 글쓰기 전략을 집중적으로 논했다.

뉴욕에 와보니, 아이젠먼이 애니원코퍼레이션을 통로 삼아 IAUS[1] 간행물과 전시회 포맷강연회, 학술 회의, 책, 소식지 등등을 다수 되살리려 한다는 점이 뚜렷이 보였다. 차이가 있다면 IAUS에서 일어나거나 «오퍼지션스Oppositions»와 오퍼지션스북스, 스카이라인에 실린 토론은 논쟁적이었다는 점, 그리고 유럽에 맞먹는 미국의 전위를 규정하는 데 집중했다는 점이 있겠다. 반면 ANY는 논쟁이나 지적 생산과 교육이

1 아이젠먼이 1967년부터 1984년까지 이끌며 건축계에 큰 영향을 끼친 연구소.

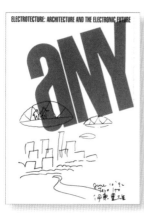

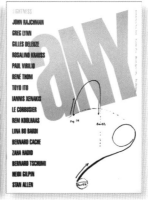

발전 →

벌어지는 기관이 아니라 일본 등에 후원자를 둔 기업이었다. ANY는 논쟁보다 홍보에 더 관심이 많았다. 전위적 의제를 설정하는 일보다는 전위적 포즈를 취하는 데 관심이 더 많았다. 1972년 건축사가 콜린 로가 『다섯 건축가Five Architects』 서문에서 주장한 내용을 참고하자. IAUS가 아이젠먼을 위시한 미국 형식주의 건축 또는 '살flesh'에 연결할 만한 미국적 '말word' 또는 이념을 고안하려 (설사 말과 형태 모두 유럽에서 수입해 단순 결합하는 한이 있더라도) 분투했다면, ANY는 이 과업이 완수되었다고 가정하고는, 학술 회의와 간행물을 통해 어떤 전위적인 건축 '개념'을 홍보하려 했다.

《오퍼지션스》는 순수하고 단순한 이념이었지만, 《ANY》는 이념으로

포장한 스타일이었다. 이처럼 IAUS의 논쟁이 ANY의 홍보로 이동한 움직임은, 엄밀하고 학구적이며 정치색 강한 1968년 이후 유럽 철학을 미국 학계에 번역하고 소개하는 일반적 경향과 일치했다. 이런 '번역'은 본래의 역사적, 정치적 맥락에서 벗어난 새로운 지식인 텍스트와 글쓰기를 만들어냈고, 그렇게 새로운 텍스트는 '이론'이라 불리게 되었다. 1980년 중반에만 해도 학술 서점에는 '이론' 코너가 없었다. 그러나 1980년대 후반부터는 (인류학에서 수학과 건축에 이르는) 이론이 완전히 새로운 장르로 자리 잡았다. 낡은 철학보다 쉽게 소비하고 복제할 수 있는 완전히 새로운 소비재였다. 나는 이런 상황이 무척 흥미로웠고 기꺼이 일자리 제의를 받아들였다.

105

록

«ANY»의 디자인이 어땠는지, '이론'과는 어떤 관계가 있었는지 말해달라.

스피크스

«ANY»의 원래 디자인은 마시모 비넬리에게 맡겼다. 잡지 레이아웃을 논의하러 «ANY» 편집장 신시아 데이비드슨과 함께 그의 사무실을 처음 찾은 날을 생생히 기억한다. 비넬리 자신처럼 아름답고 넓고 권위 있는 사무실이었다. 레이아웃에 관해 논의를 시작하자, 비넬리는 커다란 타블로이드 판형 종이와 연필 두 자루, 그러니까 빨강과 검정 연필을 꺼내더니 본문을 배치할 상자를 그려서 칠해 보였다. 솔직히 말해서 상당히 놀랐다. 문학 이론을 전공하고 몇 년간 텍스트에 집중하며 본문이

잡지의 출발점이라고 믿었던 탓인지 잡지 내용에는 전혀 무관심한 듯한 그를 보고 충격을 받았다. 어쩌면 내가 순진했던 건지도 모른다. 그 호의 모든 페이지 레이아웃을(색칠을) 끝마치고 보니, 비넬리는 평소에 자신이 좋아하는 두 활자체와 색을[2] 이용해 지면을 구성하는 데 더 관심 있었다는 점이 확실해졌다. 돌이켜보면 비넬리야말로 «ANY»의 '이론' 전위를 홍보하는 일에 적합한 인물이었던 것 같다. 아무튼 «ANY»는 이념이건 «오퍼지션스»의 변주건 아니면 어떤

2 푸투라와 센추리 익스팬디드. 빨강 별색과 검정.

새로운 탈이념이건 간에 내용보다는 스타일에 더 집중했으니까. 비넬리가 IAUS에 전위적 '대항opposition'을 표상해줬다면, 애니원 코퍼레이션에는 전위처럼 보이고 느껴지는 스타일을 디자인해줬다. «오퍼지션스»가 독자에게 이해하기 어려운 글을 제시했다면, «ANY»는 읽기 어려운 빨강과 검정 글을 제시했다. 비넬리는 «ANY»의 첫 여덟 호를 흑/적 전위주의로 채색했는데, 투바이포가 합류하던 시점'거대함' 특집 9호에는 마침내 이런 생각이 들었다. '이제는 이념에 집착하는 전위주의 교착 상태를 넘어 새로운 발견과 행동으로 나아가는 지적 기획이 가능할지도 모르겠다.' '거대함' 특집호를 통해 이런 기획이 시작되었다. 나는 지금도 그 호가 최고였다고 생각한다.

록

동의한다. 그리고 망가지기 시작한 건 16호쯤부터였던 것 같다. 고작 일곱 호밖에 아이디어를 유지할 수 없었다는 뜻이다.

스피크스

비넬리에서 투바이포로 디자이너가 바뀐 일은 «ANY»에서 이론의 두 번째 물결이 일어난 일과 맞물렸다. 새로운 지적 논쟁의 가능성이 열리고 잡지에서 본문과 이미지, 개념의 새로운 관계가 정립된 계기였다.

당신이 시사한 것처럼 그 가능성은 오래 유지되지 않았다. 건축 이론의 첫 물결이 (아이젠먼, 비평가 제프리 키프니스, 건축가 마크 위글리, 교수 마크 테일러 등의 소개로) 철학자 자크 데리다에게 영향 받았다면, 두 번째 국면은 철학자 질 들뢰즈의

작업에 영향 받았다. MIT출판사의 '건축 쓰기' 시리즈에서 처음 출간된 책 중에는 건축 이론가 베르나르 카슈의 『지구는 움직인다Earth Moves』가 있었다. 들뢰즈가 『철학이란 무엇인가What Is Philosophy』에서 언급하고 프랑스에서 출간하려고 시도했던 책이다. 이 책을 ANY에 소개한 사람은 교수이자 작가 존 라이크먼이었는데, 그는 저술가 샌퍼드 퀸터, 예술가 그레그 린, 키프니스 등과 함께(『건축의 주름Folding in Architecture』에서 특히 요란하게) 새로운 들뢰즈주의 전위 이론을 가장 강력하게 주장하던 이였다. 새로운 물결이 가장 두드러진 곳은 아마 일본 유후인에서 열린 ‹애니웨어ANYWHERE› 컨퍼런스였을 것이다. 이때 퀸터의 주도로 아이젠먼 주변의 모든 인물이 데리다에서 벗어나 들뢰즈에 접근하기

시작했다.

이런 이론적 재편은 건축이 해석과 텍스트, ‘의미’에서 벗어나 효과, 개념, 심지어 퀸터의 경우에는 생명 자체를 형성하고 생산하는 디자인으로 초점을 이동하는 상황을 나타냈다. ‘건축이란 무엇인가’ 하는 질문은 ‘건축이 무엇을 할 수 있는가’ 하는 질문으로 대체되었고, 이는 렘 콜하스의 비중이 커지고 아이젠먼의 영향력이 쇠락하는 현실을 뒷받침했다. 나는 투바이포도 책에서부터 도시 디자인까지 그래픽 디자인이 무엇을 할 수 있느냐에

3 ANY 단행본 시리즈에는 접두사 ‘Any’ 로 시작하는 제목이 붙었다. «Anything» «Anyhow» «Anywhere» «Anywise» 등이 나왔다.

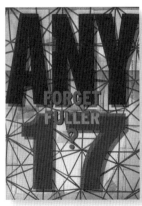 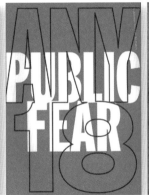 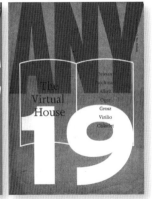

관심 있다고 늘 생각했는데, 그런
의미에서는 렘 콜하스의 '거대함'
개념을 다루는 특집호를 투바이포가
디자인하면서 그런 단절이 일어난 것도
말이 되는 셈이다.

록

«ANY»는 타블로이드였다.
'타블로이드'라는 말은 싸고 빠르고
유통하기 쉽고 저급한 신문을
연상시키는데, «ANY»의 제작비는
저렴했지만 만드는 데는 공이 많이
들었다. 우리는 비넬리의 진지한
접근법을 뒤흔드려는 목적에서 다소
엉성한 타이포그래피 언어를 통해
디자인에 접근했다. 그러니까 «ANY»의
타이포그래피에는 어떤 저렴함이
있었던 셈이다. 그러나 이제는 아마
트위터가 새로운 타블로이드이지
않을까. 가장 빠르고 저렴하면서

소모적인 출판 형식이니까. 궁금한 게
있다. 만약 «ANY»를 지금 만든다면,
그래서 우리에게 이 훌륭한 잡지를
함께 만들자고 청한다면, 그건 어떤
잡지가 될까?

스피크스

«ANY»는 역사상 특정 시기에 속한
잡지로밖에 볼 수 없다. 지금은
어떤 영향력도 발휘하지 못할 거다.
건축 이론은 물론 그 이면에 있던
1968년 이후 모든 유럽 철학 담론은
근본적인 의미에서 2000년에 끝났다고
생각한다. «어셈블리지*Assemblage*»도
끝났고 «ANY»도 끝났고 컨퍼런스도
끝났고 단행본 시리즈도 끝났다.
아이젠먼 머릿속에서는 'ANY'로
시작하는 단어도 바닥났다.[3] 현재
ANY에서 펴내는 저널 «로그*Log*»는,
«그레이 룸*Grey Room*» 같은 전위 잡지와

마찬가지로, 순전한 시대착오에 불과하다. 이런 저널은 진실과 이념을 그리워하는 이들을 기쁘게 하지만, 나는 그런 사람이 아니다. 대부분이 그렇듯이 나도 «BLDGBLOG» «디진dezeen», «아키넥트Archinect»나 트위터 혹은 «A10» «아키텍트Architect» «아키텍츠 뉴스페이퍼The Architect's Newspaper» 같은 잡지를 더 좋아한다. 전부 끊임없는 수다를 늘어놓는데, 그런 원재료를 바탕으로 나름의 지성을 가공하면 된다. 지성은 언제나 생산되기만 하지 결코 수용되지 않는다. 나는 이런 지성이 모든 이념과 그 스타일을 대체했다고 생각한다. 사실 이념과 그 대용품은 끊임없는 수다의 일부일 뿐이다. 나는 «모노클Monocle»이 좋다. 지성을 아름다운 스타일로 포장하는 잡지다. 내용이 알차다. 물론 디자인 정보도 있지만, 체코 총리가 좋아하는 비행기봄버디어 CRJ 1000과 보잉 737-900도 나온다. 도쿄에서 사야 하는 물건을 전부 보여주고, 블랙베리와 파트너십을 맺는가 하면 빔스 옷을 선별해 소개하기도 한다. «모노클»은 전위에 서거나 진실하거나 앞서가려 하지 않는다. 다소 삐딱하게 정책 문서처럼 양식화한 디자인으로 지식을 포장할 뿐이다.

록

독자에게 원재료를 제공하는 저널이 좀 궁금하다. 그게 혹시 투영하는 성격이 강한 작업, 즉 세상에 이미 있는 뭔가를 이해하는 것이 아니라 어떤 사유를 구현하는 작업을 좇는 경향과 맞물리는 건 아닐까?

스피크스

«어셈블리지»나 «ANY» 같은 전위적 저널의 목적은 독자에게 미래를 밝혀주고 그들이 어떻게 대비해야 하는지 알려주는 데 있었다고 생각한다. 그런 잡지는 건축에 관한 어떤 진실을 보도했다. 이들이 바로 중요한 열 명이다, 이들이 바로 중요한 개념이고 논쟁이다, 하는 식으로. 반면에 지성은 끝없는 데이터를 처리하고 거기서 패턴을 발견하며 그런 패턴에서 의미를 찾고 새로운 지식을 생산한다는 뜻이다. 수용하는 게 아니라. 그러니까 아무리 «모노클»이 많은 정보를 큐레이트한다 해도 그 잡지는 이념적이지도 않고 이념적인 스타일을 띠지도 않았다. 그냥 우리 스스로 결정할 수 있도록 일련의 정보를 제공할 뿐이다.

록

하지만 그게 바로 편집 이념이다. 그렇지 않나?

스피크스

큐레이션 같은 접근법이다. 이념이라고 부르기는 어렵다.

록

«ANY»는 편집 이념이었다고 말할 수 있을까?

스피크스

글쎄. «ANY»는 스타일화한 이념이었다.

《오퍼지션스》는 그냥 이념이었고. 여느 기업이나 마찬가지로 ANY에도 이사회가 있었고, 그중 다수는 저널을 재정적으로 후원했다. ANY의 스타일화한 이념은 실제로 기업 이념이었고, 여러 활동은 후원자의 의도를 충족시키는 노릇을 했다. 예컨대 주요 후원사였던 시미즈건설은 아라타 이소자키 이사와 커넥션이 있었다. ANY에서 이소자키가 지지하는 책과 논문이 발행된 건 우연이 아니다. ANY 프로젝트는 탈전위 세계에서 전위적 의도를 생산하고 재생산하려는 시도였다. 이제는 아무도 전위 이념을 신경쓰지 않는다. 매력이 없어진 거다. 《모노클》은 매력적이지만, 그 매력은 이념적이거나 스타일화한 이념이 아니다.

록
좀 더 브랜드에 가깝지 않을까? 브랜드는 이념을 가리키는 새 단어 아닐까?

스피크스
《모노클》에는 큐레이션 같은 접근법이 있고 또 후원사도 있지만, 그 매력은 어떤 실재하거나 가장된 이념에 있지 않다. 그건 전위의 매력이다. 어디로 가야하는지 알고 우리를 끝까지 데려다줄 거라는 기대. 그런데 이제 어디로 가야 하는지 아는 이는 아무도 없는 것 같다. 우리 스스로 정하는 수밖에. 미리 포장된(스타일화한)

이념을 선택할 수도 있고, 스스로 길을 찾아 지성을 생산할 수도 있다. 편집자와 큐레이터는 수다를 정리하거나 포장하는 일을 꺼리지만, 우리는 그들이 내놓는 제품을 그렇게 수다로 취급해야 한다. 《모노클》이나 《ANY》에 모두 해당하는 말이다. 그러나 수다에도 좋은 수다와 나쁜 수다가 있고, 매력적인 수다와 그렇지 않은 수다가 있다. 그리고 매력에도 종류는 많다. 《ANY》 《로그》 《그레이 룸》은 이제 매력적이지 않다. 적어도 내게는 그렇다. 특유의 환원적이고 빈약한 방식으로 뭔가를 안다고 주장하기 때문이다. 그러나 우리는 그들이 알지 못한다는 사실을 안다. 《모노클》은 끊임없이 (정책, 디자인, 여행, 주택, 교통, 음악, 영화, 제품 등에 관한) 수다를 큐레이션하고, 독자에 따라 좋아할 수도 싫어할 수도 공감할 수도 그러지 않을 수도 있는 패턴으로 읽어낼 뿐이다.

록
우리가 처음 디자인한 《볼륨 *Volume*》이 재료를 담은 서류함처럼 이런저런 물건으로 꽉 채운 플라스틱 상자로 나왔다는 거, 알고 있는지 모르겠다. (《볼륨》은 재정적, 실용적 한계 탓에 몇 호 못 내고 종간했다.) 《볼륨》이 일종의 《모노클》이라고 생각하는지?

스피크스
그렇기도 하고 아니기도 하다. 적어도 《ANY》보다는 《모노클》에 훨씬 가깝다.

«볼륨»은 «ANY»와 아주 다르지만,
뭔가를 안다고 주장한다는 점에서는
여전히 같은 궤도에 있다. «모노클»과는
다르다. «모노클»은 철저히 탈이념적인
반면, «볼륨»은 여전히 그 노선에
발을 걸치고 있다. 여전히 독자가
믿어주기를 바란다.

거주 후

렘 콜하스

건축이 번성하는 이때 제프리 키프니스는 요즘처럼 건축이 잘 나간 때가 없었다고 생각한다[1], 역설적으로 건축가와 평론가, 대중 사이에는 적대감이 감돈다. 건축가 위상이 걷잡을 수 없게 격상한 데 대한 견제 의식인지, 건축가의 추정 동기에 대한 의심이 급속도로 만연해가는 중이다. 한 세대 전까지만 해도 건축가는 최소한 좋은 의도로 활동한다고 인정받았던 반면, 오늘날 건축가는 스스로 '유명 인사'가 된 만큼이나 저속한 감정과 타락한 도덕, 미심쩍은 의도 또한 유명인을 닮아간다고 간주된다. 전형적이고 평균적인 '스타키텍트starchitect'스타 건축가, 이제는 권위 있는 평론가도 이 말을 쓴다는 건축주의 이익에 무관심하고 사용자를 경멸하며 똑같은 수법을 백한 가지 다른 맥락에서 반복하고 어색한 도덕성과 서툰 사회적 알리바이를 내팽개친다고 한다. 그는 건축계 유일의 신종 금기어, '기능'을 병원균이라도 되는 양 기피한다. 진실한 선배들과 그의 유일한 공통점은 그가 지은 걸작 역시 물이 샌다는 사실뿐이다.

현대의 파우스트, 관심에 매몰되지만 진지하게 받아들여지지는 않는 그. 적어도 파우스트는 자신의 운명을 결정할 수 있었다. 그의 축소된 화신은 무수한 마케팅 전략, 아슬아슬한 잡지, 정신없는 파트타이머, 문란한 프리랜서, 책임을 회피하는 정치적 계산, 극도로 압축된 TV 광고, 학문적 황금 저울, 출장 예산 축소, 수많은 허풍선 기조 연설, 패배한

동료의 관용이 빚어낸 피조물이다. 이에 더해 좀먹는 아첨은 헤어스타일, 라벨, 애정 행각, 안경, 구두 등 천재 건축가를 나타내는 디테일을 알아본다. 건축가-평론가-대중의 버뮤다 삼각 지대에서, 시장 경제는 각 행위자에게 인신 공격을 자극하는 인센티브가 된다. 이른바 '싱크' 탱크 AMO가 써내는 OMA아마도 그로기 상태에 빠진 세계 헤비급의 전형적인 예의 근작 소개로 오늘날 '리더'들을 반갑지 않은 후광처럼 둘러싸는 자기도취적 방종과 비평적 무임승차를 악화시킬 수밖에 없을 것이다.

이 호에서 우리는 건물 네 점을 신선하면서도 좀 더 복잡한 방식으로 (재)표현해본다. 건물의 품질을 고집하는 대신, 이들이 주인과 사용자에게 끼치는 영향을 관찰해보았다. 평론가도 없고, 위협도 없다. 익명의 목소리를 모으고 스냅 사진을 수집했다. 건물이 제 실존을 기대며 그 실존에 이바지하는 영향과 전범의 원시 해양에 어떻게 자리 잡는지 기록했다. 관광객과 예술가의 눈을 통해 보고, 타인에게 기록을 맡겼다. 언론의 승리주의 또는 패배주의적 시각에서 벗어나 작가가 부재하면 어떤 일이 벌어지는지 보고 싶었고, 우리가 일조해 창출된 거주 후 현실을 환상이 아닌 사실로 보여주고 싶었다.

1 제프리 키프니스와 로버트 소몰 강연, 건축 연합, 2006년 1월 31일.

애프터마켓

‹거주 후 Post-Occupancy›는 AMO와 투바이포의 공동 프로젝트다. 편집—렘 콜하스·가요코 오타.

MULTIPLE SIGNATURES

오늘 저녁 6시
준공식 당일 지역 TV 보도

다른 소식
준공식 당일 신문 헤드라인

헬리콥터링
다양한 초점 거리에서 본 맥락

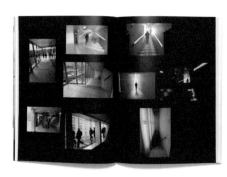

시점
사진가의 이동 경로

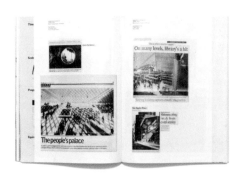

제1면
지역 신문 사진 편집자들

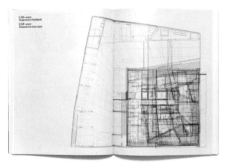

레이어 병합
하나로 합쳐본 층별 평면도

하나를 바라보는 열일곱 가지 시각
AMO+2×4

형태
인상적인 형태로 글쓰기

반사
주변 건물 표면에 비친 모습

크라우드 소싱
사진 편집자가 되는 관광객

역사
맥락이 되는 원 상태

360
파노라마 드라마

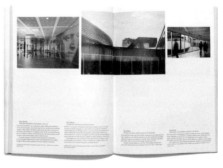

피드백
평론가가 되는 사용자

117

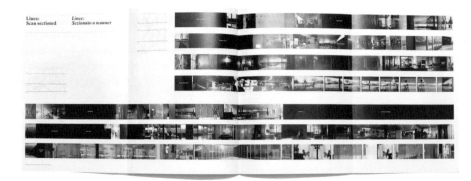

슬라이스
하나로 이어지는 단면 사진

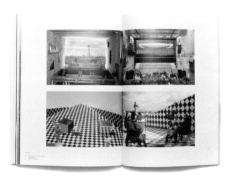

그때와 지금
렌더링 대 실제 결과

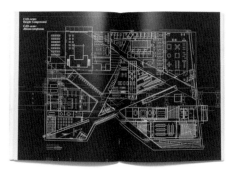

CAD 폭로
원자재

도시 구조
부지 확장

다큐멘터리
휴먼 스케일로 시각화하기

하나를 바라보는 열일곱 가지 시각
AMO＋2×4

클리셰

꽃 열세 송이

반反양가적ANTI-AMBIVALENT

꽃 열세 송이

꽃 열세 송이
2×4

신新경질적NEO-CACOPHONIC

MULTIPLE SIGNATURES

꽃 열세 송이
2×4

반복주의적REPETIVISTIC

애매모혼성FUZZINESSENCE

꽃 열세 송이
2×4

프랙털리티FRACTALITY

바로크틱BAROQUISH

꽃 열세 송이
2×4

몬테소리스틱MONTESSORISTIC

꽃 열세 송이
2×4

점성순리ASTROLOGICALITY

꽃 열세 송이
2×4

방울학적BLOBOLOGIC

귀요미화CUTEFICATION

통념
엔리케 워커·마이클 록

마이클 록

당신이 가르치는 컬럼비아건축대학원 수업을 방문하고나서, 클리셰와 그래픽 디자인의 관계에 관해 많이 생각해봤다. 흥미롭게도 클리셰는 타이포그래피 용어다. 활판 인쇄에서 낱자를 단어로 조합하지 않고도 바로 쓸 수 있도록 미리 단어로('Sale' 'Notice' 하는 식으로) 주조해놓은 금속 조각을 가리킨다. 이처럼 미리 주조해놓은 단어는 '스테레오타입stereotype'이라 불리기도 했다. '클리셰'의 일반적인 뜻, 즉 남용되어 식상해진 표현이나 기법이라는 뜻은 이와 같은 타이포그래피 용어에서 파생되었다. (심지어 '클리셰'라는 프랑스어가 납물을 활자 매트릭스에 부을 때 나는 소리에서 따온 의성어라고 주장하는 이도 있는데, 그건 좀 억지 같다.) 그래픽 장치가 대중을 상대로 소통하는 이상, 클리셰 언저리에서 얼마나 멀리 벗어날 수 있을지 궁금하다. (이에 관해서는 나중에 더 이야기하자.) 먼저 당신의 클리셰 프로젝트가 어떻게 시작되었는지부터 말해달라.

엔리케 워커

지난 6년 동안 내가 컬럼비아에서 진행한 클리셰 관련 수업 '통념 수업'은 '제약 아래'라는 이름으로 진행했던 이전 수업의 부산물이다. '제약 아래'는 건축가 스스로 부과하는 제약을 연구하는 수업이었다.

학생이 디자인 과정 초기에 자발적으로, 따라서 임의적인 제약을 가하게 함으로써 새로운 가능성을 열어보게 했다.

록

책임을 대신하는 방편으로?

워커

오히려 반대다. 그 수업은 디자인 실기 교육에 깊이 뿌리박은 전통, 즉 과정과 오토마티즘을 동일시하는 전통에 맞서기 위해 구성되었다. 전통적으로 디자인은 출발점부터 결과물까지 미리 정해진 절차를 한 걸음씩 밟는 과정으로 이해되었고, 이와 맞물려 디자이너는 의사 결정을 모호하게 하거나 판단을 회피하곤 했다. '제약 아래'에는 오히려 작가 정신을 다시 주장하려는 의도가 있었다. 실제로 제약은 무엇을 해야 하는지보다 하지 말아야 하는지를 결정하곤 했다. 학생은 합의한 바를 지켜야 했지만, 정확히 어떻게 지켜야 하는지는 미리 정해놓은 절차가 없었다. 스스로 결정해야만 했다. 판단도 해야 했고. 이 수업에서 배운 점이라면 솔직히 처음에 품었던 야심과 달리, 스스로 부과한 제약은 디자인 과정에서 새로운(예컨대 다이어그램이나 개념, 기본 구상 등과 다른) 출발점을 제공하기보다 결국 작업 방식을 스스로 의식하게 해준다는 사실이었다.

록

결과물은 자의식이었다는 말인가?

워커

그렇다. 한편으로 자의식은 도전이기도 했다. 학생은 일반적으로 게임 규칙을

133

정하는 데 결단력을 보였다. 그러나 앞으로 나가는 일은 대체로 꺼리거나 지나치게 조심스러워 했다. 마치 게임 규칙이 자기 대신 결정해주기를 기다리는 듯했다. 게임 규칙은 스스로 부과한 것이고 임의적이므로 결과물을 보장해주지 않는다. 전통적인 디자인 방법론에 익숙한 학생에게는 무척이나 불안한 일이었다. 우리 모두 소네트 시를 써야 한다고 치자. 좋은 시를 쓰는 사람도 있고 그러지 못하는 사람도 있을 것이다. 그런가하면 아예 쓰는 일조차 못하는 이도 있을 것이다. 제약과 결과 사이에는 일대일 대응 관계가 없다. 사실 충분한 제약은 충분한 결과예측할 만한 결과에 걸림돌이 된다. 그래서 우리는, 제약 덕분에 다른 작업 방식을 강제로 시도해봄으로써 기존에 품었던 가정과 통념을 새로이 조명해볼 수 있었다.

록

그러니까, 자의식에 관한 조사가 통념에 관한 작업으로 진화했다는?

워커

그렇다. 거기서 클리셰를 밝혀내고 도구화하는 수업이 생겨났다. 첫 번째 수업이 울리포Oulipo 작업에서 영향 받았다면(흥미롭게도 울리포는 자신들을 스스로 탈출하고자 하는 미로를 짓는 쥐라고 규정했다), 새 수업은 소설가 귀스타브 플로베르의『통념 사전Le Dictionnaire des idées reçues』에 바탕을 둔다. 이 프로젝트는 플로베르가 아홉 살 때,

루앙에 위치한 자기 집을 방문하던 어떤 파리 숙녀가 부모에게 하던 어리석은 말을 기록해두기로 하면서 무심결에 시작되었다. 세월이 흐르면서 작업은 사람이 사회적으로 성공하려면 써야 하는 기성 문장과 낡은 표현을 죄다 기록한 책으로 점차 발전했다. 그는 이 책을 '부조리어 사전'이라고 불렀다. 플로베르의 목적은 독자가 책을 읽고 거기에 수록된 기성 표현을 쓸까봐 두려워 아무 말도 못 할 정도로 철저한 책이었다. 이것이 수업 과제의 출발점이었다. 지난 10년 동안 건축에서 쓰인 클리셰, 다시 말해 오늘날 건축 문화를 홀리는 상투적 전략을 기록하는 것이었다.

록

언제나 물질적이고 시각적인 측면만 다뤘나? 이론의 클리셰는 아니고?

워커

디자인과 연관해 의미 있는 클리셰에 집중했다. 그리고 플로베르의 사전이 무슨 말을 해야 하는지도 알려주는 것처럼, 우리도 클리셰를 어떻게 써야 하는지 지정하는 매뉴얼을 만들었다. 지시서 같은 것이다. 예컨대 플로베르는 특정 인명을 '경멸'하거나 '칭송'하라고 지정하곤 했다. 그냥 따르면 하면 된다.

록

쓸모가 많겠는데…

워커

그러니까 처음 목표는 철저한 클리셰 아카이브를 만들어 학생들을 꼼짝도 못 하게 하는 거였다. 그러면 다른 방법을

찾을 수밖에 없을 테니까. 동시에 수업은 그런 난국에서 빠져나오는 길도 제시했다. 클리셰를 출발점으로 삼는 것이었다. 일단 규정된 클리셰는 일종의 '오브제 트루베objet trouvé', 즉 '발견한 사물'이 되고 다른 맥락에서 다른 결과를 위해 쓸 수 있게 된다. 학생 자신에게 유리하게 쓰는 거다. 학생은 클리셰를 모방하기보다 매뉴얼에 적힌 지시를 따른다. 그러다보면 클리셰를 오용할 수밖에 없다.

록

그러니까 조사가 먼저 클리셰를 찾아내 기록함이고, 생산은 다음에 기치 않은 것을 만드는 데 활용함이군.

워커

수업은 두 궤도를 모두 암시한다. 먼저 클리셰를 탐지하고 매뉴얼을 쓴다. 그 다음에 그 매뉴얼을 이용해 디자인하고, 할 수 있다면 대안적 디자인 전략을 개발한다.

록

수업에서 '클리셰'는 어떻게 정의하는가?

워커

나는 '통념'이라는 말을 선호한다. 무비판적 수용을 암시하는 말이기 때문이다. 그러나 대개는 '클리셰'가 입에 더 잘 붙는다. 클리셰는 두 가지 정의로 사용된다. 먼저, 한때 생생했으나 반복 사용을 거쳐 식상해진 아이디어라는 정의가 있다. 그리고 원래 해결하고자 했던 문제보다 오래 살아남은 해결책이라고 정의되기도 한다. 예컨대 초기 스파이 영화에서 고양이가 맡았던 역할이 그렇다. 악당은 고양이를 무릎에 두고 쓰다듬는데, 아마 그 이유는 감독이 악당의 얼굴을 보여주고 싶지 않았기 때문일 것이다. 얼굴을 드러내지 않으면서 어떻게 악당을 보여줄 것인지가 문제였고, 그 해결책이 고양이였던 셈이다. 이후 스파이 영화에는 프레임이 잘리지 않는데도 고양이를 쓰다듬는 악당이 나온다. 그런데 솔직히 말해 두 번째 정의는 전략적으로 선택한 것이다. 그러면 문제 정의가 디자인에 결정적이라는 점을 강조할 수 있기 때문이다. 제약은 도구라는 생각으로 돌아가는 셈인데…

록

그러니까 당신 과제에서는 고양이를 다시 쓴다?

워커

고양이는 그대로 두고, 고양이에게 새 역할을 맡길 방도를 찾는다. 원래 해결하려던 문제와 더는 상관 없는 디자인 전략을 모으고, 이들을 다른 문제와 연결해 새로운 디자인 전략으로 재정의한다.

록

문제를 찾아나선 해결책이라? 중국에서 대형 브랜딩 스튜디오를 방문한 적이 있는데, 그곳의 디자인 팀은 장차 의뢰인이 나타나 써주기를 기다리며 필요도 없는 로고와 '아이덴티티'를 종일 만들고 있더라. 새로운 거주자를 기다리는 껍데기랄까. 그런데 '문제 해결' 자체도 한때 현저했다가 이제는 식상해진 개념이 아닌지?

워커

건축가는 대개 문제를 당연하게 여기고 기록된 해결책일종의 통념 사전에 의존한다. 수업에서는 통찰력 있는 문제 정의가 창의적인 디자인을 낳는다는 생각을 전제한다. 건축 경기를 예로 들어보자. 설득력 있는 응모작은 대부분 과업 지시서에서 핵심 문제를 찾아내고 디자인 기회로 활용한다.

록

그게 일종의 작가 정신이라고? 나는 이런 작가 정신과 클리셰의 관계에 관심이 많다. 통념은 본질상 독창성과 모순되는 것처럼 보인다. 클리셰를 이용해 말한다는 건 기존 어휘에 의존한다는 뜻이니까. 하지만 진부한 제스처를 의식적으로 조작해 새로운 의미로 재탄생시키는 건 그 자체로 일종의 창작이다. 바로 그게 찰스 젠크스가 말한 '이중 코드' 아닌가? 영화 비유가 적절한 것 같다. 영화감독은 클리셰를 조작하듯 영화의 역사를 제 목적에 맞게 거듭 조작하고, 자신을 작가라고 부른다. 어느 시점에서 고양이는 놀랍고 새로운 방식으로 끝없이 재활용할 수 있는 코드가 된다.

워커

내 수업은 독창성보다 의식을 지향한다. 그런데 사용 전략과 그 전략이 겨냥하는 문제를 의식하다보면 창의적인 발상이 일어날 수도 있다. 예전 수업에서는 제약이 자신에게 부과하는 임의적 문제가 되어 자신이 일하는 방식, 나아가 다른 가능한 방식을 찾아내는 데 쓰였다.

클리셰도 비슷한 기능을 한다. 제약과 마찬가지로 임의적인 디자인 문제를 찾는다. 그리고 의도가 없다면, 즉 클리셰를 이용하는 목적이 없다면 아무 소용도 없다는 사실을 인지한다. 실제로 클리셰는 어쩔 수 없이 활용해야 하지만 식상하다는 사실을 아는 이상 아무것도 보장해주지 않는 디자인 전략이라는 점에서 제약과도 같다. 그에 맞서는 수밖에 없다.

록

그렇다면 디자인의 목표는 출처를 밝히고, 보는 이에게 그가 안다는 사실을 디자이너도 안다고 알려주는 데 있을까.

워커

궁극적 목표는 오히려 출처를 지우는 데 있다. 뭔가를 발견했다면 그 '발견'을 무엇이 촉발했는지는 별로 중요하지 않다. 소설가 레몽 크노에 따르면 스스로 부과한 제약이건 클리셰건 결국은 '비계', 즉 발판일 뿐이다. 건물 시공이 끝나면 흔적도 없이 사라지는 구조물이라는 뜻이다. 일단 어떤 대상을 생산하는 데 사용한 시스템건축에서는 대개 의미와 동일시된다에서 그 대상을 분리해내면, 문제는 대상을 어떻게 평가하느냐에 있다. 건물을 평가하면서 시공에 쓰인 비계를 참고하는 일은 무의미할 것이다. 건물 자체를 평가해야 한다. 그러니까 건물을 특정 문제 해결과 연관된 전략의 계보에 놓고 봐야 한다. 다시 말해, 건축 프로젝트는 과정 관계가 아니라 분야에서 차지하는 의미를 두고 검증해야 하는

것이다. 생산과 판단에는 각기 다른 틀이 있어야 한다. 예를 들면 OMA가 설계한 카사다무지카가 흥미로운 이유는 확대된 주택 모형에서 출발해서가 아니라, 결과적으로 콘서트홀이라는 유형을 재정의했기 때문이다. 모형을 확대해 프로젝트를 만드는 절차를 끝없이(맹목적으로) 좇아봐야 아무 소용없다. 발견은 그 발견을 촉발한 과정을 무의미하게 한다.

휴식

록

건축과 그래픽 디자인에서 각각 클리셰를 논하는 방식에는 근본적인 차이가 있는 듯하다. 앞에서 언급한 것처럼 그래픽 디자인은 관습적 언어와 효과를 다룬다. 현대주의자라면 모든 효과는 감정을 의도적으로 생산하려 하므로 키치라고 말할 것이다. 어떤 의미에서 클리셰는 그래픽 디자인의 물적 장치다. 예컨대 모든 기업 아이덴티티 프로그램은 아무리 일관성이나 미니멀리즘 등 기업 아이덴티티의 코드를 의도적으로 갖고 논다 해도 결국 클리셰다. 평범한 디자이너는 복제만 한다. 명석한 디자이너는 문화적 코드를 놀라운 방식으로 활용한다.

워커

그러니까 클리셰를 '오브제 트루베'처럼 쓴다는 말이군.

록

또는 클리셰를 진심으로 포용할 수도 있다. 시치미 떼고 쓰거나 모든 에너지를 쏟아붓는 거다. 그러면 클리셰를 재충전할 수 있다. 이때 클리셰 작업 자체는 일종의 비평이 된다. 그게 바로 우리가 프라다 ‹길트 *Guilt*› 프로젝트, 나아가 프라다 벽지 프로젝트 전반에서 노렸던 점이다. '길트'는 죄책감guilt이라는 진실한 인간 감정에 브랜드 매뉴얼 장치를 결합해 썼다. "시도하실 때가 아닐까요"나 "의사에게 물어보세요" 같은 낡은 표현에 '길트'를 더해보니 웃기면서도 환상적인 문장으로 되살아나더라.

워커

(탁자에 놓인 이미지를 가리키며) 여기 쓰인 클리셰에 관해 설명해달라.

록

이 책에서는 있는 그대로 직설적으로 별명을 붙였다. 예컨대 미니멀리즘이나 극단적 축소 클리셰가 있다. 부가 요소를 전부 없애고 순수하게 핵심만 남기는 거다. 또는 납작하게 하는 클리셰가 있다. 프라다 스커트는 납작하게 만들어 그래픽화한다. 컴퓨터 프로그램에도 뭔가를 완성하는 단계로 '레이어 병합' 기능이 있다. '단계 및 반복'도 있다. 여기서는 팬톤 의자 이미지를 반복 회전했다. 그 결과 약간 웃기는 꽃이 됐다. 단순히 회전하고 반복하기만 해도 다른 형태가 나타난다. 거친 형태가 나오기도 하고, 프랙털이나 바로크적인 형태가 되기도 한다. 그리고 최근 많이 쓰이는

포토샵 필터 효과가 있다. 일종의 기성품 효과다. 본질상 서로 다르고 무관하지만, 우리는 이 모두가 스튜디오의 작품이라고 여긴다.

워커

이런 세트를 미리 염두에 두고 디자인하지는 않았을 것 같다.

록

물론 아니다. 전부 다른 시기에 스튜디오에서 일하던 여러 다른 디자이너가 서로 다른 의뢰인을 위해 만들었다. 세트를 염두에 두고 골랐을 뿐이다. 선별 기준은 원형이라는 제약밖에 없었다. 그렇지만 꽃 형태나 회전이 늘 쓰이는 기법이라는 점은 우리도 안다. 쉽게 알아볼 수 있는 그래픽 언어니까. 그리고 바로 이 점이 건축과 그래픽의 차이가 아닐까. 언어가 기능하려면, 현장에서 작동이라도 하려면, 즉시 알아볼 수 있어야 한다. 언어는 관습을 따른다. 신어를 제안할 수는 있지만, 일정한 기본 규칙은 따라야 한다.

워커

흥미롭게도 건축에서는 알아볼 수 있는 디자인 전략이 대개 클리셰가 된다. 기능보다 외관이 중요해지면 그렇게 된다. 실제로 그게 바로 우리가 클리셰를 판별한 기준이었다. 우선 지난 몇 년 동안 우리가 기록한 사례를 모아봤다. 벌써 백여 개 되더라. 그리고 클리셰마다 매뉴얼을 달았다. 간략한 역사도 더했다. 해당 디자인 전략이 원래 수립된 때와 원래 목적을 잃어버린 때를 밝혔다.

록

순진. 결국 잃어버리는 건 순진함이다?

워커

또는 효과가 아닐까.

록

새롭지 않아도 효과적일 수는 있지만, 어느 시점에서는 새롭지도 효과적이지도 않게 된다. 그래픽 디자인에서는 어떤 의미를 전달하기 위해 타이포그래피 제스처를 쓰곤 한다. 수없이 쓰인 제스처지만 여전히 잘 쓰이는 경우도 있고, 무의식적이고 무의미하게 쓰이는 경우도 있다. 같은 클리셰라도 극도로 효과적일 때가 있는가 하면, 무의식적이고 무지할 때도 있다. 위대한 현대주의 디자이너 폴 랜드가 했던 불평 중에서 재미있는 게 있다. 그가 용납할 수 없던 탈현대 디자인 수법 목록이다. (읽는다.) "꼬불 선·픽셀·낙서·딩뱃·지구라트, 보드라운 색…"

워커

그래픽 디자인 클리셰에 관해서는 아는 게 별로 없다. 그러나 건축가들이 즐겨쓰는 클리셰는 일부 말할 수 있다.

록

건축가들이 쓰는 그래픽 디자인 클리셰는 자신 있게 나열할 수 있다.

워커

건축가는 시야가 좁다. 예컨대 1990년대 중반 이메일 주소 등에서 공백을 쓸 수 없으니 성과 이름을 구분하는 데 쓰이던 밑줄 부호(_)가 지금도 프로젝트 제목에서 단어를 연결하는 데 널리 쓰이는 게

재미있다. 지금은 기능이 없어졌지만,
건축가들은 여전히 그런 수법을 즐긴다.

록

다른 예로는 괄호도 있다. '(재)현'처럼.

워커

1980년대 중반 클리셰다.

록

데리다에서 파생된 것 같은데. 이처럼
언어를 불안정하게 하는 기법이
프로젝트에서 프로젝트로 여전히
이어지는 중이다. 여기저기 쓰이는
괄호는 반대 개념을 하나로 연결할 수
있다는 뜻을 전한다. 수명이 다한 언어적,
타이포그래피적 클리셰이지만, 지금은 알
수 없는 어떤 새로운 방식으로 재활용될
날이 분명히 올 것이다.

워커

요즘은 대괄호와 훨씬 가벼운 말이 더
인기 있는 것 같다.

록

볼드나 이탤릭도 있지만, 아무튼 언제나
언어를 불안정하게 하는 타이포그래피
기법이 쓰인다. 클리셰를 위한 폰트에는
한계가 없겠지?

워커

클리셰 복고 주기와도 관계있는 질문이다.

록

복고주의?

워커

클리셰에는 주기가 있다. 한때 생생했던
아이디어가 공허해지면 클리셰가 된다.
그러고는 잊힌다. 그러나 나중에 되살아나
돌아오기도 한다.

록

브루클린에서 구레나룻이 유행하는
것처럼! 그러나 언제나 역사주의가
깔릴까? 설사 그런 준거를 처음으로 다시
찾는 경우라 해도, 발명보다는 발견에
가까울 것 같다. 아무도 모르는 텍스트를
찾아내 복간하는 그래픽 디자인 운동이
있다. 클리셰가 언제나 복고일 뿐이라면
의미가 있을까? 새로운 생산과는 전혀
무관한가? 아니면 이제는 클리셰를
중첩하고 다루는 것이 새로움을 생성하는
장치라는 뜻인가?

워커

우리는 가까운 클리셰, 즉 지난 10년 동안
개발된 디자인 전략을 주로 살핀다. 미처
역사로 안착하지 않은, 따라서 준거를
암시하지 않는 클리셰다. 이들은 우리가
알지 못하는 사이에 우리를 홀린다.
클리셰가 늙으면 어떤 전례로서 무게가
실린다. 그러면 더는 클리셰가 아니다.
플로베르의 사전을 오늘 읽어보면 3분의
1은 무슨 말인지도 이해하기 어렵다.

록

당신이 모은 건축 클리셰 150개와 나란히
타이포그래피 클리셰 150개를 지어낼 수
있다면 재미있을 듯하다. 서로 보완하는
방식으로. 1980년대 중반에는 그래픽
디자이너와 건축가가 같은 이론을
참고했다. 그래픽 디자이너는 건축가와
마찬가지로 작업에 이론을 통합하려
했다. 이론을 오해해 만들어진 작품도
많았다. 그러나 전문 디자이너와 같이
뭔가를 디자인하려 분투하는 사람에게는

139

불안하거나 불확실한 느낌이 있다. 어느 시점에서는 작업을 자평하고 자문하게 된다. "내가 제대로 알고 하는 건가? 작품이 식상하지는 않나? 재미있나?" 자신만의 클리셰를 인식하고 그런 클리셰를 실제로 조작하고 있는지 아니면 그들에 휘둘리고 있는지 알아내야 한다. 어쩌면 그게 바로 스튜디오가 있는 이유인지도 모른다.

워커

«ANY» 작업에서 투바이포는 기존 그래픽 프로젝트의 게임 규칙뿐 아니라 거기서 파생된 클리셰를 갖고 놀았고, 나아가 다른 방식으로는 상상하기 어려웠을지도 모르는 기술을 다수 창안했다.

록

«ANY»에서는 간단히 관습을 비튼 정도였다. 각주는 대개 지면 아래에 배치되지만, 여기서는 가운데 배치하면 어떨까? 왼쪽 페이지와 오른쪽 페이지를 서로 바꾸면? 등등. 우스운 건 «ANY»에 쓰인 수법 중 다수가 실제로 클리셰가 되었다는 점이다.

워커

그러니까 클리셰를 활용하되 역할을 바꾼 셈이다. 기존 관습에 몇 가지 조작을 가하고 무엇이 창의성으로 이어지는지 확인한다. 어떤 조작은 흥미롭고, 어떤 건 그렇지 않을 것이다.

록

자신이 하는 일을 평가하는 한편, 그에 관한 서사를 창출한다. 작품 세계를 사후에 세우는 거다. 모든 디자이너

작품집은 시스템에서 서사를 창출하려 하지만, 시스템은 거의 무지막지하게 서사에 저항한다. 왜냐하면 디자이너가 하는 일은 무계획적이고…

워커

우연이 많지.

록

그런데도 이 모든 게 어딘가를 향한다는 이야기는 필요하니까. 결국에는 어떤 이야기가 나올까?

워커

일은 앞뒤를 봐가며 하는 거다. 지금까지 한 일을 돌아보면 앞으로 할 일에 관한 논지도 세울 수 있다.

록

그러니까 활동 분야와 거기서 지금까지 한 일, 미래에 하고 싶은 일을 의식적으로 절충할 필요가 있다.

워커

그러나 미래에 하게 될 일도 우연적이기는 마찬가지다. 『소설의 기술 The Art of the Novel』에서 밀란 쿤데라는 "인생이란 끝내 응용하지도 못할 경험을 끊임없이 쌓아가는 과정"이라고 했다. 살면서 부딪히는 조건은 언제나 다르기 때문이다.

록

그야말로 디자이너의 삶에 딱 들어맞는 말이다.

Logotype

Color Variations

141

Transportation

Uniforms

Environmental

Signs

Banners

Flags

Merchandise

Boxes/Packaging

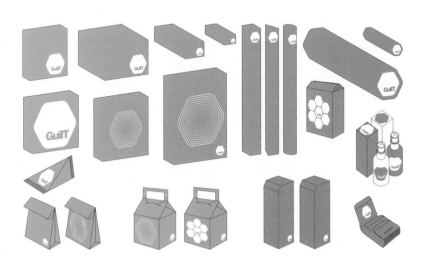

ASK your doctor about

GuilT

isn't it time you tried

GuilT

Universal

프라다 사전

2 × 4

IIT

1998년 말, 일리노이공과대학 학생센터의 그래픽 디자인 작업을 시작했다. 미스 반데어로에가 디자인한 유명 캠퍼스에 있는 건물이었다.

렘 콜하스와 OMA가 디자인한 공모 당선작은 고가철로 아래에 쐐기처럼 박히고 천정에는 200미터가 넘는 방음 터널이 올라탄 급진적 건물이었다.

학교 건물을 위해 통일된 그래픽 언어를 개발하고 싶었다. 그래서 우리 중 여러 사람이 가르치거나 배웠던 예일대학교의 유명한 고딕 건축을 꼼꼼히 살펴봤다.

이게 그 건물이다. 착공한 지 5년 뒤 모습이다. 터널은 지붕에 바로 얹혀 있고, 건물을 그 아래에 구겨넣은 모습이다.

북쪽으로 달리는 열차에서 보면 터널이 스카이라인을 규정한다. 과제는 간단히 말해 벽면을 텍스처, 이미지, 표면 등 인공적인 의미로 뒤덮는 것이었다.

우리가 만든 비非전형 인물 형상은 여러 크기로 제작되어 건물 곳곳을 점유했다. 이처럼 남쪽 출입구에 약 4.5미터 높이로 설치된 '다 함께' 아이콘이 있는가 하면, 약 2.5센티미터짜리 픽셀도 있다.

초상은 유리 표면에 필수불가결한 요소다. (천장 석고 보드가 그대로 노출된 모습이 재미있다. 인위적으로 '드레스'를 입히지 않은 표면은 '벌거벗은' 상태로 마무리되었다.)

초상을 자세히 보면, 우리가 만든 꼬마 인간 픽셀로 구성되었다는 점을 알 수 있다.

얼굴들은 웰컴 센터와 교수 휴게실을 분리하는 벽이 된다. 조명 조건과 반사에 따라 양화陽畵로도 보이고 음화陰畵로도 보인다.

벽면은 깊이에도 추파를 보낸다. 연회장 방음벽은 소리 반향을 흡수할 뿐만 아니라 스마일상을 이루기도 한다. 영사실은 특별히 만든 엘리베이터 패드로 덮여 있다.

아이콘을 이용해 보송보송한 벽지를 디자인하기도 했다.

우리 작업은 조명으로도 확대되었다. 예컨대 거친 전기 도관과 산업용 형광등으로 만든 '샹들리에'가 있다.

프로젝트 소개
마이클 록

예일의 고딕 건축 디테일은 끔찍이도 심각하게 보이지만, 실은 농담으로 가득하다. 예컨대 법학대학원 건물 입구 위에는 잠자는 학생들 앞에서 강의하는 교수가 있다.

도서관 기둥머리에는 선정적인 사진을 앞에 두고 맥주를 마시며 담배를 피우는 학생의 조각이 있다.

그래서 우리는 '현대적'이고 성별 중립적인 학생이 다양한 합법 활동과 불법 활동을 벌이는 모습을 바탕으로 우리 나름의 다소 역설적인 그래픽 어휘를 개발했다.

서쪽 주 출입구에는 6미터짜리 미스 반데어로에 초상이 있다.

자동문은 그의 입이 된다. 건물이 사용자를 집어삼키는 셈이다.

미스 반데어로에 출입구를 지나 들어서면 대학교 설립자들의 초상을 유리에 에칭으로 새긴 '설립자의 벽'이 나온다.

다양한 표면이 정보가 되었다. 동쪽 벽에는 간단히 색깔 있는 플러그를 글자 모양으로 꽂아 타이포그래피 매트릭스를 만들었다.

연회장에는 디자이너 페트라 블레즈가 만든 초대형 삼단 커튼이 있다. 미스가 만든 캠퍼스 평면도 원작에서 수목 도면을 따와 만든 커튼이다.

이 커튼은 미친 듯이 밝은 오렌지색 벽을 덮었다. 벽은 보는 이에 따라 움직이는 것처럼 렌티큘러 벽지로 덮었고 거대한 타이포그래피가 연회장 세 곳을 가로질러 설치되어 있다.

폴리카보네이트 벽면에 2.7미터짜리 대형 전자시계를 설치하기도 했다.

어떤 영역은 단순히 이미지를 이용한 벽지로 도배했다. 우체국에는 정체불명의 IIT 학생이 미심쩍은 행동을 하는 감시 카메라 이미지를 이용해 격자무늬를 만들어붙였다.

패턴을 표면에 직접 새겨넣은 곳도 있다. 이렇게 합판으로 만든 커피 바가 그렇고, 바닥에 새기거나 문에서 튀어나오는 부분도 있다.

155

MULTIPLE SIGNATURES

미스 얼굴 파사드

편향 – 루치아 알레스·렘 콜하스·마이클 록

록 IIT는 이른바 '쓰레기 공간Junk Space'을 예견한 프로젝트였다고 생각한다. 화려하건
 거칠건 평범하건 복잡하건, 가장 피상적인 수단을 통해 벽을 코드화하는
 작업이었기 때문이다.

콜하스 한 프로젝트에서 얼마나 많은 일이 벌어질 수 있는지 입증해주는 말이다. 나는
 IIT는 심오한 준거가 되는 작업인 동시에 제작 면에서는 쓰레기 공간을 예견한
 작업이라고 생각한다. 제작 방식이 쓰레기 공간의 규칙을 철저히 따랐기 때문이다.

붓꽃
이반 반 156

아이콘 라이브러리

설립자의 벽

아이콘 매트

바로 그 시기에 바로 그런 방식으로 일하는 재미가 있었다. 당신의 작업도
중요한 역할을 했고.

록　　당시에는 비용 분석이 일종의 자동 디자인 역할을 하기도 했다. 고가 옵션을
　　　저가 대용품으로 대체하지 말고, 비용 분석에 따라 배제되는 부분은 그냥
　　　공백으로 남겨두자는 결정이 이를 뒷받침했다. 그래서 원래 디자인이 있었으나
　　　결국에는 벌거벗은 공간들이 생겼다.

알레스　건축적 깊이와 투바이포 작업의 초▒가독성, 즉 건축 표면에 중첩된 아이콘과
　　　이미지는 어떤 관계가 있나?

아이콘 지도

층별 배치도

콜하스 아름다운 광택 또는 레이어였지. 특히 프로젝트의 다른 야심에 내포된
 고뇌와 부담을 얼마간 덜어주었다.
알레스 고뇌?
콜하스 건축가의 도전 정신을 자극하지 못하는 프로젝트도 있거든. IIT에서 내가 실제로
 시도했던 부분은 눈에 보이지 않는다. 미스 반데어로에와 로마 제국의 관계에 관한
 문화적 프로젝트(웃음). 솔직히 사적이긴 하지만 아주 오래전부터 관심 있었던
 주제다. 이에 관해서는 지쳐 떨어질 때까지 설명할 수도 있다.

붓꽃
이반 반

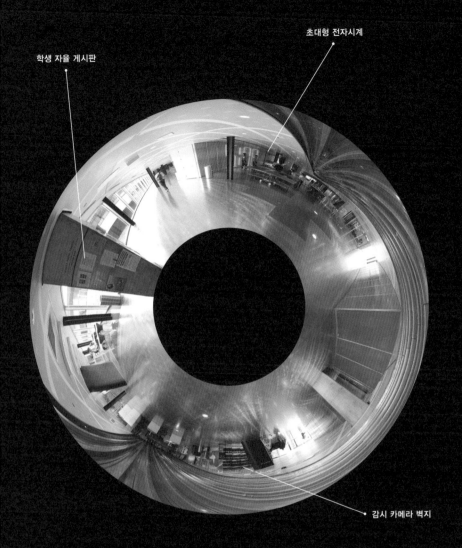

학생 자율 게시판

초대형 전자시계

감시 카메라 벽지

알레스 　그런 거리낌 덕분에 향상된 부분도 있다고 생각하나? 더 명확해졌다든지,
　　　　아니면 반대로 더 완고해졌다든지.
콜하스 　맞다. 더 완고해졌고, 덕분에 더 좋아졌다.
알레스 　특히 저 폼페이 평판 아이디어. 폼페이 더하기 무엇?
콜하스 　폼페이 더하기 순환? 당대의 기대에 맞춰 던져주는 뼈다귀 같은 것. 이 튜브…
알레스 　아! 저 튜브가 그거군.
콜하스 　그렇지. 지금도 사람들은 이 튜브가 '상징적'이라고 한다. 환상적이지.

MULTIPLE SIGNATURES

초대형 전자시계

돌출 매트릭스
타이포그래피

알레스 　폼페이 평판은 이후에도 쓰인 수법이라는 점에서 무척 흥미롭다.
　　　　예컨대 CCTV에서.
콜하스 　그렇지. 어디든 재활용된다.
알레스 　하지만 IIT에서는 폼페이 평판이 훼손되었다.
콜하스 　글쎄, 훼손되었다고 말할 수는 없는데.
알레스 　그럼 '쪼갰다'라고 하자.
콜하스 　학생들이 다져놓은 비공식 통행로가 평판을 쪼겠다고 말할 수는 있겠지만,
　　　　그건 훼손이라기보다 참여다.

발포 고무 벽

렌티큘러 벽지

미스 폰트 타이틀 벽

삼단 커튼 패턴

록 '참여'가 언제나 강요된다는 점이 좋다. 이건 충돌로 이루어진 프로젝트다. 여기서
우리가 거둔 혁신은 무례할 정도로 부조화한 그래픽 언어를 사용했다는 점이다.
우리는 평판을 가로지르는 사선을 방법이자 핑계 삼아 거친 경계를 그냥 노출했다.
지금은 순진하게 들리지만, 당시 우리 작업에서는 계시 같았다.

알레스 태도를 보일 만한 영역을 찾아서?

록 어떤 면에서는 OMA가 품었던 생각과 우리 생각이 서로 엇갈렸던 듯하다.
그러나 그건 어떤 협력 프로젝트에서건 기본이 되는 점이다. 모든 사람은
나름대로 자기 몫을 쓰려고 하니까.

무늬목 패턴 파사드

렌티큘러 벽지

바코드 라이트박스

콜하스 그러니까 이 책도 또 다른 협력 또는 충돌이 되는 셈이군?
록 어쩌면. 또는 우리에게 중요했던 과거 협력 사업을 재구성하는 한편, 스튜디오를
 한정된 순간에 결부하기보다 좀 더 통시적으로 보려는 시도이기도 하다.
 스튜디오는 하나의 형태로 머무는 일이 없이 계속 변하니까. 그 과거와 현재를
 좀 어지럽더라도 재미있게 연결해보고 싶다.
알레스 일종의 직업적 노스탤지어?
콜하스 노스탤지어는 아니겠지. 기억이 없는 상황에서는 인위적으로 깊이를
 구축해야 하니까.

무늬목 패턴 파사드

미스 폰트 타이틀 벽

록 궤도를 추적하면서 의미를 찾아보려는 충동이 있지만, 모든 궤도는 결국
 환멸로 끝나는 것 같다.
알레스 언제나 그렇지. 어떤 역사건 최종 단계는 그 역사를 잊고 싶은 이유가 된다.
콜하스 맞다. 나는 이게 노스탤지어가 전혀 아니라고 생각하지만, 위험을 무릅쓰는
 일이기는 하다.
알레스 무엇을 찾을지 모르니까.
콜하스 또는 무엇을 찾지 못할지 모르기도 하고.

163

아이콘 마니아

PLEASE DO NOT! USE CIRCLED ①
FIGURES

유령 책

지니 킴

아마존에서 사전 주문을 받기 시작한 지 거의 2년 만에 『라고스, 어떻게 작동하는가Lagos: How It Works』는 출판사 라르스뮐러에서 2007년 8월 또는 2008년 10월에 출간되었다고 한다. 800쪽에 이르는 페이퍼백으로, (사실은) 출간되지도 않으면서 절판된 책이다. 11년 혹은 12-13년에 걸친 리서치 끝에, 책의 생명은 이제 하버드디자인대학원GSD 러브도서관에 소장된 논문 사본과 오랜 진화 과정에서 한 번이라도 작업에 참여했던 사람의 서랍에 보관된 원고, 슬라이드, DVD로 국한된 듯하다. 주지하다시피, 라고스 프로젝트는 1998-2000년 GSD에서 리서치 실기 수업이라고 부를 만한 강좌가 진행되며 시작되었다. 서아프리카의 일반 도시 연구로 출발한 작업이 1999년에는 나이지리아 라고스 연구로 좁혀졌고, 2002년 말에는 『하버드디자인대학원 쇼핑 가이드Harvard Design School Guide to Shopping』와 『대약진Great Leap Forward』의 논리적 후속작으로서 출간이 눈앞에 다가온 듯했다. 첫 두 해에 진행된 리서치 일부는 노란 유독성 플라스틱 표지에 마우스패드를 장착하고 나온 『돌연변이Mutations』에 수록되었는데, 현재 절판된 이 책은 지금까지도 출판사 악타르에서 펴낸 최고의 베스트셀러로 남아 있다.

이 출간되지 않은 책의 물질적 유산은 많다. FESTAC '77제2회 세계 아프리카 문화예술제의 사진 아카이브가 썩어가는 라고스국립극장 지하실에는 컴퓨터 한 대와 스캐너가 버려져 있다. 디지털 이미지 수천 장이 책의 초기 구성에 따라 정해져 더는 쓸모없는 파일 네이밍 체계에 따라 저장되어 있기도 하다. 최소한 그 정도 수량은 되는 슬라이드 필름도 있다. (미술가 엣하르 클레이너가 당시 나이지리아 대통령 올루세군 오바산조의 전용 헬기와 지상에서 찍은 사진을 제외하고도 그렇다.) 라고스의 건실한 미디어 문화가 배출한 해적판 비디오와 TV 영상을 모은 작은 라이브러리도 있다. 서아프리카에서 나온 신문과 잡지 수백 권이 있고, '순수pure water' 포대 모음, 편지 419통, 인어 이야기, 말라리아 치료제 조제법, 초대형 교회 홍보 스티커, 정부 간행물, 불완전한 시내 지도, 낡은(2003년 무렵에 정리한) '비공식 도시' 관련 자료, 길이를 합치면 300미터쯤 되는 A4 문서도 있다. '그 책'의 가제본은 우표만한 아코디언, 색인 달린 백과사전, 베데커 여행안내서, 펭귄 페이퍼백 『어둠의 심연Heart of Darkness』, 남아프리카 잡지 «드럼Drum»을 선의로 패러디한 형태, 라르스뮐러의 벽돌, 나이지리아 연방 정부 개발 계획 백서 등 다양한 형태로 만들어졌다. 책은 아마추어 언론, 순진한 인류학, 열광적이고 공상적인 학문 연구 사이에 어정쩡하게 자리 잡은 탓에 권위를 내세우기 어려운

Gentrification 5.6
Nollywood by Seke Somolu

Some say the phenomenon of 'home videos' was started by videocassette traders who wanted to package content with their merchandise. Others claim it was the old time film producers who could no longer afford to shoot on celluloid and shamefully picked up video cameras in order to continue plying their trade…

Abandonment 4.0
Four-one-nine by Jeannie Kim

On monday the 24 September 2002, I was released, on the condition that I will release the rest of my fathers money in my care, to the tune of $1.5b, which i agreed. Now I have been released but kept under severe house arrest, I had amassed monies running into hundreds of millions of dollars stashed in various private foreign accounts around the world, most of wish have been frozen…

Image Essay 1.1.6
Oshodi

Chapter Title 11.4
Bregtje van der Haak does Chief Ubochi

BREGTJE VAN DER HAAK: About The History Of A...

CHIEF UBOCHI: Alaba... originally part of Ala... late seventies. When... tronics, especially sp... off. F.E.S.T.A.C '77... demand for audio eq... of the festival. We c... had to move. We relocated to Mile 2 but that was not convenient either. The market maintained its popularity, but the resulting traffic jams were unbearable. Finally, we moved west to Ojo, along the Lagos-Badagry Expressway. Now, we can grow to infinity.

Zein / Warona

Chapter Title 5.6
Nollywood Contributes to the Nigerian Movie Industry by Seke Somolu

TELL
NIGERIA'S INDEPENDENT
No.21 MAY 24, 1999 N150
Mustapha May Be Freed Soon
THE LOOTING OF LAGOS

Abandonment / Reversal 6.7
Jankara
by Pierre Belanger with James M...

Chapter Title 11.10
Funmi Iyanda interviews Rem Koolhaas and Edgar Cleijne for New Dawn on Ten (NTA) January 24, 2001 (Lagos)

FUNMI IYANDA W... guest interview se... morning we're go... from there to Harv... be talking about a...

Someone once... I fell about Lagos... either love or hat... ground. Trying to... but this is what m... trying to do.

Rem Koolhaas... in the world. In 1... in the architectur... Pulitzer, or even... been a professor... Harvard Universit... city, a study that... world. Good mor...

REM KOOLHAAS...

FI Kool.,
RK ..'house'

Arrival 2.1
Arrival by Rem Koolhaas

Ropes are strung across the runway. To avoid them planes have to stop with almost impossible suddenness. Airplane security rests on unimpeded access of rescue crews from the outside…

11.4
PRADA FADA
Conversation with Rem Koolhaas

– …because you work for them?
– No no no no…
(Gene...)
– No, no...
them v... the
way th...
really i...
– Hmm.
– Sometimes, I don't understand…
– Hey. The way their brain works?
Toyin, mama, zero in.
– But how does their…?

Historical Timeline 8.0
Political Fluctuation by Ademide Adelusi-Adeluyi

MICHELIN

Keeping Nigeria Moving

Modernity
& Infrastructure

THE SECRET
OF OUR MIRACULOUS
MILITARY SUCCESSES
IS OUR INNOCENCE

STOP

Conflict & Urbanism by David Harding...

Arrival 1.5
Friction by Rem Koolhaas

DRUM
NOVEMBER 196...

Chapter T1: Gentrification
Fou
one-
nine
Jeannie Kim

문제를 늘 겪었고, 정치적 불안이나 새로운 도시 위기, 또는 새로 바뀐 편집자가 정해진 시간표를 거듭 뒤집었다. 하지만 『쇼핑 가이드』와 『대약진』의 판매량과 문화적 유산이 입증하듯, 책을 예고하는 소문은 책 자체를 능가한다. (제목, 저자, 판권, 마케팅에 관한 망설임을 암시하는 동시에 제안하듯 혼란스러운 여러 표지도 별 도움이 되지 않았다.) 어쩌면 『라고스』는 간행되지도 완성되지도 결국 종결되지도 않는 편이 나을지 모른다. 저널리스트 조지 패커가 《뉴요커》 2006년 11월 13일 자에 실린 「거대 도시 *The Megacity*」에 매료된 콜하스를 진지한 저널리즘으로 비판하며 시사했듯이, 라고스가 정말 "최신 글로벌 트렌드를 힙하게 대표하는 아이콘"이 되었다면, 책은 기껏해야 라이프스타일 가이드에 불과할 것이다. 라고스시와 시민에게 지원받아 그들과 함께 10년 가까이 성실히 진행한 리서치에는 좀 부당한 평가이지만, 패커 등이 시사하는 것은 오히려 대상에 매료된 지식인이 안전한 강화 유리 너머에서 바라보는 시선이다. 패커는 말했다. "'불타는 쓰레기 더미'를 보며 '도시적 현상'을 떠올리고는 이를 정교한 미적 가공의 재료로 삼으려는 충동은 그보다 흔한 충동, 즉 그런 풍경을 아예 쳐다보지 않으려는 충동이나 크게 다르지 않다."

그전에는 영국 지리학자 매슈 갠디가 《뉴 레프트 리뷰 *New Left Review*》 2005년 5/6월 호에서 프로젝트의 위치 선정을 문제 삼은 일이 있었다. 프로젝트가 지리학과 관계있다는 주장은 아무도 한 적 없으나, 갠디는 분야의 관행에서 이탈한 사실을 빌미로 라고스 프로젝트의 연구 방법론과 비판 의식을 비판했다. 그가 의존한 증거는 극히 일부만 발췌되고 전시용으로 가공되어 『돌연변이』에 실린 텍스트와 렘 콜하스가 〈도큐멘타〉에서 행한 강연을 역시 편집을 거쳐 인쇄한 텍스트밖에 없는 듯하다. 과장된 구석이 있는 텍스트를 사실 진술로 받아들이면서 선택적 증거에만 의존하다보니, 라고스의 실제 역사에 전혀 의존하지 않으면서 진행된 리서치의 의도를 의심하게 되는 것도 어쩌면 당연하다.

라고스 프로젝트는 바비컨미술관의 전시회 〈OMA/진보 *OMA/Progress*〉와 『일본 프로젝트, 메타볼리즘 강연 *Project Japan: Metabolism Talks*』 출간에 맞춰 콜하스의 거대 탐구 경력을 평가한 마틴 필러의 글에도 카메오로 등장한다. 그보다 6년 전 《뉴요커》에서 해당 프로젝트를 엉뚱하게 그려낸 조지 패커를 복화술로 옮기듯, 여기서도 라고스 리서치는 로버트 벤투리와 데니즈 스콧 브라운이 선량한 예일대학교 학생들과 함께 써낸 『라스베이거스의 교훈 *Learning from Las Vegas*』과 대조된다. 필러의

(패커를 되풀이하는) 주장에 따르면,
예일 학생들이 실제로 거리에 나가
라스베이거스 스트립을 공부했던 것과
달리, 겁 많은 하버드 팀은 차에서
한 번도 내리지 않았다는 것이다.
필러는 《라고스》가 이미 출간되었다는
주장도 했는데(아마존에 실린 정보를
보고 오해했을지도 모르지만, 실제로
책을 구해 읽어보겠다는 마음은 별로
없었던 것이 분명하다), 이를 포함해
그가 저지른 실수들은 콜하스의 대응과
필러의 답변을 자극하기에 충분했다.
라고스 프로젝트가 현실에 냉담하고
식민주의자처럼 대상에 매료되었다는
비난에 콜하스가 어떻게 응했는지는
이제 유명한 한편, 편집자에게 보낸
편지에서 그는『라고스』책을 현재
시제로 언급한다.
　　라고스 프로젝트는 미주 북동부의
여러 디자인 실기실에서 꾸준한 신화로
전승된다. 충족되지 않은 환상으로서
콜하스의 가벼운 관음증을 비난하는
유행이 대부분 사라지고, 새로 등장한
디자인 전공생들이 직접 가볼 일 없을
먼 세상의 도시 혁신을 연구하겠다는
미션을 꾸준히 짊어진 채 말이다. 책이
실제로 출간되면 프로젝트는 부재중에
이미 제기된 그 모든 이유에서 실패할
수밖에 없고 돌이킬 수 없을 것이므로,
어쩌면 그것이 영원한 출간 예정
도서가 남긴 최선의 유산일지도 모른다.

피상
직설적 피상과 현상적 피상
또는 50개의 벽

공간은 골칫거리다.

공간을 생각하지 않는다는 말이 아니다. 오히려 그래픽 디자이너는 공간에 집착한다. 물건 사이글자, 글줄, 칼럼, 페이지, 내부카운터, 주변사방 공백, 경계선, 틀이 다 공간이다. 그러나 우리가 특히 좋아하고 거의 종교적으로 집착하는 건 여백이다. 현대 디자이너로 교육받은 우리에게, 여백은 온전히 가둘 수 없는 신화적 아우라를 내뿜는다. 여백을 통제는 물론 인지하는 일부터가 디자이너의 기본 마법에 속한다.

여백은 인쇄면 현대화가 낳은 2차원적 부산물이다. 지난 세기 초 얀 치홀트, 헤르베르트 바이어, 알렉산드르 롯첸코, 카지미르 말레비치 등 아방가르드 거인들이 발명하기 전까지, 여백은 독립된 개념으로(비평 시장에서 거래할 수 있는 시각적 파생 상품으로) 존재하지 않았다. 1930년에 치홀트는 "여백은 수동적 배경이 아니라 능동적 요소가 될 것이다"라고 단정한다. ("될 것이다"에 주목할 것.) 타이포그래피에서 일어난 혁명은 네거티브 공간을 되살린다. 공백은 채워지고, 카운터는 식민지화된다.

죄르지 케페스는 『시각 언어Language of Vision』에서 식물에게 광합성이 필수적이듯 인간에게는 공간의 '조형적 구성'이 중요하다고 선언한다. "알파벳 문자를 무수히 다른 방식으로 조합해 의미를 전하는 단어를 만들 수 있는 것처럼 광학적 수단과 성질도 무수히 다른 방식으로 조합할 수 있는데, 특정 관계는 독특한 공간 감각을 생성한다. 얻을 수 있는 변형은 무한하다." 공간이 아니라 '공간 감각'이다.

현대적 구성에는 규정된 테두리 안에서 조형 요소를 조작하는 일이 필요하다. 그런 공간의 두께는 극히 얇다. 형태와 형태가 겹치는 경우인데, 이때 Z차원은 미크론 단위이며, 잉크 두께로 측정된다. 우리는 사물이 실제로 후퇴하거나 전진하는 것처럼 이야기하지만, 우리의 3차원은 은유다. 이런 환영적 깊이는 모든 것에 스며 있다. 우리는 '앞으로 가져오기'나 '뒤로 보내기'를 하거나 라벨 달린 레이어를 조작하고 뒤섞다가 마침내 분리할 수 없는 하나의 이미지로 '병합'한다. 이처럼 과거 흔적을 없애는 '레이어 병합' 명령은 일시적으로 깊이가 생겼던 순간을 짓밟고 작품을 순수한 피상으로 되돌린다.

그래픽 디자인의 조형 문제는 단단하고 비스듬한 표면, 즉 진짜 문제의 핵심에 다가가려는 시도를 무시하는 표면에서 케페스의 '공간 감각'을 구현하는 데 있다. 피상을 경멸하면 그래픽 디자인을 이해하는 데 근본적인 한계에 부딪힌다. 우리 자신을 피상적이라고 부르기는 불편할지도 모르지만(얄팍하다는 것보다 나쁜 욕이 없다), 액면피상의 속성 중 하나만 놓고 보면 피상皮相은 단순한 서술어일 뿐이다. 표피皮에 드러나는 현상相을 가리키는 말이다.

형식적 함의피막, 스킨와 은유적 함의명시적임 모두 적절하다.

투바이포 초창기 작품의 크기는 레이저 프린터로 결정된다. 한 사람이 읽는 한 페이지를 디자인할 때, 공간 문제는 말 그대로 수중에 주어지고 경계는 명료하게 묘사된다. 그러나 그래픽을 공간에 적용하면

새로운 조건이 창출된다. 가장 흔한 조건은 텅 빈 벽이다. 벽은 문제다. 이 문제를 어떻게 다루느냐가 핵심이다. 벽 표면은 물질적이기도 하고 은유적이기도 하며, 벽면을 어떻게 물질적으로 조작하느냐는 디자이너의 정신을 지표적으로 드러내는 기호가 된다.

10대 시절 우리 남매는 자주 가던 동네 술집에서 일거리를 하나 받았다. 공짜 술을 마시는 대신 한두 해에 걸쳐 술집 내부 벽에 대형 만화를 연재하기로 한다. 끝나지 않은 벽면과의 전쟁에서 처음 벌어진 전투였다. 라임 가루와 우유, 물을 섞어 만든 안료로 칠판 표면에 테두리를 그린다. 흰색 안료로 그림을 그리면 음영이 뒤집힌 형태로, 즉 검정 배경에 흰 여백을 그리는 방식으로 작업할 수 있다. 그러나 그런 상황에서는 어쩔 수 없이 그래픽 요소와 시공간의 상호작용에 관해서도 생각해야 한다.

형태, 공간, 시간의 3자 역학은 우리 스튜디오 작업에서 결정적 특징이 된다. 비판적 작업을 하려는 뜻에서, 우리는 이처럼 다면적인 조건을 작업의 핵심 내용으로 삼는다. 디자인으로 전해야 하는 메시지가 무엇이건 우리의 글쓰기는 그것이다.

부 착

1 부착 I. 구겐하임 허미티지. 네바다주 라스베이거스.

코르텐 강판이 폼보드를 만났다. 카지노의 유사 베니스식 파사드를 텅 빈 강철 상자가 뚫고 지나간다. 강판에는 기념비적 문자를 부식 처리해 글자와 벽이 다른 속도로 녹슬게 한다.

1A 파사드가 (무)계획적 개입의 무대가
될 수도 있을까?

(불행히도 이곳은 라스베이거스이다보니
답을 알아내기 전에 더 인기 있는 관광
명소가 건물을 대체해버린다.)

1B 부착 II. 구겐하임 허미티지.
라스베이거스.

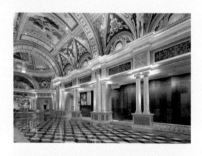

화려한 로비에 가시적으로 설치된 노출
강판 벽. 반짝이는 강철과 부식하는 표면이
대조를 이룬다.

2 부착 III. 비트라 쇼룸. 뉴욕.

도시 바리케이드에서 스테이플로 덕지덕지
붙은 파지 층을 잘라내 형태를 발견한다.
임시 아플리케가 되는 스테이플 층.

3 부착 IV. 오티스미술디자인대학.
로스앤젤레스.

반ᵥ부착. 위생의 그래픽 효과.

돌 출

4 돌출 I. 구겐하임 라스베이거스.

거대한 카지노 바로 옆에 있는 두 번째
미술관. 간판은 어디에? 올라갈 수 없으니
내려간다. 파사드가 되는 천장.

5 돌출 II. IIT 매코믹트리뷴캠퍼스센터.
 시카고.

피라미드 같은 발포 방음재가 깊이와
텍스처를 더한다.

6 돌출 III. IIT 매코믹트리뷴캠퍼스센터.
 시카고.

두터운 플로킹. 페인트 롤러 기술을 응용한
효과.

7 돌출 IV. 프라다 브로드웨이. 뉴욕.

물화한 여백. 물화한 네거티브 공간. 반전된
바릴리프. 평면 차원, 차원 평면.

8 돌출 V. 나이키 100. 베이징.

돌출 진열장, 서랍, 케이스가 조밀하게
설치된 디스플레이 벽으로 양면이 마감된
복도. 평평한 표면을 각자 왜곡하는 유닛.

179

도 색

9 도색 I. 리오스. 프로비던스.

만화책이 된 술집. 취한 손님은 매번
스토리를 잊어버리고 작품을 새로운
시각에서 접한다는 점에서 이상적인 독자다.
오랜 시간에 걸쳐 변하는 벽은 극도로 느린
애니메이션이다.

10 도색 II. PS1. 뉴욕 퀸스.

현대미술관으로 변신한 폐교. 넓은 공간의
모든 요소에 라벨 달기. 숫자와 글자 라벨을
낡은 표면에 직접 도색. 레스토랑에서 주로
쓰이는 칠판이 메인 메뉴가 된다.

11 도색 III. 뉴월드스테이지. 뉴욕.

실제 크기 다이어그램. 지하 극장 바닥과
벽에 도색한 라벨이 방문객을 지상 공간으로
다시 안내한다.

12 도색 IV. 밀스타인홀. 뉴욕주 이타카.

1:1 축척 도면.

13 도색 V. 노바르티스 파브리크슈트라세 15. 스위스 바젤.

냉장 알루미늄 벽에 온도 감지 페인트. 냉매가 흐르면 색이 변한다.

픽 셀

14 픽셀 I. IIT 매코믹트리뷴캠퍼스센터. 시카고.

이미지 유리를 재해석하다. 굵은 피코 픽셀 망점으로 이루어진 초대형 초상.

15 픽셀 II. 프라다 브로드웨이. 뉴욕.

기념비적 형상. 자세히 보면 아래에서 감시 카메라에 잡힌 쇼핑객 이미지들.

16 픽셀 III. 무하마드알리센터. 켄터키주 루이빌.

멀리서만 보이는 이미지. 가까이에서 보면 여러 색 픽셀이 얼마간 고르게 뒤섞인 모습으로 분해된다.

17 픽셀 IV. CCTV 사옥. 베이징.

저해상도 중국 화병으로 재배열된 3색 타일.

18 픽셀 V. 프라다 브로드웨이. 뉴욕.

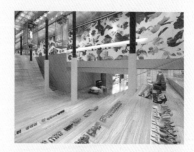

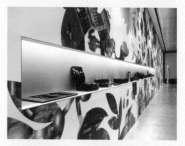

픽셀 조각으로 구성된 현대식 꽃무늬. 이미지, 영화 스틸, 발견한 물체 등 포함. 평범한 것도 있고 귀중한 것도 있으며 은근히 포르노 같은 것도 있다.

구 멍

19 구멍 1. 노바르티스 파브리크슈트라세 15. 스위스 바젤

물질적으로(파고 자르고 새기는 등으로) 표면에 변형을 가하며 공간의 피부를 뚫는다. 목재 패널 벽에 무수히 뚫린 미세 타공.

20 구멍 II. 디앤드찰스와일리극장. 댈러스.

돌출된 알루미늄 튜브 파사드에 타공으로 처리한 저해상도 타이포그래피. 상처를 통해 빛이 흘러나온다.

21 구멍 III. 나이키 100. 베이징.

기계로 작동하는 파사드가 세 가지 이미지를 불규칙하게 넘겨가며 표면을 단절한다. 조마조마하고 불안정한 효과.

183

수 정

22 수정 I. 프라다 브로드웨이. 뉴욕.

거대한 무아레Moiré 패턴이 기존 설치물18번 참고에 그대로 적용된다. 검정은 형태, 하양은 배경. 무아레는 동세와 환영적 깊이를 창출한다.

23 수정 II. 프라다 브로드웨이. 뉴욕.

발랄한 가면이 악명 놓은 인물을 익명으로 전환한다27번 참고. 악명의 최근 형태를 떠올리는 암시는 굳이 철저하게 숨기지 않는다.

24 수정 III. 스모크&미러. 뉴욕.

연기는 벽을 지우고 용적을 굳힌다.

24A 조명 방향에 따라 공간에 기둥이 생기기도 하고 천장이 규정되기도 한다.

반 사

25 반사 I. 구겐하임 라스베이거스.

일방적 반사는 방향의 관음증을 낳는다.

26 반사 II. 프라다 브로드웨이. 뉴욕.

견고한 표면을 광학적으로 관통하는 볼록 거울.

살 롱

27 살롱 I. 프라다 브로드웨이. 뉴욕.

악명 높은 여성 아홉 명의 기념비적 유채 초상화. 엘리자베스 1세, 시몬 드 보부아르, 몽파르나스의 키키, 예카테리나 2세 등.

28 살롱 II. 프라다 브로드웨이. 뉴욕.

벽은 살롱이 되고, 벽지는 그림이 된다.
중국의 젊은 공장 화가들이 그린 거장들의
유화 위작 100점.

배 경 화 법

29 배경 화법 I. IIT
 매코믹트리뷴캠퍼스센터. 시카고.

초상화가 되는 감시 카메라 영상.

30 배경 화법 II. 프라다 브로드웨이. 뉴욕.

색과 이미지로 생생한 목가적 환상. 공장
너머 세계에 거주하는 국외 노동자들.

31 배경 화법 III. 프라다 브로드웨이. 뉴욕.

이국적인 꿈의 공간. 히로니뮈스 보스와
오브리 비어즐리가 충돌하다.

피상
마이클 록

32 배경 화법 IV. 미우미우 패션쇼. 밀라노.

움직이는 선인장, 버섯, 바나나, 구름이 사는
실제 크기 비디오 게임 풍경이 명멸하는
사상事象의 지평을 창출한다.

33 배경 화법 V. 프라다 여성복 패션쇼.
밀라노.

프로젝션 18개가 연결된 360도 공간.
컴퓨터로 생성한 초목이 뒤엉켜 자라며
피라네시 투시법이 창출하는 연속적
환경을 압도한다.

투 명 성

34 투명성 I. 구겐하임 라스베이거스.

187

반사 유리 브리지가 미술을 사랑하는
도박꾼을 주차장에서부터 거대한
카지노로 인도한다. 파편화한 문자가 양쪽
벽면을 통해 풍경을 굴절한다. 통행인이
타이포그래피에 생기를 불어넣는다.

'페퍼의 유령Pepper's Ghost'이라 불리는 낡은
속임수로 중력을 거스르는 디스플레이."
벽이 없는 곳에 벽이 출현한다. 보이지 않는
벽은 공간 깊은 곳에서 춤추는 듯한 고체의
형상으로 채워진다.

35 투명성 II. 구겐하임 라스베이거스.

머리 위에는 사막의 태양이 비추는
시스티나성당 천장화.

페퍼의 유령은 이미지가 공중에 떠도는 듯한
환영을 자아낸다. 관객 시선의 45도 각도로
반투명 스크린을 친다. 반사판에서 반사되는
영상을 비스듬한 스크린에 비추면, 관객은
영상을 투과해 스크린 뒤쪽을 볼 수 있다.

36 투명성 III. 스모크&미러. 뉴욕.

37 투명성 IV. IIT 매코믹트리뷴캠퍼스센터.
 시카고.

폴리카보네이트 패널에 설치된 얇은
형광등이 (투박한 전자시계가 되어) 우묵한
공간을 비춘다.

38 투명성 V. 프라다 비벌리 힐스.
 로스앤젤레스.

피부에 데이터가 매핑된 디지털
안드로이드가 모호한 벽 공간의 정전기
유리에 유령처럼 나타난다. 깊이는 있지만
무게는 없는.

39 투명성 VI. 다윈D.마틴하우스
 방문객센터. 뉴욕주 버팔로.

편광 유리 공유 벽에 마술처럼 영상이
나타난다.

40 투명성 VII. 윈스피어오페라하우스.
 텍사스주 댈러스.

무거운 적색 유리 뒤에서 가볍게 비치는
타이포그래피가 반짝이는 외부 표면에
부드럽게 투영되는 조명 효과를 낸다.

41 투명성 VIII. 노바르티스
 파브리크슈트라세 15. 스위스 바젤.

LED 모듈이 매립된 목재 표면. 불투명성을
약화하는 빛.

42 투명성 IX. 샤넬 플래그십. 홍콩.

견고한 파사드를 약화하는 무중력
애니메이션. 입자들이 격자 유리막 이면에
이차적인 표면 환영을 창출한다.

트 롱 프 뢰 유

43 트롱프뢰유 I. 프라다 브로드웨이. 뉴욕.

가짜 투시도는 상상의 아래 영역으로
건축을 확장하는 개념적 공간을 창출한다.
깊이의 환영은 단각형이다.

44 트롱프뢰유 II. 프라다 비벌리힐스.
로스앤젤레스.

혼란스러운 벽지에서 천장 들보가 서로
충돌한다.

45 트롱프뢰유 III. 비트라 쇼룸. 뉴욕.

나선형이 벽면을 시각적으로 뚫고 들어간다.

46 트롱프뢰유 IV. 뉴욕과학원.

지각, 원근법, 색 지각, 크기와 세부,
초점 심도의 물리학에 관한 다중 연구.
좁은 복도 전체 길이에 맞춰 늘인
그림은 과학과 신앙의 고전적 투쟁을
그린 토니 로베르플뢰리의 ‹재판을 받는
갈릴레오*Galileo before the Holy Office*›.

46A 왜곡 상. 각 픽셀을 X축으로 네 배
늘리면 이미지는 수평으로 왜곡된다.

47 트롱프뢰유 V. 뉴욕과학원.

미세 성분으로 분해되는 벽지 패턴.

48 트롱프뢰유 VI. 뉴욕과학원.

초점 심도 패턴. 거리와 연계된 선명도.

191

49 트롱프뢰유 VII. IIT
매코믹트리뷴캠퍼스센터. 시카고.

렌티큘러 필름에는 괴이하고 조금은
어지러운 성질과 모호한 깊이감이 있다.
하이테크 비단 물결무늬.

50 트롱프뢰유 VIII. 디앤드찰스와일리극장.
텍사스주 댈러스.

극장 공간을 둘러싸는 평면 암막에는 실제
커튼의 부드러운 주름을 표현하는 저해상도
이미지가 인쇄되어 있다. 부드러운 형태는
위에 있는 무거운 구조를 불안정하게 한다.

케페스는 이렇게 지적한다. "중요한 점이
있다. 그림 표면의 색상, 명도, 채도와
기하학적 측정 범위는 가시적인 주변
환경보다 훨씬 좁으며, 광학적 차이의
상대성을 창의적으로 활용해야만 비로소
가시 세계의 활력에 버금가는 광학적 표면
이미지를 창출할 수 있다는 점이다."

앞에서 든 사례들은 그런 광학적 차이의
상대성을 꾸준히 성찰한 작업이라 할
만하다. 이 연구는 특정 내용, 프로그램,
맥락, 기능과 일절 무관하다. 우리는 직업적
요건을 슬쩍 스치는 사변적 프로세스를
꾸준히 유지한다. 나날이 씨름하는 문제는
있다. 시스템, 내용, 이미지 생산, 기술 관리
등과 연관된 문제다. 하지만 형태는 그래픽
디자인의 역사적 실천과 가장 밀접히 연결된
부분으로서 우리 작업의 한쪽 끝에 언제나
있을 것이다.

순전히 시각적인 의미에서 그래픽 디자인이
결국은 2차원 공간의 조작을 다룬다면,
어떤 리서치는 그 공간을 새로운 사유
방식으로 확장하는 작업에 관여할 수밖에
없다. 공간적 차원으로 이해되는 측면의
속성을 바꾸면, 관객은 주변 세계와 맺는
관계에 관한 통념을 뜻하지 않은 방식으로
되돌아보게 된다. 벽은 감각을 누적하고
소통 수단이 된다. 평면은 깊어지고, 정靜은
동動이 된다. 낯설어진 세계는 새로워진다.
피상적이라고 하기는 어려운 작업이다.

■ 페퍼의 유령Pepper's Ghost은 이미지가 공중에
떠도는 듯한 환영을 자아낸다. 관객 시선의
45도 각도로 반투명 스크린을 친다. 반사판에서
반사되는 영상을 비스듬한 스크린에 비추면,
관객은 영상을 투과해 스크린 뒤쪽을 볼 수 있다.

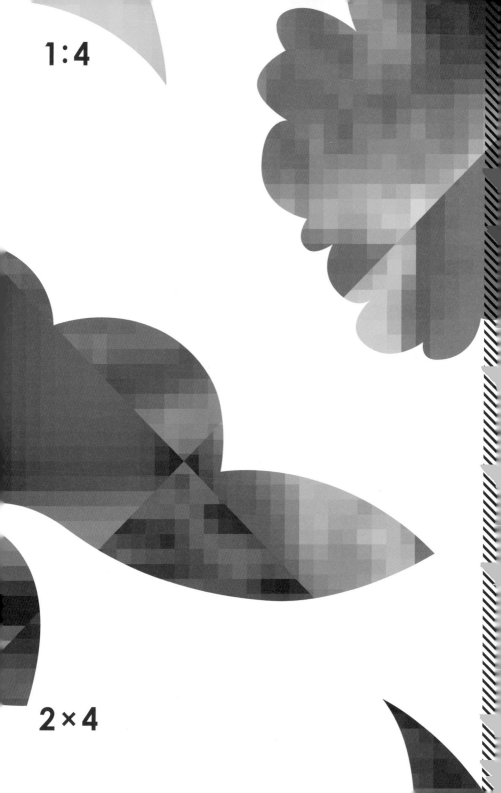

1:4

2×4

벽을 응시하며
건축가를 위한 투바이포

루치아 알레스

투바이포가 디자인한 환경 속에서 걷다보면 아마 자신도 모르게 벽을 빤히 응시하게 될 것이다. 벽 자체는 보이지 않는다. 이미지, 심벌, 아이콘, 글자에 가려 있기 때문이다. 그러나 투바이포가 창출하는 시각적 우주는 쉽사리 소비되지 않는다. 해독을 요구한다. 그래서 이런 이미지 표면을 제법 골똘히 응시하면서 위치를 조정해 이해를 구하고 시지각 속도를 늦추다보면, 어느샌가 한 세기 전에 이미 퇴물 선고를 받은 건축 요소, 즉 단단한 벽에 온통 주의를 뺏기게 된다.

건축사 관점에서 이런 성취를 바라보는 방식은 두 가지다. 현대주의가 꿈꾸던 비물질화에 결정타를 날린 성과로 보거나, 그런 이상을 추구하던 건축가들의 양가적 승리로 보는 것이다. 20세기 초 현대주의 건축가들은 견고성과 불투명성을 정복하고 모든 장벽을 제거해 새로운 공간적 연속성을 성취하고 싶은 나머지, 전통적인 벽이 종말을 맞으리라 예언하기까지 했다. 그러나 이미지 뒤로 사라지리라고는 상상하지 않았다. 그보다는 벽이 무화한 끝에 투명하고 상호 침투 가능한 건축에 공간을 내주리라고 생각했다. 그러나 현실은 이렇게 전개되지 않았다. 오히려 현대주의적 벽은 도색되거나 유리로 제작되거나 창문으로 구멍나거나 독립된 사물로 다듬어졌다.[1] 이 전통을 학습했지만

조바심은 거의 물려받지 않은 투바이포는 오히려 눈앞에서 빤히 벽이 사라지게 한다.

그러나 투바이포가 이처럼 끝나지 않은 건축계 분쟁에 끼어드는 목적이 그저 (건축가들이 하는 말로 "수직 표면의 수행적 잠재성을 활성화함"으로써) 건축에 호의를 베푸는 데 있지는 않다. 투바이포는 디자인을 성찰하고 디자인에서 매체 특정성을 성찰하는 공간으로도 벽을 활용한다. 그러므로 투바이포의 작업에서 그래픽 디자인과 건축의 관계에 관한 교훈을 얻을 수 있다면, 그 교훈은 투바이포가 서로 다른 디자인 매체, 특히 낡은 매체와 새로운 매체의 관계를 폭넓게 탐구하는 데서 찾아야 한다. 그리고 이 탐구 자체도 투바이포의 더 큰 관심사인 이미지의 전반적 순환과 이 순환이 디자이너의 효능에 끼치는 영향에 관한 관심에 속할 뿐이다. 21세기 주체의 시각 문해력에 관해 생각해보자. 이미지는

1 현대주의적 벽이 꾸며진 역사는 방대하고 내 글의 범위를 벗어나지만, 마크 위글리의 『흰 벽, 디자이너 드레스White Walls, Designer Dresses』는 색 문제를 개괄하고, 1996년 «AA 파일스AA File», 32호에 실린 데틀레프 메르틴스의 「투명성, 자율성과 합리성 Transparency: Autonomy and Relationality」은 현대주의적 투명성에 연관된 쟁점들을 설명한다.

점점 더 많이 방송되지만, 그 물질적 지지체를 식별해내기는 점점 더 어려워진다. 덕분에 이미지의 소통 능력은 더 커졌다. 이미지가 어떻게 만들어졌는지 생각하지 않고, 메시지에 직접 눈이 가닿기가 쉬워졌기 때문이다. 그러므로 로절린드 크라우스가 "포스트미디엄 조건"이라 부른 바에 비평적으로 개입하려면,[2] 보는 사람의 주의를 끄는 동시에 그 주의를 오늘날 부주의 문화를 지탱하는 거대한 기술적 장치로 돌려야 한다는 모순적 상황에 맞부딪친다. 이런 조건을 고려할 때, 물질적 지지체로서 벽은 후위後衛에 어울리는 선택처럼 보일지도 모른다. 벽은 '낡은 매체'의 성질을 두루 지니지만, 투바이포에게는 흐름을 둔화하고 간극을 노출하는 한편 시각적 복잡성을 환원하는 기제로서 환영이 반드시 통과해야만 하는 무엇이라는 점에서, 실험에 이상적인 공간이다.

투바이포의 실험 공간이 벽이라면 실험 대상은 당신, 당신의 몸, 그리고 이미지 저장소가 된 당신의 정신이다. 당신의 몸은 대개 시냅스로 즉시 작동하는 정신적 기제전환과 연상를 도와야 한다. 정신은 이미지에 관해, 그 기원과 의도, 물질적 현존에 관해 생각하는 역할을 맡는다. 그러나 이런 성찰이 허공에서 일어나지는 않는다. 다수 이미지는 유명한 작품이고, 그래픽 언어는 익숙하며, 아이콘은 보편적이다. 여기서 벌어지는 일은

시각을 교육하는 과정이 아니라 이미지 기억을 재발견하는 과정이다. 투바이포는 당신이 인지해온 이미지를 죄다 불러내고, 그 이미지를 '통해' 보기보다 이미지 '자체'를 보라고 요구함으로써 이미지를 낯설게 한다.

그러므로 투바이포의 건축 도구를 분석할 때는 일반적인 공간 그래픽의 작업 범주표지, 길 안내, 벽지, 장식, 트롱프뢰유 등에 의존하지 말아야 한다. 그 대신 미디어 유형을 통해 분석을 진행하다보면, 투바이포의 레퍼토리에서 종류가 다른 세 가지 벽을 확인할 수 있다. 평면성을 갖고 노는 인쇄된 벽, 깊이를 약속하는 스크린 벽, 부유하는 홀로그래피와 같은 분위기를 창출하는 아우라 벽 등이다.

투바이포가 벽을 인쇄된 페이지처럼 다룰 때는 표면에서 두께가 일어나 보는 이에게 다가간다. 예컨대

2 미술 평론가 크라우스는 예술 매체가 돌이킬 수 없을 정도로 복잡해져서 어떤 미적 실천이라도 형식과 매체의 긴장에 의존해 비평적 발언을 하기가 어려워진 조건을 묘사한다. 이는 매체가 정교한 사회 기술적 장치가 되었기 때문이다. 로절린드 크라우스, 「포스트미디엄 조건의 두 순간Two Moments from the Post-Medium Condition」, «옥토버 October», 116호, 2006년. 아울러 「매체 재발명 Reinventing the Medium」, «크리티컬 인콰이어리 Critical Inquiry», 25권, 2호, 1999년 또한 참고할 것.

매코믹트리뷴캠퍼스센터-일리노이주 시카고

매코믹트리뷴캠퍼스센터 입구의 유리 복도는 이중 지각知覺 전환을 일으킨다.[3] 밖에서 들어올 때는 대학 설립자들의 얼굴을 확대한 모습이 먼저 보인다. 얼굴을 알아보지 못해도, 떠도는 모습에서 그들이 건물을 홀리는 유령이라는 사실은 눈치챌 수 있다. 첫 전환은 광학적이다. 이들 유령은 가까이 다가갈수록 가독성이 떨어진다. 거대한 얼굴은 사실 세밀한 신체 이미지가 모여 이루어졌다는 점이 드러난다. 두 번째 전환은 기호적이다. 세밀한 신체 이미지는 인간 행동을 나타내는 보편적 그래픽 장치, 아이소타이프isotype다. 그러나 이 그래픽 언어를 알아보고 합당한 지시나 정보를 기대하는 순간, 우리는 또 다시 보편적 가독성을 거부당한다. 자세히 보니 여기에 쓰인 아이소타이프는 부조리하고 우습게 각색되어 있기 때문이다.

이 같은 두 차례 전환을 연결하는 것은 이미지 복제 기술에 특유한 디자인 제스처다. 매끄러운 계조 변화가 실은 불연속적인 점이나 픽셀로 이루어진다는 사실을 드러내는 그래픽 장치다. 픽셀화, 점묘법, 크롭, 크기 조절, 반복 등등

무하마드알리센터-켄터키주 루이빌

그래픽 디자인에 흔히 쓰이는 기법이 그대로 노출되며 연쇄 인지 고리를 형성한다. PS1 벽에서는 미술 작품 라벨이 흔한 중복 인쇄 효과를 보여준다. 비트라 바리케이드에서는 확대된 타이포그래피가 무수히 많은 종이쪽으로 픽셀 분해된다. 이런 작업에서 벽은 수직으로 선 인쇄 매체처럼 취급되고, 보는 이에게 이미지 제작술의 물적 제약을 정면으로 제시한다.

투바이포가 벽을 스크린으로 취급하는 경우, 광학적 단절은 방송 기술을 통해 일어난다. 예컨대

무하마드알리센터의 건물 정면은 탈산업 도시 루이빌의 불연속적 규모에 맞게 보정된 초대형 스크린이 된다. 여기서는 이해 불가한 상태가 출발점이 된다. 건물 앞 광장에서는 아무 이미지도 드러나지 않는다. 그저 색색 타일이 그리드에 맞춰 배열된 모습만 보일 뿐이다. 한때 미국에서 공공

3 이 공식은 알렉산드르 비예리크 덕분에 정립했다. 그는 이 글을 위한 연구 조사와 개념화 작업에도 큰 도움을 주었다.

공간을 장식했던 대공황 시대 벽화를 추상적으로 재해석한 이미지처럼 보이기도 한다. 페인트 대신 도자기 타일을 벽에 붙여 단순한 색채로 꾸민 벽화다. 이들 색상이 하나의 이미지를 이루는 모습은 약 1.5킬로미터 밖에서나 볼 수 있다. 강 건너나 비행기에서야 볼 수 있는 이미지다. 그 정도 거리에서는 색 띠들이 일종의 디지털 스크린을 구성하면서, 무하마드 알리 스스로 연출해 스포츠 역사에 남은 이미지 몇몇을 펼쳐 보인다. 그러나 여기에서도 우리는 이미지를 인식하는 순간, 투바이포의 두 번째 개입에 허를 찔린다. 스크린에 결함이 있다. 이미지를 매끄럽게 이어 보여주지 않고 정지 화면을 반복하는 스크린은 마치 고장난 TV 같다.

그러므로 여기서 벽은 매체 전환 놀이를 하기 위한 평계로 쓰인다. 먼저, 도자기 타일 시공의 한계네 가지 색, 고정된 그리드는 음극관 TV의 제약네 가지 색, 주사선과 같다는 사실이 드러난다. 다음, 매체의 진화 과정정지 화상에서 동영상으로이 장소에 결박된다. 투바이포가 만든 벽은 우선 인식에 필요한 기초를 세운 다음 의심을 자극하는 방식으로 작동한다. 신체 형상과 타이포그래피가 자주 쓰이는 그래픽 요소지만, 유일한 수단은 아니다. 특히 아우라 벽에서 그렇다. 비트라 매장 벽에서는 나선형 형상이 의자 주변에 장식적 아우라를 조성한다. 나선형은 기하학적 형태로, 과학적 이미지로, 무엇보다 우리를 벽에 가까이 유인하는 광학적 환영으로 인식할 수 있다. 가까이 다가가보면, 이 형상은 의자 사진을 반복해 만든 소용돌이 장식 문양이라는 점을 알 수 있다. 그러나 우리와 벽면 사이에는 여전히 사물이(의자가) 있으므로, 궁극적으로는 장식이 벽에서 튀어나오는 효과가 발생한다. 나선형은 의자 자체는 물론 인쇄 광고에서부터 애니메이션까지 해당 의자가 등장하는 무수한 매체를 맴돌며 그래픽 현실이 된다. 꽃, 나선, 콜라주, 풍경 등 투바이포가 만든 비트라 이미지

프라다-뉴욕주 소호

상당수는 제품 주위를 돌며 페이지, 벽, 스크린에서 튀어나오는 장식적 환영이다. 이렇게 포토샵 처리된 아우라는 어디나 제품을 따라다닌다. 어떤 포장보다도 효과적이다. 이런 벽면이 한층 혼종화하고 사물과 벽, 주제의 관계가 더욱 불안정해진 프로젝트가 바로 뉴욕 소호의 프라다 매장 벽지 작업이다. 높이 5미터, 길이 60미터에 이르는 프라다 벽지는 다른 벽면과 깊이의 성격이 다르다는 결정적 차이점이 있다. 투바이포가 이 벽을 마치 영화 필름 띠처럼 제시하는 데서 적절히 반영되듯, 그 깊이는 서사의 깊이다. OMA의 초창기 모델부터 포함되었던 벽지 개념은 싸구려와 사치품의 변증법에 관한 관심을 반영한다. 그러나 시간이 흐르며 벽지는 건축가(OMA), 그래픽 디자이너(투바이포), 의뢰인(프라다)의 삼두 체제가 3자 대화를 통해 짓는 대본을 원재료 삼아 몇 달에 한 번씩 새로운 이야기를 벽에 쓰는 매체가 되었다.

한번은 프라다 부인이 선별한 위력적 여성의 계보가 새로운 초대형 그래픽이 되기도 했다. 투바이포는 그들의 얼굴을 디지털화하기 전에 캔버스에 유화로 다시 그리는 과정을 거치게 했다. 해당 초상을 세상에 알린 원래 매체의 흔적을 지우려는 의도였다. 예컨대 네페르티티는 석회석 흉상으로 알려져 있고, 예카테리나 2세는 회화로 불멸을 얻었으며, 마리아 칼라스는 사진 속 디바로 남아 있다. 대표적인 구식 매체인 유화는 그래픽적 크기 차이를 중화하는 한편, 벽에 역사주의적 깊이를 부여했다. 다음 벽화에서는 이들 얼굴에 확대된 벽지 조각들이 뒤덮이면서 평면성이 돌아왔다. 여기에서 시각적 기억은 여러 타임라인을 따라 활성화되었다. 뒤에 숨은 얼굴을 기억할 수도 있지만 빅토리아 시대 꽃무늬에 향수를 느낄 수도 있고, 사생활과 보안의 시대를 상징하는 아이콘이 된 가면에서 지정학적 의미를 읽을 수도 있다. 그러나 이들은 모두 덧없는 연상일 뿐이다. 벽은 이런 연상은 물론 서로 다른 벽지 디자인 사이를 계속 불안정하게 한다. 역사주의 주제는 얼마 뒤에 아카데미 회화 관습을 비튼 새 줄거리를 통해 벽으로 돌아왔다. 먼저 크롭된 나체화들이 살롱 스타일로 벽에 붙었다. 다음에는 해당 시즌 구두 컬렉션을 장식적으로 조합한 콜라주가 풍경화를 테두리처럼 둘러싸기도 했다. 시리즈를 통해 벽은 밀고 당기기를 반복하며 깊이를 없앴다가 더하곤 했지만, 내용은 대체로 불가사의한 상태를 유지했다. 그래픽 디자이너의 데스크톱을 보여주는 스크린 캡처 화면? 건축 시안 렌더링? 패션 라인을 영리하게 보여주는 계략? 아무튼 회를 거듭할수록 프라다 벽지는 어떤 이야기를 한다는 인상을 더해갔다.

213

이처럼 거의 사적인 디자인 언어로 전해진 설화 중에서도 세 번째 벽지에서 시작된 픽셀 인간 이야기는 설득력 있다. 대형 이미지가 시각적으로나 의미 면에서나 픽셀 집합으로 분해된다는 점은 같다. 그러나 여기에 쓰인 이미지는 북한의 한 경기장에서 열린 스포츠 행사에서 관중 한 명 한 명이 픽셀을 하나씩 들어가며 연출한 광경이라는 점에서 분해 과정 자체가 일종의 퍼포먼스였다. 이때 보는 이는 대중과 이미지, 그래픽 단위와 인간을 말 그대로 동일시해야 했다. 매스 게임을 통해 픽셀은 내용, 즉 이야기의 주인공이 된다. 이야기 자체는(듣기로는) 세 디자이너가 아시아 시장에 진출하는 과정을 암시하는 알레고리라고 한다. 그곳에서는 서구 소비 지상주의를 지탱하는 상업성과 극단적 개인주의가 더는 절묘한 균형을 유지하기 어려우리라 짐작했다는 이야기다.

숨은 의미가 무엇이든 같음과 다름에 관한 성찰은 벽을 뒤덮었고 나아가 매장 전체를 장악했다. 매장은 느닷없이 똑같은 마네킹이 마치 그래픽 아이소타이프의 패션 버전처럼 반복되어 군집하는 곳이 되었다. 머지않아 마네킹은 벽 '안'으로도 들어갔다. 다음 벽지는 컴퓨터로 렌더링한 나신들이 가상의 에덴동산을 거니는 모습을 보여주었기 때문이다. 이제 벽은 매끄러운 스크린 노릇을

제대로 했다. 마네킹의 천연 서식지 쪽으로 드디어 문이 열렸는데, 우리는 마네킹이 주간 업무를 수행하는 실제 매장 공간에 상품 의류와 함께 버려진 꼴이었다. 이처럼 기괴하게 매력적인 세상을 구경하면서 어떤 감정이 일었는지 혼란스러웠다면, 다음 시즌 벽지는 이에 대해 분명한 답을 제시했다. 그건 죄책감guilt이었다. 형태는 서로 달라도 이렇게 이어진 세 벽지는 디자인의 도덕성에 관한 이야기를 들려주었는데, 여기서 '길트Guilt'는 적절한 결말이었다. 가공의 기업길트™이 후원한 벽에 실험실 가운을 입고 출연한 전문가들은 특히 분위기 있는 그래픽 장치, 즉 컬러 스펙트럼으로 채색된 보편주의 그래픽 표준으로 당신을 디자인해줄 태세였다. 극에 다다른 아우라 벽지로서, 길트는 단지 벽에서 튀어나오는 데 그치지 않았다. 도리어 제품을 아예 건너뛰고 관객의 정신 공간에 직접 자리 잡으려 했다. 길트는 윌리엄 모리스 이후 모든 벽지 디자이너가 꿈꾼 이상을 성취했다. 상품을 전혀 거치지 않고 생각 자체를 디자인한다는 이상이다. (설사 이런 성취를 위한 대가로 부정적 강화를 감수했어야 한들 뭐 어떠랴. 한 TV 광고 영상이 말하는 것처럼 "죄책감은 보편적이다.")

프라다 벽은 쟁점을 통한 '사유'가 아니라 '디자인'으로도 사회에 참여할 수 있음을 입증하려는 뜻에서 힘을

구겐하임 라스베이거스-네바다주 라스베이거스

합친 세 주인공이 분야를 막론하고 디자인의 조건을 주제로 쓴 서사 소설이었다. 그 결과는 솔직히 아찔하다. '총체적 디자인'이 아니라 '총체성에 관한' 디자인. 비판적인 이들, 특히 디자인을 미술과 비교한 이들은 프라다 벽지가 고급 예술의 장식과 정치적 설득의 레토릭을 내세워 매상을 올리려 했다고 지적했다. 그러나 특정 장소에 고유한 비판성이 미술의 전유물은 아니다. 관객이 흰 벽을 응시하면서 미적 비판성 영역에 들어설 수 있다면, 또한 벽지 바른 벽을 응시하면서도 논쟁에 참여할 수 있다. 기념품으로 어떤 상품을 사건 무슨

상관인가. 그보다는 여기서 비판성이 늘 잠재하되 지연된다는 사실이 더 중요하다. 이 모든 디자인 에너지가 겨냥하는 것은 비판 대상을 판별하는 일이 아니다. 그 목표는 인지적으로 불안정한 공간을 창출하는 데 있다. 건축만으로는 해내기 어려운 일이다.

그렇다면 투바이포는 건축에 무엇을 이바지했을까? 네 가지 공로가 두드러진다. 첫째, 투바이포는 대개 어떤 건축 프로젝트를 처음 접하는 독자로서, 다이어그램 단계에서 도면을 받아보고 내용을 더해 공간 경험을 번역하거나 주석을 단다. 역시 OMA가 디자인한 구겐하임 라스베이거스에도

215

그런 주석이 있다. 현대주의적 벽면 두 개에 미술관 이름을 크고 굵게 새겨 라스베이거스 건축물의 미로에서도 사람들이 길을 잃지 않게 한다. 외벽 표면은 무광으로 처리되어 키치 같은 거리 풍경의 시각적 소음을 흡수하지만, 실내에서는 빛나는 미술관 이름이 극도로 북적이는 카지노 인테리어를 압도한다. 이처럼 벽의 흡수성과 반사성을 조작하는 방법은 두 번째 측면으로 이어진다. 지성의 무게가 상당한데도 투바이포는 무식하고 천박한 디자인 실천을 아우르는 어떤 움직임, 즉 화려하게 빛나는

건물을 만들어 '당대성'을 획득하려는 경향에서도 뚜렷한 역할을 했다. 실비아 래빈이 주장한 것처럼, 지난 20년 사이 언젠가 '지금'은 그래픽한 색상이 되었고, 그 결과 건축이 현재에 존재하려면 색깔을 발해야만 하는 듯한 경향이 생겼다.[4] 투바이포는 라빈이 분석한 벽 처리 방법 중에서 두 가지, 즉 '극도로 회화적인 벽'과 '벽지 색상'에 적지 않게 이바지했다.

그러나 투바이포의 벽은 사물로서 건물을 넘어선다. 한때 '도시'라고 불렸지만 이제는 전 지구적 세계 분산 지역에 해당하는 그 넓은 환경에

도하트라이베카영화제-카타르 도하

프라다 창고-일본 도쿄

관객을 배치한다. 이 점이 세 번째 측면이다. 투바이포는 오늘날 장소 만들기 과정에서 이미지가 맡는 역할을 조명하는데, 이를 위해 그래픽의 현대주의와 건축의 탈현대주의를 혼합한다. 현대적 주체의 지력을 향상하려고 아이소타이프를 발명한 오토 노이라트나 과학 이미지로 시각을 교육하려 한 죄르지 케페스와 마찬가지로, 투바이포도 보편성에 관여한다. 그러나 이들 현대주의 영웅과 달리, 투바이포는 중립적 기호도 역사와 의미가 실린 이미지가 되면서 통제의 도구가 되곤 한다는 사실을 안다. 그래서 투바이포는 보는 이를

특정 장소에 배치한다. 건축의 소통 가능성을 재발굴한 1960-1970년대 건축에서 얻은 교훈이다. 로버트 벤추리의 빌보드와 찰스 무어의 슈퍼그래픽 또한 현대적 주체를 부르는 방법이었다. 다만 그 메시지가 특정 장소에 고유했으며, 맥락과 때로는 몰취향으로 오염되었다는 차이가 있었을 뿐이다. 그러나 (바로 여기에서

4 실비아 래빈, 「지금이 무슨 색인가요?*What Color Is It Now?*」, «퍼스펙타Perspecta», 35호, 2004년.

217

그래픽 디자인은 비평 대상을 건축 자체로 옮기는데) 투바이포는 탈현대 건축이 메시지에 충실하지 않다는 점, 내용을 두려워한다는 점, 그리고 끝없이 자기 지시적이라는 점을 폭로한다. 투바이포는 이미지에 여전히 서사 능력, 전과 후를 바꿀 힘이 있다고 생각한다. 건축이 시민에게 말 걸기를 바랐던 20세기 중반 벽화 미술가처럼, 투바이포는 당신의 생각을, 당신의 행동을 바꾸고자 한다. 그렇지만 한 번에 온 힘을 실어주기보다는 점진적인 편집증을 가르쳐주려 한다. 그런데 그게 다가 아니다. 이와 같은

인지 의혹은 대개 공간적 확실성을 낳는다. 무엇을 보고 있는지는 불분명하지만, 이곳에 서 있다는 사실은 절대로 확실하다. 이로써 네 번째 공로는 투바이포가 그간 잊었던 벽의 잠재성에 주목함으로써 '장소'가 여전히 비평적 디자인 매개체가 될 수 있다는 사실을 입증했다는 점이다. 그들을 '새로운 상황주의자'라고 불러야 할지도 모르겠다. 투바이포는 시각적 혼돈을 조직해 사라졌다 재출현하기를 끝없이 반복하는 공간 질서를 창출함으로써 보는 이를 장소에 자리 잡게 한다.

칸영화제-프랑스 칸

특정 장소에 고유한 벽의 서사가 가능했던 시대는 아마 끝났을 것이다. 지난 15년 동안 투바이포가 디자인한 벽은 대부분 뉴욕이나 라스베이거스처럼 도시 문화사에서 특별한 위상을 차지하는 도시, 즉 정체성이 뚜렷해 투바이포의 실험에 경험의 기준선을 제공해주는 도시에 세워졌다. 지구상에서 다른 장소 대부분에는 이런 특질이 없다. 그들이 진정한 '장소'가 아니어서라기보다, 오히려 반대로 전 지구화의 산물로서 장소의 속성이 주제 연출이나 브랜딩 이면에 그처럼 철저히 감춰지지 않아서 그렇다. 그래픽 아이콘이 보편을 향한 염원에 호소함으로써 보는 이를 부른다면, 전 지구적 장소 역시 마찬가지다. 다시 말해, 세계주의적 주체는 점점 현실 도시보다 훨씬 정교한 네트워크로 유포되는 그래픽 언어로 구성된다.

투바이포가 디자인하는 벽은 점점 도하의 사막이나 도쿄의 창고, 칸영화제가 열리는 해변 같은 비장소에 존재하게 되었다. 이들이 대개 가설물이라는 점이나 대개 영상이 투영되는 '제4의 벽'이라는 점은 우연이 아니다. 물론 이런 벽은 헤르베르트 바이어에서 임스 부부에 이르는 멀티미디어 건축의 역사를 맥락으로 분석할 수도 있다. 그러나 더 중요한 점은 이런 임시적 성질이 전 지구적 인공 공간에서 새로이

떠오르는 벽을 가리킨다는 사실이다. 즉, 건설이 아니라 격리를 위해 세워지는 벽이다. 격리 벽은 공간을 영구적으로 구성하기보다 일시적으로 분리하는 벽이므로 단독으로 세울 수 있어야 하고 옮길 수도 있어야 한다. 아무리 이미지에 가려 사라져도 결국은 다시 출현한다. 건축가 손을 거치지 않는 이들 격리 벽은 이제 전 지구적 개발 사업의 기본 건설 단위가 되었다. 오늘날 벽은 다시 한번 사물이 되는 길목에 있다. 그리고 경계가 사라지면 사라질수록, 사물 벽은 더더욱 가시화한다. 예컨대 도하 영화제가 열리는 원형 극장 길목에 설치된 임시 장벽을 보자. 투바이포는 흑백 영화 스틸 사진을 장벽에 설치해 도로를 영화 필름 스트립으로 활성화했다. 여기서 장벽은 홍보 기능뿐 아니라 안전 보호 기능도 하고, 뒤에서 벌어지는 사구 공사 현장을 가리는 역할도 한다. 사막 공간을 '개발'하는 공학자들, 도시 환경을 '보호'하는 경찰, 분쟁 지역을 '안정'시키는 국경 경비대를 통해 임시 장벽은 새 시대의 불안정한 전 지구적 조건을 상징하게 되었다.

벽이 돌아온다는 것은 곧 건축에 정치가 돌아온다는 뜻이므로, 이제는 멍하니 응시하던 자세를 고쳐 똑바로 벽을 쳐다봐야 할지도 모른다. 물론 투바이포는 우리 주변에서 급속도로 자라나는 장벽의 우주를 바탕으로

새로운 지정학적 도상을 창출할 수도
있겠고, 이를 그래픽 작업의 주제로
삼아 새로운 현상을 이해하는 데
필요한 편집증적 시각 기억을 마련해줄
수도 있을 것이다. 그러나 이제
도상만으로는 부족할지도 모른다.
격리 벽은 이미 연예 이미지뿐 아니라
감시 카메라 이미지와 보안 기록도
재료로 삼는 멀티미디어 장치의 일부가
된 상태다. 이런 벽을 똑바로 쳐다보는
일은 잃어버린 인지 기술을 다시 몸에
갖추는 데 그치지 않는다. 그것은 항시
감시당하는 기술을 통해 어디에 어떤
공간이 구성되고 있는지 묻는다는
뜻이기도 하다.

　다른 말로 옮겨보자. 건축의 느린
속도는 투바이포에게 유리하게
작용하며 매체 사이에서 결함을 전용할
여지, 느리고 거친 수단을 통해 빠르고
매끄러운 흐름에 간섭할 여지를 주었다.
그러나 두 영역의 교환 속도가 단일한
피드백 회로로 단축되는 상황에서도
그런 비판적 결함 공간이 존속할 수
있을까?

그래픽 디자인에 관해 비평을 거부하는
현상은 비가시성 탓으로 여겨지기도 하고,
일상성이나 피상성 탓으로 치부되기도
한다. 측정하기에는 너무 일회적이고,
분류하자니 너무 폭넓고, 유의미하게
해석하기에는 너무 얇다는 지적이다.
그러나 비평과 자기 검증 없는 분야는
없다. 비평 실천 없는 비판적 실천이
있을 수 있을까?

탈전문화

디자인은 전문직인가? 지금은 이상한 질문처럼 들리겠지만, 그래픽 디자이너가 무슨 일을 하는지 아무도(디자이너의 어머니조차) 모른다던 1990년대에는 흔히 나오던 질문이었다. 그때는 스티브 잡스와 마사 스튜어트가 유명해지기 전이었고, 풀다운 폰트 메뉴를 갖춘 매킨토시와 월드 와이드 웹과 브랜딩에 새삼 집착하는 경영 컨설턴트가 무수히 등장하기도 전이었다. 어쩌면 인터넷이야말로 사상 최고의 그래픽 디자인 교육자인지 모른다. 갑자기 무수히 많은 사람이 그래픽 디자인의 잠재성을 두고 씨름하기 시작했다. 웹사이트라는 것부터가 100퍼센트 픽셀에 0퍼센트 벽돌로 지어지는 곳이니까. 모든 이가 하루아침에 전문가가 됐다. 지난 20년 사이에 디자인에 대한 관심이 폭발한 결과, 아무도 그래픽 디자인이 뭔지 모르던 상황은 역설적으로 누구나 그래픽 디자이너가 되는 상황으로 바뀌고 말았다. 한때는 익명성에 위협받더니, 이제는 보편성에 흔들리는 상황이다. 어떤 어머니든 이제는 디자인이 뭔지 알 뿐만 아니라, 집에서 디자인을 실천하기도 한다. 누구나 할 수 있는 일이라면, 전문가와 사이비를 구별할 방도가 있을까?

　　정답은 '없다'이다. 전문가 개념은 자존감의 지스러기에 매달리는 디자이너 집단이 인위적으로 세운 장벽이다. 어떤 실천 기준을 마련해 진짜 그래픽 디자이너가 누구인지 공식적으로 가리고 아마추어의 공세를 물리쳐야 한다! 자격증 시험이 필요하다! 그러나 아무리 고민해도 출제 문제를 정할 수가 없다.

　　제2차 세계 대전 이후 전문가 계급의 위대한 이론가 C. 라이트 밀스는 이렇게 지적했다. "미국 사회는 숙달된 기술을 높이 사고 전문 교육을 받은 이를 숭상한다. (…) 동시에 돈을 사실이자 상징으로 높이 사고 돈 많은 이를 숭상한다. 여러 전문가는 이와 같은 두 가치 체계의 교차점에 있다." 전후에 탄생한 그래픽 디자인

은 전통적인 방식으로 전문직 아메리칸 드림을 좇았다. 대학에 가고 좋은 직장을 얻고 양복을 차려입고 규칙대로 일했다. 남을 모방해 환심을 사려 했다. 이름 뒤에 직함을 달면 위상이 올라가고 공동체에서 인정받아 계급 상승을 이룰 수 있을 것 같았다. 전문가 단체를 조직하면 특권을 공인받을 수 있을 것 같았다. 의뢰인에게 전문직 개념을 팔 때는 대개 돌팔이나 사기꾼을 막아 의뢰인의 이익을 보호해준다는 논리가 동원되지만, 실제로 전문가 단체는 경쟁을 제한하고 다른 형태의 실무를 배제하며 수임료를 높여 회원의 이익을 돌보는 역할을 한다. 이처럼 길드 같은 연대를 구성하려고, 우리는 중세 인쇄소와 활자 제작소에서 빌린 용어를 시작으로 특이한 전문 용어와 신비한 업계 관행을 개발하려 애썼다. 그러나 비밀은 늘 들통나곤 했다. 매킨토시와 탁상출판에 관해 디자이너들이 가장 두려워했던 것은 사람들이 폰트, 자간, 행간 같은 암어를 익히는 일이었다. 낡은 기술 화법은 이제 훨씬 더 모호한 브랜딩과 크라우드소싱과 소셜 미디어 '전문 지식'으로 대체되었다.

구별되는 정체성을 정립하려는 의도에서, 한때 그래픽 디자인은 소거법으로 정의되곤 했다. 그래픽 디자인은 미술이 아니고 일러스트레이션이 아니고 사진이 아니고 제품 디자인이 아니고 저술이 아니고 건축이 아니고 인쇄가 아니고 활자 조판술이 아니고 광고는 더더욱 아니라는 식이었다. 우리는 사이 공간을 점유했다. 그러나 갑자기 이 영역에 새로 출현한 혼성체가 침입했다. 미술가이자 웹마스터, 블로그 패셔니스타, 로고를 디자인하는 디제이, 요리 행사를 디자인하는 갤러리스트 등등. 하나만 하는 건 따분한 일이 되었다. 이제는 자신을 디자이너라 소개하면 "그리고요?"라는 반문을 듣는다. 이처럼 디자인이 광범위하게 탈전문화하면서 늙은 전문가들은 곤란한 처지가 되었다. 소박하고 진실된 쪽

으로 가치 기준이 옮아갔다. 교육받지 않은 쪽이 교육받은 쪽을 능가한다. 중퇴자가 대졸자를 앞선다. 회의실에서는 늙은이들이 20대 인턴에게 이제 뭘 해야 하느냐고 묻는다. 한때 우리를 그럴싸하게 했던 것이 이제 죄다 한물가게 한다.

애초에 다 몽상이었다. 우리에게는 근거가 없었다. (우리를 뒷받침해 줄 과학도 없었다.) 그래픽 디자인은 외부에서 유입된 생각, 근본적인 기술적 단절과 예술적 혁신에 언제나 도전받았다. 어떤 해에는 확실했던 것이 이듬해에는 망신거리가 되곤 했다. 디자인이란 무엇이고 무엇이 되어야 하는지 정의하는 내용이 늘 바뀌므로, 임의적 기준은 흐물흐물한 영역에 순진하게 안정성을 투영하려는 시도가 될 수밖에 없었다.

오늘날 탈전문화가 일어나는 상황에서는 디자인을 하나로 정의할 수 있다는 꿈을 버려야 한다. 디자인에 어떤 통일된 이론이 있어야 한다는 법은 애당초 없지 않은가? 디자인은 정교한 말하기 또는 글쓰기 행위로, 모든 사람이 여러 수준에서 공유하는 활동으로 봐야 한다. 글쓰기는 시에서부터 그라피티, 소설, 신문, 타블로이드, 연애편지까지 다양한 형태로 쓰인다. 학술적인 글도 있고 실험적인 글도 있으며, 종교적인 글이 있는가하면 외설도 있고, '나쁜' 글도 시간이 흐르면 '좋은' 글로 여겨지기도 한다. 정도 차이는 있겠지만, 나는 시리얼 포장 뒤에 적힌 글귀와 그에 관한 구조 분석을 좋아한다. 우리는 다양한 글쓰기를 찬양하면서도 이른바 좋은 디자인은 부족하다고 한탄한다. 이제는 그래픽 디자인을 바르게 하는 법을 정할 수 없다는 점, 그 가치를 확고히 정할 방법이 없다는 점을 받아들여야 한다. 타협과 절충밖에 없다. 누가 진짜이고 아닌지는 결국 실천에 달린 문제다. 시간이 흐르면 정말 좋은 디자인은 절로 드러나기 마련이다.

디자인 비평이란 무엇인가

**릭 포이너
마이클 록**

1995

릭 포이너

미술 비평, 문학 비평, 건축 비평, 영화 비평 같은 말은 굉장히 익숙하다. 그런 평론을 실제로 읽느냐는 차치하더라도, 딱히 말 자체를 설명할 필요는 없다. '미술 비평가'나 '영화 비평가' 등등 전부 당연하고 알기 쉬운 역할과 직함이 붙은 활동이다. 이런 직함을 들으면 해당 분야 전문가로 꾸준히 글을 써내 이름을 알리고 특정 감성이나 문체, 이념, 관점을 갖춘 인물들이 떠오른다. 미술이나 영화 비평과 비교해보면 '그래픽 디자인 비평'은 익숙하지 않을 뿐더러 다소 불편한 어감마저 있다. 그래픽 디자인 잡지나 책을 왕성히 읽는 사람조차 접하기 어려운 말이다.

그런데도 1990년대에 들어 그래픽 디자인 비평을 요구하는 목소리는 꾸준히 커졌고, 소수 주창자는 점점 (잠정적으로나마) 자신을 그렇게 정의할 태세를 보였다. 최근에는 그래픽 디자인에 관한(일부는 《아이》에 실렸던) 평론을 모은 책이 출간되기도 했다.[1] 10년 전 진보적인 디자이너들은 성숙한 분야에 비평이 필수라는 믿음에서 디자인 비평을 촉구했다. 그런데 정작 비평이 실제로 일어나자 불평이 들리고 인접 분야에 사례가 있는데도 비평가의 동기를 의심하는 소리도 나온다. 세계적인 디자이너 한 명은 얼마 전 비평이 "부정적이고 지나친 평가만 일삼는다"고 따지기도 했다.[2] 그렇다면 그래픽 디자인 비평이란 정확히 무엇인가? 실천 주체는 어떤 사람이며 어떤 사람이어야 하는가? 목표는? 그리고 이 시점에 미술 비평이나 영화 비평과 같은 의미에서 그래픽 디자인 비평이 실제로 존재한다고 말할 수 있을까?

마이클 록

우리가 인식하지는 못하지만 디자인 비평은 어디에나 있어서, 디자인 교육과 역사 서술, 출판, 전문가 단체 등 모든 제도적 활동을 뒷받침한다. 예컨대 책이나 잡지에 소개할 디자인 결과물을 선별하고 기술해 싣는 작업은 이론이 하는 일이다. 어떤 의견을 뒷받침하려고(설사 "와, 릭 밸리센티 천재 아냐?"처럼 단순한 의견이라도) 사물을 제시하는 건 비평적 입장이다.

디자인 비평가들이 지나치게 열심이라고 투덜대는 저명 디자이너는

1 스티븐 헬러, 「비평 비평, 너무 모자라고 너무 지나치다*Criticizing Criticism: Too Little and Too Much*」, 《AIGA 저널 오브 그래픽 디자인*AIGA Journal of Graphic Design*》, 11권, 4호, 1993년. 《에미그레》, 31호 '목소리 높이기' 특집호, 1994년 역시 보라.

2 에이프릴 그라이먼이 보낸 편지, 《AIGA 저널 오브 그래픽 디자인》, 12권, 3호, 1994년.

제 명성 자체가 노출로 형성되었다는 사실을 잊고 있다. 예컨대 나는 네빌 브로디의 실제 작품을 본 적이 거의 없지만, 세계적인 디자인 잡지나 자신의 책에 신중히 편집되어 실려 완전한 예술적 연속성을 과시하는 작품 사례는 수백 점 본 적이 있다. 브로디는 실제 작업으로는 절대로 얻지 못할 영향력과 명성을 언론을 통해 손에 넣은 셈이다.

저술은 디자인 생산을 둘러싸는 정교한 장치인 '디자인 제도'에 심대한 영향을 끼친다.[3] 디자인 작업은 출판, 강연, 홍보물 등 글로 쓰인 매체를 통해 분야 내부에서 교환된다. 출판은 강연이나 워크숍 제의, 강의 의뢰나 공모전 심사 등으로 이어지고, 이 모두 특정한 미학적 관점을 퍼뜨리는 데 일조한다. 그런가하면 끊임없이 선정되는 역사적 걸작선은 어떤 작품이 값지고 보존할 가치가 있으며 어떤 작품은 배제되는지 알리며 다음 세대 디자이너에게 영향을 끼친다.

그러므로 실무와 이론은 공생 관계에 있는 셈이다. 전후 40년 동안 지속된 디자인 산업 팽창은 저술을 통해 비판받기도 했지만 홍보되기도 했다.

포이너

흥미롭게도 그래픽 디자인 저술에 관심을 둔 이들이 비평에 맞는 형식을 두고 논쟁하는 국면이다. 현재까지 비평이 주로 이루어진 무대는 전문지였다. 비판 정신이 뚜렷한 매체에서도 평론은 일반 저널리즘이나 기타 독자 서비스에 곁들여지곤 했다. 편집 포맷이 정해진 데다가 폭넓은 업계 독자에게 호소하려니 무엇을 시도하고 말할 수 있느냐에 제약이 가해진다. 요즘은 이런 '저널리즘적 비평'에 비평적 입장이 명확히 드러나지 않는 한계가 있다고 지적하면서, 요컨대 미술이나 문학, 문화 연구처럼 더 학술적인 비평이 필요하다고 느끼는 이들이 있다.[4] 교육적 가치는 풍부할지 모르지만 영국에서 학술적 그래픽 디자인 비평은 너무 초보적이고 거론할 만한 연구 성과도 거의 발표되지 않은 상태여서 결론을 내리기가 어렵다.

이런 비평이 현장 디자이너에게 얼마나 다가갈 수 있을지는 논쟁의 여지가 있지만, 경험에서 볼 때 학술지나 연구서가 업계 독자에게 어필할 가능성은 크지 않다. «아이»에서 우리가 지향하는 것은 '저널리즘적 비평' 진짜가 되기에는 부족하다는 인상을 주는 표현이 아니라 '비평적 저널리즘'이다. 내가 상상하는 건 신문 주말판 미술란에 실리는 그런 글이다.

3 마이클 스피크스가 제안한 용어, '건축 제도' 에서 빌린 말이다.「건축과 저술 Writing in Architecture」, «ANY», 0호, 5/6월호, 1993년.

4 「앤드루 블라우벨트와의 대화 A Conversation with Andrew Blauvelt」, «에미그레», 31호.

229

박식하고 사려 깊고 회의적이고
명석하며 거리낌 없이 입장을 밝히고
학술적 담론과 논쟁에 관해서도
인식이 있지만(어쩌면 학자가 쓸
수도 있겠지만) 이런 이슈를 폭넓은
독자가 공감하고 접근할 수 있게 쓰는
글을 말한다. 독자의 관심사와 욕구를
분명히 이해하는 글. 아무튼 이상은
그렇다.

록

문화 연구에 영향을 받은 디자인
비평가는 찬양에만 몰두하는 디자인
저널리즘을 꺼리고 디자인 결과물을
문화적 산물로 읽으려는 경향을
보인다. 문학 평론가 스테판 콜리니가
지적한 것처럼, "자기 소개에 '문화
연구'를 넣는 사람은 다양한 형태의
(…) 표상에서 작동하는 이념을 밝히고
폭로하는 일을 핵심 목표로 삼는다."[5]
칭찬에 익숙한 디자이너에게는 작업
이면에서 작동하는 이념을 밝히고
폭로하는 일이 별로 달갑지 않을
것이다. 미국에서는 문화 연구가
미술사나 형식 분석, 지각 심리학을
대신해 디자인 비평의 지배적 모델로
떠오르는 듯하다. 내가 가르치는
디자인 대학원에는 미국학이나 비교
문학 교수들과 함께 연구하는 학생이
많은데, 이는 그들이 작업에 관해
생각하는 데도 영향을 끼친다.

　흥미롭게도 이곳의 문화 연구는
영국 신좌파 운동, 레이먼드 윌리엄스
같은 문학 비평가, 버밍엄대학교에서
리처드 호거트가 이끈 현대 문화 연구
센터에서 깊이 영향받았다. 미국에도
진지한 학술 연구에서 대중 매체를
다룬 학자는 많다. 사실 디자인에 관한
좋은 평론은 생각보다 많다.[6] 학술적
비평을 향한 갈증이 실은 자료가
부족해서가 아니라 어디를 봐야 할지
모르는 데서 나오는 건 아닌지 싶기도
하다. 게다가 디자이너는 자신을
좁게만 정의하니, 광고나 홍보처럼
우리 일과 직결된 주제에 관한 글을
거부하는 일도 생긴다. 우리는 독립된
활동으로서 '그래픽 디자인'에 기대하는
바가 크지만, 별개 분야로 홀로
서기에는 학문적 엄밀성을 감당하지
못할 때가 많다. 《어셈블리지》 모델에
더 가까운 학술지가 있다면 실험적인
저술 형식과 학제 연구를 자극할 수
있을지도 모르겠다.

포이너

이쯤에서 서로 다른 비평 형식이
정확히 누구를 겨냥하며 무엇을
이루고자 하는지 따져볼 필요가 있겠다.
이론 중에는 디자인 실무를 풍성하고

5　「죽은 유럽 백인 남성 마을에서 탈출하기
　　 Escape from DWEMsville」, 《타임스 리터러리
　　 서플러먼트 Times Literary Supplement》, 1994년,
　　 5월 27일 자를 보라.

6　시카고대학교의 닐 해리스, 럿거스대학교의
　　 잭슨 리어스, 헌터칼리지의 스튜어트 유언,
　　 예일대학교의 조애나 드러커 등은 모두
　　 디자인을 주제로 충실한 연구를 했다.

활기 있게 하는 것도 분명히 있겠지만, 당신이 말한 대로 문화 연구식 접근법이 자리 잡으면 향후 실무와 이론이 나뉘고 그래픽 디자인이 실기와 비평을 다루는 두 분야로 분리되어 서로 다른 학생을 모집할 가능성도 있다. 두 영역은 결국 양립하기 어려운 목표를 각기 좇을 수도 있다.

이론에 따라서는 특정 디자인 활동을 근본적으로 반대하는 결론을 내놓을 수도 있다. 이념의 작동 방식을 폭로하는 비평이 과연 슈퍼마켓 상품 패키지나 대기업 연차 보고서, 패션 잡지 디자인으로 성공한 디자이너에게 무슨 의미가 있겠나? 이런 이론이 제기하는 문제 의식 이면의 좌파 정치 이념에 누구나 공감하는 건 아니다. 지금 하는 일은 이념적으로 수상쩍으니 그보다는 문화 이론가들이 허락하는 작업을 해야 한다는 말에 반가워할 디자이너는 별로 없을 거다. 강경한 분석이 무의미하다거나 배울 점이 없다는 말이 아니라, 현실적으로는 특정한 비평적 성찰에 익숙한 디자이너에게나 호소할 수 있다는 사실을 인정하자는 말이다.

비평적 저널리즘은 이와 다른 통찰과 지식을 제시한다. 학술적 비평에서 간과될 수도 있는 탐사 연구가 가능하다. 문화 이론은 대표적이되 대체 가능한 사례를 분석 대상으로 고르는 등 현실에서 다소 동떨어진 관점을 취하지만, 비평적

저널리즘은 개별성에 훨씬 민감한 한편, 생산 현장에 밀착한 실용적 지식을 통해 개인과 작업 전체에 관해 더 실제적인 질문을 할 수 있다. 성취한 업적에는 어떤 가치가 있는가? 직접적 맥락은 무엇인가? 분야 안에서나 사회 문화적인 면에서 폭넓은 함의는 무엇인가? 거창하게 작가로 인정받기를(명시적으로나 암묵적으로나) 요구하는 디자이너가 적지 않은데, 이들을 비평적으로 검증해야 한다.

록

문화 이론 모델의 문제는 형태 디테일을 다루지 않는다는 점이다. 연차 보고서를 자본주의 문화로 분석하는 데는 매우 효과적이겠지만, 연구 범위에 속하는 사안인데도 헬베티카 대신 유니버스를 선택하는 문제에 관해서는 무력하다. 그러나 어떤 비판적 입장이든 제외하는 사안이 있기 마련이다. 아무튼 관점일 뿐이니까. 효과적인 디자인 비평을 세우려면 여러 기법을 바탕으로 독자적인 관점을 수립해야 한다.

비평 일반에서 특히나 흥미로운 점은 관점에 따라 다른 의미가 떠오른다는 사실이다. 예컨대 영화 비평에서 충분히 확인된다. 같은 영화라도 형식주의, 페미니즘, 정신 분석 기호학 등으로 달리 분석할 수 있고 각각은 '텍스트를 읽는' 다른 방식을 제시할 수 있다. 비평은 정답이

아니라 의견을 제시할 뿐이고, 의견은 다양해야 한다. 문화 비평이 유효했던 건 디자인의 제도적 레토릭, 즉 교육과 실무를 통해 유지되며 디자인 분야를 고립시키고 홍보하는 데 일조한 제도적 신화를 검증하고 분석했기 때문이다.

개인에 초점을 두고 '디자인 거장' 중심의 접근법을 택하는 것은 의도적으로 시야를 좁히는 일이나 마찬가지다. 문화적 쟁점은 의식적으로 배제되었다는 점에서 여전히 존재한다. 예컨대 우리는 오랜 세월 모던 디자인에 관해 글을 쓰면서도 운동의 신조와 자본주의가 어떤 관계에 있는지는 검증하지 않았다. 그래서 로고와 활자체와 이들을 만든 디자인 '영웅'들에 관한 정보는 많지만, 그런 작업을 문화에 놓고 보는 정보는 별로 없다. 두 가지 분석 모두 필요하다.

포이너

인물 소개와 보도 기사, 주제별 에세이 등을 혼합하는 《아이》를 통해 비평적 저널리즘이 다양한 방법과 주제를 포용할 수 있다는 점이 입증되기를 바란다. 그러나 처음에 지적한 부분으로 돌아가보자. 다른 분야처럼 그래픽 디자인에도 비평이 존재하려면, 그리고 그처럼 다양한 관점을 갖추려면 헌신적인 저술가들이 있어야 한다. 예컨대 대학원생이 교육 과정에서 써내는 비평에는 당연히 교육적 가치가 있고, 또 개중에는 출판할 만한 성과도 있다는 사실은 경험으로 안다. 그러나

연구 과정에서 이따금씩 리포트를 쓰는 일과 정식 비평가가 되어 폭넓은 그래픽 디자인 주제 또는 같은 주제의 여러 측면에 관해 정기적으로 글을 쓰는 일은 전혀 다르다.

분야를 불문하고 비평가는 내적, 외적 발견 과정에 뛰어들어 주제와 독자, 자신 사이에서 위험한 공적 대화를 나눈다. 비평적 입장은 시간에 따라 진화하기 마련이고, 때로는 판단 오류도 빚을 수밖에 없다. 꾸준히 글을 쓰며 배우는 수밖에 없다. 실제로 글재주가 있다면 도움이 될 것이다. 나쁘지 않은 글도 있지만, 아무리 좋은 그래픽 디자인 평론이라도 다른 예술 분야에서 나오는 유창하고 유연하며 매혹적인 글에 비하면 여전히 뒤처진 편이다. 기본적이되 결정적인 차이라면, 좀 더 대중적인 분야에는 저술에 야심과 재능을 두고 자신이 좋아하는 분야에서 그런 야심을 실현하려는 사람이 모인다는 점이 있다. 그래픽 디자인은 대체로 (어쩌면 절대로) 그런 주제가 아니다. 진퇴양난인 게, 그렇게 분야에 생명을 불어넣는 필자가 없다면 그래픽 디자인이 대중적인 관심사가 될 가능성도 그만큼 적어질 것이다.

록

회화나 문학에는 수백 년에 걸쳐 쓰인 책과 전기, 영화, 신화, 설화가 있지만, 포스터를 만들거나 활자체를 디자인하는 일에 관해서는 그런 역사가 없다. 그래픽 디자인은 생소한

분야여서 전문 필자는 고사하고 존재 자체를 아는 사람도 얼마 되지 않는다. 그래서인지 디자인 비평가는 글재주 있는 실무자 출신이 대부분이다. 디자인 실무와 언론 사이에서 충돌이 일어나는 이유도 그렇게 설명할 수 있다.

디자인 비평 실천에 영향을 끼치는 요인에는 다른 것도 있다. 디자이너/비평가를 배출하는 미술대학에는 시각적 측면과 언어적 측면을 분리하는 경향이 뿌리 깊다. 말솜씨가 좋은 학생은 의심을 산다. 말 잘하는 학생은 모자란 실기 능력을 말로 때우려 한다는 편견이다. 게다가 비평은 수입이 좋은 직업이 아닌 탓에, 대부분은 디자이너로도 일해야 한다. 그러다보니 우리가 쓰는 글의 비평 대상은 친구나 동료, 스승, 의뢰인, 학생일 때가 많다. 확신을 갖고 글을 쓰려면 상당한 개인적, 사회적 위험을 감수해야 한다. 디자이너도 '사적 표현'을 두고 논생은 하지만, 뭔가를 깎아내리는 글을 쓰고 글쓴이 이름을 밝혀 세상에 내놓는 일만큼 사적인 표현은 드물다.

교직이 있기는 하다. 그러나 디자인 교육은 전문 직업 교육으로 간주되므로 대학에서 정교수가 되려면 저술보다는 실무 활동 실적이 있어야 한다. 피할 방법이 없다. 만사가 그렇듯, 디자인에 관한 글도 자꾸 써봐야 좋아진다. 그러나 대학원에서 7년 동안 학위 논문을 쓰며 솜씨를 가다듬을 기회도

없이 일을 시작한 디자인 비평가는 대부분 짬을 내서 글을 쓰고 글을 쓰는 동시에 배워나갈 수밖에 없다. 안타깝지만, 그런 티가 난다.

동기 부여가 부족하다는 사실도 지적해야겠다. 편집 책임자는 정기 구독자를 대부분 따돌리거나 길고 어려운 글을 청탁 또는 게재하는 위험 부담을 꺼린다. 디자이너는 대부분 (미술대학의 해묵은 편견을 이어받아) 이론화를 꺼리고 자기 분야에 관해 놀랍게도 무관심하므로, 새로운 평론을 읽어줄 독자는 측은하리만치 적다. 마지막으로, 모델이 별로 없다. 우리가 비평 패러다임을 찾아다니는 건 우리 분야, 즉 그래픽 디자인 비평이라는 분야가 이제야 만들어지는 중이기 때문이다.

포이너

첫머리에서 그래픽 디자인 저술이 너무 "부정적이고 지나친 평가만 일삼는다"고 지적한 유명 디자이너를 인용했다. 이 비판에 우리가 제대로 답했는지 모르겠다. '평가'라는 말은 더 바람직한 반대말, 즉 포용이나 이해 같은 개념을 떠올린다는 점에서 까다롭다. 평가를 일삼는다는 건 손가락을 까닥이며 목소리를 높이고 트집을 잡으며 나무라기만 한다는 뜻이다. 이처럼 도덕적 의미가 있는 표현으로 해명을 요구받는데도 비평이 긍정적으로 보이기는 어렵다. 그러나 실제로 그건 책임감 있는

233

비평 과정을 굉장히 부정확하게 묘사한 말이다. 대상을 아무렇게나 찌그러뜨리는 건 비평의 목적이 아니다. 하지만 비평가가 되려면 저술가로서 모든 지식과 경험을 동원해 판단력을 행사할 줄도 알아야 한다. 판단을 일부러 미루거나 두려워하는 필자는 독자를 실망시키고, 결국에는 비평 대상도 실망시키고 말 것이다. 이런 비평 과정이 대상의 뜻과 어긋나는 결론을 내리는 일은 흔하다. 과정 자체가 대립을 피할 수 없기도 하고 비평이나 비판 같은 말이 흔히 부정적인 뜻으로 쓰이기도 하지만,[7] 비평이 반드시 부정적이란 법은 없다. 비평의 결론은 대상을 대체로 또는 전적으로 지지해줄 수도 있다.

록

디자이너가 하는 일은 대개 일반 토론에서 제외되곤 하지만, 일단 상업계에 들어와 수백만 명의 생활에 영향을 끼치는 물건을 만들기 시작하면, 디자이너 또한 건축가나 소설가처럼 비슷한 위치에 있는 사람들과 똑같은 검증을 받아야 한다. 좋은 평론은 대상을 예로 삼아 더 큰 생각을 펼치며 작품과 맥락을 연결한다. 날카로운 평론을 쓰려면 때로는 차이를 과장해야 하고, 비교와 대비를 통해 대상을 밝혀줘야 한다. 평가만 일삼는 비평은 서툰 비평일 뿐이다. 설득력 있는 비평의 열쇠는 사소한 평가를 넘어 입장을 이성적으로

개진하고 역사적으로 뒷받침하며 논리적으로 구축하는 데 있다. 제대로 된 비평이라면 아무리 매섭더라도 유익하고 재미있고 교육적일 것이다. 그러나 비평가와 비평 대상의 관계가 원만하기만 하리라는 기대는 순진할 것이다.

이처럼 어려움은 있겠지만, 나는 그래픽 디자인 비평을 무척 낙관한다. 아마 우리는 그래픽 디자인 비평가를 자칭하는 첫 세대에 속할텐데, 이처럼 뭔가가 태동하는 현장은 엄청난 해방감을 준다. 글쓰기를 통해 나는 디자인에 관해 점점 더 알게 되고 매우 의식적으로 디자인 비평을 세우는 일에 매진하게 된다. 오랜 세월에 걸쳐 집중적인 노력과 실수, 공개 망신, 상처와 오해를 무릅써야겠지만, 즐거움도 굉장할 것이다.

«아이» 4권 16호.

7 비평에 내포된 대립적 속성을 더 깊이 논한 예로는 마이클 베이럿, 「비평가와 함께하는 법 Learning to Live with the Critics」, «아이», 2권, 8호를 보라.

2011

록

무려 15년 전(!)에 《아이》 지면에서 우리가 나눈 대화를 다시 읽었는데, 이 문장이 눈에 들어왔다. "다른 분야처럼 그래픽 디자인에도 비평이 존재하려면, 그리고 그처럼 다양한 관점을 갖추려면, 헌신적인 저술가들이 있어야 한다." 지난 15년 동안 우리 두 사람이 해온 일을 돌이켜보면, 당신은 바로 그렇게 '헌신적인 디자인 비평가'가 된 것 같다. 당신은 눈부신 업적을 통해 옛날 우리가 논했던 여러 모델을 바탕으로 고유한 문화 비평을 세웠다. 나는 물론 다른 길을 걸었고.

그때 우리는 비평이 꽃피는 미래를 기대하며 낙관적인 전망으로 대화를 마무리했다. 지금은 어떤 느낌인가? 내 낙관이 옳았나? 디자인이라는 주제에 관해서는 어떻게 생각하는지? 유효한가? 지금은 누구를 위해 평론을 쓰는가? 대중의 눈높이를 높이려고? 아니면 좀 더 고상한 이유가 있나? 「벽보 금지Post No Bills」에서 발터 베냐민은 이렇게 말했다. "비평가에게는 동료가 상전이다. 대중이 아니다. 후세는 더더욱 아니다." 디자인 비평이라는 제도가 실제로 디자인 제도를 바꿔놓았나?

포이너

대대적인 만개보다는 산발적인 성장이 보인다. 우리가 《아이》에서 대화를 나눈 이후 디자인 비평에 관한 이야기가 상당히 많이 나온 게 사실이다. 개인 평론집도 몇 권 나왔는데, 어느 분야건 이는 비평이 살아 있다는 좋은 징조다. 일정한 존재감과 견인력을 확보한 필자가 있다는 뜻이니까. 어떤 비평가가 무슨 말을 하는지 제대로 정확히 알아보기에 좋은 매체이기도 하다. 블로그도 주목할 만한 발전이었다. 그리고 지난 2년 사이에는 뉴욕 시각예술대학, 런던 커뮤니케이션대학, 스톡홀름 콘스트팍 등에서 디자인 저술과 비평을 전공으로 하는 석사 과정이 새로 개설되었다. 런던 왕립미술대학 또한 미술 디자인 비평 전공 석사 과정을 신설한다고 발표했다. 디자인계에서 비평의 중요성을 어떻게 느끼고 있는지 시사한 사건이다.

하지만 나는 순전히 추상적인 관념으로서 비평에는 별 관심이 없고, 비평에 관해 모호한 학계 '요구'가 더 많을 필요도 없다고 생각한다. 필요한 건 행동이다. 더 많은 비평과 이를 확산할 공간이 필요하다. 비평은 개인적 결단이 상당히 필요한 활동이므로, 그 존재 여부를 가리기에 좋은 리트머스는 무척 간단하다. 이름을 댈 만한 비평가가 있는가? 분야에서 활동하는

235

MULTIPLE SIGNATURES

비평가는 충분한가? 이슈는 무엇인가? 그들은 구체적으로 어떻게 논의에 이바지하는가?

내가 디자인 비평가 생활에서 모델로 삼은 사람은 다 학계 바깥, 특히 음악과 영화 쪽에 있었던 것 같다. 분야에 대한 애정이 깊다 보니 결국 그런 일과 삶을 택한 이들이다. 활동을 지탱해줄 매체도 충분하다. 이렇게 사는 사람은 많다. 물론 온라인 환경 탓에 어떤 저술 분야든 활동 조건은 변하고 있다. 지금 현장에 진출해 전업 디자인 저술가가 되려는 사람에게는 각별한 결단이 필요할 것이다. 디자인 저술은 앞으로도 실무나 교직처럼 보수가 나은 활동에 치여 곁다리로 쓰일 가능성이 훨씬 높다. 그러나 디자인 비평이 드문드문한 현실에서 알 수 있듯, 주말에 이따금 손대보는 글쓰기로는 저술가로서 꾸준한 존재감이나 설득력 있는 작업 세계, 열성적인 독자층을 확보할 수가 없다. 저술가는 글을 써야 한다. 여기서도 기준은 비평이 좀 더 잘 정립된 분야에서 찾아야 한다.

록

방금 말한 분화가(그리고 글쓰기를 곁다리 취급하는 풍토에 그런 현상이 어떤 영향을 끼치는지가) 바로 핵심이다. 오래 전에도 그런 느낌은 있었지만, 우리도 디자인 행위와 저술 행위가 근본적으로 어떻게 변할지는 예측하지 못했다. 사실, 테크놀로지와 미디어 탓에 일어난 분화는 일부 디자인 비평 제도가 (당신이 요구하는 종류는 아니더라도) 발전하는 상황을 시야에서 가리는 한편, 새로운 기회를 열어주기도 한다.

하나씩 따져보자. 한때 내가 일했던 잡지 «I.D.»가 좋은 예다. 1990년대 초에 «I.D.»는(«아이»처럼) 새로운 디자인 저널리즘 모델로 재편되었다. 진지한 저술 비중을 늘리고 폭넓은 주제를 다루며 다른 분야 비평가들에게 디자인을 보라고 권하자는 생각이 있었다. 한동안은 «I.D.»와 «아이»가 성과를 거두는 듯했으나, 결국 «I.D.»는 분화에 희생당하고 말았다. 웹에 기초한 커뮤니케이션이 인쇄 매체를 압도하면서 «디자인 옵서버*Design Observer*» «디진» 같은 블로그나 최근에는 페이스북, 트위터 같은 소셜 미디어가 독자와 필자를 다 빼앗아갔다. 느린 잡지 포맷은 블로그 등에서 초고속으로 벌어지는 대화를 따라잡을 수 없었다.

어떤 면에서는 좋은 변화이기도 했다. 새로운 사람들이 대화에 들어왔고, 몇몇 뛰어난 젊은이가 디자인에 관한 글을 쓰기 시작했다. 얼른 생각나는 예로 예일 출신 청년 두 명, 롭 지엄피에트로와 드미트리 시걸이 있고, 실제 연구를 실무에 투영하는 다니엘 판데르펠던도 있다. 그러나 이런 글쓰기에는 보수가 없고 블로그 포맷은 개방적

속성을 띠는 점을 고려할 때, 《디자인
옵서버》가 《I.D.》나 《아이》같은 편집
틀을 유지할 수 있을지는 의문이다.
블로그에도 인쇄 매체 못지않게
충실한 글이 실린다고는 하지만, 매체
자체가 단기적 속성을 띠는 데다
공격적인 반응을 유발하는(그래서
어떤 아이디어건 점차 인신공격으로
변질하는) 경향도 있어서 블로그는
어딘지 저급한 느낌을 준다.

이처럼 저술 플랫폼이 분화한
현실은 그래픽 디자인에서도 일어난
단절과 분화를 반영한다. 책과 인쇄가
사치품으로 바뀌고 예산 삭감으로
편집자 자리가 줄어드는 한편 프로젝트
진행 속도가 일반적으로 가속화하는
상황에서, 디자이너가 하는 일과 하지
않는 일 역시 달라지고 있다. 이제는
디자이너가 편집자, 콘텐츠 관리자,
교열 담당자, 캡션 작가 역할을 도맡는
일도 종종 있다. 디자인 프로젝트에는
아트 디렉션, 기술 개발, 소셜 미디어
관리, 홍보, 기타 부수 업무가 흔히
포함된다. 디자인 대상물 자체도
산산조각 나는 중이고 그런 대상물을
분해하는 도구 역시 마찬가지다.

한 예로 최근에 우리는 기존 휴대
전화망과 SMS 메시지 네트워크에서
작동하는 길 안내 시스템을 개발했다.
가시적 요소는 전혀 없이 데이터베이스와
SMS 서버, 공공 휴대 전화망으로만
구성된 시스템이다. 이와 같은 프로젝트가
이제 그래픽 디자인 영역에 있다면,

이를 분석하는 데는 어떤 비평 도구가
필요하며, 그런 분석에는 어떤 매체가
필요할까?

포이너

SMS 프로젝트는 극단적인 예지만,
비슷한 비평 문제는 우리가 처음
대화를 나눈 때에도 이미 디자인
저술의 발목을 잡고 있었다. 다른
분야에서(문학 평론가 I. A. 리처즈의
개념을 빌리면) 실천 비평은 소설이나
음악 CD, 회화, 건물, 영화처럼
공개적으로 접할 수 있는 대상에서
출발한다. 건물과 회화는 어쩌면
사진으로만 접할 수 있을지도 모르지만,
나머지는 모두 쉽게 직접 체험할 수
있는 물건으로서 우리가 시간을 내
즐기는 문화 형식에 속한다. 그래픽
디자이너가 하는 작업 중에도 앨범
표지, 영화 타이틀, 국제적인 잡지, 전
지구적 브랜딩 이미지 등 광범위한
공공 영역을 점하는 유형이 있긴
하지만, 대부분은 비교적 국지적인
사안이어서 관심을 끈다 해도 범위는
소수의 보는 이로 국한된다.

그뿐만이 아니다. 대상 자체가
워낙 사소하다보니 저급한 소설이나
영화보다도 평할 거리가 없을 수도
있다. 할 말도 별로 없고 그런 말에 관심
있는 이도 거의 없다. 언젠가 당신이
미용실 로고를 예로 들어 한 말이
생각난다. 여러 미용실 로고를 하나의
상징 범주로 묶어 검증하면 새롭고
흥미로운 글을 쓸 수 있을까? 연구

237

대상은 사적인 경험에서 일정 비중을 차지하고 형식과 내용 면에서 얼마간은 복잡해야 비평적 해석을 요구하고 지탱할 수 있다. 글을 쓰려면 어떤 대상에 관해 더 알아보고 싶은 마음이 들 만큼 대상을 중시하는 독자가 필요하다. 아무튼 프로젝트에서 그래픽 디자인은 이차적 구성단위일 때가 많다. 사람들은 영화와 소설에 관해 상당히 신경쓴다. 일시적인 상업 로고에도 반응은 하지만 그처럼 의식적으로 열의를 보이지는 않는다. (디자이너가 아니라 일반 독자에 관해 하는 말이다.)

그래서인지 디자인 저술가들은 그래픽 디자인을 일반화하는 작업에만 몰두하고 구체적 대상을 다루는 일은 기피하는 경향을 보인다. 디자인이 정말 이런 관심을 뒷받침할 정도로 흥미로운 주제인지 스스로도 확신하지 못한다고 은근히 시인하는 셈이다. 평론집 시리즈 『자세히 보기*Looking Closer*』에 구체적 비평이 없다는 사실이 뚜렷한 증거다. 비평 방법은 특정 디자인 현상을 두고 설득력 있게 입증되어야 하는데 그런 일이 드물다. 이에 스스로 답해 보자는 뜻에서 1999년부터 나는 디자인 결과물을 하나씩 골라 분석하는 정규 칼럼 '크리틱'을 《아이》에 연재했다. 개중에는 성공한 것도 있었다. 실패한 글도 있었을 것이다. 그러나 매번 부딪히는 본질적 문제는 같았다. 내가 말하는 프로젝트를 실물로는 본 적조차

없을 전 세계 독자에게 과연 이 소재가 흥밋거리가 될까?

디자인 비평을 향한 욕구뿐 아니라 그런 글을 실어줄 매체가 줄어드는 마당에 분화는 훨씬 더 심해지는 것이 사실이다. 문학이나 미술, 영화처럼 전통적인 비평도 이런저런 이유에서 위기에 처했다거나 때로는 소멸 직전이라는 선고를 주기적으로 받았다는 사실도 무시할 수 없다. 영국 문학 평론가 로넌 맥도널드가 쓴 『비평가의 죽음*The Death of the Critic*』이 한 예다. 그래픽 디자인 평론이 이런 광범위한 경향에 맞서 독자층을 유지할 수 있다고 가정해도(이것도 굉장히 대담한 가정이지만), 긴급한 질문은 남는다. 비평의 주요 임무는 무엇인가? 1995년에 당신은 비평가의 역할이 디자인에서 작동하는 이념을 '폭로'하고 드러내는 데 있다고 분명히 밝혔고, 그전까지 당신이 쓴 글은 이를 반영했다. 15년이 흐르고 디자이너로서 많은 경험을 쌓은 지금은 폭로에 관해 어떤 입장인가?

록

폭로에 관한 생각은 변하지 않았다. 오히려 넓어진 편이다. 비평가가 개별 작품을 꼼꼼히 읽어 내적 원리를 드러내는 것도 중요하지만, 작품을 연쇄망에 연결하는 것도 필요하다. 연결은 이런 폭로를 뒷받침하고 확장하는 또 다른 방법이다. 연결을 통해 개별 사물은 맥락을 갖게 된다.

맥락 연결은 무의미 문제앞으로는 '미용실 로고 문제'라고 불릴 판이다와도 관련 있다. 대다수 디자인 작품은 실질적 분석을 감당하기에 너무 사소하다는 지적이나 이들을 이해하려면 더 큰 사회·경제·역사적인 궤적과 결부하는 방법밖에 없다는 데 동의한다. 디자인 대상물은 더 큰 실체의 지표로 봐야 한다.

이런 시도는 나도 몇 번 해봤다. 최근에는 〈스크린의 짧은 역사*A Brief History of Screens*〉에서 디스플레이 기술의 진화가 디자이너와 건축, 도시의 관계를 근본적으로 바꾸었다고 주장했다. 앞에서 말한 SMS 프로젝트는 19세기 도시 산보객에서 출발해 20세기 중후반 카우치 포테이토를 거쳐 오늘날의 휴대형 디바이스로 이어지는 궤적의 정점에 있는 셈이다. 이런 장치 덕분에 현대 독자는 카우치 포테이토이면서 동시에 산보객이 될 수 있다. 이렇게 보면 SMS 작업은 국지적이고 개별적인 성질을 잃고 역사 발전 과정의 불가피한 산물이 된다.

디자인 산물이 점차 눈에 보이지 않게 되는 상황에서는 비평 작업에서도 폭로보다 계시가 중요해진다. 비평가는 공기중을 떠도는 디자인 대상물을 소생시켜 올바른 맥락에 배치해야 한다. 이 점이 내가 '크리틱' 칼럼에서 늘 감탄한 부분아마도 그 칼럼의 사명이다. 당신은 디자인 대상을 더 큰 서사에 연결했다.

그러나 계시 개념은 더 멀리 나간다. 비평가는 이렇게 보이는 것이 저렇게 보이도록 마법을 부려야 한다. 비평가의 임무는 통념을 반박하고 '대중'의 마음속에 계시를 불러일으키는 일이다. 절찬받는 작품은 절하해야 한다. 알려지지 않은 작품, 잊기 쉽거나 이미 잊힌 작품은 부당하게 간과된 작품으로 되살려야 한다. 요즘 내가 좋아하는 베냐민의 글 「벽보 금지, 저술가의 기술 13개 항」에서 한 구절 더 인용해보자. "비평가는 언제나 대중을 반박해야 하지만, 또한 언제나 대중을 대변하는 것처럼 보여야 한다." 당신 칼럼에 관한 내 해석에 동의하는지?

포이너

디자인 비평이 해야 하는 일에 관해서는 대체로 동의한다. 궁극적 목적은 디자인이 사회, 문화, 경제적 맥락에서 맡는 역할을 밝히는 데 있지만, 탐문은 역시 관찰 가능한 현상과 경험에서('대상물' 자체에서) 출발해야 한다. 디자인 비평이 사물을 꼼꼼히 읽고 이를 바탕으로 당신이 설명한 연쇄망을 구축하지 못한다면, 아무리 거창한 결론이라도 의심을 살 수밖에 없을 것이다.

하지만 현실적으로는 디자인에 관해 거창한 사회 정치적 결론을 내리는 데 관심 있는 디자인 저술가가 거의 없는 형편이다. 이런 이슈에 체질적으로 둔감한 현실은 디자인

239

자체의 고질적인 둔감성을 되풀이한다. 자신도 모르는 사이에 (건축에서 쓰이는 말로) '탈비평'적 입장을 취하는 셈이다. 뭔가를 맹렬히 겨룬다는 생각 자체가 그들에게는 낯설다. 그러려면 확고하고 면밀히 고민한 입장이 있어야 하는데 그런 게 없기 때문이다. 미술은 자본주의 내부에서 자유로운 사유와 비판이 가능한 특권 지대를 점한다고 자위할 수 있을지 모르지만, 오늘날 우리 대부분이 실천하는 디자인은 스스로 자본주의에 적극 봉사하고 그 이념을 표현한다고 알고 있다. 대중 역시 비슷하게 생각하는 것도 어찌 보면 당연하다.

그 결과 비평이 부딪힌 진퇴양난은 최근 경영계와 《비즈니스위크Businessweek》 지면에서 유행하던 '디자인 씽킹design thinking' 현상에서 특히 뚜렷하게 드러난다. 아무리 의도가 좋아도 자칭 디자인 씽커는 자본주의 사고방식과 비즈니스 모델에 각인된 존재이고, 따라서 그들의 사회적 가치관이나 디자인을 향한 도구적 관점은 그런 조건에서 자유로울 수 없다. 그들이 하는 일도 사회에 도움이 될 수는 있지만, 근본에서는 경제적이고 이념적으로 이기적인 활동일 뿐이다. 신뢰할 만한 비평의 토대가 절대로 될 수 없다. 어떤 비평에도 완벽하고 윤리적으로 순수한 입장은 없으며 디자인 비평에서는 더더욱 그렇다. 그렇지만 비평가는 비평 대상에서

되도록 독립된 위치를 고수하려 애써야 한다. 비평가가 뚜렷한 목적의식을 지니지 않으면 아무것도 폭로하거나 계시하거나 '올바른 맥락'에 놓고 볼 수 없다. 베냐민이 같은 글에서 말한 것처럼 "편을 들지 못하겠거든 입을 다물어야 한다."

디자인 비평이 성숙하려면 새로운 이념적 의식을 갖춰야 한다. "지속 가능성은 좋은 것 아닌가요"라거나 "지나친 소비는 지구에 해롭잖아요"처럼 말랑하고 쉽고 자기만족으로 (반창고 몇 개만 영리하게 붙이면 문제가 해결될 것처럼) 선언하는 수준을 넘어서, 근본적인 체제 변화를 목적으로 엄밀한 정치 분석이 필요하다는 점을 인정해야 한다.

디자인 비평이 이런 이슈를 꺼리는 현실은 대중이 상황의 심각성을 깨닫지 못하는 현실을 반영한다. 경제 붕괴를 간신히 면하고 공적 자금이 구제 금융으로 투여된 상황에서도 체제는 기본적으로 건전하며 예전 방식을 고수할 수 있다고 믿는 이가 여전히 많다. 대중의 분노가 없다는 점은 굉장하다. 수십 년 동안 풍요가 이어지며 우리를 현실에 안주하도록 꽁꽁 묶어버린 감미로운 거미줄은 끊어내기가 무척 어렵다. 디자인 비평에도 베일을 찢어버릴 용기와 결단이 필요하다.

광란병

2003년 여름. 암스테르담 프렘셀라재단의 당시 책임자 딩에만 카월만이 연례 강연 시리즈의 첫 연사로 초대했다. 멀리 떨어진 외국인에게 이른바 '더치 디자인'에 관해 논평을 듣자는 생각이라고 한다. 네덜란드를 정기적으로 방문하며 오랫동안 마스트리흐트의 얀반에이크미술원에서 초빙 강사로 일한 경험은 있지만, 국민성에 관해서는 내가 어떤 특별한 통찰이 있다고 자임하기가 어렵다. 비공개로 열리는 강연회에는 내가 해부하려는 인물도 상당수 참석할 예정이라는 딩에만의 말에 더 망설여진다.

오래 미룬 끝에 결국 과제에 응하려면 네덜란드에서 미국으로 초점을 옮기는 수밖에 없다고 결론 내린다. 신자유주의적 민영화 논쟁이 한창이다. 국영 기업인 우정통신공사 PTT는 민간 업체 TNT에 먹혔고, 에어프랑스는 KLM을 합병한 참이다. 요컨대 (순진한 내가 보기에) 네덜란드의 특별한 점들이 점차 미국화하는 중이다. 그와 동시에 이른바 '더치 디자인'은 (적어도 스타일로는) 전 세계에서 폭발한다. 이런 두 경향이 동시에 일어나는 배경이 궁금하니, 하나로 합치면 어떨까 싶다.

2012년 가을. 지금 보니 그때 강연에서 예측한 내용 상당수는 말도 안 되는 소리였다. 상관없다. 그것도 의도였다. 하지만 개중에는 선견지명은 아니더라도 꽤 정확한 판단도 있었다. 더치 디자인은 전 지구적 현상이다. 전형적인 더치 디자이너 헬라 용에리위스는 KLM 비즈니스석을 네덜란드 성격을 되살리는 방향으로 다시 디자인하는 중이다. 중국의 미술관들은 자라나는 디자인계를 교육할 목적에서 대규모 더치 디자인 전시회를 후원한다. 그라운드 제로 개발 사업은 조금씩 진행 중이다. 그리고 민영화는 사회 풍경을 근본적으로 바꿔놓았다.

프 롤 로 그

시작 전에 몇 가지 경고부터 하겠다.

슬라이드 1

조지 W. 부시가 우쭐대는
모습을 찍은 보도 사진.

나는 미국인이고, 알다시피 미국인은
자신에게 집착하는 경향이 있다.

나는 디자이너. 언어학자 로만 야콥슨이
말한 대로, 저술가에게 문학을 묻는 것은
마치 코끼리에게 동물학을 묻는 거나
마찬가지다. 그러므로 나는 애초부터
디자인을 말할 자격이 없다.

마치 이론가처럼 들릴 때도 있겠지만, 나는
이론가도 아니다. 이 강연에서 전문 용어는
되도록 배제하려 했다. 하지만 때로는 나도
모르게 그런 말이 튀어나올지도 모른다.
괴롭지만 어쩔 수 없다.

나는 네덜란드 전문가가 아니다. 애호가나
관심 있는 관찰자, 어쩌면 열광적인
팬인지는 몰라도, 전문가는 아니다. 내 말
중에는 유치하고 지나치게 단순화한 것도
더러 있을 것이다. 내가 제시할 사례들은
빤하고 교과서적이고 시대에 뒤떨어지거나
상투적일 것이다. 대부분 네덜란드 디자인
일반이 아니라 도드라지는 예외에 가까울
것이다. 나는 미묘한 차이를 구별할 수 있을
정도로 많은 작품을 보지도 못했다. 그러나

이 강연의 취지는 이런 외부인의 시각을
접하는 데 있지 않을까?

슬라이드 2

미국 조지아주 애틀랜타의 광활한
도시 풍경을 담은 항공 사진.

나는 크고 지저분한 나라에서 왔다. 우리는
땅이 너무 넓어서 낭비하기도 즐긴다.
하나에 싫증 나면 다른 물건이나 장소로
옮기면 그만이다. 동시에 우리는 힘들게 번
돈을 정부가 낭비한다는 생각에 집착한다.
그래서인지 정치인은 돈을 뜯어내기는
좋아해도 번지르르하게 쓰는 일은 싫어한다.

슬라이드 3

밝은 초록색으로 빛나는 미래주의적
디자인의 PTT 공중전화 부스 사진.

여러분 나라에서 공공 인프라는 이런
모습이다.

슬라이드 4

낙서로 뒤덮이고 수화기는 없어진
뉴욕 공중전화 부스 사진.

243

우리나라는 수수한 해결책에 만족한다.

슬라이드 5

생화학 무기 공격을 받을 때 창문이나 문에 테이프로 비닐을 붙이는 요령을 보여주는 미국 국토 안보부 다이어그램.

우리 정부가 테러리스트 공격에 대비한 디자인으로 제안한 건 테이프와 비닐이었다.

그러니 내가 무슨 자격으로 비평을 하겠나? 사실 이 강연은 비평이 아니다. 비평이 아니라 사랑 노래다.

슬라이드 6

밀턴 글레이저의 유명한 뉴욕 로고를 바탕으로 만든 "I (하트) NL" 가짜 로고.

이 강연은 네덜란드에 관한 강연일 뿐 아니라 미국에 관한 강연이기도 하고, 네덜란드가 점차 미국화민영화한다는 점을 고려할 때, 일종의 경고이기도 하다.

어쩌면 그냥 지겨워진 탓인지도 모른다. 어쩌면 우리가 하는 일이 별것 아니라는 사실을 마침내 인정한 것인지도 모른다. 아니면 사람들이 좋아해주기를 바라며 너무 오래 애쓴 끝에, 새 친구를 사귀거나 영향력을 키우는 일은 포기하고 그저 아는 사람만 모인 작은 클럽으로 도피한 것인지도 모른다. 이유가 무엇이든, 우리는 실제로 세상을 바꾸려는 노력을 포기하고 '디자인' 자체를 바꾸는 일에만 만족하게 되었다.

이런 피로가 낳은 복잡하고 도발적이고 지적이고 난해하고 자기 반영적이고 얄밉고 영리하고 눈부시게 아름다운 디자인을, 나는 '더치 디자인'이라 부른다. 더치 디자인은 네덜란드에서 생산되는 디자인으로 국한되지 않는다. 이론적으로는 세계 어디서나 언제든 발생할 수 있는 범주, 작업 유형, 또는 브랜드라고까지 말할 수 있다.

슬라이드 7

코카콜라 로고를 흉내 내어 밝은 빨강 바탕에 흰색과 은색 필기체로 '더치 디자인'이라고 쓴 가짜 로고.

더치 디자인의 천연 서식지가 네덜란드인 건 독특한 자연조건, 즉 디자인을 이해하는 문화, 잘 조직된 디자인 업계, 풍부한 디자인 역사, 잘 교육받은 디자인과 학생들 덕분이기도 하고, 디자인 실험을 지원하는 시스템에 엄청난 돈이 투자되는 덕분이기도

하다. (미국에서는 하이테크 거품기에 잠시
비슷한 분위기가 있었다.) 그러나 역설과
자기 비하, 노골적인 자부심이 독특하게
결합한 디자인이라면 뭐든 더치 디자인
칭호를 얻을 자격이 있다.

이 강연에는 몇 가지 핵심 주제가 있다.
브랜딩의 출현, 국가와 공공 영역의 쇠락,
노골적인 작가주의 출현 등이다. 그리고
공적 영역에서 사적 영역으로, 큰 문제에서
작은 문제로, 낙관주의에서 역설로 이행하는
폭넓은 변화도 있다. 그러나 형식은 조금
모호할 것이다. 이어지는 내용은 내가
오해하는 현대 더치 디자인에 관한 열 가지
잠재적 강연의 개요다.

<div align="center">

1
온 실 효 과

</div>

내가 성인이 되고 처음 네덜란드를 방문한
건 1984년이다. 이게 바로 디자인 전공
교수님들이 말씀하시던 거라고 감탄한
기억이 뚜렷하다. 어디에나 좋은 디자인,
좋은 현대 디자인이 있었다. 표지판에는
진짜 타이포그래피가 쓰였다. 밝은 노랑,
주황, 초록이 진지한 기업 디자인에
실제로 쓰였다. 공공건물은 도발적이었다.
네덜란드는 디자이너의 꿈 같았다. 미국
디자이너들이 네덜란드에 매료되는 건
이곳에서 진짜 디자인이 실현되기 때문인
듯하다. 우리에게 그게 얼마나 신기한
일인지 모를 거다. (특히 정부 주도 사업이
그렇다.)

디자인을 핵심 도구 삼아 한 나라를
계획하고 건설하는 건 우리로서 생각조차

할 수 없는 일이다. 우리에게 이런 사진에
나타난 조건이나 기회는 너무도 낯설게
느껴진다.

슬라이드 8

2차 대전 중 파괴된 로테르담을
보여주는 흑백 사진.

슬라이드 9

9·11 테러 공격으로 파괴된
뉴욕 세계무역센터 잔재 사진.

잠깐, 방금 한 말은 취소한다. 우리도
최초의 더치 디자인 프로젝트 '그라운드
제로'를 진행 중이긴 하다. 현재까지 경과는
엉망이지만.

어떤 이유에서인지(땅덩이가 너무 커서인지,
문화가 너무 절충적이어서인지) 우리는
계획이라는 개념을 믿어본 적이 없다.
미국에서는 겁쟁이나 합의를 원하는 것으로
치부된다. 개인주의와 벌거벗은 권력이
최고다. 하버드대학교 사회학과 교수 대니얼
벨이 말한 대로, "미국의 특징은 행동"이지
"사유와 계획이 아니다." (합의에 매달리는
문화 역시 문제 있다고 생각할지 모르지만,
미국에서 그런 문화는 실현 불가능한
유토피아로 치부된다.)

공적 영역보다 사적 영역을 중시하는 태도는 디자인을 보는 시각에서도 엄청난 차이를 빚는다. 이 차이를 이해하려면, 미국에서 디자인은 늘 의심을 산다는 점을 먼저 이해해야 한다. 디자인은 어딘지 퇴폐적이고 사치스러운 데다가 지성적으로 여겨진다. 미국은 반지성주의, 반심미주의 정서가 뿌리 깊은 곳이다. 그래서 우리 정부는 뭔가를 만들 때 되도록 흉측하고 싸구려처럼 보이게 한다. ❶소중한 세금을 낭비하지 않겠으며 ❷순진한 대중에게 얼빠진 지식인의 '개념'을 강요하지도 않겠다는 신호다. 우리에게는 미학적 기능주의 전통이 없다. 우리는 현대주의를 의심한다. '현대'에서는 비싼 냄새가 난다.

밖에서 보기에 네덜란드 상황은 정반대 같다. 정확한 금액은 모르지만, 대충 계산해보니 이런저런 네덜란드 정부 기관이 건축과 디자인 재단에 쏟아붓는 돈은 연간 수백억 원에 이르는 것 같다. 인구가 대략 뉴욕 대도시권 정도에 불과한 나라 이야기다. 그중 일부는 현대적이고 실험적인 디자인을 지원하는 데 쓰인다. 2000년 미국 정부는 대략 2억 8천만 인구를 위해 약 4억 5천만 원이라는 터무니없는 돈을 디자인 지원에 지출했다.

슬라이드 10
근사한 B1 스텔스 전폭기를 보여주는 미국 공군 공식 사진.

대조적으로 2003년 국방 예산은 4백조 원이 넘었다. 물론 그중 일부는 일종의 디자인 보조금이라고 볼 수도 있다. 단지 수혜 디자이너가 보잉이나 록히드마틴이고 실험적 프로젝트에는 제트 엔진이 달린다는 차이가 있을 뿐이다. 정리하면 네덜란드는 시장이 무시하는 프로젝트를 지원하는 반면, 미국은 시장을 지원한다는 말이다.

네덜란드에서는 디자인이 중요한 문화 활동으로 공식적으로 인정받으므로 디자이너도 스스로 중요한 문화적 공헌을 한다고 믿는 분위기가 조성된다. 미국에서는 반드시 그렇지가 않다보니 디자이너가 자기 직업의 가치에 관해 불안해하는 경향이 있다. 철저하게 민영화한 시장이 네덜란드 같은 디자인 문화를 지원할 리 없다. (PTT 미술 디자인 부서가 해체된 사실은 이곳에서도 같은 일이 벌어질지 모른다는 우려를 낳는다.) 사업 자산으로서 디자인은 문화 자산으로서 디자인보다 가치가 떨어지는 모양이다.

이런 지원과 후원에는 (어쩌면 직접적 경제 효과보다도) 심리적 효과가 있다. 네덜란드 도시 경관이나 포스터 게시대, 잡지 가판대를 훑어보면 정류장·관공서·미술관·도시 계획·학술회의·연구소·페스티벌 등등 디자인된 인프라가 굉장하다는 사실을 알 수 있다. 그런데 이 모든 섬세하고 특이한 디자인이 이를 지원하는 국가에는 어떤 기능을 해줄까? 한눈에도 디자인되어 보이는 물건은 나라의 문화와 생활 수준 향상에 헌신하는 사회 민주주의적 가치를 암시해주리라 짐작한다. 도발적인 건물이나 혁신적인 책, 미친 로고는 이런 말을 하는

듯하다. "우리는 참 좋은 정부입니다! 우리는 문화에 투자합니다! 우리는 대담하고 창의적입니다! 우리는 국민을 배려합니다!"

네덜란드에서는 정부와 기업이 진보적이고 문화 향상에 이바지한다는 인상을 주려면 건물이든 버스든 음료수병이든 뭐든지 간에 (화려한 색, 이상한 형태, 놀라운 재료로 말도 안 되게 불편하고 놀랍도록 평범하게) 디자인해야 하는 모양이다. 미국에서는 튀는 디자인이 하는 말도 다르다. "당신이 어렵게 번 돈을 정부가 쓸데없는 데 낭비했다." 미국에서 색채는 낭비를 뜻한다.

이상한 건물이 허허벌판에 내려앉거나 도심 재개발 밀집 지구에 들어서는 일이 허다하다. 한 장소에 '디자인'이 너무 많이 들어서면서 급격한 차이가 누적된다. 20년 동안 배출이 이어진 끝에, 이제는 개별 디자인이 뭔가를 뜻할 필요조차 없어지지는 않았는지 궁금하다. 다른 디자인과 다르기만 하면 그만이니까. 이렇게 디자인은 이념에서 벗어나 브랜드 전략이 되고, 철저히 언어적인 단계로 접어든다. 네덜란드 도시는 무수한 현대 '명소'로 점철된 라스베이거스판 도시가 된다. 네덜란드는 국제 디자인 테마파크가 된다.

네덜란드 풍경은 헌신적이고 사려 깊고 어진 국가와 기업 거버넌스의 지표로 도입된 세계 최신 디자인 파편으로 어지럽게 뒤덮였다. 이런 분열상은 대형 사업을 잘게 나눠 진행하는 한편 젊은 디자이너들이 특히나 혁신적인 디자인으로 명성을 얻도록 부추기는 최근 경향 탓에 더욱 심해진다.

2
불 쌍 한 강 소 국

그러니까 그 많은 정부 지원과 기업 투자, 저렴한 디자인 교육이 성과를 거둔 셈이다. 지난 20년 동안 더치 디자인은 핫하면서도 쿨한 디자인으로 정착했다. (인기 있다는 점에서 핫하고, 너무 애쓰지 않은 듯하다는 점에서 쿨하다.) 한때 지역판 현대주의에 불과했던 디자인이 이제 전 지구적 브랜드가 되었다.

그렇다면 어떻게 디자인이 네덜란드 국가
이미지에서 그토록 중심적인 역할을 하게
되었을까? 뻔한 답은 네덜란드 자체가
인공적인 국가라는 것이다. 제방과 폴더,
개간 사업은 네덜란드인 밑바닥 정서에
깔린 인공적 경향을 시사하며, 네덜란드
지형 자체가 이미 디자인 프로젝트였다는
답이다. 이처럼 흔한 이야기를 반복하지는
않겠다. 내 질문은 그렇게 심오하지 않다.
나는 그저 정체성 개념과 디자이너가
정체성을 구축한 과정이 궁금할 뿐이다.
다음은 내가 무척 좋아하는 사진이다.

근면한 청년들이 모여 네덜란드의 미적
지형을 전복하려는 음모를 꾸미고 있다. 이
세대는 공항, 전화, 우편, 철도, 고속도로 등
모든 부문에서 시각적 재건 사업을 떠맡았다.
그 많은 돈과 시간, 노력, 재능이 한 나라
디자인에 투여되었으니 성과가 없었다면

이상했을 것이다. 그들이 고른 이름부터
규모를 암시한다. '토탈 디자인'. 이 말은
네덜란드 국가 철학으로도 손색없을 듯하다.

1950–1960년대에 네덜란드에서 일어난
기업 아이덴티티의 첫 물결은 독일과
스위스가 거둔 성과를 모방하는 일에
불과했는지도 모른다. 토탈 디자인은
그래픽 디자이너 카를 게르스트너나 요제프
뮐러브로크만이 정립한 고도 합리주의를
사랑했다. 그러나 점차 네덜란드만의
정체성이 우표, 포스터, 기차, 화폐, 건물,
선박, 고속도로, 공항 등에 도입되기
시작했다. 다른 나라보다도 네덜란드에서는
부럽게도 기업과 정부가 나쁜 디자인 대신
좋은 디자인을 고르곤 했다.

전후 네덜란드에서는 만사가 새로 생각해야
할 사안이었던 것 같다. 분석을 강조하는
아이덴티티 디자인도 새로운 생각에 속했다.
네덜란드가 진보적이고 현대적인 국가라는
사실에 조금이라도 의심이 든다면, 증거는
얼마든지 있었다. 화폐를 꺼내보고, 우표를
붙여보고, 수화기를 들어보면 그만이었다.
네덜란드는 현대주의를 더 유연하고 포용력
있게 재창조했다. 네덜란드 디자인은
'스위스 라이트'보다 '스위스 플러스'에
가까웠다.

네덜란드 브랜딩은 효율성, 가독성, 경제성,
심미성 등 난공불락의 가치로 뒤덮인 듯하다.
적어도 1960년대까지는 이런 가치가
진지하게 논의되었다. 인공 환경에 디자인을
주입하면 더 나은 곳이 된다는 신심이
있었던 듯하다. 사회 민주주의 정치인이
좋은 건물을 주문했던 것처럼, 공보 사업도
좋은 디자인을 좇았다. 여기서 좋은

디자인이란 대개 토탈 디자인의 현대주의를 뜻했다. 그리고 이런 이성적 기능주의는 디자인 교육에서도 기준이 되었다.

네덜란드 기업과 공공기관 책임자들은 현대 디자인의 가치를 인식했을 뿐만 아니라, 사업 발주를 통해 네덜란드 인재를 육성하는 일까지 담당했다. 이렇게 생긴 돈을 쓰는 국가에서나 가능한 일이다.

슬라이드 15

야프 드립스테인이 디자인한 10길더 지폐.

슬라이드 16

오티어 옥세나르가 디자인한 50길더와 250길더 지폐.

어느 나라에서나 가장 고루한 조직인 중앙은행이 이런 디자인을 후원하는데, 대체 반항할 거리가 뭐가 남았을까? 미국에서 우리는 아직도 완고한 문화 구조에 좋은 디자인을 주입해야 한다는 의무감을 느낀다. 네덜란드에서는 모든 문화 구조가 이미 디자인으로 충만하다. 게다가 네덜란드는 작은 나라다. 그렇다면 대규모 프로젝트는 다 완료된 것일까? 네덜란드는 '모든' 것이 이미 디자인된 나라일까?

3
거 인 들 의 대 결

답은 당연히 '그렇다'이기도 하고 '아니다'이기도 하다. 적어도 1960년대 후반에는 토탈 디자인의 토탈 디자인 효과가 바로 반항거리였다. 요즘 관심을 끄는 네덜란드 디자인을 이해해보려 할 때면, 나는 1972년 11월 디자이너 빔 크라우얼과 얀 판토른이 벌인 유명한 논쟁을 돌아보곤 한다.

슬라이드 17

얀 판토른과 빔 크라우얼이 튤립 꽃밭에서 권투 경기를 벌이는 모습을 거칠게 묘사한 콜라주.

이제 신화화하다 못해 고전적 윤기마저 흐르게 된 논쟁이라는 사실은 알고 있지만, 적어도 표면상 두 논쟁자는 여전히 네덜란드 디자인을 뒷받침하는 극단적 모순을 대표한다. 하지만 역사의 도도한 흐름은 두 입장을 서서히 재결합했는지도 모른다.

슬라이드 18

얀 판토른이 디자인한 에인트호번 판아버미술관 포스터와 빔 크라우얼이 디자인한 암스테르담시립미술관 포스터 비교 이미지.

249

판토른이 에인트호번판아버미술관에서 한 디자인과 크라우얼의 암스테르담시립미술관 작업은 자주 비교되곤 했지만, 브랜드 시대에 그 차이는 그리 대단해 보이지 않는다. 크라우얼은 디자이너가 정보 전달자이자 '신객관주의' 화신으로서 정보를 매끄럽고 이성적으로 표현해야 한다고 주장했다. (미국에서는 폴 랜드나 마시모 비녤리가 비슷한 입장을 보였다.) 반대로 판토른은 디자이너가 내용에 내용을 더하는 편집자 구실을 해야 한다고 주장했다. 판토른은 디자이너가 정치적 발언을 해야 한다고, 심지어 명료성을 갖기보다는 '소통 훼방'을 포교해야 한다고 봤다. 판토른의 시각에서는 디자이너가 왜곡 기능이 있다는 점을 인정하고 오히려 이 기능을 이용해 특정한 사회적 논제를 주장하는 것이 옳았다.

그러나 현재까지 우리가 배운 것처럼 중립성은 환상이거나 그 자체가 브랜드 메시지며, 소통 훼방과 반항 역시 브랜드 장치가 될 수 있다. 크라우얼의 시립미술관 작업이 (모든 매체에 같은 그리드를 적용하는) 하우스 스타일 작업이었다면, 판아버미술관에서 장 레이링과 판토른이 하우스 스타일을 없애려 했던 작업 역시 또 다른 하우스 스타일스타일 없는 하우스 스타일이 되었다. 두 미술관 모두 디자이너의 존재 또는 의도적인 부재를 미적 표현으로 활용했다. 판토른 개인과 유명한 정치적 의도를 작품 메시지에 통합함으로써 디자이너 자신이 일종의 작가, 즉 의뢰인을 위한 상징물이 된 셈이다. 그러나 미학적, 방법적, 정치적 차이는 크지만, 결국 인본주의자라는 점에서는 크라우얼이나 판토른이나 마찬가지였다. 한 사람은 효율성·현대화·객관화를 강조하고 다른

사람은 선동·변증법·계몽을 강조했지만, 두 사람 모두 이른바 사회 공학에 참여했다. 얀과 빔은 대척점이 아니라 같은 네덜란드 동전의 양면인 셈이다. 두 사람 다 문화 수호자 역할에 관한 가부장적 신념이 있었다. (네덜란드 디자인의 표면을 어디든 긁어보더라도 사회적 가치를 주장하는 레토릭은 놓치기 어렵다.)

지배 문화 이념은 저항 담론을 포함해 모든 담론을 소비한다. 막스 키스만 말대로 "스타일들의 스타일" 시대인 오늘날 두 입장의 차이는 주로 형태에 있는 듯하다. 이렇게 차이가 붕괴하는 현상이 1972년 두 사람이 표방한 실제 이념 차를 누그러뜨리지는 않는다. 하지만 모든 미적 제스처에서 의미를 벗겨내고 쉽게 교환할 수 있는 시각적 상투어로 환원하는 거대한 시스템이 이념의 시각적 표현을 흡수하는 과정은 잘 보여준다. (예컨대 디자인 스튜디오 익스페리멘털제트셋이 크라우얼의 작업을 이념 없이 되새김질하는 것을 보자. 원래 작업의 정치성이 '인물' 사이에 벌어진 갈등의 드라마로 대체된 건 우연이 아니다.)

4
바 보 들 을 위 한 튐 바 르

인물 얘기가 나왔으니 말인데, 미국인
중에는 1960-1970년대의 이념 논쟁을
아는 이가 별로 없었다. 우리에게는 우리
나름대로 풀어야 할 스위스 문제가 있었다.
사실 네덜란드는 훨씬 나중에야 우리 의식을
파고들었다. 공공 기관에 이렇게 "태그"를
붙이는 데 깊은 영향을 끼친 인물을 한 명
꼽자면, 바로 헤르트 튐바르다.

슬라이드 19

밝은 노란색 네덜란드 기차 사진.

1970년대부터 1990년대까지 우리가
얀 판토른, 카럴 마르턴스, 안톤 베이커
등을 거쳐 빌트플라컨이나 하르트베르컨
같은 스튜디오를 좇는 동안, 이 인물은
(인턴 부대로 무장한 스튜디오를 통해)
네덜란드 문화 면면에 제 존재를 각인시킨
듯하다. 바깥세상에서 1980년대 네덜란드
그래픽 디자인은 대체로 튐바르 디자인과
동의어였다.

튐바르는 우정국, 철도, 경찰 등 네덜란드
문화에서 보수적인 기관에 일종의 비합리적
활기를 부여한 것 같다. 튐바르는 네덜란드
디자인의 상반된 흐름, 즉 체계성과
불안정성을 깔끔히 종합했다. 그에게는
제도화한 불안정성을 극히 보수적인

의뢰인에게 파는 재주가 있었던 듯하다.
(우리 같은 외부인에게는 존엄 있는 국가가
공무원을 그처럼 야하게 입힌다는 사실이
솔직히 믿기지 않았다.)

슬라이드 20

레고 스타일로 '레고랜드'라고
쓰인 가짜 로고.

1995년 당시 분위기를 파악한 흐리스
페르마스는 국가 기관에 계속 '튐바리즘'이
적용되면 네덜란드는 레고랜드로 바뀔
것이라 경고한 바 있다.

"네덜란드 경찰관은 커다란 플라스틱판에
놓인 오토바이에 끼워진 것 같고, 머리를
360도 돌리거나 분리할 수도 있을 것 같다."

스튜디오 튐바르가 디자인해 사탕
포장지처럼 강렬한 줄무늬가 그려진
네덜란드 경찰차 사진.

검증된 요소들(화려함, 삐딱함, 기하 추상,
각진 형태)로 이루어진 튐바리즘은 어디에나
적용할 수 있는 독자적 브랜드가 되었다.
튐바리즘은 의뢰인의 가치를 표현하기보다
그 자체로 가치가 되었다. (이야깃거리 없는
회사에 표현 수단을 공급해준다는 비판도
있었다.) 스튜디오 튐바르를 기용한다는 건
곧 튐바르 자신의 신화 만들기가 시사하는
가치, 즉 흥겨운 디자인 요소를 양념으로
뿌리되 기본은 체계적인 현대주의를
수용한다는 뜻이었다. 이 접근법은
민영화를 앞둔 보수적 기업에 두 마리
토끼를 잡아줬다. 튐바르는 효율성과
개성 또는 자유를 동시에 약속했다.

스튜디오 튐바르가 디자인한
PTT 기업 아이덴티티 이미지.

(한편 이런 이중 수사법은 튐바르
자신에게도 유리하게 작용했다. 곳곳에
소개돼 스튜디오를 세계적으로 알린
'격렬한' 1980년대 디자인의 이면에는
관습적 기업 아이덴티티 작업이 있었다.

회사 이미지에 이끌려 들어와 은행이나
보험사 아이덴티티 매뉴얼 작업만 하게 된
크랜브룩미술원이나 RCA 출신 인턴들의
실망을 크게 산 현실이었다.)

1980-1990년대 튐바리즘과
아이덴티티 디자인 열풍의 영향으로,
네덜란드는 로고가 넘실대는 바다가
되었다. 그냥 넘어간 건 하나도 없었다.
만물이 스타일을 입었다. 이 나라는
'게잠트쿤스트베르크Gesamtkunstwerk',
즉 총체 예술 디자인 작품이 되었다. 아르
누보의 꿈처럼 나라 표면이 다 꾸며졌다.
아돌프 로스는 아르 누보 환경의 총체적
디자인에 파묻힌 부르주아 신사를 이렇게
묘사한 바 있다.

"행복한 남자는 갑자기 깊은 불행을 느꼈다.
… 미래의 삶과 갈망, 발전, 욕망에서 철저히
배제되었다는 느낌이었다. 그는 생각했다.
'이것이 바로 산 송장의 삶이구나.' 그렇다!
이제 그는 끝났다. 완성되고 말았다!"

젊은 그래픽 디자이너는 부모의 더치 디자인
송장을 떠안고 살 운명일까? 튐바르는
최종적이고 전국적인 과잉 디자인으로
만사를 끝장낸 것일까? 그렇지 않다면, 대체
뭐가 남았을까? 네덜란드 디자인이 상상을
펼칠 만한 공간이 여전히 있을까?

5
야 , 우 리 나 라 어 디 있 냐

뜀바리즘과 더치 디자인이 국제적 브랜드로
등극하는 동안, 정작 나라 자체는 찾기가
점점 어려워졌다. 브랜딩은 물건 자체로는
불충분할 때 등장하는 말기적 현상이다.
소비자가 별 차이 없는 물건 가운데 하나를
골라야 할 때, 포장은 제품 못지않게
중요한 동기가 된다. 네덜란드가 점점
얇아지는 만큼 포장은 점점 두꺼워져야
할까? 브랜드의 출현과 국가의 소멸 사이에
상관관계가 있을까?

다른 나라처럼 네덜란드 역시 강한 압력을
받고 있다. 마크 제인이 『도시와 소비Cities
and Consumption』에 적은 것처럼, 오늘날
국가는 "정보 · 매체 · 기호가 지배하고
사회 구조가 생활양식으로 해체되면서,
일상생활에서 생산보다 소비가 일반적으로
우선시되면서" 얄팍하게 펴진다.

슬라이드 23

로테르담으로 보이는 도시에서
고가 도로에 올라선 어떤 아프리카
여성의 현대 사진. 여성의 얼굴은
짙은 검정 면으로 뒤덮여 있다.

"네덜란드답다"는 말에 여전히 의미가
있을까? 그 뜻이 달라진 건 분명하다.
(보수파는 민족주의와 인종주의 본성을
감추려고 '네덜란드적 가치'라는 간교한
개념을 동원한다.) 통계는 거짓말을 하지
않는다. 구교와 신교의 해묵은 갈등은

옛말이다. 인구 몇 퍼센트가 모슬렘이더라?
네덜란드어를 할 줄 아는 사람은? 아무도
신경 쓰지 않는 사이에 네덜란드는 구멍이
숭숭 뚫린 개념이 되어간다.

슬라이드 24

네덜란드, 벨기에, 룩셈부르크
국기를 하나로 합친 콜라주.

네덜란드다운 특징을 알리던 유명 상징들은
적대적 합병과 인수를 거치며 사라진다.
화폐에 이어 우편이 가고, 다음은 뭘까?
생산이 줄면서 네덜란드는 '베네룩스' 또는
'주요 항구'가 된다. (특별한 로고가 붙은)
유럽 공항 겸 항구 겸 창고가 된다.

슬라이드 25

삼각주 개발 사업 로고 이미지.

이제 네덜란드는 통로 국가다. 삼각주 개발
사업은 다른 곳으로 가는 다른 사람 물건을
잠시 보관할 땅을 마련하려고 벌이는
프로젝트다. 상품에서 경험으로 초점이
옮겨간다. 재화는 물론 시간, 공간, 서비스
역시 브랜드가 된다.

253

어떤 제품은 특정 국가와 불가분하게 결부된
국가 대표 역할을 한다. 그러나 중요한
문화적 상징이 민영화되면 미묘하지만 깊은
변화가 일어난다. 비록 동등한 결합처럼
보이도록 협정을 꾸미기는 했어도, 에어
프랑스가 KLM을 집어삼킨 건 엄연한
사실이다.

PTT는 하고많은 나라 중 오스트레일리아에
본부를 둔 TNT의 완전한 자회사가 된다.
국가를 대표하는 대형 공공 기관이 이윤만
추구하는 기업, 국제 자본의 자회사가 되는
셈이다. 한때 네덜란드의 자존심을 표현하던
것들예컨대 우표와 공중전화 카드로 최고의 네덜란드
디자인을 과시하던 PTT, 느린 화면으로 돌아가는
백조와 끔찍이도 사무적인 청색 유니폼 승무원으로
유명한 KLM은 이제 사라져버리거나 마케팅
도구가 된 국가에 기대어 네덜란드다움을
알리는 상투적 표현으로 전락한다. 공공
기관은 국가를 대표한다. 민간 기관은
시장의 취향과 생활양식을 대표한다.
맥크로켓 전략이다.

다국적 기업 맥도날드는 지역 입맛에
맞춰 상품을 개량하곤 한다. 맥크로켓은
네덜란드식 맥도날드 상품이다. 민영화한
네덜란드 문화 기수들은 소비자'시민'의 현대식
표현의 충성심을 유지하려고 네덜란드다운
상징을 재포장한다. 네덜란드다움, 더치
디자인은 전 지구적 자본주의 기업의
네덜란드 내수용 도구가 된다. 네덜란드
디자인은 풍차나 튤립처럼 예스럽고
매력적인 브랜딩 도구이자 네덜란드
가치의 기표가 된다.

이처럼 내적으로 불안정한 시기에
네덜란드는 세계 주요 도시에 독특한
대사관을 짓는 사업에 착수한다. 한때는
수수한 사무실에 만족하던 네덜란드가
이제는 대사관 디자인으로 전 세계에 힘을
과시하며 더치 브랜드의 지주 노릇을 하려
한다. (브랜딩은 절박한 이가 마지막으로
움켜쥐는 밧줄이다.) 자국에서 무슨 일이
일어나건 바깥에서는 체면을 세운다는
요량이다. 대사관 프로젝트는 자기 자신이나
다른 세계에 네덜란드가 건재하다고, 여전히
중요하다고 요란하게 알리는 선전이다.

6
큰 책 두 권

앞서 네덜란드 재건이라는 엄중한 도전에 기꺼이 응한 낙관적 디자인 문화가 점차 거동의 여지 없는 초고도 디자인 국가로 이행한 과정을 논했다. 지금부터는 이 상황에 대한 오늘날의 대응과 그에 맞물려 일어난 자기표현 욕망을 자세히 들여다보려 한다.

공적 영역에서 사적 영역으로 초점이 이동한 현상을 더 깊이 파헤치려는 뜻에서, 두꺼운 네덜란드 책 두 권을 펼친다. 하나는 빔 크라우얼과 욜레인 판더바우가 디자인한 1977년도 PTT 전화번호부이고, 또 하나는 이르마 봄이 1999년 완성한 SHV 기념 도서다.

구체적으로 나는 서로 다른 두 상황에서 디자이너와 작품이 어떻게 관계 맺는지 궁금하다. 하나는 철저히 공적인 상황이고, 다른 하나는 집요하게 사적인 상황이다.

전화번호부는 아마 궁극적인 실용품일 것이다. 누구나 볼 수 있고 누구나 실릴 수 있다는 점에서 그렇다. 기능은 명확하게 정의하고 간단하게 검증할 수 있다. 디자이너와 대중이 맺는 사회 계약 역시 명확하고 단순하다. 이름은 찾기 쉬워야 하고, 숫자는 읽기 쉬워야 한다. 디자이너는 명료성, 가독성, 제작상 효율성을 책임진다. 전화번호부에서 개성이나 패러디를 원하는 사람은 없다. 여기까지는 좋다. '그래픽 디자이너'는 문제 해결사이자 정보 공학자라는 정의에 깔끔하게 들어맞는다.

그러나 실제로는 전화번호부도 일종의 이념과 특정 방식으로 읽는 것이 대중에게 이롭다는 믿음, 그리고 이타주의로 가장한 타이포그래피 미학을 표현한다.

디자이너는 중립성을 가면으로 쓴 채 주관적 태도를 밝힌다. 예컨대 크라우얼은 사진 식자에 쓸 수 있는 글자 수가 제한되었다는 핑계로 소문자 전용을 정당화한다. 그리고 대소문자 혼용은 지지할 수 없는 비논리라고 여겼던 현대주의 디자인의 오랜 꿈을 실현한다.

그렇다면 SHV에서 이르마 봄이 한 일은 어떻게 이해해야 할까? (SHV는 본디 크라우얼의 토탈 디자인이 1965년 하우스 스타일을 디자인해준 회사다.) SHV 대표는 네덜란드에서 가장 유명한 도서 디자이너에게 창사 100주년 기념 특별 도서를 의뢰했다. 구체적으로 정해진 내용도 없이 5년 넘게 작업한 끝에 봄은 자료와 문서, 우연히 발견한 물건 등을 바탕으로 이야기를 빚어냈다. 이 책에서 의미는 말뿐 아니라(또는 아무 말도 없이) 자료 선별, 지면 순서 배열, 이미지 편집 등 기본적인 디자인 장치를 통해 생산된다.

255

봄이 만든 큰 책은 크라우얼의 큰 책과
근본적으로 다른 장르에 속하고, 디자이너가
맡은 역할 역시 너무 달라서 거의 다른
직함이 필요할 정도다. SHV 기념 도서는
한 사람을 위한 프로젝트로, 그가 거느린
회사의 온 권력을 표상하면서도 극소량
한정판으로만 제작되었다. (과시적 소비의
극단적 표현을 한정된 수량으로 감추는
가짜 겸손이 무척 네덜란드답다.) 이 책은
디자이너의 개성을 브랜딩 전략으로 삼는다.
책은 이렇게 말한다. 우리는 의식 있는
회사입니다. 우리는 부자입니다. 우리는
세련됐습니다. 우리는 이르마 봄 같은
사람의 가치를 알아봅니다. 이 기업은
이르마 봄의 억누를 수 없는 재능을 빌어
이미지를 선전한다.

두 책의 차이는 한쪽이 극히 네덜란드적인
데 비해 다른 쪽은 극히 미국적이라는
점이라고 생각한다. 두 책은 공적 영역에서
사적 영역으로 초점이 이동하는 현상을
표상한다. 두 경우 모두 디자이너의
결합에는 의미가 있다. 크라우얼은
전화번호부에서 사라진다. PTT는 토탈
디자인과 결합함으로써 '모더니티'를 향한
헌신을 명확히 드러낸다. SHV는 봄의
아우라를 빌리고, 봄은 SHV 기념 도서의
내용에 자신의 정체성을 접목한다. (어떤
인터뷰에서 크라우얼은 최근에 봄이

디자인한 오토 트뢰만 작품집이 "사실 오토
트뢰만이 아니라 '봄' 자신에 관한 책"이라는
견해를 밝혔다.) 이처럼 크고 복잡하면서
모든 지면을 한 사람이 빚어낸 책은 일종의
자서전이 된다. 어디서나 봄은 유령 같은
존재감을 드러낸다. '단지' 큰 책이 아니다.
이르마 봄의 책이다. 작가로서 디자이너는
브랜드 가치 또는 유명인의 공개 지지 같은
효과를 제공한다.

7
조 직 하 는 남 자
(와 여 자)

디자이너가 작품에 찬조 출연하는 경향은
잠시 후에 다시 살피겠다. 그러나 나는
그처럼 공공연한 작가/디자이너가 오히려
예외에 속한다고 생각한다. 네덜란드에는
특수한 조건이 있고, 네덜란드 디자이너는
저자 개념에 갈등을 느끼는 편이다.
(네덜란드 사람이 야망이나 권위를
불편하게 여기는 것과 일맥상통한다.)
한쪽에 표현 욕구가 있다면, 다른 쪽에는
도덕적 정직성과 겸손성이 있는데, 이 둘이
모두 다양하고 독특한 행태를 낳는 듯하다.

네덜란드 디자이너는 작가라는
존재를 구축하는 데 필요한 야망과
자아를 완화하거나 적어도 감추기
위해서 스스로 창조자가 되기보다
경제·법률·텍스트·인구·시민의 거스를
수 없는 힘을 결집하고 이를 바탕으로
반박할 수 없는 결론을 유도하려 한다.
이 기법을 이용해 디자이너는 유명세를
피하고 익명성을 가장하며 시스템 관리자
역할을 맡는다.

이처럼 이중적인 관계표현 욕망과 이성 충동은 합리적 디자인에 관한 크라우얼의 설명에 이미 내재한다. "내용이 형식·활자체·판형·표지·장정을 결정한다. 어떤 과제건 몇 가지 상호 연관된 요인으로 분해할 수 있다. 과제를 시작할 때마다, 말하자면 엑스축과 와이축에 요인들을 배열하고 선으로 연결한 다음 그 선이 어디로 뻗어나가는지 살펴봐야 한다." 그가 떠올리는 좌표 평면 이미지는 야만적이기까지 하다. 거기서 밝혀지는 사실은 무조건 따라야 한다. 이런 수동성, 이렇게 자료에 복종하는 태도는 놀라울 지경이다. 자료가 어디로 뻗어나가는지 기다려보면 된다니. 그의 활자 디자인 실험에도 같은 공식이 쓰인다. 체계를 세우고는 거기서 나오는 논리적 귀결을 노예처럼 따른다.

슬라이드 31

MVRDV의 2000년 엑스포 네덜란드관 렌더링.

리서치와 분석은 다이어그램을 파생하고, 다이어그램은 건물을 파생한다. 디자이너는 자신의 괴상한 이론이 더 괴상한 형태를 낳는 모습을 음산하게 즐기는 구경꾼 또는 객관적 과학자로 묘사된다.

슬라이드 32

OMA의 현대미술관 시안 이미지. 지역 지구 확정 도면으로 틀을 만들고 수지를 부어 굳힌 다음 틀에서 빼내 얻은 형태.

다른 예로 뉴욕 현대미술관 계획에서 콜하스는 지정된 지역 지구 구획을 형태 생성 기계로 활용한다. 그리고 거기에 '건축가 없는 건축'이라는 제목을 붙인다.

슬라이드 33

OMA의 시애틀 시립도서관 시안의 일부로서 유동하는 건물 용도를 보여주는 다이어그램.

이처럼 사실에 입각한 극단적 실용주의와 다이어그램의 전능한 효과에 복종하는 태도는 모든 네덜란드 작업에서 드러난다. 어쩌면 이 전략은 국토 한 뼘 한 뼘이 정해진 규칙에 따라 규제되는 나라에서 자연스러운 반응인지도 모른다. 그러나 MVRDV 같은 건축가의 건물과 뒤따르는 기록물, 이른바 '데이터 풍경Datascape'에 의존하는 방법은 네덜란드 합리주의를 부조리하다 못해 패러디에 가까운 수준으로까지 확장한다.

257

그런가하면 시애틀시립도서관 디자인에서 OMA는 듀이 십진 도서 분류법을 이용해 다이어그램을 파생하고, 그 다이어그램에서 건물을 파생한다.

비평가 토머스 대니얼은 일본 건축가와 네덜란드 건축가를 흥미롭게 비교했다. 일본 건축가는 시적인 개념에서 출발해 실용적인 건물을 만들어내고, 네덜란드 건축가는 분석에서 출발해 시적인 건물을 추론해낸다는 것이다. 그런 네덜란드 건물에는 솔직한 야만성이 있다. 야만적인 게 당연하다. 현 조건을 객관적으로 측량할 때 아름다운 값만 나오라는 법은 없기 때문이다. 아름다움은 주관성을 암시한다. 사실은 사실이다. 사실이 제시하는 그대로 건물을 만들면 된다.

어쩌면 최근 여러 네덜란드 건물의 형태가 그처럼 기괴한 것도 이렇게 다이어그램에 헌신하는 태도, 그로써 작가의 책임을 면하려는 태도 탓인지 모른다. 네덜란드의 전통적인 실용주의를 부조리한 극단까지 시치미 떼고 밀어붙임으로써, 디자이너는 전혀 예측하지 못한 형태를 새로이 생성한다. 일부 드로흐 디자인Droog Design (워낙 유명하므로 나까지 나서서 선전할 필요는 없을 것이다) 작품도 그런 부조리한 초합리주의를 구현한다. 디자이너는 최대한 이상한 형태가 나올 때까지 계속 시스템을 적용하기만 하면 된다.

이런 작가 회피 전략이 바로 오늘날 디자인 논쟁을 지배하는 평범한 것과 재활용된 것, 이미 끝난 것, 모자라게 디자인된 것, 이미 있는 것을 향한 열광을 낳은 듯하다. 최근 여러 네덜란드 디자인 작품은 디자이너

주관의 흔적을 모조리 지워버리려고 작정한 것처럼 보인다. 사진에 찍힌 의상을 재활용하는 파스칼러 하천이 한 예다. 기존 상품을(그것도 원본이 아니라 광고를) 베끼고 다시 만들어 재촬영하고 재광고함으로써, 그녀는 창조성 개념을 교란한다. 그것을 그녀 작품이라 부를 수 있을까? 간단한 방향 전환을 낯설게 하기 전략으로 활용하는 클라버르스 판엥얼런도 있다. 헬라 용에리위스의 텍스타일 ‹반복Repeat›은 기존 전통 텍스타일 디자인을 희한하게 조합하고 중첩해 재구성한다. 익스페리멘털제트셋은 지난 세대 작업 일부를 채집해 새로운 의미를 써넣는다.

슬라이드 34

다른 잡지들의 타이포그래피를 흉내 내는 «아르히스Archis» 지면 사진.

잡지 «아르히스»는 기존 타이포그래피 스타일을 재활용함으로써 주관성을 회피한다. 독특하고 고유한 정체성을 창출해야 한다는 부담을 벗어던진다. (잠시 후 더 자세히 살펴보자.)

8
작 가 는 부 가 가 치

데이터나 시스템 속으로 사라지고 진정한 야심이나 주관이 없는 척하는 것이 더치 디자인의 한 특징이라면, 디자이너가 작품에서 등장인물로서 중점 역할을 맡는 경향이 커지는 것도 사실이다. 이는 주어진 자료를 다루는 방식이(판토른 식으로 말하면 비판적 관점이) 어떻게 일종의 저작이 되는지 알아보기에 좋은 시험이다.

작가가 누리는 전통적 권위를 맛보려는 희망에서 작가 개념을 열렬히 환영한 디자이너는 많다. 그러나 디자이너는 작가 개념을 권력 획득 수단으로, 즉 프로젝트에서 디자이너를 견제하려는 여러 힘에 맞서 통제권을 확보하는 전략으로 오해하곤 했다. 디자인계에서 작가라는 말은 대부분 예술적 자기표현과 연계된다. 그러나 나는 작가 원리를 통해 디자이너의 권위를 세우려는 노력보다는 (언제나 허구적일 수밖에 없는) 작가라는 존재가 브랜드 전략과 맞물리는 방식에 더 관심이 있다.

(아무튼 내가 말하는 작가란 글 쓰는 사람이 아니라 다양한 텍스트를 통합하는 가공인물이라는 점이 중요하다. 작가는 어떤 기능이자 교환 조건이다.)

림바르는 최대한 넓은 캔버스에 자신의 도장을 찍어주는 부대를 지휘해 디자인 '작가'의 어떤 모델을 구현할 수 있었다. 림바르는 (실은 림바르가 아니라 그의 '스튜디오'는) 그만의 독특한 작품을 창조한다. 림바르는 화려한 전시대로서 작품에 공적 얼굴과 브랜드화한 '개성'을

부여한다. 이르마 봄의 SHV 작업은 디자이너가 디자인 도구를 이용해 의미를 구축했다는 점에서 또 다른 모델이 된다. 그러나 최근에는 더 복잡 미묘하게 주체성을 다루는 작업이 출현하기도 했다.

그런 면에서 프로젝트 하나를 조금 자세히 살펴보자. 단순하고 분석적인 건축 전문지에서 출발해 하필이면 건축을 주제로 하는 국제 스타일 잡지로 변신한 《아르히스》다. (이 잡지는 로테르담 디자인상을 받았으니, 일부에서 현대 네덜란드 디자인의 '최고' 사례로 꼽힌다고 가정해도 무리는 아닐 것이다.)

《아르히스》의 핵심은 여전히 기사·리뷰·평론·논설이지만, 기사와 기사 사이에는 유령처럼 떠돌고 정보를 축적하며 질문하고 농담하는 목소리가 하나 더 있다. 이건 누구의 목소리일까? 편집자? 디자이너? 지면을 흘리는 귀신? 《아르히스》의 주인공은 누구인가?

이 목소리는 내용잡지 본문을 이루는 기사와 기타 항목 전달과 아무 상관도 없으므로 언뜻 판토른의 소통 훼방 전략처럼 보이기도 한다. 디자이너는 자료를 조형하며 편집에 개입한다. 그러나 《아르히스》의 작가에게는 판토른과 같은 사회 개혁이나 정치 선동 욕망이 전혀 없다. 《아르히스》의 목소리는 광대의 목소리다. 풍요·쾌락·역설·유머, 내용에 더해지는 부가 가치와 음영이다.

《아르히스》는 몇 가지 기동을 통해 작가와 독자의 관계를 심화한다. 목소리는 직접 질문하기도 하고 답을 적을 수 있는 공란을 두기도 하며, 팩스 회신 용지를 주기도 하고 다른 텍스트 위에 덧쓰기도 하는 등 내용에

259

MULTIPLE SIGNATURES

개입한다. (마치 어깨너머에서 잡지를 훔쳐 읽으며 계속 설명하려 드는 짜증스러운 친구처럼 느껴지기도 한다.) 어떤 지면은 점선 처리되어 독자 스스로 잡지를 변형할 수 있다는 암시를 준다. 주어진 형태는 최종 상태가 아니라, 단지 하나의 구현에 불과하다고 암시한다. 훼손을 부추긴다.

슬라이드 35

«아르히스» 표지들.

«아르히스»의 목소리는 필자 중심 텍스트에서 독자 중심 텍스트로 잡지를 옮겨 간다. 독자에게 공백을 채우라고 다그침으로써 독자를 디자인 자체에 연루시킨다. 이런 제스처는 최근 «아르히스»가 철저한 사용자 중심 포럼으로 기획한 행사에서 정점에 다다른다. 이 행사에서 «아르히스» 필자들은 특정 시간에 특정 장소에 모이는 관객에 맞춰 내용을 준비하는 지휘자 역할을 맡는다.

슬라이드 36

«리–매거진»의 여러 펼친 면을 보여주는 사진.

허구적 작가의 유명한 예로 욥 판베네콤이 창간한 «리–매거진Re-Magazine»이 있다. 판베네콤은 (얀반에이크미술원에서 학생 작업으로 시작한) «리–매거진»을 "전형적인 네덜란드식 접근법 … 자기 역설과 자기 회의라는 개념적 입장"과 연결한다. 판베네콤은 자기 자신을 잡지의 창시자이자 주인공으로 여긴다. 이처럼 공공연한 형식을 통해 잡지는 그 자신의 관심사·기질·소유물·친구·생활을 다룬다. 잡지는 프로젝트의 모든 면에 스미는 허구적 존재, 디자이너 욥 판베네콤을 창조한다. 직함은 자영업자에서 편집장이나 단순한 개인으로 바뀌더라도, 판베네콤 자신은 극히 자전적인 프로젝트에서 작가와 주인공 역할을 모두 맡는다.

슬라이드 37

베를린에서 열린 전시회 〈내용Content〉에 전시된 토니 오슬러의 렘 콜하스 인형 이미지. 얼굴은 비디오로 영사된다.

그리고 이런 작품도 있다. 최근 베를린국립미술관에서 열린 AMO/OMA 전시회를 방문한 나는, 미술가 토니 오슬러가 전시회를 위해 특별히 만든 렘 콜하스 인형을 만났다. 콜하스는 다면적인 인물이다. 말 그대로 작가이기도 하지만, 또한 세계 각지에 분산된 다양한 협력자들을 지휘해 자신의 이름 아래 하나로 묶는 통합적 인물곡마단장이기도 하다. 오슬로가 만든 콜하스 인형은 박살난 채 버려져 썩어가는 쓰레기와 부서진 디자인 요소

더미를 유령처럼 부유하며 콜하스가 쓴 글 「정크스페이스 _Junkspace_」를 끊임없이 반복해 읽는다. 고정 출연 인사로서 콜하스 인형은 저명 브랜드가 된 자신의 레토릭을 끝없이 분출한다.

9
편 하 게 입 기

네덜란드에서는 아무도 정장 차림으로 나오지 않는다. 네덜란드 작가는 면도도 하지 않은 모습으로 나타난다. 그 존재감은 역설과 자기 비하로 무장된다. 작가와 주체성이 떠오른 현상과 디자인되지 않은 디자인 사이에는 밀접한 관계가 있는 듯하다.

슬라이드 38

요프 판덴엔더의 초상.

그렇다면 90년대에 디자인되지 않은 디자인이 출현하고 그와 함께 더치 디자인이 국제적으로 폭발한 데는 어떤 배경이 있을까? 1980년대와 1990년대 초의 미끈한 디자인에 대한 반발도 분명히 있었겠지만, 나는 진정한 영감을 준 인물로 요프 판덴엔더를 꼽고 싶다. 알다시피 그는 전 세계를 휩쓴 '빅 브러더'와 이른바 풍선껌 TV을 창시한 위인이다. 빅 브러더의 기본

개념은 호감 안 가는 캐릭터 몇 명을 한 집에 몰아넣고 그들이 빚는 갈등만 중계해도 그럴듯한 TV 프로그램이 나오리라는 발상이었다.

리얼리티 TV는 미국 등 전 세계에서 큰 인기를 얻었다. 돈이 안 들고 만들기 쉽고 응용하기 좋은 데다가 무엇보다 현지화하기가 용이해서 제작자들이 좋아하는 프로그램이다. 리얼리티 TV는 이웃의 치부를 훔쳐보고 싶은 사악한 욕망을 채워준다. 네덜란드에서 리얼리티 TV가 특별한 공감을 얻는 건 어쩌면 나라 전체가 빼곡한 이웃들로 구성된 가상 현실이기 때문인지도 모르고, 아니면 개념 자체가 야만적일 정도로 효율적이기 때문인지도 모른다. "땡전 한 푼 안 든다" 정신을 구현하는 프로그램 같기는 하다.

슬라이드 39

미술가 야프 판리스하우트의 ‹AVL 마을 _AVL Ville_› 프로젝트 중, 돼지 도살 광경 사진.

진부한 것에 집중하는 최근 작업을 살펴보자. 지난날의 뜀바리즘이나 총체적 과잉 디자인 제스처가 미처 닿지 않은 곳에 주목하는 작업이다. 판리스하우트의 ‹AVL 마을›은 일종의 가공된 리얼리티 TV다. 틈새 공간의 표준적이고 우발적인 항목들을 가리키지만, 언제나 역설적으로 비트는 구석이 있는 작업이다. 그런데 그건 사실 낭만적인 진부함이다. 이 작업은 필립스나

PTT나 로보뱅크의 기업화하고 전 지구화된
현실을 무시한다. 낭만적인 현실은 평범한
아파트, 난민 수용소, 방치된 제방, DIY
버내큘러vernacular에 집중한다.

광고 대행사 케설크라머르는 이와
같은 미학을 디젤이나 벤 같은 광고로
재포장한다. 엉큼하고 웃기는 케설크라머르
자체 웹사이트도 같은 방법론을 완벽하게
구현한다. 웹의 온갖 상투성을 다 끌어와
스타일에 주입한 웹사이트는 참고 자료,
이야기, 허구 등이 뒤섞인 새로운 형태의
글쓰기를 제시한다. 물론 이런 캐주얼함도
워낙 정교하게 다듬어져 '디자인'으로
알아보는 데는 무리가 없다. 이 농담을 못
알아들을 사람은 없을 것이다.

문제는 이거다. 이런 진부함에 어떤 의도가
있을까? 디자이너 자신의 무료하고 무심한
당혹감 말고 딱히 무엇을 건드릴까? 이제
네덜란드는 너무 안락하고 완벽하게
디자인된 나머지, 디자인 행위 자체에
관한 역설적 코멘트 외에는 할 일이 없어진
걸까? 사회 공학을 고민하는 사람은 아무도
없고? 아니면 다 포기해버린 걸까? 어쩌면
디자인은 목적어 없는 동사로서 공허하게
떠도는 반응이 되어버린 듯하다.

그냥 '반대'다, 무엇에 반대한다는 뜻일까?
익스페리멘털제트셋이 한 말을 들어보자.

"탈현대주의에서 배운 것은 객관적이고
중립적인, 또는 보편적인 가치란 없다는
인식이다. 그렇다고 그런 가치를 좇는
일마저 포기할 필요는 없다. 이게 바로
우리가 물려받은 현대주의 유산이다.
결국 우리는 어떤 면에서 현대주의와
탈현대주의를 종합하는 단계에 도달했다고
생각한다. 마음속에 유토피아를 품고
일하되, 절대로 그 유토피아를 성취하지는
못하리라는 점을 제대로 이해하는 것이다."

우리는 누가 무슨 일을 하건 그냥
받아들이는 데 익숙해지고 말았다. 이번
주에도 누군가는 탈락하겠지만 걱정할
필요는 없다. 어차피 다음 시즌에는 모든 게
다시 시작할 테니까. 그냥 게임일 뿐이니까.
20년에 걸쳐 가치없는 스타일 변화를
겪고, '68세대' 교수들에게서 정치의식이
없다는 힐난을 수없이 들으며 자란 젊은
네덜란드 디자이너들은 결국 자기 내부로
시선을 돌린 모양이다. 오늘날 관심을 끄는
네덜란드 디자인 대부분에는 익스페리멘털
제트셋이 한 말처럼 "우리도 믿지 않지만
그러는 체라도 할게요" 하는 유머와 역설이

있다. 그러나 무엇보다 놀라운 사실은 한때
거대하고 대담하고 포괄적인 공공사업으로
유명했던 네덜란드 디자인이 이제 작은
문제만 다루려 한다는 점이다. 디자이너가
응시하는 대상은 너무나 보잘 것 없고
하찮아서 도리어 신비한 힘을 지니게 된다.

슬라이드 42

다니엘 판데르펠던이 이끄는
'시랜드' 아이덴티티
프로젝트의 여러 요소.

진행 중인 아이덴티티 프로젝트 하나를 잠시
살펴보자. 북해상에 방치된 요새 겸 공국
'시랜드'를 브랜딩하는 다니엘 판데르펠던의
(물론 정부 후원을 받은) 프로젝트다. 이
디자인 실험실체 없는 국가, 순수한 데이터 공간을
위한 아이덴티티에 어떤 가치가 있는지는
몰라도, 신랄한 은유로 읽을 수는 있다.
네덜란드 디자이너들은 본토를 버리고,
'현실' 세계를 바꿀 수 있다는 믿음을
버리고, 국외로 눈을 돌렸는지도 모른다.
네덜란드에는 어쩌면 주행 공간이 더는
없는지도 모른다. '사회 공학'은 패러디
소재일 뿐인지도 모른다.

10
제 살 파 먹 기

스타일 생산과 소비가 가속화하고 확산
범위가 넓어진 끝에, 이제는 유행과 반대
유행이 동시에 일어날 정도다. 작용과
반작용이 불가분하게 연결된다. 얼마간은
이곳에 디자인 문화, 실험·담론·발견의
문화가 정말 있기 때문일 것이다.

이 강연 제목은 '광란병', 즉 '미친 화란
병'이라고 붙였다. 광우병, 공식 병명으로는
소 해면상뇌증을 암시하는 제목이다. 유럽에
내린 천벌 광우병은 소의 신체 부위가
섞인 사료를 다른 소가 먹을 때 발병한다고
알려졌다. 우리 식단이 지난주 유행을
집어삼키고 되새김질하는 것으로 제한되면,
우리도 광우병 걸린 소와 비슷한 운명에
처할 위험이 있다.

그러나 첫머리에 밝힌 대로, 더치 디자인이
네덜란드에 국한된다고는 생각하지 않는다.
세계 곳곳에서 일어나는 현상이기 때문이다.
그저 네덜란드가 유리한 위치에 있다보니
두드러져 보일 뿐이다. 미국에서 허황된
상상은 늘 시장의 견제를 받는다. 그래서
우리는 네덜란드를 일종의 격리된 온상으로
여기며, 조만간 다른 곳에서도 일어날 일을
조심스레 관찰하곤 한다.

어쩌면 이게 더 나은 비유인지도 모르겠다.
가끔 나는 우리가 스스로 만든 덫에
걸리지는 않았는지 의심하곤 한다. 지난
20년 동안 우리는 이른바 디자인 이론
또는 디자인 비평을 쉴 새 없이 추구했다.

그러면서 자기 반영적 메타 디자인 문화라는 정교한 덫을 만들었는데, 결국 그 희생물은 우리 자신이라는 사실을 뒤늦게 깨달은 게 아닐까?

마침내 시간이 되어 버튼을 누르면, 과연 어떤 일이 벌어질까?

슬라이드 43
윌리 E. 코요테가 등장하는 옛 애니메이션 중 한 장면.

❶ 윌리 E. 코요테가 기폭 장치 손잡이를 꾹 누른다. 기폭 장치에서 나온 전선은 멀리 떨어진 뻐꾸기 모이 더미로 이어지고…

❷ 거대한 폭발이 일어난다.

❸ 꺼멓게 탄 코요테가 손잡이 파편을 쥐고 있고, 멀쩡한 새들은 잽싸게 날아간다.

아메리담, 미국은 어떻게 네덜란드가 되는가

머리말

네덜란드의 거장 디자이너 안톤 베이커에 관한 책을 편찬하던 얀 판토른에게 원고 청탁을 받았다. 외국인의 시선으로 바깥에서 그의 작업을 평가해달라는 요청이었다. 베이커는 단 두 차례 만난 것으로 기억한다. 첫 번째는 20여 넌도 더 된 과거에 로드아일랜드주 프로비던스에서였고, 두 번째는 이 글을 준비하던 2010년 봄 암스테르담에서였다.

그에 관한 네덜란드어 책이나 잡지는 대부분 미국에서 구하기도 어렵고 영어로 번역된 적도 없으므로, 베이커의 독특한 초기 작업은 미국에 거의 알려지지 않은 상태다. 그리고 미국인 시각에서 볼 때, 2000년 이후 그가 한 작업은 (능숙하고 우아하기도 하지만 독창성이나 상징성이 엄청나지는 않다보니) 개성이 떨어지고, 따라서 의미도 깊지 않다. 비평가는 언제나 디자인을 통해서만 디자이너를 만나야 한다. 그래서 나는 1980년 무렵부터 1990년 초에 이르는 시기로 국한해 그의 작업을 살펴보려 한다. 베이커가 대표작을 발표하며 국제적 명성을 굳히고 미국에도 이름을 알린 시기다. 네덜란드 디자인을 대표하는 초창기에 사절로 그가 미국에 초대받은 것도 이런 작품 덕분이었다.

베이커는 동료도 아니고(나보다 한 세대쯤 나이가 많다), 엄밀히 말하면 글의 주인공도 아니다. 사실 이 글은 베이커를 탐구한다기보다 유럽 디자인을 향한 미국 특유의 애착을(그리고 1980년대 말 애착의 초점이 어떻게 이동했는지를) 증언하는 한편, 이곳에서 현대주의가 어떻게 이해되고 확장되었는지, 베이커의 작업은 이런 재배열에 어떻게 들어맞는지 논한다.

1부

고대사-미국 디자인 학원의 유럽화

시간 1980년대 초 언젠가
장소 로드아일랜드주 프로비던스의 미술대학 강의실

당시 바젤디자인대학에서 타이포그래피를 가르치던 저명 교수 볼프강
바인가르트가 '스위스 포스터를 디자인하는 법'에 관한 강연이라기보다는
시연을 하는 중이다. 바인가르트는 덩치가 크고 까칠한 수염으로 얼굴이
뒤덮인 남자다. 정말로 가운을 입고 온 건가? 아니면 저건 스위스 장인
의 유니폼쯤 되나? 우리를 경멸하는 게 뻔한데, 어쩌면 그가 "너희 미국
인들은…"이라는 말을 하도 자주 써서 드는 상상일 뿐이지도 모른다. 증
거는 별로 없다. 바인가르트는 말을 거의 하지 않는다. 청중석 중간에 설
치된 오버헤드 프로젝터 앞에 구부정히 앉아 평판 인쇄 필름타이포그래피,
사진 이미지, 망점 패턴 조각을 잘라 겹치고 무아레를 조작하는 등 꼼꼼히 작
업하는 모습이 거대한 화면에 영사된다. 마음에 드는 구성을 얻으면 만
족스러운 듯 작은 소리로 툴툴대며 승리를 알리고 스카치 테이프로 고
정한다. 작업은 몇 시간째 이어진다. 우리는 무아지경이다.

1980년대 초 우리 미국의 디자인계는 몇 개 진영으로 거칠게 나눌 수 있다. 자
신이 어느 진영에 속하는지 알고 싶다면, 간단한 판명 기준은 전형적인 뉴욕
디자이너 밀턴 글레이저다. 바인가르트를 숭배하는 쪽이라면 당연히 글레이
저를 경멸할 테고, 아니라면 반대일 테다. 이 진영에 속하는 우리 모두에게 바
인가르트는 영웅적이고 역사적인 아방가르드를 단절 없이 계승하는 직계에
속한다. 브후테마스, 혁명적 구성주의, 다다, 더스테일, 바우하우스, 울름, 바젤,
그리고 우리. 디자인사 시간에 배우는 명작선은 유럽인과 유럽인인 척하는 미
국인으로 점철된다.
　　미국에서 스위스를 가장 널리 알린 인물은 공격적인 현대주의자에 저명
한 기업 디자이너이자 시대의 논객인 폴 랜드다. "1940년대 말인가, 스위스 그
래픽 디자인을 처음 봤을 때만 해도 비웃기만 했어. '세상에, 또?' 하고 요들이나
불렀지. 너무 흉하고 차가웠거든. 스위스 디자인을 묘사할 때 쓰는 상투어가 다
있었어. 그런데 나중에 보니까 그보다 낫기는커녕 그만한 작업도 없더라고."[1]

비슷한 배경에서 출발한 랜드와 글레이저는[2] 미국 디자인에서 벌어지는 핵심 전투에서 대립하는 진영을 대표한다. 미국 디자인을 어떻게 유럽화할 것인가를 두고 벌이는 전투다. 랜드는 자기 작업이 추상 미술과 유사하다고 보는 한편, 자신이 유럽 미술·디자인 거성들의 필연적 계승자라고 자임한다. 그가 인정하는 계보는 "치마부에[1240-1302]에서 시작해 카상드르[1901-1968]로" 끝난다.[3] 글레이저도 풀브라이트 장학생으로 이탈리아에서 한 해를 보내기는 했지만, 그의 작업은 전혀 다른 미국 문화에 바탕을 둔다. 절충적이고 유희적이고 토속적이며 대중적이다. 우리는 이런 작업을 키치라고 무시한다.

내가 랜드를 만난 1990년 무렵, 우스꽝스러운 콜라주로 시가와 술을 팔던 씩씩한 1940년대 광고인은 먼 과거 모습일 뿐이다. 이제 그는 정통 현대를 (유럽을) 단호하고 완고하게 지키는 수호자다. 1970대 중반에 접어든 그는 숲이 우거진 코네티컷주 웨스턴의 황량한 현대주의 자택에 쪼그리고 앉아 미국 디자인의 탈현대화를 매도한다. "꼬불 선·픽셀·낙서·딩뱃·지구라트, 보드라운 색·옥색·복숭아색·연두색·연보라색, 우울한 밤색과 적갈색에 유치한 목판화, 가짜 아르 데코·광택 마감·지저분한 질감, 자그마한 컬러 사진과 널따란 흰색 여백, 해독 불가하고 엉뚱한 활자에 넓디 넓은 행간, (그에 따르면 소문자가 더

1 스티븐 헬러, 「폴 랜드, 20세기 그래픽 디자인 거장이 기법과 유행, 시대와 완벽성에 관해 솔직하게 이야기하다Paul Rand: The Master of Twentieth Century Graphic Design Talks Candidly about Technique, Trends, Time and Perfection」, «I.D.», 11/12월호, 1988년, 40쪽.

2 랜드는 1914년생이고 글레이저는 1929년생으로 한 세대가량 차이가 난다. 두 사람 모두 뉴욕 출신 유대계이지만, 랜드는 종교적인 데 반해 글레이저는 그렇지 않다. 둘 다 도시에서, 즉 랜드는 브루클린의 프랫인스티튜트에서, 글레이저는 맨해튼의 쿠퍼유니언에서 교육받았다.

3 폴 랜드, 「혼란과 혼돈, 오늘날 그래픽 디자인의 유혹Confusion and Chaos: The Seduction of Contemporary Graphic Design」, «AIGA 저널», 10권, 1호, 1992년.

4 같은 책.

5 폴 랜드와 사적으로 나눈 대담, 1991년 10월.

6 막스 브라윈스마가 필자에게 보낸 편지. "글레이저가 '판토른이 아니다'라는 판단에는 동의합니다. 그런데 베이커가 스빕 스톨크와 함께한 작업을 보면, 두 사람이 상통한다는 점을 알 수 있습니다. 스타일 측면에서 랜드와 글레이저의 대비는 크라우얼과 베이커의 대비에 해당합니다. 즉 1980년대 미국의 젊은 탈현대주의 디자이너가 '과잉 이론화'한 관점에서 볼 때 미국과 유럽에 차이가 있다면, 1960년대 말 유럽의 젊은 반항아들이 보는 관점에서는 스위스가 이끄는 국제주의 스타일 대기업 현대주의와 68세대의 반권위주의적 자유방임주의가 맞서는 형국인 셈이죠. 플럭서스, 프로보, 성 혁명, 사랑과 평화, 페미니즘(맞아요, 페미니즘!) 등이 안톤과 그 주변을 고무한 사회 정치 자원입니다."

아메리담
마이클 록

268

읽기 쉽다는 주장에는 부인할 수 없는 증거가 있는데도) 대문자로만 쓴 글자, 어디서나 장식적 효과로 자간을 넓힌 대문자, 시각적 주석이 달린 타이포그래피와 복고적 대문자와 작은 대문자, 가짜 다다·미래주의 콜라주, 컴퓨터로 만들 수 있는 '특수 효과' 일체"[4] 등이 공격 대상이다.

> 뉴잉글랜드의 어느 맑은 가을날, 우리는 그의 작업실에(토마셰프스키의 선명한 CYRK 포스터 아래에) 모여 앉는다. 랜드는 작업 의자에 기대 앉아 안경 너머로 우리를 노려본다. "작품은 가져왔나?" 구식 브루클린 억양으로 윽박지른다. "어… 아뇨." 우리는 더듬거린다. "작품을 가져왔어야지." 우리를 꾸짖는다. "아니면 자네들이 어느 편인지 어찌 알겠나?"[5]

폴 랜드 편에 선다는 것은 곧 디자인 게임이 닫힌 시스템이라고 믿는다는 뜻이다. 구조를 고안하고, 디자이너는 그렇게 스스로 부과한 한계를 저버리지 않으면서 가능한 게임을 최대한 펼친다. 특히 랜드의 20세기 중반 유럽 현대주의는 부속을 제거하고 직접 표현과 위계를 위해 시스템 바깥의 연상 의미를 없애려 했다. 작품은 다른 것을 가리키지 말아야 한다. 이게 바로 작품이다. 나머지는 전부 감상적인 잔재주다.

스위스 편에 속하는 우리에게, 랜드가 길게 나열한 목록은 글레이저가 즐겨 쓰는 수법을 속속들이 나열한 목록이나 마찬가지다. 이제 누구나 사랑하는 'I♥NY'은 부패한 미국 디자인을 완벽하게 대표한다. 저속하게 튀는 폰트, 귀여운 기호, 유치한 시각 유희 등을 하나로 깔끔하게 포장한 다음 눈에 띄게 방울을 매단 꼴이다. 미국 디자인에는 엄밀성도 안목도 '규칙'도 없다. 색다른 표현과 유머에 매달리고 조잡하게 지시적이라는 점에서, 사실상 19세기 디자인이나 마찬가지다. 그러나 랜드와 글레이저의 역학 관계는 널리 알려진 빔 크라우얼 대 얀 판토른 논쟁과 다르다. 판토른과 달리 글레이저는 랜드의 형식주의에 정치적으로 맞서지 않는다.[6] 두 사람 다 크게 성공한 기업 디자이너로서 체제의 한복판에서 활동한다. 우리를 거스르는 것은 스타일이지 정치가 아니다. 저쪽 사람들은 스위스 디자인이 차갑고 정감 없다고 매도한다. 유럽주의에 노예처럼 헌신하는 우리를 두고서는 아카데믹하다거나 지나치게 지성적이라거나 그저 우월주의적이라고 한다. 다 헛짚는 말이다. 차가운 게 바로 매력이다. 우리는 미적 우월주의자가 되고 싶다. 그래야 덜 미국인 같으니까.

 * * *

1970년대에는 울름이나 바젤에서(그리고 그들의 미국 내 전진 기지인 예일미술대학이나 로드아일랜드디자인대학RISD에서[7]) 유럽에 세뇌당한 전위 부대가 디자인 학계에 퍼져나가 헬베티카의 씨를 심고 검정 잉크로 열쇠나 글자나 제도용 펜의 실루엣을 그리면서 『디자이너를 위한 그리드 시스템*Raster systeme für die visuelle Gestaltung*』[8]을 극찬한다. 효과에 완벽을 기하려는 듯, 미국에서 태어나고 자란 학생이 스위스에서 유학하고 돌아오면 헐렁한 재킷을 걸치고 겨드랑이에 «튀포그라피셰 모나츠블레터*Typografische Monatsblätter*»[9]를 끼고 가짜 독일어 억양이 섞인 괴상한 말투로 말하면서 흔한 물건을 뜻하는 모국어가 떠오르지 않는 것처럼 시늉하는 일도 드물지 않다. "영어로 뭐더라…?"

우리 세대에게 에밀 루더나 아르민 호프만, 요제프 뮐러브로크만 같은 거인은 너무 기념비적이어서 공감하기가 쉽지 않다. 그보다 젊은 듯한 바인가르트는 너무 뾰족해서 얼싸안기가 어렵다. 대서양 이쪽에서 유럽주의는 동서 해안에서 각각 다른 채널을 통해 미국화한다. 함께한 기간은 짧았지만 영적으

7 캐서린 매코이는 필자에게 보낸 이메일에서 이렇게 덧붙인다. "초기에는 필라델피아미술대학PCA과 캔자스시티미술원KCAI이 스위스 디자인을 소개하는 데 더 큰 영향을 끼쳤어요. 바젤에서 공부한 켄 히버트가 1966년 PCA에 개설한 스위스풍 교과 과정이 1970년에는 최고조에 달했죠. 1967년에는 슈테프 가이스불러가 PCA에서 가르치기 시작했고요. 결국 PCA는 교수진 전원을 바젤에서 교육받은 인물로 채웠습니다. 한스 알레만, 잉에 드루크라이, 크리스 젤린스키, 빌 롱하우저, 에이프릴 그라이먼 등이 있었죠. (그라이먼은 유학에서 돌아와 2-3년간 그곳에서 가르쳤습니다.) 뉴욕과 가까운 데다가 졸업생 다수가 뉴욕에서 활동했으므로, 아마 PCA는 초기부터 현재까지 스위스 교리를 퍼뜨리는 데 가장 크게 이바지한 학교일 것입니다. … 롭 로이 켈리가 이끌던 KCAI 학과는 1966년 잉에 드루크라이를 영입했죠. 1967년에는 한스 알레만과 크리스 젤린스키도 불러왔고요. 에이프릴 그라이먼은 1969년 무렵 KCAI를 졸업했고, 휴스턴의 제리 헤링 역시 마찬가지예요. 예일에서 석사 학위를 받은 고든 샐코는 1966-1969년 무렵 KCAI에서 가르쳤고 잉에, 한스 등과 가깝게 지내며 스위스 이념에 젖어들었습니다. 그러다 신시내티대학교로 옮긴 샐코는 1969년쯤 그곳에서 스위스를 지향하는 학과를 창설했죠."

8 요제프 뮐러브로크만이 쓴 영향력 있는 책.

9 스위스의 대표적인 타이포그래피 저널.

10 캐서린 매코이, 필자에게 보낸 이메일. "바버라 스타우패커 솔로몬과 켄 히버트가 아마 1960년대 초 바젤디자인대학에 처음 유학한 미국인일 것입니다. 몇 년 뒤에 유학한 댄 프리드먼도 초기 미국인 학생이었고, 에이프릴 그라이먼은 1970년 무렵 그곳에 1년 머물렀죠. 그라이먼은 나중에 예일에서 2인자가 된 필립 버턴과 친한 사이였어요. 1970년대 후반 바젤에 몰려든 미국인 대학원생들은 바인가르트의 실험에 자극받아 간 것이지, 그전의 엄격한 현대주의 작업에 이끌린 게 아니었습니다."

로는 여전히 서로 연결된 댄 프리드먼과 에이프릴 그라이먼 커플을 통해서다.

순진한 중서부 출신 프리드먼은 대담한 결심을 하고 울름디자인대학을 거쳐 바젤디자인대학에 유학한다. 그곳에서 그는 젊은 에이프릴 그라이먼을 만나 호프만과 바인가르트의 신전에서 결합한 두 사람은 새로 배운 방법론을 훗날 두 갈래로 전개되는 '뉴 웨이브 디자인'으로 변형한다.[10]

미국에 돌아온 커플은 헤어진다. 프리드먼은 동부로 가서 예일에서 강의하고 머리를 밀고 뉴욕 이스트빌리지에서 떠오르던 미술 신에 끼어들어 키스 해링 등과 어울린다. 낮에는 AGP와 펜타그램에서 (바젤에서 배운 정교성을 시티뱅크 같은 기업 일감에 적용하며) 일하다가 밤이 되면 자기가 사는 아파트를 야한 색과 그림자 처리된 삼각형, 구불구불한 선과 점박 무늬를 끊임없이 탐구하는 실험장으로 만든다. 그의 아파트는 뉴 웨이브 판 ‹메르츠바우 *merzbau*›가 된다. 그의 작업은 정통 유럽식에서 벗어나 훗날 랜드가 묘사한 타락에 아슬아슬하게 가까워진다. 그라이먼은 서부로 날아가 '식도락 목욕 그리고 그 너머The Magazine of Gourmet Bathing and Beyond'라고 도발적 부제가 붙은 혁신적 잡지 «WET» 등 독자적인 캘리포니아식 그래픽 사이보그 쾌락주의 하이브리드를 주도한다.

그라이먼과 프리드먼은 스승을 무너뜨리기보다 새로운(그림자 효과로 가득한) 구성 레이어를 더한 쪽에 가깝다. (나중에는 두 사람 모두 더욱 복잡한 인물이 된다. 그라이먼은 테크놀로지를 향한 선견지명을 전시하고, 프리드먼은 퀴어 정치 운동에 투신한다.) 전선은 명확히 그어진다. 유럽주의는 특정 계층 미국인이 출신지 문화를 업신여기는 표현이 된다. 물론 이는 환상이다. 글레이저주의와 유럽주의는 모두 고도로 역사적이다. 유럽주의가 부속을 과격하게 배제하고 닫힌 시스템을 엄격히 고수한다면, 이런 입장 자체가 이미 부속을 과격하게 배제하려 한 역사적 아방가르드의 유구한 전통에 뿌리를 둔다. 그러므로 문제는 역사주의 대 몰역사주의가 아니라, 오히려 어떤 역사가 승리하느냐, 또는 정확히 말해 어떤 역사가 타당하고 유익하느냐이다. 결국, 어느 편에 속하느냐가 문제다.

1982년 그라이먼은 캘리포니아미술대학CalArts 디자인과 학과장에 취임한다. 랜드와 호프만의 예일, 톰 오커시예일 출신의 RISD, 캐서린 매코이고상한 유럽풍 스튜디오 유니마크 출신의 크랜브룩, 그라이먼의 칼아츠 등 미국의 4대 엘리트 디자인 대학이 놀랍게도 모두 같은 유럽 시스템의 직계 신도들이 이끌면서, 미적 가치가 통일되고 획일화된다. 더군다나 노스캐롤라이나에서부터 신시내티와 시카고까지 중요한 대학은 스위스교를 가르친다. 이제 우리 모두 유럽인이다.

271

2부

네덜란드는 어떻게 신세계에서 스위스를 몰아냈나

시간　1980년대 중반
장소　로드아일랜드주 프로비던스의 어떤 미술대학 파티

어두운 목재로 마감되고 금으로 장식된 연회장은 17세기에 유니테리언 교도인 노예 상인이 지은 뉴잉글랜드 저택에 있다. 이제는 미술관 겸 총장 관저이자 이따금 학술 행사를 핑계로 열리는 유흥에 쓰이는 건물이다. 한쪽에 있는 프랑스풍 현관문이 근사하게 다듬어진 정원 쪽으로 열려 있다. 바깥에서 보면 연회장 전체가 마치 검정과 흰색에 드문드문 충격적인 색으로 장식되어 고동치듯 하나로 움직이는 몸뚱이처럼 보인다. 쿵쿵 울리는 음악은 뉴 오더의 ‹블루 먼데이›로 바뀌고, 메마른 오프닝 드럼과 째깍거리는 기계음, 엉성하고 불안한 비트에 이어 박자에 동조된 신시사이저의 저음과 버너드 섬너의 낮은 신음이 천천히 실내를 채운다. “느낌이 어때 / 나를 이렇게 취급하는 느낌이…” 연회장에는 예쁘고 개성 있는 10대 후반 아이들이 가득하다. 괴상한 드레스 차림이 있는가 하면 흰색 타이에 테니스화를 캠프 감성으로 진지하게 조합한 아이도 있고, 망사 장식 차림도 있다. 춤 추는 소녀들은 눈을 감고 머리를 뒤로 젖히며 창백하게 야윈 팔을 머리 위로 쳐든다. 이처럼 하얗게 분칠한 고딕풍 얼굴의 바다 한쪽에 밝은 분홍색 거품이 인다. 흔들대는 거인의 밝고 흥분한 얼굴이다. 이마에는 황금빛 곱슬머리가 왕관처럼 붙어 있다. 그는 팔을 길게 뻗고 거대한 곰처럼 움직인다. 그가 걷는 방향에 따라 군중이 갈라진다. 풍성한 가운 같은 옷은 몸집을 더 부풀려준다. 튼튼한 팔 하나가 가까운 10대의 허리를 휘감는다. 소녀를 끌어당긴 그는 볼에 키스를 뒤덮는다. 웃으며 몸을 빼내는 소녀를 친구들이 둘러싸며 키득댄다. 그는 두 손으로 다음 소녀를 잡고 지르박을 시도한다. 다른 소녀를 빙글빙글 돌리는 그는 댄스 플로어에 구멍 같은 공간을 만든다. 작고 여윈 소녀는 공중에 뜨다시피 한다. 모리세이가 중얼댄다. “나는 범죄적으로 저속한 수줍음의 / 아들이자 후손 / 나는 아무것도 아닌 것의 / 아들이자 후손…” 비트가 고조되고, 거대한 분홍색 남성 아기는 고개를 들고 신나게 노래한다. 안톤 베이커가 왔다.

안톤 베이커가 헤쳐 들어온 1980년대 중후반 디자인계에서는 거대한 변화가 일어나는 중이다. 스위스 방법론이 수명을 다해가는 때에 맞춰 네덜란드 디자인이 (여러 미술 대학 실기실을 방문한 명사들을 통해) 상징적으로 도착한다. 뉴 웨이브는 반갑게도 가벼운 DIY 감성과 재미를 일시적으로나마 선사한다. 그러나 뉴 웨이브에는 이론도 없고 무게도 없다. 프리드먼과 그라이먼의 화려함은 뻔한 그래픽 장르 기교로 귀착한다. (랜드가 야단친 목록을 참고하라.) 뉴 웨이브에는 디자이너 자신의 즐거움을 넘어 어떤 정치적 내용도 없다. 스위스도 더는 우리를 지탱해주지 못한다. 뉴 웨이브는 달콤하지만 공허한 칼로리다.

우리는 네덜란드 디자인은커녕 그 나라에 관해서도 아는 바가 거의 없다. 헤릿 릿펠트는 미술사 시간에 자주 본 의자를 통해 알고 있다. 테오 판두스뷔르흐와 몇몇 유명한 더스테일 분자는 조금 안다. 크라우얼이나 판토른은 물론 피트 즈바르트나 파울 스하위테마나 빌럼 산드베르흐나 오토 트뢰만에 관해서도 아는 것이 없다. 우리가 읽는 『그래픽 디자인의 역사 *History of Graphic Design*』[11]는 네덜란드를 건성으로 언급한다. 토탈 디자인을 아는 건 순전히 그들이 스위스를 찬미하는 데다가 후기에 파트너가 된 베노 비싱이 RISD 교수로 있으면서 이따금 베이엔코르프백화점이나 PAM 정유, PTT에 관해 먼지 묻은 슬라이드 강연을 해준 덕분이다. 그러나 비싱은 이미 공룡이다. 눈빛은 흐리고, 솜털 같은 콧수염에 사파리 재킷 차림으로 짤막한 단어 조각 사이를 무슨 아프리카어처럼 '어…'나 '애…' 같은 소리로 질질 끌어 채우는 분이다. (그의 초기 작업이 얼마나 풍부한지는 나중에야 알게 되었다.)

이러던 상황이 완전히 바뀐다. 네덜란드가 미국 학계에 침투하는 데 성공한 건 대체로 두 교육자, 즉 크랜브룩의 캐서린 매코이와 RISD의 톰 오커시 덕분이다. 매코이는 따뜻하고 솔직한 성격에 안경을 쓰고 머리는 단단히 묶고 고향 미시건 사투리를 쓰면서, 마치 머뭇거리는 청소년을 격려하는 엄마처럼 말하는 중서부인이다. 요컨대 확실한 미국인이다. 그리고 유력한 유럽주의자이기도 하다. 매코이는 시카고의 유니마크에서 일하다가 크랜브룩에 온다. 유니마크는 마시모 비녤리 등이 창업하고 헤르베르트 바이어가 이사로 일한 순수 유럽 디자인의 보루다. 여느 유럽 중심 디자이너와 마찬가지로, 매코이도 바인가르트-그라이먼-프리드먼 계보에 있다. 크랜브룩에서 안식년을 받은 1983년, 매코이는 필립스 후원으로 1년 동안 에인트호번에 머물며 '네덜란드

11 당시 표준 교과서처럼 쓰이던 필립 메그스의 저서.

를 횡 둘러보고' 그곳의 디자인 문화에 흠뻑 빠진다. 주요 스튜디오를 모두 방문한 매코이는 무지하게 많은 포스터를 말아 들고 미시건주 블룸필드 힐스에 돌아온다.[12]

매코이는 에인트호번 시기에 본 작업에서 계시를 받는다. 뭔가 다르다는 점을 즉시 알았다고 기억한다. "뉴 웨이브는 재미도 있었고 예술적이고 실험적이면서 자발적이고 건방지며 신났죠. 심각하고 체계적이고 엄격한 스위스 현대주의 대기업 디자인을 겪은 터라 반가웠어요. 네덜란드 디자인도 비슷한 긍정적 측면이 있었고, 국제 그래픽 디자인 계보상 미국 뉴 웨이브와도 얼마간 연관성이 있었습니다. 그러나 1980년대 네덜란드 디자인은 문화적 뿌리가 더 깊었고, 피상적인 느낌도 덜했어요. 그리고 미국 뉴 웨이브와 미국 순수 미술계의 관계에 비하면 네덜란드 미술계와도 더 밀접히 연관되어 있었고요. 구성주의에 토대를 둔다는 점은 같지만 표현은 전혀 다른 작업이었습니다."[13] 스위스 디자인이 기업 아이덴티티의 규칙성에 매끄럽게 녹아든다면, 네덜란드 디자인은 현대주의를 해석하는 또 다른 관점을 제시한다.

스튜디오 뒴바르를 방문한 매코이는 놀라운 작품뿐 아니라 작업 방법에서도 충격을 받는다. "스튜디오 뒴바르는 마치 대학원 같아요. 진짜 아틀리에죠."[14] 매코이도 꽤 근사한 아틀리에크랜브룩미술원 디자인 실기실가 있으므로 자연스레 헤르트 뒴바르와 가까워지고, 결국 그를 크랜브룩에 초빙하기 시작한다. 매코이는 뒴바르의 작업에서 역사적 준거와 생생하게 관계하는 실제 사례를 발견한다. "그들의 역사는 살아 있어요. 다 스바르트를 사적으로 알던 사람들이거든요. 어떤 추상이 아니고요."[15] 이로써 두 스튜디오 사이에 활기찬 문화 교류가 시작된다. 뒴바르는 가장 중요한 이미지 제작자 일부특히 로버트 나카타와 앨런 호리를 크랜브룩대학원에서 모집하고, 그곳에서 막 출현한 실험적 작업은

12 캐서린 매코이와 사적으로 나눈 대담, 2010년 8월.

13 캐서린 매코이, 필자에게 보낸 이메일, 2010년 8월 25일.

14-15 매코이 대담, 2010년 8월.

16 안톤 베이커, 「잠든 개를 깨우는 종이 *Paper to Wake a Sleeping Dog*」, 『안톤 베이커가 선정한 네덜란드의 포스터들 *Dutch Posters: A Selection by Anthon Beeke*』, BIS, 1997년, 138쪽.

17-18 캐서린 매코이, 「네덜란드 그래픽을 재구성하며 *Reconstructing Dutch Graphics*」, «I.D.», 3/4월호, 1984년, 38쪽.

19-21 같은 책, 43쪽.

본고장보다 네덜란드에서 더 환영받는다. 훗날 안톤 베이커는 이렇게 말한다. "캐서린 매코이의 재능 있는 학생들은 당시 미국에서 상상도 못한 자유를 스튜디오 뒴바르에서 누렸다."[16]

네덜란드에서 돌아온 매코이는 «I.D.»런던의 스타일 잡지가 아니라 미국의 디자인 잡지에 「네덜란드 그래픽을 재구성하며」라는 글을 써낸다. 아마도 대서양 이편에서는 처음 쓰인 현대 네덜란드 디자인 평론일 것이다. "미국 그래픽 디자이너가 모더니스트 바우하우스 이상을 최고도로 구현한 스위스 학파의 사유를 확장하려고 애쓰는 동안, 네덜란드는 유형을 막론하고 모든 디자이너가 관객과 맥락에 맞는 다양한 요소를 종합하는 방법으로 신선한 통찰을 제시한다. 우리의 미국식 뉴 웨이브 디자인은 감정과 유연성을 통해 스위스의 합리성과 냉기에 온도를 더하려 하다가 상황을 현저히 악화하곤 한다."[17]

매코이는 판토른, 스튜디오 뒴바르, 코 슬리허르스, 빔 크라우얼과 토탈 디자인 등을(이들이 독자에게 낯설다는 점을 암시하며) 소개하고, 사례에 안톤 베이커의 작품을 두 점 포함한다. ‹마릴린*Marilyn*› 포스터 캡션에서 매코이는 아마도 미국에서는 처음으로 그의 작품을 분석한다. "안톤 베이커는 스위스에 뿌리를 둔 미국 뉴 웨이브 그래픽에서도 자주 보이는 요소를 사용하지만, 결과는 네덜란드의 특징을 분명히 드러낸다. 글자 사이 넓히기, 다양한 활자 크기와 활자체, 손으로 쓴 글귀, 패턴 배경, 1950년대 노스탤지어, 그리드 없는 배열 등은 모두 미국 뉴 웨이브 같지만, 감성은 더 거칠고 신랄하며, 향락적이기보다는 사회 의식을 더 드러낸다."[18]

뒤에서 매코이는 «퀸스트스리프트*Kunstschrift*»를 짤막하게 평가하며 베이커를 다시 언급한다. "암스테르담의 안톤 베이커는 네덜란드 타이포그래피·이미지의 새로운 거장이다. 그는 미술 잡지 표지에 색상 막대와 그리드, 정보 서식, 타자기 활자를 사용한다. 이처럼 소박한 요소들이 하나로 결합해 우아한 패턴을 이룬다."[19] 매코이는 이 작업 또한 자신과 학생들이 맞서는 역사적 제약에 같이 반응한다고 본다. 그러나 네덜란드 디자인은 더 깊은 비평, 심지어는 패러디나 "심술에 가까운 비타협성"을 드러낸다. "아름다움은 목적이 아니다."[20] 매코이는 이렇게 결론내린다. "합리성과 애매성, 세계 예술과 네덜란드 지역 문화, 다듬어진 타이포그래피와 상업 문화를 종합하는 그들은 찰스 젠크스가 말한 '이중 코드double-coding'의 역동적 모델을 제시한다."[21]

결론에서 매코이가 작업에 내포된 의미를 "이론화"하는 점은 흥미롭다. 이 시점의 네덜란드 디자인은(판토른을 두드러진 예외로 치면) 거의 이론 청정 지대나 마찬가지기 때문이다. 네덜란드 디자인은 시각 영역에서 작용과 반

275

작용이 이어지며 발전한다. "네덜란드 디자인은 크랜브룩 철학 덕분에 풍부해졌다"고 말하는 베이커는,[22] 네덜란드 디자인에 자신을 설명할 철학이 없다고 암시한다. 다행히도 네덜란드에게는 우리 미국이 있다. 1980년대 미국이 혁신적인 시각물은 창조하지 못해도 우리가 잘하는 분야가 하나 있다. 바로 이론을 구축하고 응용하는 일이다. 완벽한 시너지 아닌가. 새로 출현한 네덜란드 디자인은 풍부한 시각적 사례를 제공하고, 새로 출현한 미국 이론은 이를 바탕으로 논지를 펼친다. 마치 엄청난 무기를 개발하고도 쓸모를 찾지 못하던 우리에게 마침내 목표물이 출현한 것과도 같다.

매코이가 이런 작업을 건축사가 찰스 젠크스의 이중 코드와 결부하는 것도 의미심장하다. 이중 코드는 고급 문화와 저급 문화를(대중성과 희소성, 육신과 지성, 아마추어와 프로페셔널을) 동시에 결합할 수 있다. 다시 말해 게임을 개방하고 교묘한 암시와 은밀한 농담, 패러디, 의도적 실수를 얼마든지 섞어 가며 여러 수준에서 펼칠 수 있다. 바르트를 인용하면 디자인 대상은 "무수한 문화 중심에서 끌어온 인용구 조직"이 될 수 있다.[23]

매코이가 젠크스를 언급한 것과 같은 해에, 움베르토 에코는 『장미의 이름 후기Postscript to The Name of the Rose』라는 책을 써내며 이중 코드를 우아하게 정의한다. "탈현대적 태도란 마치 교양 있는 여성에게 '당신을 미친듯이 사랑해'라고 말할 수 없는 남자의 태도와도 같다. 왜냐하면 그는 그 말을 바버라 카틀랜드가 했다는 사실을 그녀가 안다는 사실을(그리고 그가 안다는 사실을 그녀가 안다는 사실도) 알기 때문이다. 하지만 방법은 있다. '바버라 카틀랜드가 말한 것처럼, 당신을 미친듯이 사랑해'라고 하면 된다. 이렇게 거짓된 순진을 피하고도, 즉 순진하게 말하는 일이 더는 불가능하다고 분명히 밝히고도, 그는 그녀에게 하고 싶었던 말을 할 것이다. 순진이 사라진 이 시대에 당신을 사랑한다고."[24]

유용한 디자인 이론을 향한 맹아적 갈망은 구체화되고, 새로운 시도는 기호학과 기호론, 문학 비평, 해체, 정신 분석, 페미니즘 등을 자유롭게 빌리며 다양한 전통에서 솟아난다. 1980년대 디자인 교육자 중에서 RISD의 점잖은 학과장 토머스 오커시만큼 이성적이고 이론적인 담론에 헌신한 이는 없을 것이다. 네덜란드 출신으로 장신에 수수께끼 같은 인물 오커시는 인디애나대학교를 거쳐 초창기 예일이 배출한(1964년 석사 학위를 취득한) 재원이다. 「영향 받으며 가르치기Teaching Under the Influence」라는 글에서 그는 랜드, 매터, 워커 에번스, 아이젠먼 등을 멘토로 꼽는다. (흥미롭게도 모국 네덜란드인은 아무도 언급하지 않는다.)[25] 예일의 형식주의에서 벗어난 오커시는 새롭고 이론적인

언어로 자신의 교육관을 재정립하려 한다. 그는 미국의 실용주의 철학자 찰스 샌더스 퍼스의 다소 낡은 기호론에서 시각 메시지 구축을 위한 이성적이고 전문적인 접근법을 모색하고, 이를 호프만과 바인가르트에 근거한 실기 수업에 결합한다. 그의 젊은 교수진은 점차 스위스 현대주의를 직접 계승하거나 2세대로 물려받은 인물로 채워지지만, 여기에 이론이 주입되며 일정한 복잡성 또는 (일부에서 말하듯) 고약한 고집이 더해진다. 흥미롭게도 전통적 디자이너들은 이른바 이론 기반 디자인에 격앙하곤 한다. 그들은 자신이 보기에 직관에 호소하는 미적 영감을 정량화하려는 시도에 반감을 보인다.

크랜브룩이 스튜디오 뒴바르와 점차 가까워지는 동안, 오커시는 '초빙 디자이너'라는 특강 프로그램을 개설하고 이를 몇몇 네덜란드 출신 거물로 채운다. 첫 학기에는 거장 오티어 옥세나르와 얀 판토른, 신흥 주자 안톤 베이커와 헤라르트 하더르스가 방문한다. 네덜란드 대표단의 충격은 강력하고 즉각적이다. 방문객은 저마다 다른 비판적 실천 모델을 제시한다. 판토른은 사회 조건을 면밀히 탐구하며 리시츠키와 밀접한 연관성을 보인다. 옥세나르는 구상적 현대주의 전통과 유럽 현대 국가를 위한 디자인을 예시한다. 하더르스는 거친 시각성과 신선한 DIY 감성을, 베이커는 패러디 같고 극도로 섹슈얼한 이미지 기반 작업으로 네덜란드의 구성 전통에서 벗어난 접근법을 보여준다. 그들이 실기실에서 학생 작품을 평가하는 말은 거칠고 투박하며 비언어적이다. 차갑고 이성적인 오커시의 초지성주의에 대한 보완으로, 네덜란드인들은 매우 유혹적이고 천진난만하지만 언제나 정열적으로 감각에 의존하는 디자인 모델을 제시한다.

RISD 수업이 끝나갈 무렵, 하더르스는 숨은 동기를 밝힌다. "은밀한 미션이 있었다. 통상과 다른 일을 벌이고 싶었다. 익숙하지 않은 방법을 통해서

22 베이커, 「잠든 개를 깨우는 종이」

23 "이제 우리는 텍스트가 단일한 '신학적' 의미를(작가-신의 '메시지'를) 배출하는 글줄이 아니라 원본 없는 여러 글이 뒤섞이고 충돌하는 다차원 공간이라는 사실을 안다. 텍스트는 무수한 문화 중심에서 끌어온 인용구 조직이다." 롤랑 바르트, 『이미지-음악-텍스트 Image-Music-Text』, 힐앤드왕, 1977년, 146쪽.

24 움베르토 에코, 『장미의 이름 후기』, 하코트출판사, 1984년.

25 토머스 오커시, 「영향 받으며 가르치기」, 《스파이럴스 '91 Spirals '91》, 2권, RISD, 1991년, 35쪽.

도 좋은 디자인을 할 수 있다는 점을 학생들에게 보여주려 했다. 이 학교에는 특정 방법을 끊임없이 주입하는 문화가 있다. 바젤 영향이겠지… 학생들이 정 뭔가를 모방해야 한다면, 다른 것을 모방했으면 한다."[26] 하더르스가 소개하는 작업, 학생들에게 모방해보라고 부추기는 작업에는 바젤에서 영향 받은 작업의 금욕과 기호학적 접근법의 풍요를 조화하는 잠재력이 있다. 특히 판토른과 베이커의 작업은 복잡성과 내용 면에서 우리가 건설하려 하는 이론적 모델에 맞먹는다. 그러나 판토른이 뚜렷한 비판적, 변증법적 입장에서 (특정 조건을 가정해 다루며) 일하는 것과 달리, 베이커는 거의 정반대 입장을 취한다. 그는 마치 여과 없이 아이디어를 통과시키는 대가나 짐승 같은 철인처럼 굴고, 자신이 정식 디자인 교육을 받지 않았다는 사실이나 프롤레타리아트 계급 출신이라는 점을 거듭 강조하며 반지성적 진정성을 내세운다.[27] "그가 하는 작업은 디자인이 아니에요." 학생 한 명이 말한다. "다 자기 자신이죠." 그러나 그에 관해 이처럼 다양한 비평이 가능한 것도 그렇게 이론화하지 않는 자세와 자신의 작업을 단순하고 직설적으로 해석하는 태도 덕분이다.

　　이 시기에 베이커가 한 작업은 전형적인 탈현대적 지시성을 완벽하게 구현한다. 크라우얼이 뮐러브로크만의 모듈 구조를 발전시키고 뒴바르가 네덜란드에서 유래 깊은 역동적 구성주의 전통을 확장한다면, 베이커는 두 입장을 모두 공공연히 무시한다. 그의 작업은 대개 의도적으로 저급하고 반구성적이다. 그는 동료 전문가를 가리키기보다 정육점그가 자랑하는 출신 배경에서 요소를 끌어온다. 이렇게 그는 얽히고설킨 게임을 벌인다. 관객이 그에게서 뭔가를 예상하면, 반대로 행한다. 거꾸로 예상을 저버리기 바란다면, 예상되는 일을 무한 반복한다. 예컨대 위트레흐트국립대학교 포스터는 인쇄소에 전화로 디자인을 지시해 만들어 유명해진 작품이다. 작가의 권위를 허물고 디자이너의 행위를 박탈하는 한편, 취향이나 전문성 같은 가치에 의문을 던지는 고전적 플럭서스 기법이다. 이처럼 고도로 연출된 '실수'와 도발이, 자기 세대에서 가장 박식하고 능란하다고 인정은 물론 찬양까지 받는 인물에 의해 수행된다.

　　떠오르는 전문가 계급이 그토록 소중히 여기는 전통과 기교를 조롱함으로써 베이커는 자신을 돋보이게 한다. 그의 작업은 선배들이 집착했던 가치를 취하는 척하다 내버린다는 점에서 패러디에 해당한다. 과연 교육에 관여하면서 동시에 존재 자체를 통해 교육을 비판할 수 있을까? 형태 결정을 인쇄소에 맡겨버리는 것보다 더 철저히 형태에 무관심해질 수 있을까? 탈현대적 외재성 지시 대상이 (판토른이 불운한 러시아 구성주의를 노골적으로 인용하고 심지어 복제하는 것처럼) 오늘날 제작자와 그가 활용하는 과거의 정치적 연대를 드러

낸다면, 베이커가 미커리극장 포스터에서 슈퍼마켓 전단을 떠올리는 데는 무엇을 향한 충성이 배어 있을까? 베이커는 에코가 말한 "거짓된 순진"을 연기한다. 지적 허영이 강한 대상이 아니라 조잡한 대상을 지시함으로써 그는 타이포그래피 임무를 달성한다. (그의 정보 위계에서는 추한 그림자 효과나 정교한 필기체 활자가 완벽하게 기능한다.) 동시에 상류 (디자인) 사회에서 추앙받는 취향과 스타일을 따를 뜻이 전혀 없다는 메시지를 드러낼 수 있다. 이렇게 그는 "당신을 미친듯이 사랑해"라고 말하면서도 그런 감상적 표현을 진지하게 받아들이기는 불가능하다는 사실을 인정할 수 있다.

도발적인 사진으로 악명 높은 대형 포스터들은 1980년대 초 베이커의 전략을 잘 보여준다. (구성주의/스바르트 같은 의미에서) 구성을 제거함으로써 그는 네덜란드 전통과 단절한다. 대부분 극단 토네일흐룹에 디자인해준 이들 포스터는 미국인 헨리 울프, 조지 로이스의 《에스콰이어Esquire》나 빌리 플레크하우스의 《트벤Twen》 같은 사진 알레고리 아트 디렉션을 연상시킨다. 또는 눈에 띄는 이미지를 강조하고 카피나 지나친 디자인은 피하는 전형적 '저급' 광고 레이아웃을 연상시키기도 한다.[28] 선정적인 이미지는 '섹스는 팔린다'는 광고의 핵심 법칙을 강조해줄 뿐이다. 아울러 그가 사회 규범이나 직업 윤리, 사적 신중성 따위에 구애받지 않는다는 메시지도 전한다. 강렬한 이미지는 길들여지지 않은 뇌줄기의 원초적 부위에서 표면으로 끓어오른다.

베이커는 성기 이미지를 사용한 덕분에 전문 난봉꾼으로 평판을 다지는 한편, 이런 이미지를 게재하려고 돌파한 난관을 생생히 설명한다. 그러나 그가 섹스를 다루는 방식은 플레크하우스의 소프트 포르노 에로티시즘이나 '야한' 광고 일반의 교묘한 암시와 뚜렷이 대비된다. 베이커는 남근을 곤봉처럼 휘두른다. 정면을 그대로 드러내는 나신은 행인을 노골적으로 폭행한다. 정면은 수

26 헤라르트 하더르스, 더그 뱅커의 인터뷰, 같은 책, 53쪽.

27 막스 브라윈스마, 필자에게 보낸 이메일. "언제나 놀라운 점은(특히 그가 정식 교육을 받은 적이 없다는 점을 고려할 때 신기하기까지 한 점은) 안톤이 유럽 고전 상징을 잘 이해한다는 사실입니다. 그의 작업은 대개 '사실주의'로 엉성하게 위장되지만, 실제로는 상징적 표상과 해석을 능란하게 다룹니다. 이 점을 그가 이론화하지는 않아도 자신이 극히 숙달된 안목을 지녔다는 점은 알고 있죠. 그가 투박한 천재라거나 비범한 대가라는 말은 아니지만, 유럽 시각 문화와 도상학의 전통과 담론에 관한 거의 본능적인 이해는 선생이 여기서 설정한 좁은 역사적, 이론적 범위를 넘어 지적으로 분석할 가치가 있습니다."

치심을 요구한다. 그의 이미지에는 암시가 없다. 실제로 이들은 암시 개념 자체를 무시하듯 디자인된다. 성적인 광고는 대체 기법을 활용하지만(폴 랜드의 유명한 엘 프로덕토 시가 광고에서 남녀 성기는 상징적으로 묘사된다), 베이커는 그런 조심성을 비웃는다. 그의 ‹트로일러스와 크레시다*Troilus & Cressida*› 포스터에서 ‘혁신적’인 점은 은유적으로 작동하는 척하면서 동시에 은유를 거부한다는(대개는 비유로 가려지는 것, 이 경우 가죽 띠가 채워진 엉덩이와 뒤에서 본 모델의 여성 음부를 그대로 내보인다는) 점이다. 그는 대놓고 말한다. '남근은 남근이요 음부는 음부라.'

이런 네덜란드식 도발은 우리에게 대안적 미래, 즉 현대 유산을 새롭게 상상하는 방법을 제시해준다. 유희적이면서 정치적인 미학을 스스로 예증한다. 그 디자인이 현대주의에서 핵심이 되는 형식과 형태를 지시하고 확장하는 방식은 유희적이다. 계급과 성, 사회 조건 같은 이슈를 무척 도발적으로 건드린다는 점에서는 정치적이다. 그런데 이런 이미지가 1960년대 암스테르담의 성 해방 운동에 뿌리를 두는 것은 분명하지만, 1980년대 미국에서 이들은 전혀 다른 의미로 읽힌다.

미국 대학에서 강연할 때, 베이커는 프레젠테이션에 음경과 음부를 양념처럼 곁들이곤 한다. 입을 앙다물고 벌겋게 달아오른 학생들─특히 여성들은 반론할 기회를 노린다. 강연장 불이 켜지자마자 심문을 요구하는 손이 번쩍 솟아오른다. 이런 반응은 양편 모두에게 투쟁 의지를 고조시킨다. 크랜브룩에서 매코이는 점차 정치화하는 학생들이 여성 신체 사용 방식을 두고 디자이너를 다그치는 모습을 보며 은근히 뿌듯해한다. 베이커는 본래 의도가 반대로 해석될 수 있다는 의견을 받아들이지 않는다. 그는 작품에 대한 비판을 왜곡된 예민함이나 미국식 위선으로 치부한다. 강연이 열릴 때마다 같은 광경이 되풀이된다. 그는 나쁜 의도가 없다고 완강히 주장한다. 우리는 같은 편이야! 나도 페미니스트라고! 왜 몰라주니! 그는 도발을 위해 디자인한다. "충격을 가하면 그들도 생각하기 시작할 것이고, 그러면 토론이 이어질 것이다. 현실 상황에 관해 생각해야 할 것이다."[29] 이에 대해 열혈 학생 한 명이 반박한다. "그렇지만 그건 '배우자 폭행에 관한 인식을 높이려고 내 아내를 폭행한다'는 말이나 마찬가지 아닌가요?" 논쟁은 끝없이 이어진다. 이렇게 강연마다 안톤 베이커는 미국 디자인 이론에서 급성장하는 신흥 지류에 훌륭한 논쟁거리를 던진다.

28 브라윈스마, 필자에게 보낸 이메일. "선생의 시각은 미국에서 (유럽) 이론이 수용된
 방식에 경도되다보니 중대한 결함이 있습니다. 베이커의 사고와 작업에 유럽이 끼친
 영향과 맥락을 간과한다는 것이죠. 선생은 미국에서 무척 영향력 있던 디자이너를 몇몇
 언급하는데, 안톤이 자신의 스타일을 개발하던 당시 그들에 관한 의식은 부수적이었을
 거라고 생각합니다. 헨리 울프, 조지 루이스, 빌리 플레크하우스 등을 언급하셨죠. 그들이
 디자인한 잡지나 영화 타이틀은 분명히 안톤도 보고 좋아했겠지만, 그는 그들에게 영향을
 끼친 바로 그 뿌리에서 영감을 받았다고 말할 수도 있습니다. 유럽 그래픽 디자인에는
 베이커와 뚜렷이 연결된 전통이 둘 있습니다. 슬라위터르스, 엘퍼르스, 베인베르흐
 등의 네덜란드 표현주의와 프랑스의 대중적 상업 미술이죠. 물론 카상드르도 빼놓을 수
 없고요. 1980년대 포스트 스위스 관점에서 보면, 전혀 '네덜란드적이지 않은' 두 전통이라
 할 만합니다. 또 다른 주요 영향으로는 (유럽판) 플럭서스를 꼽을 수 있습니다. 안톤은
 빌럼 더리더르를 통해 플럭서스를 알게 되었거든요. 요컨대 안톤은 19세기 사실주의와
 표현주의에서부터 다다와 플럭서스까지 명확하게 이어지는 유럽 반지성주의 전통,
 이론적 분류에 맞서는 전통의 산물인 셈입니다. 안톤의 작업에서는 '사실주의'를 좀 면밀히
 살펴볼 필요가 있습니다. 예컨대 셰익스피어의 희곡 ‹트로일러스와 크레시다›에 관해
 그가 한 발언은 쿠르베가 ‹세상의 기원 L' Origine du Monde›을 향한 비판에 응수한 말과 무척
 닮았습니다. '당신들이 상징적으로 원하는 모습이 아니라 있는 그대로의 모습을 보여줄 뿐'
 이라는 식이죠."

29 안톤 베이커, 재인용. 칼 루엘린, 「네덜란드 디자인, 논란 많은 안톤 베이커 *Dutch Design: The
 Controversial Anthon Beeke*」, «파이오니어 *The Pioneer*» 2월호, 1990년.

3부

지옥에도 이런 분노는 없다

시간 1990년 무렵
장소 미국

엘런 럽턴은 깡마르고 전염성 강하게 이를 드러내며 웃는 23세 여성이다. 느릿한 억양이 거의 남부 사투리 같은데, 이렇게 음절을 끌며 말할 때 손을 휘젓는 모습이 마치 생각을 계속 굴리려고 부드러운 깃발을 흔드는 것처럼 보인다. 그보다 스무 살 많은 디자이너 키스 고더드는 화통하고 말쑥한 영국인으로, 덧니와 눈빛이 강렬하고 이따금 목에 매는 실크 애스컷 타이가 근사하다. 이처럼 어울리지 않는 두 사람이 힘을 합쳐 베이커를 뉴욕에 소개하려 한다.

쿠퍼유니언디자인대학을 갓 졸업한 럽턴은 쿠퍼의 루벌린센터 큐레이터를 맡게 된다. 세련되고 조금은 유치한 미국인 타이포그래퍼 허브 루벌린의 이름을 따 새로 개장한 전시 공간이다. (조금 뒤에 다룰 내용과 연관해 흥미로운 사실 하나. 루벌린의 초기 작업 중에는 "새롭게 떠오르는 성 의식과 실험의 아름다움"을 다루는 잡지 《에로스》 디자인이 있었는데, 이 잡지는 미국 우정국에서 음란 매체로 고소하는 바람에 폐간되고 말았다.) 럽턴은 미국에서 가장 혁신적인 디자인 큐레이터로 일찌감치 자리 잡고 꾸준히 평판을 입증한다. 그가 미국에서 거의 유일한 디자인 큐레이터라는 사실을 감안하더라도 위업은 위업이다. 럽턴은 쿠퍼유니언의 고더드 교수에게서 안톤 베이커 포스터 전시회를 열자는 제안을 받는다.

이 시기에 베이커는 그나마 알려진 네덜란드 디자이너 축에 들지만, 그의 작품은 여전히 논쟁을 자극한다. 럽턴과 고더드는 1970년대 중반부터 현재까지 그의 작품을 꼼꼼히 큐레이트한 전시회를 연다. 〈안톤 베이커의 무대, 네덜란드의 환각적 포스터 디자이너 1970-1990 *Anthon Beeke's Stage: Holland's Illusionist Poster Designer 1970-1990*〉라는 제목으로 1970-1980년대에 그가 디자인한 포스터, 잡지, 기타 그래픽을 모은 전시회다.[30] 하지만 앞서 언급한 〈트로일러스와 크레시다〉를 내걸지 말지 고민하던 럽턴은 결국 제외하기로 한다. 점잖지 못해서가 아니라, 베이커의 이미지가 자극하는 젠더 표상 문제가 혼란스럽기 때문이다. 어떤 학생 신문 인터뷰에서, 럽턴은 그 이미지가 "한 사회 집단을 열등한 위치에, 다른 집단은 힘 있는 위치에" 놓고 묘사한다고 말한다.[31] 쿠퍼유니언

대강당에서 열린 전시회 소개 강연에서 고더드는 ‹트로일러스와 크레시다› 이미지를 슬쩍 보여주면서, 문제의 작품이 설명 없이 배제된 데 관해 의문을 자극한다. 이어지는 장시간 대화에서 중년 남성들은 흔히 그러듯 핵심을 벗어나는 말만 한다. 처음부터 럽턴은 베이커에게 자신의 입장을 분명히 밝히고 일을 시작했건만, 대강당에 나타난 그는 자신의 작품이 검열당했다며, 큐레이터와 대학 당국, 나아가 소심한 미국인 전반을 공격하기 시작한다. 학생과 동료양편에서 극심한 압박과 검열 혐의에 대한 비난을 받은 럽턴은 결국 포스터를 전시하는 데 동의하는 대신, 자신이 해당 작품에 반대하는 이유를 벽에 나란히 적기로 한다.[32]

　　노스캐롤라이나주 롤리의 노스캐롤라이나주립대학교로 장면이 바뀐다. 젊은 RISD 졸업생 애덤 캘리시가 새로 취임한 그래픽 디자인 학과장 메러디스 데이비스에게 베이커의 주요 포스터 작품을 전시하자고 제안한다. 갤러리 공간은 좁고 포스터는 다 거대하다. 젊은 조교수가 묻는다. 공간에 맞춰 전시회를 축소하려면 어떻게 해야 할까요? 회의가 소집된다. 이미지가 노골적이라는 사실을 감안해 주 출입구와 통행로에서 멀리 떨어진 갤러리로 공간을 옮기되 일반인 출입을 보장하고, 어떤 작품을 전시할 것인지는 전적으로 큐레이터에게 맡긴다는 결정이 내려진다. 하지만 얼마 뒤에 학부장 데니스 우드는 전시회가 자기 검열되었다고 엉뚱하게 발표한다. 이런 소동에도 전시회는 (‹트로일러스와 크레시다› 등 도전적인 작품을 모두 포함해) 별 탈 없이 열리고, 대학은 학문의 자유와 민감한 표현에 관해 논의하는 대형 심포지엄을 개최한다. 이렇게 미국 캠퍼스 특유의 ‘교육 기회’를 마련하는 쪽으로 소동이 마무리된다.[33] 그러나 이 사건을 지면에서 되돌아보는 베이커는 조금 다른 이야기를 한다. “이 작품은 미국 순회전 내내 가는 곳마다 사고를 쳤다. 노스캐롤라이나에서는 주립대학이 이들 포스터를 거부하는 바람에 학장이 사임하기까지 했다.”[34] (우

30　　엘런 럽턴·키스 고더드, 『안톤 베이커의 무대, 네덜란드의 환각적 포스터 디자이너 1970-1990』, 루벌린센터, 1990년.

31　　엘런 럽턴, 재인용. 루엘린, 「네덜란드 디자인」.

32　　같은 책.

33　　메러디스 데이비스와 사적으로 나눈 대담, 2010년 8월 26일.

34　　안톤 베이커, 『안톤 베이커의 포스터들, 피터르 브라팅아와 나눈 대화 *“Affiches van Anthon Beeke” verteld aan Pieter Brattinga*』, 팔레톤앤드헨스트라, 1993년, 3쪽.

드가 나중에 축출된 것은 사실이지만, 전혀 무관한 이유였다.) 세월이 흘러도 이처럼 부정확한 서술은 여전히 진실로 포장된다. 빌럼 엘렌브룩은 이렇게 오보한다. "노스캐롤라이나주립대학교에서는 큐레이터가 포스터에 '충격'받은 나머지 그의 작품전을 취소하기까지 했다."[35]

왜 두 진영은 같은 사건을 서로 다르게 기억할까? 왜 베이커는 자신의 작업에 충격과 거부감을 일으킬 힘이 있다는 생각에 그처럼 집착할까?[36] 더 중요한 점으로, 왜 하필이면 이들 이미지가 그처럼 소동을 일으켰을까? 고더드는 "1970년대 여성 운동을 완전히 욕보이는 어떤 디자인은 너무 '유해'해서 아무리 짙은 커튼으로 가려도 전시할 수 없다"고 주장한다.[37] 여기서도 문제는 1980년대 말 미국과 네덜란드의 이론 차이에 있다. 젊고 대부분 남성인 네덜란드 디자이너가 미국 대학생 앞에서 프레젠테이션 할 때, 자유화 격차를 강조하고 작업에 얼마간 충격 효과를 더하려고 외설적인 이미지 몇 점을 끼워넣는 일은 드물지 않다. 이들 디자이너는 미국 관객이 가하는 비판의 본질을 대체로 오해한다. 예컨대 앞서 언급한 ‹트로일러스와 크레시다› 포스터를 옹호할 때, 베이커는 자신이 실은 페미니즘 발언을 의도했다고 선언한다. 예속 상태를 묘사하려고 시도했다는 것이다. 다시 한번, 이론이 허약한 네덜란드의 (개인 천재성의 꾸밈 없는 발현으로 제시되는) '자연주의적' 작품은 과잉 이론화한 미국 정신에 완벽한 임상 연구 대상이 된다. 후자는 작업을 개인 디자이너가 거의 어쩌지 못하는 사회 역사적 조건의 산물로 보는 경향이 있기 때문이다.

네덜란드와 미국의 입장차와 간극을 이해하려면 먼저 우리가 베이커의 작업을 읽는 맥락을 이해해야 한다. 1980년대 말쯤 시각 예술을 공부한 여성 대학원생이라면 거의 누구나(남성 대학원생도 상당수는) 급성장하는 페미니즘 이론에 깊이 영향 받거나 적어도 매우 익숙해진 상태다. 이 작업은 회화, 조각, 디자인, 건축 등 여러 매체에서, 특히 영화와 사진에서 강력한 영향력을 발휘한다. (크랜브룩에서는 디자인과와 사진과가 같은 건물에 있고, 이론에 관한 관심은 상당 부분 사진 쪽에서 나온다.) 베이커의 강연을 듣는 젊은 디자이너 대부분은 로라 멀비의 에세이 「시각적 쾌감과 서사 영화*Visual Pleasure and Narrative Cinema*」를 읽은 사람들이다. 본래 1973년에 출간됐지만 1987년에 재출간되고 여러 문집에 실리면서 무수한 영화 연구 개론과 여성학 세미나 교재에 포함된 글이다. 고도로 정치적이고 정신분석학적인 근거에서, 멀비는 할리우드 영화가 남성으로 가정되는 관객의 응시와 언제나 욕망의 객체가 되는 여성 대상사이에 역학 관계를 창출하면서, 여성의 '보여짐 to-be-looked-at-ness'을 영화 자체의 스펙터클로 전환한다고 사유한다. 영화 자체가 주인공 동일시 과정을 통해

보는 이를 남성적 역할에 통합한다는 주장이다.[38]

이와 같은 '관음 절시증'[39] 분석을 베이커의 ‹펜테질레아*Penthesilea*› 포스터에 적용해보자. 세 점으로 이루어진 (남성을 생식 수단으로만 이용하고 학살하는 살인적 아마존 부족 여인들 이야기를 바탕으로 암스테르담 토네일흐룹이 공연한 연극 홍보용) 포스터 시리즈에는, 거리에서 포스터를 관찰하는 우리 눈앞에서 옆 포스터를 응시하는 사람 눈 사진을 들고 선 인물 사진이 나온다. (우리는 그들이 서로 보는 모습을 보는 사진가를 본다.) 얼굴을 드러낸 한 여성은 (헝클어진 머리에 혀를 내밀고 몸에는 원시적인 물감을 칠한 모습으로) 발기한 자지 사진을 들고 서서, 바로 옆 포스터에 다소 걱정하는 모습으로 홀로 있는 남자를 음흉하게 곁눈질한다. 흥미롭게도 연극은 제우스가 펜테질리아를 꺾고 궁극적인 굴종을 받아내고는 결국 제우스 특유의 버릇대로 그녀를 버리면서 끝난다. 이에 관해 베이커는 이렇게 말한다. "여성이 할 수 있는 것, 여성이 원하는 것, 바로 그것 때문에 여성은 그토록 강해지고, 동시에 그토록 연약해진다."[40] (이와 같은 선언은 자칭 페미니스트의 진정성을 의심하게 한다.)

멀비는 디자이너나 사진가가 자신도 모르게 이처럼 의미심장한 관계의 주체가 된다고, 즉 깊이 각인되고 그 자신이 몸담는 관례를 재생산할 수밖에

35 빌럼 엘렌브룩, 「덧칠Repaint」, 『벽보 허용*Billposting Allowed*』, 개인 출간물, 2004년.

36 브라윈스마, 필자에게 보낸 이메일. "선생 관점에서는 자신의 작품이 미국에서 '검열' 당했다는 안톤의 말이 과장처럼 보일 테지만(그리고 선생 말이 분명히 맞을 테지만), 이는 안톤뿐 아니라 네덜란드인 일반이(나아가 유럽인이) 미국을 보는 시각을 반영하는 것도 사실입니다. 성을 공적으로 다루는 부분에서 미국은 후진국이라는 시각이죠. 즉 안톤은 포스트 페미니즘 계열에서 성을 재평가하고 여성의 신체를 단순히 희생물 관점에서 성찰하기보다는 사회적, 정치적 담론의 무기로 삼는 일이 유행하기 훨씬 전에 이미 포스트 프로이트 페미니즘 비평을 실천했다고도 볼 수 있는 겁니다. 1960년대와 1970년대 초에 활동한 페미니스트 미술가 중에는 (특히 마리나 아브라모비치와 울리케 로젠바흐처럼) 미국 페미니즘 비평가보다 안톤의 입장에 훨씬 가까웠던 작가도 있습니다."

37 럽턴·고더드, 1쪽.

38 로라 멀비 지음, 리오 브로디·마셜 코언 엮음, 「시각적 쾌감과 서사 영화」, 『영화 이론과 비평 개론』, 옥스퍼드대학교출판사, 1999년, 843쪽.

39 멀비, 「시각적 쾌감과 서사 영화」.

40 베이커, 『안톤 베이커의 포스터들』.

없다고 단정한다. "가부장 문화에서 남성은 여전히 의미 생산자가 아니라 의미 담지자 위치에 묶인 여성의 침묵하는 이미지에 언어적 명령을 부과함으로써 자신의 판타지와 집착을 실현하고, 여성은 이런 상징적 질서에 결박된 채 남성 타자를 위한 기표로 존재한다."[41] 멀비는 독자에게 이런 가부장적 관계를 적극적으로 무력화하고 뒤집으라고 주문한다. "쾌감이나 아름다움은 분석하는 순간 소멸된다고들 한다"고 말하는 멀비는, 그게 바로 자신이 원하는 바라고 분명하게 밝힌다. 의무적 질의 응답 시간에 베이커를 다그치는 성난 학생들은 그동안 열심히 배운 도구를 마침내 써볼 기회를 잡은 셈이다.

이런 분석은 오커시가 RISD에서 시도하는 것과 근본적으로 다르다. 오커시의 기호학은 해석 이론보다 시학에 가까운 생성 장치다. 멀비는 작가가 말하려는 바보다 관객이 텍스트를 어떻게 구축하느냐에 치중하는 폭넓은 경향을 따른다. (베이커 자신이 작품의 작동 방식을 어떻게 생각하느냐는 중요하지 않다.) 아울러 여성의 표상에 관한 폭넓은 사회적 재평가와도 맞물린다. 이런 변화는 예일미술대학에 오래 몸담은 학과장 앨빈 아이젠먼이 은퇴하면서 놀랍게도 실라 러브랜트 더 브레트빌이 디자인과 수장으로 임용되는 사건으로도 드러난다. 미국 현대 디자인의 왕좌가 디자인계에서 가장 거침없는 페미니스트에게 넘어간 급진적 사건이다. 더 브레트빌이 임용된 직후, 초현대주의자 랜드와 호프먼은 항의하는 뜻에서 '사임장'을 던진다. 이들의 항명 시점은 원래 예정되었던 은퇴 일정과 편리하게도 일치한다.

이 운동은 우파와 좌파에서 동시에 일어난다. 1980년 로널드 레이건이 당선되자 미국은 급격히 우회전한다. 1986년 레이건 정부는 1,960쪽에 이르는 '미즈 보고서Meese Report'를 통해 (신체를 드러내는 현대 미술이 거의 모두 포함될 정도로 넓게 정의된) 상업적 포르노그래피가 보수적인 미국적 가치를 공격하는 주범이라고 상정한다. 상황은 1989년 안드레스 세라노가 소변을 채운 병에 십자가상을 넣고 찍은 작품 〈오줌 예수〉 전시 소동으로 최악에 다다른다. 이 사건은 제시 헬름스〈오줌 예수〉를 비판한 미국의 상원의원-옮긴이의 고향인 노스캐롤라이나에서 베이커의 전시회가 열린 것과 거의 동시에 일어난다.

좌파에서도 압력은 만만치 않다. 진보적인 집단은 대부분 미즈 보고서의 냉각 효과에 반대하고 헬름스를 거부하지만, 눈에 띄는 예외도 있다. 포르노에반대하는여성들WAP은 1970년대 말에 결성되어 1980년대를 거치며 운동으로 성장한다. 창립자 앤드리아 드워킨과 저명 변호사 캐서린 매키넌은 (당시 뉴욕의 홍등가인) 타임스스퀘어에서 시위하는가 하면, 미즈 위원회에 출석해 보고서를 지지하는 취지로 증언하기까지 한다. 이 운동은 폭력적 포르노그래

피의 범위를 극히 넓게 정의하면서, 상업적으로 이용되는 여성 이미지는 모두 착취이자 "성매매 체계"라고 주장한다. WAP는 전국을 돌며 대학가와 주민 회관에서 슬라이드 강연회를 열고, 모든 문화 생산, 특히 롤링 스톤스의 ‹블랙 앤드 블루*Black and Blue*›같은 앨범 표지를 비판한다. 이런 슬라이드 강연회 역시 작가의 의도와 무관하게 체계 자체에는 전복 가능성이 내재한다는 사실을 암시한다. 작가는 지배 문화의 규칙을 끝없이 재생산할 수밖에 없다.

결국 베이커의 항변은 그 자신의 허위의식을 드러낼 뿐이다. 작가와 관객은 서로 다른 세상에 존재한다. 아마도 실제 경험상 성적 노골성을 읽는 방식이 전혀 다른 베이커에게는 특히나 불만스러운 상황일 것이다. 빌럼 더리더르와 《히트위크*Hitweek*》에서 일하거나 훗날 잡지 《석*Suck*》을 함께 만들 때 노골적이고 예속적 이미지는 정반대로 해방을 암시한다. 1960년대 후반 《석》에서 더리더르는 저명 페미니스트이자 《석》 운영진인 저메인 그리어가 다리를 활짝 벌리고 찍은 누드를 (당사자의 반대를 무릅쓰고) 잡지에 실어 공적 영역과 사적 영역의 경계를 허문다. 사용자 제작 콘텐츠 실험의 선구라 할 만하다. 더리더르는 그것이 예속이 아니라고 주장한다. 자기 자신의 포르노를 만든다는 건 곧 자신의 성적 표상을 스스로 통제한다는 뜻이라고 한다.[42]

베이커의 아파트에 어색하게 앉아서, 1960년대 말에서 1970년대 초 암스테르담 생활은 어땠는지 묻는다. 심심할 때는 뭘 했나요? 뇌졸중을 앓은 다음부터 그는 영어에 어려움을 느낀다. 생각과 말을 연결하지 못해 짜증내는 모습이 눈에 보인다. 그러나 이 질문을 받자 얼굴은 밝아지고 눈은 맑고 푸르게 빛난다. "세세세세섹스!"[43]

신체, 더 노골적으로 유사 포르노그래피 이미지를 사용하는 것은 전혀 다른 저항 방법이다. 훗날 어떤 회고 인터뷰에서, 휘그 부크라트는 1960년대 암스테르담 문화에 깊이 뿌리 내린 전략, 즉 도시에서 해방 목적으로 이용되는 신체 이미지의 속성을 간략히 요약하는 질문을(또는 질문을 가장한 진술을) 던진다.

41 멀비, 834쪽.

42 빌럼 더리더르와 사적으로 나눈 대화, 2010년 4월.

43 안톤 베이커와 사적으로 나눈 대화, 2010년 4월.

287

"공공 장소에서 포스터가 발휘하는 기능에 관해 당신이 정의하는 내용을 보면, 당신은 자신이 정치적인 디자이너라고 여기기도 하는 것 같다. 정치적이기도 한 디자이너가 아니라 도시에 자유 풍경을 제공하는 디자이너를 자임한다는 뜻이다. 공공 장소에 등장하는 언어와 시각 언어는 이 점을 시사한다. 무엇을 말하고 보여줄 수 있는가? 당신은 1940년에 암스테르담에서 태어나 1960년대까지 같은 도시에서 살았다. 그러므로 당신은 도발이 뭔지, 권위에 도전하고 허용선을 시험하는 것이 뭔지 안다. 현재까지도 당신의 작업은 도발적이다. 이런 의미에서 당신은 특정 세대에 속하는 인물이다."[44]

　　　이렇게 신체 문제는 세대차로 이어진다. 해방인가 아니면 억압인가? 도시에서 벌이는 저항인가 아니면 가부장적 상징 남용인가? 그러나 베이커가 흔히 제시하는 바와 달리, 기저에 깔린 문제는 자유롭고 계몽된 암스테르담과 엄격하고 내숭 떠는 나머지 세상의 차이가 아니다. 그가 말한 것처럼 "‹트로일러스와 크레시다› 같은 포스터가 네덜란드에서는 공공 장소에 게시되지만, 뉴욕이나 파리, 도쿄처럼 겉보기에 진보적인 도시에서도 그런 곳에는 게시되지 못할 것이다. 물론 이건 도덕성이나 규범 변동 같은 문제가 아니라 소시민적 예절과 공포의 산물일 뿐이다."[45] (그가 진보를 방임과 동일하게 여긴다는 점은 흥미롭다.) 사실 이건 작품의 의미가 어디에 있느냐에 관한 싸움이다. 베이커는 자기 작품의 의미가 어쩌면 자신의 통제 밖에 있다는 점을 인정하려 하지 않는다. 이른바 '의도의 오류'에서 벗어나지 못한다. 이 현상은 바로 지금, 텍스트의 궁극적 소유권을 두고 작가와 독자가 벌이는 싸움을 완벽하게 상징한다.

44　　휘그 부크라트, 「주식회사 셰익스피어, 안톤 베이커와 연극 포스터에 관해 나눈 대화 *Shakespeare and Co.: A conversation with Anthon Beeke about a theater poster*」, 『벽보 허용』.

45　　베이커, 「잠든 개를 깨우는 종이」, 10쪽.

4부

불량함에 관해

시간 1990년대 초
장소 암스테르담

미국의 신진 디자이너 티버 캘먼이 뉴욕에 스튜디오 엠앤드코를 열고 유명해지기까지 한 작업을 네덜란드 디자이너들 앞에서 발표하는 중이다. 프레젠테이션은 텅 빈 무대에서 시작한다. 어두운 곳에서 전자 드럼 머신 소리가 파삭하게 울리고, 드 라 솔의 무미건조하게 비꼬는 듯한 브루클린 억양이 박차고 나온다. "벽에 걸린 거울아 / 말해다오 뭐가 문제지? / 드 라 옷인지 / 그냥 드 라 곡인지 / 말은 하나도 안 통하고 / 다들 나보고 애쓴다는데 / 드 라로 말하면 / 이건 그냥 내 나 자신뿐." 이후 한 시간 동안 캘먼은 디자인 전문직에 그나마 매달린 자존감마저도 박살내고 만다. 그의 슬라이드는 거의 전부 뉴욕 길거리에서 우연히 마주친 타이포그래피, 그라피티, 버내큘러 간판, 휘갈겨 쓴 광고지 사진이다. 디자이너들이 은밀한 (유럽) 전통을 이어받는 전문가로 스스로 고립한 결과, 젊은 거리의 생생한 에너지를 잃어버렸다는 메시지다. 캘먼의 작업은 디자인 신전에 안치된 성물이라면 뭐든지 놀려먹겠다는 의도를 보인다.

넓은 의미에서 디자인은 '초자아Super-ego'와 '이드Id'라는 두 가지 스타일로 나뉘고, 거의 모든 디자이너는 그 중간에 속한다. (물론 이들은 프레젠테이션에서 취하는 변증법적 위치이지 '자연스러운' 상태가 아니다.) 초자아는 디자인 규정 요소로서 시스템을 맹신한다. 기저 질서를 밝히거나 구축하는 과정은 형태 자체를 낳는 생성 장치가 된다. 그리고 그런 기저 시스템은 대개 규칙적인 그리드처럼 고도로 합리적인 형식을 띠므로, 디자이너는 창시자보다 실행자에 가까워진다. 그리드는 영원하다. 누구도 그리드를 발명했다고 주장할 수는 없다. 초자아는 자신의 입장이 수량적으로 옳다고 믿는다. ("소문자가 더 읽기 쉽다는 주장에는 부인할 수 없는 증거가 있다"는 랜드의 말을 기억하자.) 초자아는 과학을 믿고, 이런 합리성은 끝없는 복제와 확장을 요구하는 자본주의에 들어맞으므로, 상업적으로도 쉽게 성공한다. 타이포그래피 정보를 정돈하는 일과 디자인 스튜디오를 조직하는 일에는 같은 체계적 방법론을 적용할 수 있다.

반대로 이드는 자신의 작업을 내적 상태를 직접 표현하는 매개체로 본다. ("그가 하는 작업은 디자인이 아니에요. 다 자기 자신이죠.") 어떤 원초적 조건을 중재 없이 직접 표출하는 작품일수록 더 강력하다고 본다. 이드는 규칙성과 질서, 자기 복제 방법론이 무제한한 자기표현을 외부에서 억압하는 기제라고 여겨 기피한다. 그들 작업은 스타일을 그때그때 바꾸기도 한다. 스타일은 이념이 아니라 기질이기 때문이다. 질서에 맞서는 작업은 진정성을 입증한다. 제약을 거부하는 태도는 정직성을 암시한다. 1968년 5월을 직접 계승하는 그들의 좌우명은 "보도 아래 해변!"이다. 질서 정연한 권위의 보도블록 아래에 자연이 있다. 사회의 제약을 던져버리고 자유를 되찾자. 베이커는 크라우얼의 고도로 합리적인 그리드 알파벳에 맞서 누드가 뒤엉켜 글자 모양을 형성하는 자신만의 알파벳을 내놓는다.

초자아는 이드를 경멸하는 한편 조금은 부러워한다. 그들의 방임과 자유를 부러워한다. 이드는 강연장에서 인기다. 의뢰인이 제시하는 사소한 제약에 시달리는 디자이너들에게 대리 만족을 선사하기 때문이다. 이드는 자신의 '개성'에 올라타 국제적 명성을 얻는다. 동시에 이드의 스튜디오는 거의 언제나 버둥댄다. 리더의 한계를 절대 넘어서지 못한다.

초자아는 저명한 집단을 이룬다. 루더, 크라우얼, 뮐러브로크만, 호프만, 빌, 비넬리, 트뢰만, 치홀트 등이 이에 속한다. 여러 면에서 그들이 끼치는 영향은 더 깊다. 그들의 방법론이 그만큼 대체 가능하기 때문이다. 그러나 이드는 분야를 현혹한다. 베이커, 슬리허르스, 베르나르, 로버트 브라운존, 피터 새빌, 니코 판스톨크, 제임스 빅토어, 슈테판 자그마이스터 등이 그들이다.

두 캠프 사이에서 또 다른 스타일이 등장한다. 바로 '광대'다. 냉소적인 광대는 두 진영을 모두 조롱한다. 캘먼이 대표적이다. 엠앤코의 작업은 기생적이다. 패러디 대상 없이는 살아남지 못한다. 막스 브라윈스마는 뒴바르가 이런 종합을 창출한다고 시사한다. "뒴바르에게 공적이 있다면, 네덜란드 디자인 문화에 유희와 역설을 재도입했다는 점을 꼽을 만하다. (…) 스튜디오 뒴바르는 네덜란드의 공식적 얼굴을 바꿔놓았고, 그러면서 네덜란드 아방가르드 정신에 깊이 새겨진 유희적, 무정부적 특성과 네덜란드 공식 문화의 특징인 실용적, 칼뱅주의적 합리성을 효과적으로 연결했다."[46] 이는 에코가 말한 탈현대 조건의 완벽한 모델이다. 여전히 말할 필요는 있지만, 거짓된 순진의 시대에 정직하게 말하기는 불가능하다.

하지만 세 스타일은 모두 반작용 회로에 사로잡혀 있다. 대립을 통해서만 입장이 존재하는 까닭이다. 현대성에서 기본적이고도 해소할 수 없는 모순

은 순간에 존재하면서 동시에 과거에서 깨끗하게 단절하려 한다는 점이다. 부속을 일절 배제하고 당대가 되려는 집착은 현대성이 단절할 과거가 필요하다는 사실, 그래서 스스로 지우고자 하는 과거의 현존을 강화한다는 사실로 좌절된다. 현대주의는 해방 임무로 규정되고 무력화된다.

브루노 라투르는 이런 모순을 논리적으로 연장한다. "그 자체로 마침내 당대가 되는 스타일가장 넓은 문명적 의미에서 스타일은 무엇일까? 외재성을 '제거'하려고 그토록 서두른 현대 스타일이 언제나 외화했던 바를 내화하는 스타일 (…) 탈현대주의가 암시하는 바와 달리, 현대주의는 극복하거나 해체하거나 단순히 버려야 하는 과거의 유물이 아니다. 첫 현대주의에는 과거에 집착했다는 문제가 있었다. 이제는 마침내 미래를 생각해야 할 때인지도 모른다. 제 시간을 따라잡을 수만 있다면. 그야말로 현대주의자에게 가장 어려운 임무겠지만."[47]

이 글을 쓰는 나는 여러 세대와 국적의 디자이너와 이야기한다. 그중에는 네덜란드인도 있고, 영국인, 미국인, 스위스인도 있다. 모두가 안톤 베이커를 알고 존경하지만 누구도 그에게 직접적으로나 시각적으로 영향받았다고 밝히지는 않는다. (반대로 판토른이나 크라우얼에게 깊이 영향받았다는 이는 많다.) 왜일까?

얼마간은 영향을 불편하게 여기는 네덜란드 특유의 성격 탓인지도 모른다. 그러나 활동 초기에 베이커를 가까이 따랐던 저명한 도서 디자이너 이르마 봄에게 같은 질문을 하니, 나를 나무란다. "예 둣 헴 터 코르트!"[48] 봄은 설명한다. "안톤의 경우에는 그가 지나친 칼뱅주의에서 네덜란드 디자인을 해방했다는 점을 이해해야 해요. 그가 작업한 방식, 어쩌면 그의 마음가짐마저도 한 세대 디자이너 전체에 중요한 영향을 끼쳤죠. 나는 안톤이 개념적 디자이너라고 봐요. 겁이 없었고, 큰 위험을 무릅쓰는 일도 마다하지 않았거든요. 그처럼 겁 없는 태도가 낳은 시각적 결과는 다소 불균질할지 몰라도 최소한 노력은 했다는 거죠. 문제마다 새로운 접근법을 찾고 탐구하려 노력했다는 뜻이에요."[49]

46 막스 브라윈스마, 「새로운 더치 디자인Nouveau Dutch Design」, «에메르장스émergence», 6호, 2007년.

47 브루노 라투르, 「비현대적 스타일이 있을까?Is There a Non-Modern Style?」, «도무스Domus», 2004년 1월호.

48 "Je doet hem te kort!" 직역하면 "너무 짧게 한다!"로, 지나치게 단순화한다는 뜻이다.

49 이르마 봄이 필자에게 보낸 이메일, 2010년 12월 12일.

291

흔한 20세기 이분법을 빌려 판토른이 뒤샹이라면 베이커는 피카소인지도 모른다. 피카소는 거장이었지만 그의 작품은 결국 그 자신을 기록했다. 뒤샹은 예술 실천 방법을 바꾸면서 모든 분야의 모든 예술가에게 영향을 끼쳤다. 오랜 활동을 통틀어 베이커는 어떤 준거나 이념도 없이 오로지 자신의 현재에 속한 것처럼 보인다. "어떤 면에서, 안톤의 작업은 네덜란드 디자인에 낯선 존재다." 고더드는 말한다. "언뜻 그는 어떤 알려진 학파나 경향과도 단절된 외톨이처럼 보일지도 모른다."[50] 이렇게, 최고작에서 잠시나마, 그는 까다로운 상태를 성취한다. 비현대적인, 영원한 현재. 궁극적 이드인 그는 시간과 장소에 구속되지 않고 인간 정신 깊숙한 곳에서 솟아나오는 듯한 소통을 구축한다. 아무리 남용되는 장치라도, 함축적으로 그는 자지와 보지의 영원한 효험을 이해한다.

50 럽턴·고더드, 1쪽.

대륙간 격차
얀 판토른·마이클 록

마이클 록

네덜란드 디자인에 관한 글처럼 보이지만 실제로는 '더치 디자인'에 고착된 모습을 통해 미국 디자인을 제법 길게 살펴보는 글을 두 편「광란병」과 「아메리담」 썼다. 이제 북대서양 어딘가에 있는 듯한 공백을 좀 더 이해해보고 싶다. 이 간극은 오랫동안 여러 저술가, 디자이너, 이론가 사이에서 무수한 언쟁과 오해, 악감정의 원인이었다. 구체적으로는 현대 디자인을 향한 유럽의 접근법과 이를 불완전하게 모방한 미국식 접근법의 차이 탓이었다.

나는 미국 디자이너 중에 오늘날 유럽 디자인과 그 선조 격인 현대주의에서 느껴지는 사회 참여를 염원하는 세대가 있다고 생각한다. (우리는 미국의 현저한 시장 경제 중심 디자인 접근법을 언제나 부끄럽게 여겼다.) 동시에 북유럽에는 디자인 '이론' 개념 전반에 대해 무척 공격적인 태도도 있는 것 같다. 막스 브라윈스마는 "19세기 사실주의와 표현주의에서부터 다다와 플럭서스까지 명확하게 이어지는 유럽 반지성주의 전통, 이론적 분류에 맞서는 전통"을 지적했다.

좀 혼란스럽다. 네덜란드 디자인은 사회적 함축이 두드러진다는 점에서 무척 이론적이라는 인상을 언제나 줬다. 그렇다면 이론 일반에 대한 적개심은 어떻게 설명해야 할까?

얀 판토른

막스 브라윈스마에서부터 시작해보자. 유럽 순수 미술과 디자인에 반지성주의 전통이 있다는 말은 맞다. 그러나 디자이너가 이론에 저항하는 이유를 그렇게 설명하는 건 유익하지 않을 듯하다. 디자인에는 언제나 작지만 강한 반성적 경향이 있었다. 하지만 역사적·당대적 경험에서 볼 때 사회 참여에서 뭔가를 만들어내는 데는 물론이거니와 우리가 활동하는 조건의 복잡한 변증법을 이해하는 데에도 대립하는 양극에 기초한 지적 이분법은 도움이 되지 않는다는 사실이 분명하다.

록

이런 변증법이 네덜란드에 특유한 접근법이라고 말할 수 있을까?

판토른

그렇게는 생각하지 않는다. 그러나 네덜란드 디자인 문화의 사회 참여를 정말 이해하려면, 네덜란드에 사회 보장 전통이 있다는 점을 알아야 한다. 지식 노동과 국가, 교회, 조합, 산업체, 업계 같은 조직이 힘을 합쳐 공공선 증진에 이바지하는 전통이다. 사례는 여러 분야에서 찾을 수 있다. 잘 알려진 사례로는 예로부터 정부가 공공 용수를 기술적으로 관리한 일, 17세기 말부터

293

노숙자를 돌본 일, 20세기 초 공공 부문과 민간 부문이 공동으로 벌인 대규모 공공 주택 사업 등을 꼽을 수 있다. 커뮤니케이션 디자인 영역에서는 국영 기업인 PTT가 아방가르드의 사회 문화적 야심과 기업 이익을 조화시키는 미술 정책을 수립하는 모범이 되었다.

록

이곳에서는 그런 기업이 존재한 적이 없다. 광고 산업이 시각적 자산을 재정비하려고 아방가르드에 손 댄 적은 있지만…

판토른

네덜란드 사회는 이렇게 실용적인 지식인과 예술가, 계몽된 개인, 사회 단체, 당국, 기업이 상호 작용한 데 큰 빚이 있다. 2차 세계 대전 전후로 이런 민간/공공 협업이 남긴 위대한 사회 문화 유산이 바로 공동 이익에 봉사하는 지성·경제·물류 인프라다. 이런 인프라가 신자유주의 민영화 탓에 조금씩, 하지만 확실히 붕괴되고 있다.

록

합의 문화가 사적 이윤 추구 문화로 대체되는 중이다?

판토른

그렇다. 대립되는 이해 관계가 사회 수준 향상에 이바지하는 합의 전통이 사라지고 있다. 그러나 이런 사회적 평형에는 기저에 깔린 사적/공적 이해 관계와 이념 갈등이 공공 영역으로 표면화하기 어렵다는 특징이 있다. 지배적인 포용 체제는 개인적 일탈을

어느 정도 용인하지만, 현상태가 동요하는 상황은 두려워하기도 한다.

네덜란드 디자인을 지배하는 이론에 대한 반감은 이런 전통에 잘 들어맞고, 다른 유럽 나라에 비해 오랫동안 성찰과 논쟁이 부재했던 이유도 설명해준다. 다른 이유로는 19세기 이후 네덜란드 디자인 교육이 국가의 산업과 상업을 발전시키는 데 복무하는 미술 공예 직업 교육이었다는 점이 있다. 그 결과 1970년대 말이 되어서야 비로소 미술사는 디자인사로 대체되었고, 1980년대가 되어서야 커뮤니케이션 연구와 디자인 담론이 옹색하게 소개되었다.

록

미국도 크게 다르지는 않다.

판토른

전통적으로 실기와 이론이 분리되다보니, 우리 나라에서는 어느 종합대학에서도 디자인에 형식적인 미적, 기술적 관심 이상을 보이지 않았다. 비판적이고 통합적인 디자인사나 이론은 전혀 없었다. 1990년대에는 상황이 달라졌지만, 지적인 면에서 말하자면 다른 유럽 나라에 비해 논쟁은 여전히 빈약하고 지나치게 학술적인 성격을 띤다.

록

그러나 현대에도 비판적 요소는 있지 않았나?

판토른

네덜란드도 다른 곳에서 벌어지는

일을 완전히 도외시한 건 아니었다. 1939년부터 1948년까지 마르트 스탐이 학장으로 일한 미술공예학원오늘날 릿펠트미술원에서 내가 받은 교육은 발터 그로피우스가 바우하우스에서 시도했던 합의 지향적 현대주의 정책에 근거한 미술 교육이었다. 좋은 형태와 실증적 사회 참여를 마음가짐 삼아 학생 개인의 계발에 초점을 두는 방식이었다.

그러나 이런 기획은 대부분 사적 인맥과 국제적으로 공유된 진보 정신에 근거해 우발적으로 일어났다. 네덜란드의 미술학교 대부분은 다른 나라에서 벌어진 일에 무지했다. 1970년대에 일어난 커뮤니케이션 이론이나 기호학 등도 몰랐고, 1980년대에 영국에서 미술 교육에 도입된 문화 연구도, 비판 이론과 구조주의 전성기에 독일과 프랑스, 이탈리아에서 형성된 지적 분위기와 논쟁에 관해서도 전혀 몰랐다. 1960년대에 울름디자인대학에서 벌어진 일에 관해서는 말할 것도 없다. 그때 울름에서는 토마스 말도나도의 주도로 막스 벤제, 아브람 몰, 한스 마그누스 엔젠스베르거, 기 본지페 등이 그로피우스 이후 바우하우스에서 하네스 마이어가 시도한 비소비자 중심 교육·사회·정치 노선을 이어가려 했다.

록
당신이 얀반에이크미술원에서 고려한 했던 문제가 그건가?

판토른
얀반에이크미술원은 1991년경 네덜란드에서 처음으로 비평 이론과 문화 연구를 순수 미술이나 디자인과 같은 위상으로 도입한 미술학교였다. 우리는 모든 구성원이 "시각 생산의 사회적·지적·역사적 전제 조건에 관해 현재 일어나는 논쟁에서 각자 제자리를 찾는다"는 이상을 지향했다. 놀랍게도 처음에는 네덜란드 디자인계에서 전혀 관심을 보이지 않았다. 반성적 실천 개념이 수용되기 시작한 건 나중 일이었다. 1997년에 열린 ‹디자인을 넘어선 디자인*design beyond Design*› 컨퍼런스에는 발표자 대부분이 외국에서 왔는데도 네덜란드 디자이너가 많이 참석했다. 그러나 이처럼 점진적 수용이 일어났다고 해서 이론가와 디자이너가 실천에서 행동과 사유를 분리하는 전통을 극복해 전략적·방법론적 단서를 얻었다는 뜻은 아니다.

이론에 관한 관심이 늘면서 비판적 담론이 디자인 실무에 끼치는 영향도 커졌다. 그러나 이런 비판적 통찰이 사회 문화적 의미에서 디자인 행동에 무슨 의미가 있는지에 관해서는 여전히 생각이 부족하다. 정치적 질문은 디자인의 독자적 행동에 관한 조형적·시각적·기술 관료적 관점에 밀리고 또 밀린다.

록
그러나 형태 자체도 일종의 참여와

나아가 저항이 될 수 있지 않나? 그게 당신이 늘 주장한 바 아닌가?

판토른

맞다. 그러나 질문이 시사하는 것만큼 단순하지는 않다. 관습적이건 저항적이건 간에 형태는 언제나 모종의 참여를 표현하지만, 이제는 우리도 언어가 중립적 도구라거나 정신이 형태를 저절로 찾는다고 믿을 정도로 순진하지는 않았으면 한다.

나는 (1997년 《디자인을 넘어선 디자인》에 서문을 써준 수전 벅모스와 마찬가지로) 정보, 경험적 관찰, 자료 등이 모두 사회적으로 규정되며 사회성에 형태를 부여하는 생산 방식과 연관된다고 확신한다. 이런 의미에서 문화 생산 활동으로서 커뮤니케이션 디자인은 사회적 책임을 지게 된다. 그러니까 우리가 세계를 결정하는 힘을 비판할 때는 주어진 상징적 질서 역시 현실에 맞춰 일상생활과 연계해 재조정해야 한다. 이건 방법의 문제이고 정치적인 문제다. 우리는 관객을 소비자로 대하기보다 그들과 연대를 맺으려 하기 때문이다.

이는 긍정적 언어와 선전용 기념비로 맺어진 현대주의 미학과 정치적 보수주의 연합을 불균질한 메시지 파편의 변증법적 관계를 통해 보는 이와 읽는 이를 동원하는 논쟁적 시각 언어로 대체해야 한다는 뜻이다.

무형식성이라는 대화 조건, 즉 전통적인 형태와 내용 개념을 거부하는 한편, 과제에는 어떤 개방적이고 실체적이며 강력한 시각적 주장을 갖고 접근하는 것은 현재 우리가 처한 문화의 조건에 관해 시사하는 바가 있다. 우리는 특정 디자인 담론 단계가 아니라 오늘날 삶이 보이는 판독 불가능성과 모순적 성질을 명시하는 의사소통 방식을 갈망한다.

"그냥 사소한 거 몇 가지만…"

엘리자베스 록
마이클 록

To: _____디자인
Re: 뉴 브랜드 런칭 1단계

먼저 저희 모두 홀딱 반했다는
말씀을 드리고 싶어요. 여러분과
이 작업을 하게 돼 정말 정말
기대됩니다. 완전 새롭고 신선하고
완전 엣지있어요. 저만 그런 게
아니라 다들 새 방향이 너무 좋다고…
여러분이 함께해서 팀 전체가 완전
난리예요~

그리고 저희는 모두 한 팀이에요!
뭐랄까, 가족 같은? 남보다 더 버는
멤버도 있지만, 엄-청 더 벌긴 하지만,
그래도 가족입니다. 그러니까 누구는
매일 밤 약속이 있어서 나가지만
누구는 집에서 설겆이나 그런 걸
도맡는? 왜냐하면 그런 일을 잘
하니까? 암튼 뭐 그런 가족이요!

본론으로 들어갈게요. 런칭
데이 준비해야죠. 준비되셨죠?
저희한테 너무 중요한 날이거든요.
다음 시즌에 저희는 완.전.히 새로운
레벨로 넘어갑니다. 완전히 새로운
여성이 타깃이거든요. 저희가
원래 그렇잖아요. 혁신! 우리의
혁신 유전자! 이런 여성들이 있고
돈도 있는데 대접을 못 받다니,
비극이잖아요.

하지만 저희가 원래 좀 그래요.
앞서 나가다보니까. 최전선에 서서
앞을 내다보고 손에 잡히지 않는
아이디어를 자꾸 추구하니까요. 다

아시겠지만… 암튼. 저희의 새 브랜드
포지션을 공개합니다!

'인텔리시크'

네네. 깜짝 놀라셨죠? 아니,
스캔크를 만든 팀에서? 머더퍼커와
푸시와 브로델 진스를 만든 데서?
'슬럿 시크'를 발명한 사람들이,
뭐라고?

다시 확인해 드릴게요. 넵, 저희
맞습니다!

완.전.히. 다른 방향이라고
했잖아요.

리서치를 해보니까 이런
결론이 나왔어요. 패션 산업에서
대접받지 못하는 여성들이 있다.
패션에서는 그냥 투명 인간 같은
여성들. 이분들이 레이더에 잡힌
거죠. 어찌어찌 자라서 학교에 가고…
학교에서 공부하고… 졸업(!)하고 더
좋은 학교(!!)에 가고… 완전 하이엔드
지식 집약 산업에 취직하는 분들.
과학이나 수학이나 뭐 완전 장난
아닌 지식이 필요한 직업 있잖아요.

이분들은 TV도 안 봐요. 책을
파죠. '실제로' 읽어요. '끝까지'
읽어요. 오디오북이나 팟캐스트가
아니라 진짜 책이요.

이 불쌍하고 통통한 여성들이
뭔지도 모를 옷을 촌스럽게 입고
끝없는 수업에 들어가고… 공부만
하다 보니 피부는 나빠지고 렌즈도
끼고… 실험실에서 화학품 같은
걸 다루는데 피부나 모발에 좋을

"그냥 몇 가지만…"
엘리자베스 록·마이클 록

298

리가 없고… 이런 여성이 '진짜 초 대기업의 초 중요한 자리'에 취직하는 거예요. 멋있게 보여야 하는 자리잖아요.

그리고 중요한 점! 엄청나게 버는 자리라는!

여기서 '앗!' 하고 계시를 얻었죠. 불쌍하고 과로에 시달리는 매력 없는 여자들을 잡아야겠구나. 바로 지금! 아직 마음을 열고 있을 때! 평생 사랑할 브랜드를 아직 기다리고 있을 때! 이들이 우리를 정말 '필요로' 하는 '지금', 움직여야 합니다. 여성들이 우리 도움을 기다리고 있습니다.

그러니까… 맞아요. 저희 회사에서 전에 내세웠던 쓰레기 같고 좀 불결해 보이는 룩은 이제 끝났습니다. (솔직히 말씀드리면, 저는 과거에 저희가 개척한 크리에이티브 디렉션이 정말 다음 세대 작품이었다고 생각해요. 아직도 자랑스럽고 뭐랄까, 좀 경외심이 느껴진달까요? 저희 회사에 대해 많은 것을 말해줬으니까요. 진짜로… 그냥 제가 여러분을 파트너로서 믿으니까 드리는 말씀인데… 심각하게 말해서, 와 막 눈물이 나려고 하는데요… 혁명이었달까?)

암튼! 이제 새 디렉션입니다! 초미니 반바지와 타투는 아웃! 물어뜯은

손톱, 지저분한 머리, 햇빛에 굶주린 얇은 피부는 인!

아웃-네일 스티커와 스프레이 탠을 바른 여름방학.

인-근시.

아웃 모델-비쩍 마른 몸매에 깜짝 놀란 고양이 같은 얼굴로 핑크색 튀튀와 사이즈 0 티셔츠를 입은 여자. 아이섀도 칠한 막대 사탕 같죠? 이게 누구냐고요? 저희도 몰라요. 지난 시즌에는 알았는데 지금은 몰라요.

인 모델-비쩍 마른 몸매에 저렴하게 자른 머리에 콜라병 유리 같은 안경을 쓰고 아프리카 오지 같은 데서 하이킹으로 단련한 완벽한 종아리를 자랑하는 여자.

자존심 세고 눈 나쁜 혁신자가 패션을 다시 '생각'하는 겁니다. 우리의 편견과 젠더 이미지, 뷰티에 대한 고정관념에 도전하고, 흡수성 직물과 접착 보온재 혁신의 중요성을 일깨우는 거죠.

넵. 저희는 이 여성에 주목하기로 했습니다. 칙칙하고 까칠하고 지치고 바쁘고 애인도 없는 이들이 꼭 싸구려 옷감이나 수준 낮은 재료나 만듦새로 거대한 애티튜드를 기념해야 할까요? 성큼성큼 걸어나가는 자부심 강한 인텔리겐치아, 인텔리겐치아 맞죠. BMI도 완벽한 PhD 겸 CEO를 제대로 좀 입히면 안 될까요?

여러분은 이 여성을 밝히고

규정해 부각시키는 작업을 해주셔야 합니다.

솔직히 이 말을 하니까 가슴이 막 뜨거워지네요. 우리가 정말 래디컬하고 정말 중요한 일을 하고 있다는 느낌이 들거든요. 솔직히 말해 제가 일하면서 진정 우리를 필요로 하는 사람을 위해 뭔가를 하고 있다고 자부하는 건 이번이 처음이에요.

To: _____디자인
Re: 뉴 시즌 추가 사항

프로젝트 런칭 미팅 팔로업입니다. 먼저 정말 좋았다는 말씀부터 드려요. 광고계에서 최고로 스마트한 분들이라는 건 알고 있었지만 법학대학원 입학시험 나이트클럽 프로젝트는 정말 예상 밖이었어요. 세상에, 시험 준비가 섹시할 수 있다니!

미팅에서 이렇게 에너지를 느끼기는 쉽지 않잖아요. 저희 모두 여러분이 뿜어내는 열정을 느낄 수 있었답니다. 굉장했어요. 저희 팀이 좀 감당하기 어려울 때가 있잖아요. 에너지도 굉장히 많이 내뿜고요. 솔직히 저희를 제대로 상대하는 사람들은 많지 않아요. 그런데 여러분 팀이 막 달려들어서 저희

프로세스에 뛰어드시는 게 너무 좋았어요. 그리고 진짜로 저희 말을 들어주시고… 요즘 이런 일 너무 드물잖아요. 저희는 아무 말이나 막 하는데 다 들으시고… 암튼 그거 굉장한 재주세요. 전해드린 내용이 너무 많죠? 어떤 건 좀 막 던진 것도 있고 그래요. 여러분도 저희처럼 에너지 많이 받으시고 들뜨셨으면 해요. 저희는 완전히 미쳐서 날아갈 것 같거든요. 사람들이 그래요. 이거 완전 회사를 바꿔놓을 거라고… 그리고 다들 뭐 천재적이다, 획기적이다, 혁명적이다, 미쳤다… 좋은 의미에서 그렇다는 거죠.

어서 시안과 콘셉트를 보고 싶네요!

To: _____디자인
Re: 몇 가지 생각

두서없이 말씀드릴게요. 이런 거 어떨까요?

어떤 여성이 흰색 실험 가운을 걸치고 매디슨 애비뉴를 뚜벅뚜벅 걷는다. 가운이 양 옆으로 흩날린다. 안에는 완벽한 칵테일 드레스를 입었다. 딱 붙고 진짜 귀엽고 완벽하게 맞는 드레스죠. (당연하지만!) 바삐 걷는 그녀는 검정색 의료용 가방을 들고 있다. 아, 더 좋은 게 있네요! 현미경!

또는…

굉장히 감성적인 여성 사진인데, 일부분은 어둠에 가려 있고요. 여성은 책상에 앉아 있어요. 책상 위에는 좀 그런 데 어울리는 스마트한 물건들이 있고요. 책하고 전등… 글쎄요? 그냥 책이 좀 더 많아도? 지구본? 시험관 같은 거 위로 몸을 굽히고 반대편에 있는 남성에게 키스하는 거죠. 아마도 동료? '랩'에서 벌이는 은밀한 로맨스? 그러지 말란 법 있나요? 재미있지 않을까요?

To: _____디자인
Re: 브랜드 포지션

내일 광저우에 가야 해서 공항 가는 길인데요, 브랜드 포지셔닝 카피에 관해 한번 생각해보셨나 해서요. 잘 되어가시나요? 정보를 다 소화하려면 시간이 더 필요하다고 하신 건 아는데요, 저희도 진짜 급해서요. 다른 그룹이 소문 듣고 여기저기 기웃거린다는 얘기도 들었어요. 그러니까 이제부터는 '눈으로만 보시고' 인텔리시크 작업에 관해서는 완전 함구해주시기 바랍니다.
자꾸 같은 말씀 드려서 죄송해요!

To: _____디자인
Re: 브랜드 포지션

정확히 어떤 콘셉트를 이해하지 못하겠다는 말씀이신가요?

To: _____디자인
Re: 브랜드 포지셔닝

!!!!!!!!!!브랜드 포지셔닝 카피 너무 좋아요!!!!!!!!!! 정말 천재 아니세요? 완벽해요! 몇 가지만 고쳤으면 합니다. 그냥 사소한 거에요.
첫번째 줄에서 '추한'은 '흉측한'으로 바꿔주세요. "속 태우고 상심한"은 "주변의 뜨거운 사랑을 부러워하는"으로 바꾸면 좋을 것 같아요. 5번째 줄: "데이트도 못하는" 아닌가요? 지금 나가봐야 해서… 나중에 다시 연락드리겠습니다!

To: _____디자인
Re: SNS

SNS 쪽 말씀 드리는 게 좋을 것 같아서요. 계획 있으시죠? 걔네가 담당 맞죠? SNS?

301

To: _____디자인
Re: 어제 콘셉트 미팅

무슨 말씀을! 정말 너무 대단하세요. 저희는 그냥 다 뒤집어졌답니다. IC 진행 방향에 완전 흥분 상태예요. 그러니까… 짝짝짝! 저희 팀에서 몇 가지 메모한 거 전해드릴게요.

'자습 시간' 방향은 좀 더 푸시하면 좋을 것 같아요. 하지만 해변 대신… 다 하버드에 있으면 어때요?? 아니면… 호그와트????!!!

'IC 소울 사이클'은 좀 더 발전시켜야겠습니다. 그런데 헬스클럽은 좀 뻔한 것 같아요. 어딘가로 소울 사이클링을 가는 건 어때요? 뭐랄까, 기발한 곳으로? 열대우림? 우림을 헤치는 못된 놈들을 잡으러?

'IC 줌바'는 다 좋다고 해요! 근데 실제로 '줌바'한다는 게 무슨 뜻인지 좀 궁금하네요. 그니까… 좀 리서치가 필요한? 근데 '줌바'가 뭔가요? 소울 사이클만큼 튼튼한 개념 같지는 않아서요. 가장 핫한 방향이 될 수는 있는데, 좀 핵심에 접근해서 알아봐야 할 듯해요. 좋습니다!

'IC 베이비' 디렉션은 전부 다 굉장히 좋아했어요! 그런데 IC 베이비 유모차 캠페인이 고민이네요. 좀 더 볼 수 있을까요? 그러니까, 이 모델들이 유모차를 쓴다는 건가요? 아니면… 설마 이 사람들이 지저분한 프로젝트 때문에 카트만두나 페루 같은 데 갔을 때 산 저 끔찍한 히피 안장 같은 포대기를 쓴다는 말은 아니겠죠? 그럼 매력이 너무 없어서요.

아울러, 'IC 웨딩' 방향에 관해 염려나 걱정 또는 반론이 있다는 것 이해하고요, 저희도 말씀 듣고 진지하게 고민해봤답니다. 하지만 저희 팀은 이 방향이 맞다고 확신해요. 그리고… 그냥 말씀드리자면, 굉장히 중요한 문제랍니다. 그냥 팁으로 알려드리는 거예요. 걱정하시는 부분은 다 이해하고요, 하지만 저희 팀에게는 너무 중요해서요. 이 방향을 발전시키는 게 얼마나 중요한지는 뭐라고 말씀드리기가 어렵네요. 솔직히 말씀드리면, 결정적인 부분이에요.

감사합니다! 다음 미팅 기대할게요! 솔직히 다 좋다고 난리예요!

To: _____디자인
Re: 다음 단계 미팅

언제나 그렇지만, 멋집니다! 그런데 몇 가지 의견이 나왔어요.

저희 모두 비주얼이 좀… 뭐라고
해야하나… 그냥 팀에서 나온 표현을
그대로 옮기면요, 멍청하다고
할까? 좀 그래요. 지루하기도
하고요. 신선하지도 않고요. 좀
심한 말이라서 죄송해요. 너희가
진짜 심각하게 스마트한 하이엔드
디자인을 볼 줄 모른다고 아무리
설명해도 그러네요. 여러분은
'지성인'이라고 말해줬는데, 그래도
어쩌겠어요. 피드백을 반영해야죠.
　　그리고 좋지 않은 뉴스가 하나
더 있습니다. 인텔리시크 웨딩은
다 빼주세요. 여러분 팀에서
얼마나 아끼는 아이템인지도 알고,
개인적으로 마음에 드는 것을
포기하기가 얼마나 어려운지도
알지만, 도저히 방향이 보이지
않네요. 저 여자들이 핫한 남자들과
결혼한다? 좀 상황이 말이 안
되네요… 그리고 어차피 안 되는 데
귀중한 시간을 너무 많이 낭비한
것도 같네요.

이미지 한번 찾아봐주시겠어요?
아니면 시험관으로 젖을 먹이는
건 어떨까요!!? 세 번째 장에 있는
여자가 〈생각하는 사람〉 조각상
같은 자세로 앉아서 저희
스웨트-프루프 인조 모피 스포츠
브라를 차고 있으면요? 괜찮지
않을까요?? 그리고 부엉이 이미지는
좀 더 많으면 좋겠어요. 특히 저
사각모 쓴 부엉이요. 좀 엉뚱하긴
해도 인텔리겐치아에 대한
'역설적'인 조크, 좋습니다! 시안인 건
알지만, 전부 너무 포커스가 맞아
보이는데, 그렇지 않나요? 조금만 더
뿌옇게 할 수는 없을까요? 진짜 깊은
생각에 빠져 있는 것처럼?
　　그리고… 진짜 일급 기밀 하나
알려드릴게요. 다음 시즌 런웨이
쇼에서 모든 모델이 실제로 살아
있는 부엉이를 들고 나오게
할까 생각 중이에요!! 극비!
조그만 사각모도 씌우고요!! 너무
귀엽겠죠!!! 부엉부엉!!

To: ＿＿＿디자인
Re: 1차 시안

To: ＿＿＿디자인
Re: 전화 바랍니다

멋있어요! 무드 보드 너무 좋습니다.
하지만 좀 더 발전시키면 좋겠어요.
화학 실험실에 있는 여자가 아기를
모유 수유하면 좋을 것 같아요. 그런

303

To: _____디자인
Re: 팀 미팅

드리기 어려운 말씀을 드려야겠네요.
팀 전체가 대표님과 함께 만나서
논의한 결과, 새로운 방향으로
가자는 결정을 내렸어요.

 아직 많이 개발된 상태가 아니라서
다행이지만, 아무튼 저희 쪽은
'스마트' 콘셉트가 너무 올드하다, 더
해볼 게 전혀 없다는 의견입니다.

 힐러리, 미셸, 앤젤리나를 매일
보는 걸 생각해보면… 좀 그렇죠.
그러니까 정말 새로운 것을 찾기가
정말 불가능하다… 그리고 리서치를
진행해보니, 이 여성들은 핫해지는
걸 아예 바라지도 않는다는 거예요.

 여러분의 훌륭한 작업과 노고에
너무 감사드린다는 말씀 드리고
싶어요. 여러분이 이 콘셉트에
얼마나 애착이 깊으신지 아니까…
굉장히 훌륭하고 정열적이시고…
하지만 솔직히 저희는 '인텔리시크'
방향 전반에 여전히 회의적이랍니다.

 그래서 회사는 다른 디자인 팀과
다음 시즌을 준비하기로 했습니다.
여러분과 함께 일해서 정말
즐거웠고요, 디자인 업체에 따라서는
쉽게 어울리기 어려운 독특한
태도나 작업 방식이 있다는 것도
이해합니다. 흥미로운 작업 다시
한번 감사드리고요, 앞으로도 하시는
일마다 성공하시기 바랄게요.

디자인된 스크린

폴 엘리먼
마이클 록

1
스크린

폴 엘리먼
이름에 아이러니가 있다. '스크린'이라니. 마치 우리를 보호하려는 듯.

마이클 록
중의적이다. 보호하는 동시에 가린다. (아니면 가리기가 일종의 보호일까?) 스크린은 뭔가를 드러내는가 아니면 숨기는가?

2
대형 스크린

엘리먼
유럽에서 가장 큰 극장이 '런칭'하던 순간을 기억한다. 1천 제곱미터 반구형 스크린을 갖춘 파리의 제오드극장이었다. 여기서는 스크린 자체가 극장이 된다. 관객은 영화 공간에 들어가는 느낌을 받는다. 거대한 스크린은 공공 장소에서 대중의 상상을 사로잡거나 집중시킨다.

록
오바마 대통령 취임식에 갔었는데, 연단이 너무 멀어서 평대 트럭에 설치된 초대형 스크린으로 행사를 봤다. 시민 5만 명과 함께.

엘리먼
(《뉴욕 타임스》 사진 캡션을 읽으며) "1962년 2월 20일, 그랜드센트럴터미널 중앙 홀을 꽉 채운 사람들은 글렌 대령이 미국인 최초로 지구 궤도를 도는 광경을 목격했다."

록
세계를 1:1 축척으로 포착하는 스크린이야말로 꿈의 스크린일 것이다. 1920년대에 아벨 강스는 3중 스크린으로 구성된 〈나폴레옹*Napoleon*〉에서 이를 시도했다. 1960년대에는 시네마스코프의 긴 비례를 한층 확장한 시네라마*cinerama*가 출현했다. 관객을 둥글게 감싸는 스크린이었다. 1964년 뉴욕 만국 박람회에서 대형 스크린 열풍은 극에 달했다. 나는 거기에도 갔다. 전시관은 저마다 숨 막히는 디스플레이를 내세우며 경쟁했다. 코닥원형극장, GE의 〈스카이돔 장관*Skydome Spectacular*〉, 제너럴 시가의 〈전방위 영화*Movie in the Round*〉, 임스 부부가 IBM 전시관 천정에 스크린 아홉 개를 설치하고 영사한 〈인간 벽에서 본 광경*View from the People Wall*〉 등이 있었다. 모두 이제는 흔한 아이맥스의 선조 격이다.

엘리먼
마침내 스크린이 세계를 압도하기 시작했다. 오늘날 전형적인 정치 이미지를 생각해보자. 연단에 선 (레이건, 대처, 클린턴, 블레어, 시라크, 만델라, 등소평 등) 정치인이 3층짜리 비디오 월에 비친 자신의 거대한 초상에 눌려 난장이처럼 보인다.

3
소형 스크린

엘리먼
스기모토 히로시가 찍은 드라이브인 영화관 사진 중, 대형 스크린 뒤 밤하늘에 남은 비행기 불빛 궤적들이 밝은 사각형 화면에서 방출되는 모양으로 포착된 작품이 있다. 자동차 바람막이 창을 통해 영화를 보는 시각이 하늘을 날아다니는 비행기로 건너뛰는 이미지는 비행기 좌석 뒤에 설치된 소형 스크린을 떠올려준다. 어떤 비행기에서는 자신이 탄 기체가 이착륙하는 모습을 그런 스크린에서 볼 수 있다.

록
불과 몇 년 사이에 항공 여행이 공적 경험에서 사적 경험으로 변환했다. 원래 기내 영화는 말 그대로 공동 스크린에 필름을 영사하는 방식이었고, 그 결과 객실은 극장으로 바뀌곤 했다. 스크린이 축소되면서 이 경험도 공공 극장에서 수백 개 초소형 거실로 개별화됐다. (드라이브인 극장이 영화 경험을 개인화하고 아이들이 잠옷 차림으로 영화를 볼 수 있게 된 것과 비슷하다.) 그래서 사람들이 추리닝 차림으로 비행기에 타는 걸까?

4
쓸쓸한 스크린

엘리먼
파놉티콘 방식으로 구축된 인프라에는 '안 보이는 척하는 스크린'이 있다. 새벽 3시에 쓸쓸한 주유소를 지켜보는 감시 카메라 스크린 등. 잠든 야간 경비원의 책상마다 하나씩 놓인 감시 스크린은 분명히 도시 전체에 깔려 있을 것이다. 이따금 건물이 폭발하거나 아동이 실종되는 사건이 일어나면, 뉴스에는 흐릿한 스크린 한쪽 구석에 유령처럼 잡힌 용의자의 그림자가 등장한다. 마치 비극적 장관으로 세계를 펼쳐보이는 것이 스크린의 진짜 목적이라는 듯.

5
침입하는 스크린

록
형광 투시경은 사람 몸처럼 불투명한 물체에 엑스선을 투과해 얻은 내부 구조 이미지를 형광 스크린에 그림자처럼 비추는 장치다. 정적인 엑스선보다 생생한 형광 투시경은 수수께끼 같은 신체 내부를 마술처럼 드러내준다. 이 발명품이 낳은 애니메이션 장면도 무수히 많다. 의사가 스크린 뒤에 선 캐릭터의 몸속에서 쳇바퀴를 도는 햄스터, 소화되지 않은 햄 샌드위치, 매, 톱 같은 물건을 발견하고 놀라는 장면 따위가 그렇다.

MULTIPLE SIGNATURES

6
보철 스크린

록

체스터 굴드는 자신이 창조한 유명
탐정 딕 트레이시에게 궁극적인
액세서리를 선물했다. 바로 손목에
차는 비디오폰이다. 오늘날
스마트폰으로 실현된 물건이다.

엘리먼

텔레토비는 보통 사람 몸에서 위장이
있는 자리에 스크린이 있다. 이런 보철
덕분에 보통 사람이 하는 보통 행동을
볼 수 있다. TV 스크린이나 마찬가지인
셈이다.

7
TV 스크린

엘리먼

'홈시어터' 관련 기술자로 일하는
친구 한 명이 플라스마 스크린의 작동
원리를 설명해준 적 있다. "유리 두 장
사이에 벌집처럼 짜인 픽셀들이 있는
스크린이다. 픽셀에는 네온 크세논
기체와 적, 황, 청색 인광체가 섞인
혼합물이 들어 있다. 픽셀 앞뒤에
붙은 전극은 기체를 자극해 자외선을
방출하게 하고, 이 자외선은 인광체가
빛을 발하게 한다. 이들이 모여 영상을
형성한다." 구식 음극선관보다는 훨씬
깨끗한 기술이지만, 나한테는 굉장한
연금술처럼 들린다.

록

평평함. 박스를 제거하라. 움직이는
이미지를 그림처럼 벽에 걸고 싶은
욕망이 충족된다. 후지쯔에서 처음
나온 평면 TV 광고가 생각난다.
극도로 좁은 집의 벽에 스크린이
나타난다. 이곳에 모여 사는 힙스터
세 명이 비틀스 노래를 흥얼거린다.
"점점 좋아진다고, 조금씩 좋아진다고,
인정하자고…"

엘리먼

좋은 노래지. (이게 바로 프랭크 자파가
말한, 맞춰 춤 추기 좋은 건축일까?)

8
더 많은 TV 스크린
(그리고 비디오 아트?)

엘리먼

미술가들이 비디오를 사용하기
시작했을 때, 작품이 정확히 어디에
있느냐를 두고 논쟁이 벌어졌다.
작품은 스크린에 있는가, 테이프에
있는가, 스튜디오에 있는가, 아니면
어떤 신비로운 전자 처리 과정에
있는가? 1970년대 퍼포먼스 그룹
앤트 팜은 사람들이 자동차와 TV에
집착하는 현상을 주로 다루었는데,
확실하게 스크린에 존재하는 작품을
만들려고 했는지 TV 스크린을 높이
쌓은 다음 자동차를 질주해 들이받는
작품을 발표했다.

록

TV 스크린을 파괴하는 행위는 공허한 상징이지만, 유일하게 남은 저항 방법이기도 하다. 영화 〈네트워크Network〉에 등장하는 미친 앵커맨은 "너무 화나, 더는 참지 않겠어!"라고 외치면서 시청자에게 TV를 창문 밖으로 던져버리라고 선동한다. 1984년 유명한 애플 컴퓨터 광고에는 빅 브러더 비디오 월을 해머로 부수는 여자가 등장한다. 물론 엘비스를 흉내 내어 세계 곳곳의 호텔 방에서 권총으로 TV 스크린을 쏴 버리며 불만을 표출하는 록 스타도 빼놓을 수 없다.

엘리먼

광란의 하워드 빌!위에서 언급한 영화 〈네트워크〉의 미친 앵커맨-옮긴이 영국에서는 빌 그런디 토크쇼에 출연한 록 밴드 섹스 피스톨스가 상스러운 말을 남발하는 데 격분한 한 시청자가 TV 스크린에 발을 쑤셔 박은 일이 일어나기도 했다. 덕분에 섹스 피스톨스는 악명을 한 단계 더 높였고. 현대 미술에도 TV 스크린이 자주 등장한다. 백남준이 대표적이다. 그의 〈TV 로봇〉은 스크린이 전자기 숨을 깜빡이면서 깨어난다.

9
영화 스크린

엘리먼

개봉 영화관에서 스크린이 공격당한 예는 생각나지 않는다. 대개는 영사기가 표적이 된다. 루이스 부뉴엘의 〈잊혀진 사람들Los Olvidados〉에서는 멕시코시티의 어떤 비행 소년이 카메라에 계란을 던진다. 우리는 물론 계란이 스크린에 부딪혀 노른자가 터지는 장면을 보게 된다. 우디 앨런의 〈카이로의 붉은 장미Purple Rose of Cairo〉에서는 어떤 은막 스타가 스크린 밖으로 걸어나와 현실 세계의 자기 자신에게 다가간다. 데이비드 크로넨버그의 〈비디오드롬Videodrome〉에서는 제임스 우즈가 스크린에 잡아먹힌다.

록

연약한 세포막처럼 찢고 통과할 수 있는 스크린. 〈페르소나Persona〉 오프닝 시퀀스에서는 깜빡이는 스크린에 비친 자신의 과장된 이미지를 손을 뻗어 만지는 소년이 나온다.

엘리먼

앤디 워홀은 영화를 만들면서 스크린을 꾸준히 활용했다. 실제로 그의 영화 대부분은 멀티 스크린 영사용으로 제작되었다. 그가 1965년에 만든 영화 〈내외부 공간Outer and Inner Space〉에서 당시 스물두 살이던 에디 세지윅은 두 스크린에서 자기 자신과 대화하는 모습을 보여주었다. 광고 문구는 '이중

스크린 실험주의자의 이중 스크린 실험'이었다.

10
맑은 스크린

엘리먼

(토머스 핀천의 『제49호 품목의 경매 *The Crying of Lot 49*』를 읽는다) "이디파는 초록빛이 감도는 TV의 죽은 눈이 쳐다보는 가운데 거실에 우두커니 서 있었다."

록

(윌리엄 깁슨의 『뉴로맨서 *Neuromancer*』를 읽는다) "항구의 하늘은 죽은 채널에 맞춘 TV 색깔 같았다."

엘리먼

스크린은 무슨 말을 하라고 있는 물건이 아니다. 스크린은 중립적이어야 한다. 흑색이나 백색이 아니라 비어 있어야 한다. 하지만 스크린이 죽어 있다거나 수동적이라거나 공허하다는 생각은 궁극적으로 우리에게 영사되는 것을 우리가 얼마나 이해하지 못하고 대응하지 못하는지 시사한다.

록

〈파리, 텍사스 *Paris, Texas*〉에서 해리 딘 스탠턴이 나스타샤 킨스키와 함께하던 시절 찍은 홈 무비를 영사기에 걸고 그 앞에 서서 자신의 몸에 영화가 비치게 하던 장면이 생각난다. 스크린은 언제나 켜 있고, 그런 점에서 흰 페이지의 정반대다. 흰 공간은 완전한

반사영사기거나 완전한 방사비디오에 해당한다. 스크린은 드러내는가 아니면 숨기는가 하면…

엘리먼

나는 양자택일을 거부하고 더 포괄적인 성질에 주목하고 싶다. 스크린에 있는(그리고 우리에게도 있는) 반영 능력이다. 셀룰로이드건 비디오 테이프건 픽셀이건 간에, 우리 세계를 묘사하려는 시도에서 반영되는 것은 결국 우리 자신이다.

아무리 스크린이 익숙하고 (상점에서, 경기장에서, 광장에서) 흔한 물건이 되더라도, 우리의 흥미는 저버리려 하지 않는다. 참을성 있는 이들 스크린은 우리가 삶이라고 부르는 그림자를 점화하고 밝게 반영하려고 조용히 기다린다.

끝
(스크린에 나타나듯)

스크린의 제국
강연 노트

증강 현실 소프트웨어를 전문으로 하는 유럽 회사 '레이어'의 기업 광고를 보자. 행복한 젊은 연인이 팔짱을 끼고 복잡한 도시 거리를 거닌다. 여기까지는 기억에 남지 않는 무수한 광고에서 이름 모를 도시를 거니는 여느 스톡 사진 연인이나 다를 바 없지만, 이들은 팔을 앞으로 뻗어 스마트폰을 보고 있다는 점이 다르다. 거리를 지나갈 때 그들의 시선은 주위를 둘러싼 불협화음이 아니라 그들과 세상 사이에 놓인 5×8센티미터짜리 스크린에 강렬히 꽂힌다. 그들이 걸어나가는 동안 작은 스크린에 포착된 거리 풍경에는 시선을 끄는 정보 기사가 자동으로 튀어나와 더해진다. 울적하세요? 모퉁이를 돌면 스타벅스가 있어요! 이 건물에 아파트 임대가 나왔네요! 여기가 바로 그 유명한 귀신 들린 인디언 매장지랍니다!

2012 칸영화제. 힙합 음악가 카니예 웨스트가 가파르게 경사진 관람석 모서리에 서 있다. 그의 정교한 뮤직비디오/영화 하이브리드 작품 ‹잔인한 여름Cruel Summer›을 방금 감상한 특별 관객과 대화를 나누는 중이다. 작품은 피라미드 형태의 임시 상영관을 빼곡하게 뒤덮은 초대형 영화 스크린 일곱 개에 흩뿌려졌다. 웨스트는 일곱 개 스크린 개념이 "야구장이나 영화관에서 언제나 블랙베리나 휴대 전화를 쳐다보고 온라인 상태에서는 창을 일곱 개씩 띄워 놓는 포스트–스티브 잡스, 포스트–윈도 시대와 관련있다"고 설명한다. "극장에 가서도 폰으로 누군가와 대화하지 않으면 그냥 잠이 들고 만다. 우리가 동시에 접하는 정보량이 엄청나기 때문에…"

2012년 12월, CNN 선거 방송 본부. 앵커인 앤더슨 쿠퍼가 활짝 열린 TV 스튜디오 한가운데 우뚝 서 있다. 갑자기 그 앞 공중에 스크린이(떠다니는 화면이) 마술처럼 나타나고, 거기에 정치 특파원이 등장해 앵커와 자세한 대화를 나눈다. 창 두 개가 더 나타난다. 모든 창에는 얼굴이 있고, 모두 서로 대화한다. 갑자기 이들 스크린이 닫히면서 처음 나타날 때처럼 마술같이 사라진다. 물론 나는 이 세 장면을 모두 컴퓨터에 띄운 창으로 동시에 시청한다. 스크린 속 스크린 속 스크린. 나는 지금 브라우징 중이다.

산보객flâneur, 즉 도시를 경험하려고 걷는 사람이 19세기를 대표하는 인물이라면, 21세기는 브라우저browser, 즉 쇼핑은 하지만 아무것도 사지 않는 사람을 대표한다. 두 인물은 반대되는 시간 차원을 점유한다. 전자는 통시적영화적, 하나씩 차례대로이고 후자는 공시적회화적, 동시적이다. 산보객은 도시의 산물, 물리적 운동으로 움직이는 서사의 산물이다. 브라우저는 본질상 장소가 없다. 아무 데나 앉으면 세상이 그의 손大제 전화에 들어온다. 전자가 후자로 전환되는 현실, 궁극적으로 통합되는 현실은 사람과 물건 사이 인터페이스를 조절해야 하는 디자이너에게 폭넓은 의미가 있다.

과거에 우리는 물건을 디자인했다. 이제 우리는 스크린에서 벌어지는 일을 디자인한다. 그래픽 디자인의 대상물이 녹아버렸다. 다음 타임라인은 이처럼 물건이 물건의 이미지로, 도시 공간이 스크린 공간으로 용해되는 과정을 되짚어본다. 시작은 유리창이다. 쇼윈도는(훗날 도심 아케이드에 빼곡하게 늘어선 쇼윈도는) 최초의 도시 스크린이다. 쇼윈도는 떠들썩한

소비와 끝없이 넘쳐나는 생산의 변증법을 제시한다. 유리창은 유행 주기와 새로운 인간형, 즉 오늘날의 브라우저를 예고한 윈도쇼퍼를 창출한다.

이야기는 전기 유리창, 조명 타이포그래피, 대형 화면의 등장(처음에는 실내에, 이어 드라이브인 극장과 광장에)으로 이어진다. 스크린은 커지고 증식하며, 임스 부부가 만국 박람회장에 인상적으로 설치한 것처럼 다중으로 전개된다. 그렇게 도시가 스크린으로 가득 차려는 순간, 1984년 리들리 스콧이 감독한 유명한 매킨토시 컴퓨터(스크린들의 스크린을 대표하는 물건) 광고가 명쾌하게 상징하듯 대분열이 일어난다. 젊은 여성이 초대형 빅 브러더 방송 스크린을 망치로 부숴 무수한 개인용 컴퓨터로 산산조각 내는 광고다. 이때부터 이야기는 소형화와 세분화, 개성화로 흐른다. 스크린을 보러 우리가 어디에 가는 대신 이제 가방이나 호주머니에, 나아가 안경에 있는 스크린이 우리를 따라다닌다. 스크린은 방송을 멈추고 매개를 시작한다. 우리는 스크린을 보지 않고 대신 증강 현실을 즐기는 저 행복한 연인처럼 스크린을 통해 본다.

어느 시점까지는 스크린도 전형적인 매체 형식을 따랐다. 대량 분배를 위한 내용으로 끊임없이 다시 채울 수 있는 일정한 플랫폼이었다. 하지만 방송이 매개로 변환되면서, 매체를 구성하는 방식에서도 근본적인 변화가 일어난다. 미래에는 내용보다 필터와 프레임, 어쩌면 실제로 증강이 더 중요해질지도 모른다. 이 단계에서 스크린은 시각을 보조하기보다 실제로 확장하는 보철이 된다. 새로운 스크린이동 가능하고 가볍고 개인적인 스크린은

이 사이클을 완성한다. 스크린은 당신을 따라, 당신의 산보를 따라 다니다가 결국에는 당신 몸의 일부가 된다. 산보객과 브라우저가 마침내 통합된다.

멀티스크린 디스플레이에 관한 우리의 디자인 작업과 연구는 베아트리스 콜로미나가 임스 부부에 관해 쓴 글, 특히 2001년 출간된 «그레이 룸» 2호의 6–29쪽에 나온 「이미지에 포위되다. 임스 부부의 멀티미디어 건축Enclosed by Images: The Eameses' Multimedia Architecture」에서 깊이 영향 받았음을 밝힌다.

313

1906 ‹치즈 토스트광의 꿈Dream of a Rarebit Fiend›, 분할 스크린 영화의 초기 사례.

유리창

스크린의 선조, 판유리. 도심 아케이드에 빼곡하게 늘어선 쇼윈도는 소비 지상주의를 이야기한다. 생산이 갑자기 풍요로워지면서 그에 걸맞는 배급 체계가 필요해진다. 유리창은 떠들썩한 소비와 끝없이 넘치는 생산의 변증법을 제시한다. 대형 유리창은 건축물 파사드에 소비자 규모에 맞는 서사를 주입한다. 쇼윈도는 끝없이 진화하는 이야기를 프레임해 거리에 내보낸다.

1900 파리 만국 박람회의 시네오라마시안.

| 1900 |

1896 비타스코프Vitascope는 대중이 공유하는 스펙터클, 대형 스크린의 시대를 알린다.

1908 조르주 멜리에스, ‹장거리 무선 사진La Photographie électrique àdistance›. 스크린 속 스크린.

*주의 ‹스크린의 제국› 강연은 정확히 60분 만에 끝나게 되어 있고, 영화 클립, 특히 가까운 미래를 예고하듯 상상한 공상 과학 영화 장면에 크게 의존한다. 지면에 실린 이미지는 한국어판 저작권 승인이 불가해 검은 상자로 표시했다.

1890년대 영화 '벽에 쏘는 광란'.

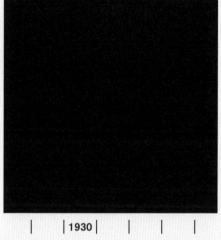

1920년대 **건물을 뒤덮은 투광 빌보드.**

조명

전기가 타이포그래피에 생명을 불어넣는다.
건물은 밝게 빛나는 정보 게시판 뒤에 웅크린다.
전기 타이포그래피는 도시를 다시 쓴다. 전자식
간판, 그리고 사촌 격인 투광 빌보드를 따라
도시 스크린이 등장한다. 영화와 도시가 만난다.

| **1930** |

1927 아벨 강스, ‹**나폴레옹**›. 3중 스크린 서사.

1913 ‹서스펜스 *Suspense*›. 분할 스크린
서사의 초기 사례.

순차적 도시 스크린이 되는 투광 쇼윈도.

1940년대 **군사용 레이더.**

신세기 질서

숙련된 눈알. 헤르베르트 바이어의 다이어그램은 새로운 질서를
예견한다. 가만히 선 주체를 수많은 스크린이 둘러싼다. 정보
클라우드는 인지 효율성을 극대화하도록 가공되고, 각 패널은
상상컨대 서로 다른 입력 장치에 연결된다. '안구남'은 한계를 모르는
수용체, 공중에서 끝없이 내용을 빨아들이는 동공이다. 보철 같은
스크린은 시각을 세계로 확장한다.

1936 ‹모던 타임스*Modern Times*›.
화상 회의를 예견한다.

1936 ‹다가올 세상*Things to Come*›. 지하 세계를 향한
창문으로서 플랫 스크린을 예견한다.

1933 드라이브인 영화관, 뉴저지주 캠든. 자동차는
멈추고 스크린은 가속한다.

커튼 뒤에 숨은 사나이

복잡하고 실제로 눈에 보이지도 않는 방송
메커니즘은 언뜻 대중의 감정을 원격 조종하는
전지적 권력망처럼 인식될 수 있다.

1945 집안에 들어온 스크린.
초창기 상용 TV.

1940년대 NBC의 첫 방송 조정실.

| 1940 |

1949 ‹1984›.

1950년대 TV 방송 조정실.

1936 ‹다가올 세상›. 대형 스크린＝전지전능.

1950년대 집안에 들어온 스크린.

멀티플렉스

히치콕의 ‹이창*Rear Window*›은 관음증에 관한
연구이자 다가오는 다채널 TV 시대를 분석한
작품이다. 부상으로 움직일 수 없게 된 주인공은
이웃 아파트의 여러 창문스크린에서 펼쳐지는
이야기를 구경하며 요양 기간을 보낸다.
이 주인공은 카우치 포테이토라는 새 인물
유형을 정의한다.

| 1950 |

1950년대 **TV 방송 조정 장치.**

1954 히치콕의 ‹이창›. 스크린이 되는 창문.

1959 ‹필로 토크Pillow Talk›. 동시 내러티브를 전개하는 분할 스크린.

1959 임스 부부, ‹미국 엿보기Glimpses of the USA›, 모스크바.

1959 크루고바야 키노파노라마Krugovaya Kinopanorama.
360도 영화관.

1962 맨해튼에 설치된 모니터에 영국 우정국 TV 프로그램이
방송된다. 사상 최초의 대서양 횡단 생방송.

1964 ‹환상특급Twilight Zone› 중 '검정 가죽 재킷'.

1958 브뤼셀 만국박람회,
‹환등기Laterna Magika›.
스크린과 무용수가 상호 작용한다.

1955 카메라 아홉
대가 달린 '서카라마
Circarama' 장치.

1962 뉴욕 그랜드센트럴터미널. 머큐리 계획 우주선 발사 광경 생방송.

시차

‹미국 엿보기›와 ‹생각하라*Think*›를 통해 임스 부부는 멀티 스크린 형식을 완성한다. 1930년에 바이어가 예견한 것처럼, 다중 스크린은 고도로 현대적인 기술이자 철저히 자연스러운 관람 방식으로 제시된다. 임스 부부는 스크린 분화가 능동적 관객을 창출하며 두뇌가 데이터 조각을 전체적인 서사로 재구성하게 강제한다고 상상한다.

| 1960 |

1964 뉴욕 만국박람회 IBM관에서 임스 부부의 멀티 스크린 영화가 상영된다.

1964 여러 화면에 나뉘어 영사되는 임스 부부의 ‹생각하라›.

1966 앤디 워홀, 분할 스크린으로 제작된 ‹첼시 걸스 *Chelsea Girls*›.

1964 케네스 애덤이 영화 ‹닥터 스트레인지러브 *Dr. Strangelove*› 세트로 디자인한 전쟁 상황실.

1967 디즈니의 ‹서클 비전 360도 *Circle-Vision 360*›.

1967 앤디 워홀, ‹폭발하는 플라스틱 필연 *Exploding Plastic Inevitable*›. 스크린이 실황 공연을 압도한다.

1963 스탠 밴더비크의 ‹무비드 *Movie-Drome*›. 스크린이 건축과 통합된다.

1964 TV 여러 대가 설치된 엘비스 프레슬리의 그레이스랜드 저택 거실.

1971 백남준, ‹TV 첼로 *TV Cello*›.

1952 영사기 세 대가
동원되는 시네라마의
초대형 스크린.

1963 시네라마 돔이 로스앤젤레스의 버크민스터 풀러
구조물에 개관한다.

엑스포

멀티 스크린은 만국박람회의 단골 볼거리다.
일반화하기에는 비용이 너무 많이 들다보니, 몰입
영상은 늘 닿을락말락한 미래의 기술로 치부된다.

1967 엑스포 '67 '미로'.

1967 엑스포 '67 캐나다 영화관. ‹미로에서*In the Labyrinth*›.

1967 엑스포 '67 ‹키노 오토마트*Kino-
Automat*›. 당신만의 모험을 선택하라.

1967 엑스포 '67 ‹우리는 청춘*We Are Young*›. 멀티 스크린 영상.

1967 엑스포 '67 미로 극장 설계도.

1967 엑스포 '67 ‹폴리비전Polyvision›. 분산 스크린.

1967 엑스포 '67 ‹폴리에크랜Polyecran›.

1967 엑스포 '67 ‹폴리에크랜›. 파편화한 스크린.

| 1970 |

1970 오사카 엑스포, 후지 그룹관. 현대 아이맥스의 선조, ‹호랑이의 자식Tiger Child›.

1976 ‘새로운 책Nowa ksiazka'. 도시 공간의 분할 스크린.

1970 오사카 엑스포, 공기 주입식 후지 그룹관 회전 강당 평면도.

1967 엑스포 '67 캐나다 태평양관.

1980 미쓰비시가 다저스 경기장에 최초로 초대형 컬러 스크린을 설치한다.

1984 1984년의 ‹1984›. 빅 스크린이 된 빅 브러더.

1982 ‹블레이드 러너Blade Runner›. 스크린이 건축을 집어삼킨다.

1989 백남준, ‹세기말 II Fin de Siecle II›.

| 1980 |

1977 아타리 2600.

1983 마이크로소프트가 윈도우스를 공개한다.

1983 애플 컴퓨터가 '리사'에서 다중 윈도 디스플레이를 선보인다.

1992 전자식 파놉티콘.

1986 최초의 영구적 아이맥스 극장이
밴쿠버에 세워진다.

1982 블룸버그 단말기Bloomberg Terminal, 실시간 증시
정보·거래 시스템 – 옮긴이가 소개된다.

1984

1982년 (역시 근사한 스크린을 보여주는)
‹블레이드 러너›를 성공시킨 리들리 스콧이
1984년에는 디스토피아 판타지를 들고 돌아온다.
오웰의 ‹1984›를 리메이크해 악명을 떨친
애플의 일회용 슈퍼볼 경기장 매킨토시 광고다.
나긋나긋한 그리스 여신이 숙적 IBM을 상징하는
초대형 빅 브러더 영상 스크린을 토르 같은 망치로
산산조각낸다. 부서진 파편에서 소형 스크린개인용
컴퓨터이 태어난다. 사용자의 탄생은 시청자의
죽음을 대가로 치른다.

1987 ‹월스트리트›. 권력이 되는 정보스크린.

1993 NCSA 모자이크. 브라우저의 출현.

1980년대 소형 스크린의 탄생.

1990년대 **도시 스크린 풍경.**

윈도 스크린

멀티태스킹 창스크린 하나는 더 많은 스크린의 집합이
인터페이스 디자인의 표준이 되면서 브라우징은
소형화된다. 창 분배는 공간 분배를 반영한다.
스마트 장치는 재연결, 방랑, 브라우징에서
혁신을 거둔다. 아무리 작은 스크린이라도 세계의
원소이면서 동시에 우주를 함축한다.

| 1990 |

1999 〈매트릭스〉에서 살기.

1990년대 **스크린에 대고 말하기.**

2001 **가상 현실 환경 '케이브**Cave Automatic Virtual Environment, CAVE**'.**

2003 ‹매트릭스 2 리로디드› 스크린 룸.

2002 ‹마이너리티 리포트›. 신체에 반응하는 스크린.

2000년대 점점 강력해지는 금융 시장 분석가들.

2000 ‹타임코드 *Timecode*›. 실시간 병렬 서사.

| 2000 |

2000년대 스크린 속의 스크린들.

2007 더그 에이킨, ‹몽유병자 *Sleepwalkers*›. 병렬식 도시 환경 프로젝션.

2001 아이팟 등장. 테이크아웃 스크린.

2006 모스크바에서 크루고바야
키노파노라마가 다시 문을 연다.

2012 카니예 웨스트, ‹잔인한 여름›.

2012 ‹어벤저스The Avengers›, 투명한 스크린.

2012 ‹어벤저스›, 전방 시현기.

매개

스크린은 관객과 세상 사이에 놓인다. 스크린은
세상을 제시하기보다 오히려 세상에 내용을
덧씌우며 스스로 통과하는 세상을 끌어들이는
역동적 창이 된다. 스크린은 마침내 피상성을 벗고
깊이를 획득한다.

| 2010 |

2008 ‹월-E›, 스크린 더하기 이동성.

2012 ‹구글 글래스›가 데뷔한다.

2010 조리개가 되는 스크린.

2010 증강 현실 플래시몹.

디자인은 주체에 작용해 행동을 바꾸고 의견을 형성하고 경험을 제어하고 관계를 중재한다. 경험이 매개되면 될수록 매개의 속성이 중요해진다. 독자가 사용자로 바뀌면서 그들 자신이 사물에 즉각 영향을 끼치게 된다. 필자와 독자의 평형이 기운다.

프노드가 보이지 않으면
잡아먹히지도 않아요

타이포그래피가 훤한 대낮에 연금술 같은 기적을 행한다면, 프노드fnord, 체계적 세뇌 결과 눈에 보이지 않게 된 암호 문자는 그늘에 도사린다. 활자가 시각성과 불가분하다면, 프노드는 부재에서 힘을 얻는다. 비기호non-sign에 해당하는 프노드는 기호학을 무시하면서도 (의미에 음영을 더하는) 타이포그래피 기능을 행한다. 프노드는 메시지를 전하지 않는다. 불확실성, 즉 꼬집어 말하기 어려운 막연한 느낌만 전한다. 순수한 효과 자체다. 타이포그래피가 언어 표면에 집착한다면, 프노드는 시각을 우회해 두뇌에 직접 편집증적 유전 부호를 주입하는 바이러스다. 프노드는 마케팅 전문가가 꿈꾸는 판타지다. 수정같이 맑고 순수한 암시다.

프노드를 처음 밝힌 자료는 『프린시피아 디스코디아, 서양은 어떻게 패배했는가Principia Discordia–or How the West was Lost』라는 희귀 팸플릿이다. 원래 다섯 부 한정 출간된 등사본으로, 훗날 『프린시피아 디스코디아 또는 어떻게 여신을 발견했으며 그때 무엇을 했는가 무엇이든 알아둘 만한 것에 관해서는

다 설명하는 청년 메일라클립스의 마약 같은 걸작*Principia Discordia or How I Found Goddess And What I Did To Her When I Found Her: The Magnum Opiate Of Malaclypse The Younger, Wherein Is Explained Absolutely Everything Worth Knowing About Absolutely Anything*』이라는 제목으로 증간되기도 했다. 이 희귀 팸플릿은 영국인 청년 메일라클립스일명 그레그 힐와 미국인 오마르 카이얌 레이븐허스트케리 손리가 써냈고 (또는 발견 또는 편찬하거나 지어냈고), 소문에 따르면 1965년경 뉴올리언스에서 출간된 뒤 다양한 출판사와 무수한 웹사이트를 통해서도 발표되었다고 한다. 원본에는 다음과 같은 저작권 반대 문구가 있다. "저작권 일체를 포기합니다. 마음껏 복사하세요." 저자들 자신부터 그런 식으로 책을 쓴 듯하기도 하다.

그러나 『프린시피아 디스코디아』는 프노드의 사악한 힘을 충분히 설명하지 않았고, 따라서 출간하고 10여 년 동안 프노드는 사실상 이론화되지 않은 상태로 남았다. 여기서 로버트 앤턴 윌슨이 등장한다. «플레이보이*Playboy*» 포럼 편집자 출신으로 음모론 신봉자이자 저술가인 그는 "일반 불가지론, 즉 신에 국한된 불가지론이 아니라 만물에 관한 불가지론을 설파"하는

데 몸 바친 진성 디스코디아주의자였다. 1975년 윌슨과 공동 저자 로버트 시어는 이른바 편집증 환자를 위한 동화 삼부작 『일루미나투스The Illuminatus』의 첫 권으로 『피라미드의 눈The Eye in the Pyramid』을 써낸다. 윌슨은 (초강력 초국가 극비 조직) 일루미나티가 전 세계적 세뇌 캠페인, 암호명 '뇌 손상 작전'의 일부로 모든 매스미디어 텍스트에 각인한 타이포그래피 요소가 바로 프노드라는 이론을 펼친다.

"좋습니다." 나는 말했다. "그런데 왜 여기로 불러내신 거죠?"

"이제 당신도 프노드를 볼 때가 됐거든요," 그가 답했다. 깨어나보니 아침이었다. 찜찜한 기분으로 아침밥을 준비했다. 그가 나를 잠재운 동안 뭔지는 몰라도 내가 프노드를 봤는지, 아니면 이제 길거리에 나가면 프노드가 보일지 궁금했다. 솔직히 말하면 좀 징그러운 상상이 있었다. 눈이 세 개 달리고 촉수가 달린 괴물이 아틀란티스 대륙에서 살아남아 어떤 정신적인 방어막 덕분에 눈에 띄지 않은 채 우리와 섞여 다니며 일루미나티를 위해 끔찍한 일을 하는 모습이 떠올랐다. 상상만으로도 무서웠지만, 마침내 공포를 극복하고 창문 밖을 내다봤다. 우선은 거리를 두고 보는 게 좋을 거라는 생각이었다.

아무것도 없었다. 그냥 보통 사람들이 졸린 눈으로 버스나 지하철을 타려고 걷고 있었다.

그런 광경을 보니 마음이 좀 놓였다. 그래서 토스트와 커피를 차리고는

복도에 나가 «뉴욕 타임스»를 집어왔다. 라디오를 WBAI로 맞추니 괜찮은 비발디 곡이 나왔다. 토스트를 한 조각 집어 들고 자리에 앉아 신문 1면을 훑어봤다.

거기에 프노드가 있었다.

머리기사에는 유엔 총회에서 러시아와 미국이 또 끝없이 벌인 옥신각신 이야기가 실려 있었는데, 러시아 대표의 발언 뒤에는 모두 '프노드!'라는 말이 뚜렷이 적혀 있었다. 두 번째 기사는 코스타리카 철군에 관해 의회에서 벌어진 논쟁을 보도했는데, 그 기사에서도 베이컨 상원의원이 주장한 말에는 모두 '프노드!'가 붙어 있었다. 지면 하단에는 공해가 심각해지면서 방독면을 쓰는 뉴욕 시민이 늘어난다는 심층 보도가 있었는데, 특히나 우려되는 화학적 사실 소개에는 '프노드'가 더 많이 끼어들어 있었다.

갑자기 해그바드의 눈동자가 떠오르면서 그의 목소리가 들렸다. "심장 박동은 평온할 겁니다. 아드레날린 수치도 늘지 않을 겁니다. 모든 면에서 침착할 겁니다. 프노드를 볼 것입니다. 피하거나 잊어버리지 않을 겁니다. 차분하게 응시할 겁니다." 그리고 아주 오래전 기억이 되살아났다. 초등학교 1학년 담임 선생님이 칠판에 '프노드'라는 글자를 쓴다. 소용돌이 문양이 그려진 바퀴가 계속 돌고, 그의 목소리가 멀리서 들린다. "프노드가 보이지 않으면 잡아먹히지도 않아요. 프노드를 보지 마세요. 보지 마세요…"

333

것이 사실이었다. 물론 통제의 핵심은
공포에 있다. 프노드는 인구 전체가
만성 위기감에 시달리게 했다.

프노드가 나타나지 않는 곳은 딱 하나,
광고뿐이다. "그 또한 잔꾀였다. 프노드의
막연한 위협에서 벗어날 수 있는 곳은 소비,
오로지 끝없는 소비밖에 없었다." 단순히
프노드가 존재하거나 부재하게 함으로써
모든 인간이 실제 내용은 불안하게 여기는
한편, 허망한 광고에서 안정감을 찾게
만든 셈이다. 프노드는 언어를 우회해
작동하므로, 아마도 타이포그래피에서
가장 직접적인 문자에 해당할 것이다.
해독 필터를 거치지 않는 프노드는
감각 작용에 직접 연결된다. 두뇌는
무장 해제당한다.

프노드의 힘은 보이지 않는 데 있다. 아동은
갓난아기 때부터 일루미나티 지배자들에게
프노드를 보지 말라고 배운다. (사실은
'프노드'라는 말 자체가 가명이다. 아무도
실제 이름은 볼 수 없기 때문이다.) 이렇게
독자의 마음에서 보이지 않는 요소이지만,
여전히 읽히기는 한다. 가시성이 지워지면서
서브리미널subliminal 타이포그래피 기능이
생긴다. 독자의 무의식에 깊이 각인된
연상 작용을 통해, 프노드는 깊은 공포심과
혼란을 일으키며 글을 이성적으로 이해하기
어렵게 한다. 프노드는 모든 책과 신문, 잡지
기사를 의도적으로 수수께끼처럼 만들고,
그럼으로써 모든 정보에 공포감과 불안감을
덧씌운다.

이처럼 의식의 필터를 빠져나가는
서브리미널 그래픽은 우리 시대의 끈질긴
디자인 환상에 속한다. 프노드는
조지 오웰의 신어정신이 저항을 포기하고 마침내
1 더하기 1은 5라고 답할 때까지 프롤레타리아트
계급을 세뇌하도록 개량된 언어나 리처드 콘던의
『만주 후보The Manchurian Candidate』에
나오는 암살 지령과 상당히 유사하다.
그런데 프노드가 기사 내용을 감염시킨다는
윌슨의 예측과 달리, '현실' 전염병은
디스코디아 이론에서 유일하게 안전하다고
간주되는 매체, 즉 광고에서 발생한다.

파블로프보다 한 단계 더 나간 것임을
깨달았다. 첫 번째 조건 반사는
'프노드'라는 말을 접할 때마다 공황
반응을 일으키는 것이었다. (전문
용어로 '활성화 증후군'이라고 한다.)
두 번째 조건 반사는 '프노드'라는
말 자체를 포함해 방금 일어난 일을
기억에서 지워버리고 이유 없이
막연하게 가벼운 위기감을 느끼는
것이었다. 3단계는 물론 이런 불안감을
신문 기사 자체 탓으로 돌리는
것이었다. 아무튼 기사 자체도 암울한

1957년 뉴욕의 시장 조사 전문가 제임스
비커리는 서브리미널 영사라는 새로운 광고
기법을 공개한다. 의식적 인간 두뇌로는
알아차릴 수 없는 속도로(무려 3천 분의
1초로) 이미지를 표출하는 장치를 활용해
영화 스크린에 메시지를 영사하는 기법이다.

비커리는 이런 순간 노출기를 이용해 영화 프레임 사이에 상품을 암시하는 광고를 끼워넣는다. 뉴저지주 포트리에서 아무것도 모르는 10대 청소년 관객을 대상으로 장치를 시험해본 결과, 코카콜라 매상은 18퍼센트 올랐고 매대에서 팝콘 매출은 무려 58퍼센트 증가했다는 주장이다. 그는 "이 소박한 기법 덕분에 엄청나게 많은 상품이 팔릴 것"이라고 우쭐댄다.

비커리의 주장은 공개되자마자 소란을 일으킨다. 전체주의 국가에서 국민 세뇌에 쓰일 법한 비밀 무기가(현실 세계의 '뇌 손상 작전'이) 갑자기 미국에서, 그것도 반체제 분자가 아니라 미국인 마케팅 전문가들 손아귀에 들어가 미국 아이들을 콜라나 들이키고 팝콘이나 먹어치우는 로봇으로 탈바꿈시키다니! CIA는 비커리의 불길한 신기술이 세뇌 사업을 선점하지는 않았는지 확인하는 극비리 조사에 나선다. 아마 마흔네 살 먹은 광고장이가 자신들의 고유 영역을 침범한다고 느낀 모양이다.

거의 동시에 반격이 일어난다. 주동자는 잡지 기자이자 한때 사회 평론가로도 활동하며 『친구 고르는 법How to Pick a Mate』이나 『동물 IQ Animal IQ』같은 제목으로 다양한 대중 저널리즘 관련서를 써낸 저술가 밴스 패커드다. 1956년 «콜리어스 매거진Collier's Magazine»이 폐간되면서 직장을 잃은 패커드는, 은밀한 광고 기법과 소비 촉진법 연구 산업을 폭로하는 데 전념하기 시작한다. 그렇게 써낸 『숨은 설득자들The Hidden Persuaders』은 커다란 파장을 일으킨다. 책에서 패커드는 이렇게 주장한다. "광고와 마케팅은 우리 의식 밖에서 우리를 감시하고 관리하며 조작한다." 패커드는 너무나 기본적이어서 충족 욕망도 매우 강한 8대 욕구를 광고인들이 이용한다고 주장한다. 패커드가 밝힌 현대 광고의 은밀한 기술은 비커리의 순간 노출기를 둘러싼 도시 설화와 함께 겁에 질린 대중의 마음속에 서브리미널 광고 개념을 굳게 정립한다.

여기서 작동 개념은 '우리 의식 밖에서'다. 회색 양복 도당이 패션 잡지를 뒤적이거나 동네 슈퍼마켓에서 물건을 훑어보는 순진한 미국인들의 뇌에 직접 접속할 수 있다는 무시무시한 생각이다. 패커드와 비커리는 평범한 지각보다 의식 없는 지각이 실제로 더 효과적이고 불온하다고 주장한다. 이런 무의식적 설득 개념 자체가 자유에 대한 도전이자 자유로운 시민의 결정권을 빼앗는다는 점에서 반미국적이다. 우리가 진정 자유롭게 생각할 수 없다면 과연 민주주의를 누릴 수 있을까? 이 기술에는 당시 유행하던 열광적 반공주의 레토릭에 딱 들어맞는 불길한 전체주의 냄새뿐 아니라, 막 등장한 청년 정치 활동가 세대의 호기심을 자극할 만한 잠재력도 충분히 있었다. 이 기술을 선거에 활용할 수 있을까?

이들 신기술이 분노와 불건전한 관심을 얼마나 일으켰는지, 급기야는 미국 상원이 공식 조사에 나선다. 우리 아이들이 달린

일이니 그럴 만도 하다. 구석에 몰린 비커드는 결국 사실을 밝힌다. 처음에는 자신이 주장했던 연구 결과를 재현할 수 없다더니, 결국에는 극장 실험 자체를 실제로 한 적이 없다며 애매하게 자백한다. 사실은 새 시장 조사 회사를 알리려는 홍보 술책이었다는 고백이다. 조사 결과, 광고 업계가 세뇌 기법을 실제로 실험했다는 증거는 나타나지 않는다. 그러나 최초의 소동이 가라앉는 동안 (보이지 않는 세력이 우리를 늘 공격하고 있다는) 기본 개념 자체는 대중의 뇌리에 박힌다.

보이지 않는 힘 이론의 핵심은 어떤 기계화한 프로세스가 순진한 대중의 행동과 습관, 생각을 체계적으로 조작한다는 데 있다. 이런 음모론은 설명 불가능한 현대 소비문화를 설명하는 데 극히 유용하다. 1960년대 초, 컬럼비아대학의 리처드 호프스태터 교수는 「미국 정치의 피해망상 양상The Paranoid Style in American Politics」이라는 글에서 배리 골드워터 선거 캠페인을 둘러싼 정치 운동에 같은 이론을 적용한다. "(피해망상에서) 중심을 이루는 이미지는 거대하고 사악한 음모다. 거대하지만 섬세한 영향 기제가 작동해 생활 방식을 훼손하고 파괴한다는 생각이다." 소비문화가 횡행하고 이른바 전통적 가치관이 붕괴하는 데는 (탐욕을 넘어선) 마땅한 이유가 있어야 할 텐데, 여기에서 어둠의 세력으로 지목되는 것이 바로 불온한 광고다.

1973년에는 캐나다의 젊은 심리학자 윌슨 브라이언 키가 『서브리미널 광고의 유혹, 그리 순결하지 않은 미국을 조작하는 광고 매체Subliminal Seduction: Ad Media's

Manipulation of Not So Innocent America』라는 블록버스터 대중서를 내놓으며 이 쟁점이 새로운 모습으로 뜨겁게 돌아온다. 책 제목은 그 모든 피해망상을 '유혹'이라는 혁신을 더해 요약한다. 아무튼 미국도 이제 그리 순결하지는 않다고 한다. 이처럼 성적인 암시는 광고계와 시민이 과거에 알려졌던 것보다 더 깊은 공모 관계에 있다고 시사한다. 표지에 실린, 점잖아 보이는 칵테일 사진에는 다음과 같은 질문이 찍혀 있다. "이 사진을 보니 흥분되시나요?" 그런 모양이다. 책은 나오자마자 선풍을 일으키더니 첫해에만 1백만 부 이상 팔렸기 때문이다. 지은이는 언론에서 주목받는 신성이자 '미me 제너레이션'의 영적 지도자가 된다. 그는 광고의 비밀과 판매의 마술을 드러내는데, 여기서 만사에 열쇠로 쓰이는 것이 바로 섹스다.

키는 광고인들이 광고 사진의 그림자에 성적인 이미지를 은밀히 숨겨넣으면서 미국 소비자의 집단 무의식을 왜곡한다고 폭로한다. 그는 어디에서든 섹스를(유방, 남근, 난교, 외설을) 찾아낸다. 그 덕분에 수백만 사춘기 소년이 담뱃갑에 그려진 낙타의 뒤엉킨 털에서 에로틱한 이미지를 찾으려고 광분한다. 후속 저서에서 키는 더욱 엉뚱한 곳에 숨은 노골적 이미지를 지목한다. 크래커 표면에 새겨진 문구 'SEX'나 볶은 조개 요리 사진에 정교하게 뒤얽힌 난교 이미지 등이 그런 예다. 소비를 부추길 수만 있다면, 제과회사나 체인 레스토랑이 못할 일이란 없는 모양이다.

키는 음모론에 중요한 요소를 더한다. 인간 방화벽의 약점은 성적 불안이라는 점이다. 성 혁명은 실패했고, '사랑의 여름' 이후 미국인들은 어느 때보다 억눌린 상태다. 키의 프노드는 남근이고, 이렇게 패커드의 8대 기본 욕구는 거대한 욕구 단 하나로 응축된다. 미친 듯한 소비 욕구를 자신도 이해하지 못하는 미국인들에게, 키는 명쾌한 답을 준다. 그들 잘못이 아니다. 그들은 은밀히 유혹당했을 뿐이다. 성적인 메시지를 함축하는 이미지는 지울 수 없는 도시 설화의 또 다른 주름이 된다.

10년 뒤, 존 카펜터는 B급 영화 고전 ‹화성인 지구 정복*They Live*›에서 그런 환상을 되살린다. (프로 레슬러 라우디 로디 파이퍼가 연기하는) 이야기는 어떤 시민이

광고 매체 이면에 도사린 음모를 드러내는 마술 선글라스를 우연히 발견하며 시작한다. 윌슨의 프노드나 키의 얼음과 마찬가지로, 카펜터의 은밀한 메시지는 타이포그래피 형태를 띠고 번지르르한 광고 이면에 도사린 모습으로 나타난다. 전체주의 침략은 새로운 위협우주인으로 대체됐지만, 은밀한 세뇌라는 기법은 같다. 메시지가 제시되지만 눈에 보이지는 않는다. 세상은 겉보기와 다르다. 우리 두뇌는 조작하는 자들의 도전을 감당할 수 없다. 카펜터가 서브리미널 광고 메시지를 그처럼 쉽게 전개할 수 있다는 사실은, 대중 사이에서 그런 기본 원리가 얼마나 널리 퍼져 있는지 방증한다. 우리 의식을 고양하는 작업은 완결되었다. 이러한 해석학적 세계관, 즉 실제 메시지가 드러내기보다 숨기려는 목적으로 꾸며진 표면 뒤에 은폐되거나 잠복한다는 생각은 역사가 유구하지만(호프스태터는 연구 대상 시대를 17세기부터 잡고, 댄 브라운은 좀 더 멀리 거슬러간다), 여기에 광고가 더해진 것은 철저히 현대적인 현상이다. 어쩌면 이미지 세계는 일종의 꿈처럼 정신 분석학적 조건을 갖춘다고, 거기서 시각 이미지는 우리의 지각에서 언제나 조금씩 벗어나는 다른 무엇의 모호한 상징이 된다고 보고 싶은지도 모른다. 그 경우, 시각 이미지를 꼼꼼히 분석하면 숨은 메시지를 해독하고 진정한 의미를 풀어낼 수 있다는 결론이 나온다. 잘 훈련된 분석가는 표면을 꼼꼼히 연구해 이면에 잠복한 세계를 헤아릴 수 있다는 생각이다.

이런 신화의 수명은 엉터리 디자인 음모론, 즉 어떤 보이지 않는 세력이 은밀한 힘을 작동해 우리의 무의식을 지배한다는 인식을 구성하는 한편, 기업들이 발휘하는 힘을 대중이 얼마나 두려워하는지도 암시한다.

프레드릭 제임슨은 음모론이 "오늘날 세계 체제의 불가능한 총체를 사유해보려는 속류화한 시도"라고 정의한다. 세계가 균열되고 비논리적이라면, 우리의 욕망과 죄책감을 우리 자신도 이해할 수 없다면, 음모론은 모든 조각을 깔끔하게 맞춰준다. 광고는 효과와 메시지 전달을 위해, 즉 매출 신장이나 더 많은 득표, 더 많은 팬 같은 결과를 얻으려고 커뮤니케이션의 힘을 이용한다. 음모론은 그 사악한 성공을 설명해준다. 광고 커뮤니케이션은 너무나 순수하고 정교해서 해석을 우회한다고 시사한다. 시각적 소통 전문가로서 우리가 이런 음모론에 맞설 방법은 우리 자신의 무능을 진심으로 호소하는 것밖에 없다. "걱정하지 마세요, 사실 저희는 그처럼 힘 있는 사람들이 아니랍니다." 그렇지만 격렬한 부정보다 음모론의 진실성을 효과적으로 확인해주는 건 없다.

비커리에서부터 현재까지 50년 역사를 들여다보면, 음모론이야말로 가장 지배적인 디자인 이론 같기도 하다. 정치 상황에 따라 인물이 수수께끼처럼 나타나기도 하고 사라지기도 하는 소비에트 정치국 공식 사진을 생각해보자. 포토샵 덕분에 사진을 조작하기가 쉬워지면서 상황은 악화하기만 했다. 그런가하면 리터치한 패션모델의 몸이 사춘기 여성의 정신에 끼치는 불온한

영향은 어떤가? 또는 건축을 '읽고' 건물에 숨은 언어적 메시지를 찾으려는 시도는? 대중 영화나 TV 프로그램에서 광고를 서사에 자연스레 녹이는 간접 광고는? 언어 자체를 분석해 거기에 각인된 편향성을 찾아내려는 노력도 있었다. 예컨대 1970년대에 '미즈Ms.'라는 호칭이 출현한 건 언어의 가부장적 음모를 분쇄하려는 시도 덕분이었다. 또는 우익이 '페미나치'니 '에코파시즘'이니 '급진적 동성애 담론'이니 운운하며 만사를 강압적 활동으로 매도하는 것도 마찬가지다. 방대한 소프트웨어 네트워크가 최대한 효과적으로 우리의 돈을 앗아가려고 개인용 컴퓨터 데이터베이스와 이메일을 조용히 엿보며 온라인 환경을 남몰래 변경하는 일은 이제 통상 용인되기까지 한다. 이들의 핵심에는 어떤 부재하는 힘이 은밀한 전략을 통해 독자의 인식을 몰래 조작하고 의지를 왜곡한다는 생각이 있다.

"모든 정치적 행동에는 전략이 필요하다"고 호프스태터는 말한다. "많은 전략적 행동은 일정 기간 비밀에 싸여야 효과를 거둘 수 있는데, 모든 비밀에는 음모 같은 측면이 있다고 말해도 과장이 아니다. 피해망상을 내세우는 이들의 특징은 역사 곳곳에서 음모와 모략을 본다는 점이 아니라, '무시무시'하거나 '거대'한 음모를 역사적 사건의 주된 원동력으로 간주한다는 데 있다." 이런 효과에 내용 조작이 동원된다는 점을 고려할 때, 디자인이 정치적이거나 전략적인 활동이 아니라면 대체 뭘까?

타이포그래피로 되돌아가보자. 사진 이론가 겸 영화감독 에롤 모리스는 «뉴욕 타임스» 블로그에서 간단한 실험을 한다. 독자에게 짧은 글 한 편을 읽고 글에서 느껴지는 진실성을 답해달라고 요청한다. 실험 대상에게는 알리지 않았지만, 이 글은 여섯 가지 다른 활자체로 제시된다. 결과를 분석해본 결과, 모리스는 글의 진실성과 타이포그래피 사이에 뚜렷한 연관성이 있다는 사실을 발견한다. 무심결에 우리는 5백 년 묵은 타이포그래피 음모에 휘말린 셈이다.

음모론은 현대 사회의 혼란과 억압에 충분한 이유가 있다고, 어딘가에서는 그런 이유를 찾을 수 있다고 암시하는 한편, 현대적 추상의 모호한 의미, 즉 느낄 수는 있으나 규정할 수는 없는 힘을 드러내기도 한다. 지금도 건물 벽이나 다리 밑, 도로 표지판 등에는 '프노드'나 '나는 프노드가 보여요' 같은 낙서가 있다. 다행히도 이제는 '㈜소프트웨어를 통한 인류 개선책'이라는 집단이 "수십 년에 걸친 일루미나티 세뇌 공작을 꺾고 «뉴욕 타임스» 기사에 박힌 프노드를 죄다 폭로"해주겠다고 약속하며 '프노드 파인더'를 제공하고 있다. 구글 크롬 브라우저역사상 가장 치명적인 정보 수집 장치에 심어 간단히 작동할 수 있는 도구다. "nytimes.com에서 기사를 읽을 때, 주소창 우측 상단의 'F' 아이콘을 클릭하기만 하면 프노드가 노출된다." 노파심에서 밝히자면,

'㈜소프트웨어를 통한 인류 개선책'은
"«뉴욕 타임스»나 바이에른 일루미나티와
전혀 무관한 단체"라고 한다.

프노드가 숨은 힘의 타이포그래피라면,
프노드를 본다는 건 곧 그 힘에 반격을
가한다는 뜻이다. 시각은 저항이다. 보이지
않는 문자를 다시 시각화할 수만 있다면,
우리 모두를 연결하는 통제 네트워크
밖으로 뛰쳐나갈 수도 있다. 시각을 갖추면
암시하는 주문의 힘에 맞서 자신을 단련할
수 있다. 자유를 얻으려면 다시 보는 법을
배워야 한다.

와이어드 사전

어윈 첸
마이클 록

"방대한 책을 구성하는 일은 고되고 가난을 부르는
사치다. 구술로는 몇 분이면 완벽하게 설명할 수 있는
생각을 500쪽에 걸쳐 진전시켜야 한다니!"
 - 호르헤 루이스 보르헤스, 『끝없이 두 갈래로 갈라지는
길들이 있는 정원 *The Garden of Forking Paths*』 머리말

타이포그래퍼는 온종일 단어와 글자를 조작한다. 정해진 페이지 형식에 걸쭉한 원유처럼 글을 부은 다음 몇 가지 부뚜질 끝에 조판된 형태로 다듬어낸다. 타이포그래피는 조형 미술이다. 우리는 페이지의 재료가 되는 단어들을 작가에게 기대하고, 그 단어들의 선택과 배열이 특정한 효과를 발휘하리라고 기대한다. 작가는 뭔가를 말한다. (또는 그러려고 노력한다.) 타이포그래퍼는 그 효과를 향상하거나 강화한다. (또는 그러지 못한다.) 그러나 단어 자체에도 작가의 의도를 드러내거나 왜곡하는 힘이 있다. 이 과정을 거꾸로 돌린다고 상상해보자. 인쇄된 페이지를 풀어헤쳐보면 혹시 숨은 욕망이 드러나지 않을까?

창간 이래 10년 동안 잡지 《와이어드》에 쓰인 모든 단어를 모은 300여 쪽짜리 어휘 목록 『와이어드 사전 *Wired Dictionary*』은 간단한 단어 출현 빈도로 텍스트 밑에 숨은 무의식적 의도를 드러낼 수 있다고 전제한다. 단어들이 (풍부한 주어, 동사, 명사가 서로 연결된) 잡지의 꿈이라면, 단어 계수 알고리즘은 잡지의 진정한 의미를 밝혀내는 정신 분석인 셈이다.

잡지는 여러 생각과 목소리가 부딪혀 만들어내는, 집합 의지가 낳는 산물이다. 특정 단어의 뜻과 용법은 개별 필자에 따라 다르겠지만, 깜빡이지 않는 컴퓨터 눈으로 걸러낸 잡지 말뭉치는 통속 심리학보다 조금 더 결정론적인 뭔가를 약속한다.

WIRED DICTIONARY

AMO

2차 대전 중 블레츨리파크에서 언어 패턴에 맞춰 암호를 분석하던(가장 흔한 단어는 'the'이고 가장 흔한 문자는 'e'라는 식으로 해석하던) 해독가들은 수기에 의존했다. 고성능 컴퓨터가 흔한 오늘날 우리는 국가 안보보다 훨씬 사소한 일에도 같은 기법을 적용할 수 있다. 실제로 이 수법은 이제 러시 림보 같은 이가 오바마 대통령의 2010년 국회 연설에서 1인칭 대명사 'I'가 몇 번 쓰였는지 세어본 결과를 바탕으로 대통령의 자기 과시가 심하다고 비난할 정도로 흔해졌다. 물론 이는 그전에 좌파 진영이 전임 대통령의 '9/11' 언급 회수를 세어본 데서 영감 받은 게 틀림없다. ('공포 조장'을 '개인숭배'로 바꾼 격이다.)

10년 동안 나온 《와이어드》를 알고리즘으로 휘저으며 너무 흔한 관사나 전치사를 걸러내고보니, 《와이어드》에서 당시까지 가장 많이 쓰인 단어는 '테크놀로지'나 'www'나 '컴퓨터'가 아니라 '새로운new'이었다. 놀랍지 않은가! 《와이어드》가 테크놀로지 잡지인 줄 알았더니 사실은 에스프리 누보L'Esprit Nouveau 잡지였다니!

다른 발견도 있었다. '.com'은 증권 시장을 좇아 나름대로 언어적 거품을 거쳤다. '해커'는 초반에 강세를 보이다 조금씩 줄어들더니, 잡지가 콘데내스트에 넘어가고나서는 갑자기 사라져버렸다. 그러면 '혁명'은 어떤가. 《와이어드》 1.01호에서부터 11.06호까지 이 단어가 얼마나 자주 등장했는지 분석해본 결과, 대략 석 달에 한 번씩 빈도가 확 늘었다가 내키지 않는 듯 차분해지는 조정 과정이 반복되었다는 사실이 드러났다. 《와이어드》는 예측을 사업으로 했고, 주된 메시지는 영구 혁명이었다.

_____가 왔다. _____는 이제 역사다.

단어 계수

『와이어드 사전』은 렘 콜하스의 대도시 건축
사무소에서 연구 부서로 세운 AMO와 공동 진행한
프로젝트였다. 작업의 모체는 콘데나스트에
테크노 미래주의 잡지 《와이어드》의 장기적 편집
전략을 검토해주는 대형 프로젝트였다. 당시 AMO
뉴욕 사무실은 우리 스튜디오에 붙어 있었으므로
(나중에는 같은 건물 위층에 자리 잡았다) 밀접하게
협업하며 프로젝트의 모든 측면을 공유했다.

《와이어드》가 당시까지 무엇이었는지 분석하고
앞으로는 무엇이 될 수 있는지 상상해보려는
목적에서, 우리는 잡지의 숨은 아우라를 밝힐 만한
여러 조사 전략을 세웠다. 우리는 《와이어드》의
독특한 언어에 관해 여러 방면에서 생각해봤다.
《와이어드》는 일종의 테크노 방언을 만들어낸,
아니면 적어도 그런 어휘를 대중화하는 데 중요한
역할을 한 장본인이었다. 팀 구성원(주로 루치아
알레스, 케이티 안드레센, 어원 첸, 제프리 이나바,
렘 콜하스와 나) 중 몇몇이 《와이어드》 방언 목록을

만들자고 제안했다. 이 아이디어가 이내 《와이어드
사전》에 관한 논의로 발전됐다. 우리는 사전 형식을
빌려 방언의 형성 과정을 기록해보고 싶었다.

어원 첸이 방법을 찾아냈다. 먼저 첸은
당시까지 출간된 《와이어드》의 전자 문서를 모두
모았다. 그리고 《와이어드》에 실린 모든 단어를
찾아 세고 처음 쓰인 날짜를 확인하는 알고리즘을
짰다. 그렇게 자료를 수집한 뒤 조작에 들어갔다.
우리는 단순히 개념적인 프로젝트를 구상하는
데 그치지 않고 모든 단어를 다 실은 진짜 사전을
만드는 일이 중요하다고 생각했다.

그래서 어원은 모든 단어를 알파벳순으로
정렬하고 쿼크 익스프레스QuarkXpress에서
페이지를 조판하는 자동화 프로그램을 짰다.
덕분에 1천 페이지가 넘는 책 전체를 자동으로
조판할 수 있었다. 완성된 페이지들은 디지털
출력해 문서를 철하는 데 흔히 쓰이는 상업적
방식으로 제본했다. 우리는 몇몇 단어의 출현 빈도,

345

궤적, 리듬 등을 추적하기 시작했다. 이 자료를 바탕으로 우리는 잡지의 숨은 욕망을 드러내는 다이어그램 몇 개를 그렸다.

이 사전 덕분에 우리는 «와이어드»가 테크놀로지 잡지가 아니라 '새로움'에 관한 잡지라는 점, 끊임없이 혁명을 예견하는 잡지이며 기계가 아니라 사람과 생각에 관한 잡지라는 점을 알 수 있었다. 이를 기점으로 폭넓은 발견과 제안이 이어졌다. 모두 그저 단어를 세는 데서 출발한 일이었다.

단어별 출현 빈도 평균 추이

'혁명'의 추이

실습 세대

알렉산더 슈트루베
마이클 록

우리는 기업 아이덴티티, 브랜드 아이덴티티, 제품 아이덴티티 등 정체성 관련 분야에서 일하면서도 그 핵심 정의, 다른 무엇이 아니라 자기 자신이 된다는 뜻을 깊이 생각하는 일이 드물다. 그러나 내면과 외면을 하나로 연결해, 감히 말해 진리에 다가가려면 '자신 되기'가 필수불가결하다.

현실 세계에서 이곳은 경쟁이 치열하다. 정체성을 활발히 형성 중인 사람예컨대 청년은 즉 평생 구매 습관에 영향을 끼치는 개인적 결정을 내리는 사람이기도 하다. 그래서 마케팅 담당자들은 젤리 같은 10대의 정신세계에 지울 수 없는 인상을 남기려고 혈안이 된다. 대표적인 격전장이 바로 티셔츠다. 말 그대로 심장에 가까운 티셔츠는 사적 영역과 공적 영역, 내면과 외면을 연결한다. 티셔츠는 브랜드와 개인의 정체성을 간단하고 손쉽게 엮어주는 제품이다.

처음에는 형태만으로도 충분했다. 극도로 기능적인 군복으로 출발한 티셔츠는 그 자체가 저항의 표현이었다. 제임스 딘이 입었던 순백색 '반항' 티셔츠를 생각해보자. 티셔츠가 운동복이 되면서 그 브랜드 개념도 무심하게 수용되었다. 군복과 마찬가지로, 운동복 역시 실용적 기능을 지향했다. 티셔츠 주인은 학교였고 가슴에 그려진 라벨은 이 점을 뒷받침했다. 그러나 사용 가치는 교환 가치로 전환된다. 구겨진 예일 티셔츠를 입은 대학생은 스스로 애쓰지 않아도 두 가지 의미아이비리그의 특권과 뛰어난 운동 실력를 표현했다. 티셔츠는 사회적 지위를 선언했다.

1950년대 초쯤 되자 이는 철저히 자의식적인 성격을 띠게 되었다. 티셔츠를 마케팅 도구로 활용하는 사업은 디즈니 캐릭터를 처음으로 라이선스해 싸구려 실크스크린 티셔츠에 찍어 판매한 트로픽스 토그스의 샘 캔터가 시작했다고 한다. 1960년대에는 록 밴드에서부터 사회 운동 등 온갖 부문에서 간편 인쇄 티셔츠가 일종의 DIY 마케팅 도구로 폭발적으로 쓰이기 시작했다. 저렴한 제작비와 투박한 만듦새에는 모두 반체제 인증 같은 성격이 있었다. 홀치기 염색이 정치적 발언이 된 것처럼, 티셔츠는 산업화한 공정을 꺼렸다. 그러나 DIY 티셔츠는 DIY 브랜드로 진화했다. 히피가 입는 옷의 양식은 거의 군복처럼 엄밀히 규정되었다.

현대적 마케팅이 계속 발전하면서, 티셔츠는 일종의 브랜드 교환 플랫폼으로 발전했다. 기업은 메시지를 전달하는 풀뿌리 수단으로, 소비자는 자신의 정체성을 방송하는 장치로 티셔츠를 택했다. '그레이트풀 데드' 티셔츠를 입는다는 것은 열성팬으로서 록 밴드 그레이트풀 데드와 운명을 같이하겠다는 뜻이었다. 사적인 마음을

공적으로 선언하는 격이었다. 티셔츠의 인기는 여전히 반문화 역사에 깊이 뿌리박혀 있다. 조니 로튼의 찢어진 '파괴Destroy' 티셔츠나 1960년대 이후 아마추어 무정부주의자들이 자랑스레 입고 다니는 체 게바라 티셔츠를 생각해보자. 이처럼 티셔츠에는 개성과 순응을 동시에 알린다는 본질적 모순이 언제나 있었다.

과거에는 부족이나 파벌, 하위문화 집단이 일정한 의복과 행동, 이상, 태도를 조합해 집단을 향한 충성을 표출하곤 했다. 사실상 운동 자체가 브랜드였던 셈이다. 하지만 지금은 정반대다. 정체성은 생활양식에 의존하고, 생활양식은 일정한 소비 패턴에 연계된다. 이제는 브랜드가 제품 소비자/사용자에게 차별화 수단이 된다. 소비자는 브랜드를 과시적으로 사용해 자신을 표현한다.

2007년 우리 스튜디오는 독일 〈프랑크푸르트디자인페어〉 주최에서 '개인 정체성'이라는 주제에 맞춰 특별 행사를 기획해달라고 의뢰받았다. 우리는 전시장 한쪽에 상점을 차리고, 독일에서 수는 적지만 점점 늘어나는 세대, 이른바 '실습 세대Generation Praktikum'를 위한 티셔츠를 만들어 팔자고 제안했다. '실습 세대'란 전통적 직업 시장에 진입하지 못하고 이런저런 인턴 자리를 옮겨다니며 정체성의 핵심에 해당하는 직업을 거부당하는 20대 청년 노동자를 뜻한다. 실습 세대

상점은 이처럼 좌절당한 정체성 추구에 도움이 될 만한 물건을 제공했다. 상품은 특별히 디자인해 종류마다 한 벌씩 제작한 티셔츠, 종류마다 분열적 정체성을 선언하는 티셔츠 컬렉션이었다. 독특하면서 동시에 일반적인 제품이라는 점이 중요했다.

실습 세대 티셔츠는 입기 쉽고 유행도 안 타고 비교적 저렴하다. 주문에 따라 인쇄 제작할 수 있고 단독으로 또는 시리즈로 쓰일 수 있으며 입는 사람을 따르기도 맞서기도 하고 뉴욕에서는 읽히지만 프랑크푸르트에서는 읽히지 않을 수도 있으며 그 반대일 수도 있다. 규칙은 간단하다. 단색 티셔츠에 검정 글자. 프로젝트의 공동체적 성격을 확실히 하는 규칙이다. 메시지는 전형적인 마케팅 장치를 이용했다. 브랜드 관련 문구로고, 슬로건, 모토, 선택지나이키 혹은 아디다스, 브랜드 좌표와 심리도아우디, 폴트하우프, 카시나 등이 그런 장치다. 프로젝트는 선택에 주목한다. 상점을 둘러보는 소비자는 가능한 정체성을 마음속에서 시도해보는 동시에 사실상 프로젝트에 참여하게 된다.

상점 자체가 쇼핑으로 소비되었다. 스타일마다 한 벌씩이었으므로, 팔려나간 만큼 보충할 재고도 없었다. 실습 세대 직원들은 팔린 티셔츠가 원래 걸렸던 자리에 소비자와 그가 산 티셔츠 사진을 대신 붙여놓았다.

349

Audi, Bulthaup, Cassina.

- ☐ SLIM / SLENDER
- ☐ ATHLETIC
- ☐ AVERAGE
- ☐ SOME EXTRA BAGGAGE
- ☐ MORE TO LOVE!
- ☐ BODY BUILDER

Kraftwerk but more acoustic.

Rammstein, Michel Houellebecq und Gerhard Richter.

- ☐ LESS THAN $30K
- ☐ $30K–$45K
- ☐ $45K–$60K
- ☐ $60K–$74K
- ☐ $75K–$100K
- ☐ $100K–$150K
- ☐ $150K–$250K
- ☐ $250K AND HIGHER

hetero-

Airbag, Barkeeper, babysitten, Bluff, Bodyguard, Boom, Camping, Casting, Catering, (etwas) checken, clever, cool, Clown, Coach, Comedian, Container, Controlling, Couch, Countdown, Cover, Dad, Directory, DNA, Dogfight, Drink, Dumping-Preis, fit, Flashback, Flyer, Flop, Friendly Fire, Frisbee, Gentleman, Hand-out, Hearing, (Heck)Spoiler, high, High-End, High-Tech, Hobby, Homepage, Hype, Image, Internet, Jack-pot, Kid(s), Kidnapping, Konvoi, Label, Ladykiller, Layout, Link, live, Look, Looping, Lotion, Mainstream, Making-of, Make-up, Meeting, Mix, Mobbing, Model, Monster, Mom, Motherboard, nonstop, One-Night-Stand, Outdoor, Outfit, Outing/outen, Outplacement, Party, Peak, Pepperoni, Play-off, Power Napping, Public viewing, Recycling, Service, Set, Shop, shop-pen, Sketch, Smalltalk, Sorry, Sound, Soundcheck, Sponsor, Stalker, Standing Ovations, Stuntman, stylen, Tape, Ticket, Team, Tool, Trash, Trend, Trend-setter, Westbank.

PROZAC
~~XANAX~~

Bentley, Boffi
und Brioni.

Adidas,
Mini Cooper und
Kruder&Dorfmeister.

Nemo
me
impune
lacessit

post- individual
pre- ideology

351

상점은 전시장 또는 미술관으로 전환되었다. 그리고 제품은 사람으로 대체되었다.

실습 세대 상점은 소비자들이 자본주의에 관해 망상만 품는다고 가정하지 않는다. 사실 소비자는 브랜드와 개인의 복잡한 협상에 온전히 참여하는 당사자다. 그동안 브랜드 가치를 열렬히 선교하던 기업들은 이제 스스로 전파한 브랜드 가치를 실현하라는 압박을 받고 있다. 다음 세대 소비자들이 게임 규칙을 자신에게 유리하게 바꿀 힘을 얻으리라고 예측하는 연구도 있다. (물론 사람들이 마침내 기계 통제권을 접수하는 새날을 그럴듯하게 예측한 이들은 수십 년 전부터 있었다는 사실을 염두에 둬야 한다.)

전과 달리 사용자 평과 분산 정보 네트워크에 쉽게 접근하는 Z세대 소비자는 좀 더 현명한 소비 생활을 할 수 있을까? 자율성이 늘어날까 아니면 줄어들까? 지속 가능성과 더불어 경제, 환경, 사회에 관한 책임도 요구하게 될까? 이런 가치는 실현되었는가? 만약 실현되었다면, 앞으로도 계속 실현될까? 인구 통계학으로 볼 때, 적어도 서구 선진국에서는 앞으로 소비자가 줄고 (물려받은) 부는 늘 것으로 전망된다. (아무튼 돈이 없으면 소비도 못 하고 세상을 치유하지도 못할 테니까.) 소비가 반문화적이고 혁명적이며 혁신적인 패러다임

전환까지도 끌어낼 수 있다고 인정하다보면, 결국에는 실제로 말되는 말을 하게 될지도 모른다.

두 가지 번역

댄 마이클슨
타마라 말레티치

내용과 형태의 차이는 어떻게
설명해야 할까? 대상과 방법은? 생각과
목소리는? 낱말과 문법은? 밴드와
프로듀서는? 따로 보면 너무 단순하다.
형태와 내용의 차이는 상황에 따라
변하는 수은주처럼 불안정하다. 이처럼
동적인 차이 자체가 디자인 대상이자
형태의 밑바탕이 되어야 한다.

우리는 형태에 관심이 없다는
말을 들었다. 때로는 칭찬으로 하는
말이었다. 그러나 사실은, 극히 넓은
의미를 제외하면 내용에도 별 관심이
없다. 내용은 사용자 스스로 밝히는
편이 낫다. 우리는 내용보다 전술과
게임, 관계, 지속에 관심이 있고, 이런
교환이 일어나는 순간에 어떤 성질을
부여할 수 있는지에 관심이 있다.

모든 경제는 관계에 집중한다.
그래픽 디자인도 지속과 사용, 유통
구조의 네트워크 효과에 늘 집착한다는
점은 다를 바 없다. 정치 용어를 빌리면,
디자인은 가능성의 예술을 전략화하는
활동이다. 디자이너는 게임 규칙을
수립하고 경기장이 어떤 모양과
느낌으로 쓰일지 계획한다. 이후
게임이 펼쳐지는 모습을 보며 대응하는
일은 굉장한 특권이다.

갤러리스트 줄리언 레비는 마르셀
뒤샹에게 체스를 배운 일을 이렇게
기억한다. "나는 정말 아마추어였지만,
그가 어떤 느낌으로 체스를 두는지는
배울 수 있었다. (…) 체스는 전쟁이
아니라 미적인 게임이라고 하면서

승부에서 지더라도 체스판 패턴이
바뀌는 모습을 느끼고 그 형태를
아름답게 만들면 된다고 말했다."

이어지는 두 프로젝트는 그래픽
디자인에서 형태가 그런 관계에
어떻게 집중할 수 있는지 시사한다.
둘 다 링크드바이에어와 투바이포가
협업으로 진행한 프로젝트다. 뉴욕에
위치한 프라다 에피센터에서는 옷장에
걸려 있던 플라스마 스크린 열한 개가
컴퓨터 내장형으로 업그레이드된
상태였다. 우리는 스크린마다
비디오카메라를 달고 각각 다른 컴퓨터
프로그램을 설치해 열한 가지 거울로
변환했다.

이들 거울에는 전례가 몇 개 있었다.
당시 투바이포가 프라다 등과 함께한
작업은 감시와 나르시시즘에 초점을
두고 모자이크가 조작에 쓰이는 방식에
주목했다. 비디오 거울을 실험한
미술가도 많았다. 백남준은 특히
좋아하는 작가였다. 우리는 새로운
구조를 발명하려 애쓰지 않았다.
오히려 기존 구조를 통해 어떤 성질을
창출할 수 있을지 궁금했다. 조금 펑크
같은 느낌, 조금 글램 같은 느낌, 거기에
아름답고 빠르고 가벼운 느낌 등을
자아낼 수 있을까. 거울마다 서로 다른
프로그램이 돌아갔다. 방문객은 간단히
스크린에서 스크린으로 옮겨 가면서
여러 프로그램을 차례대로 경험할 수
있었다. 사용한 코드는 간단했다. 당시
인터넷에서 찾을 수 있었던 여러 유사

작업에 쓰인 것보다 딱히 복잡하지 않았다. 스크린 코딩은 재미있고 신속하게 진행했다. 실제로 쓰인 것만큼이나 많은 스케치를 쓰지 않고 버렸다.

같은 해에 존 마에다가 ('반응형 도서' 시리즈로) 발표한 〈거울아 거울아*Mirror Mirror*〉와 달리, 프라다 디지털 거울은 알고리즘이나 상호 작용처럼 현대 사회의 당연한 조건 자체에 관한 작업이 아니라 알고리즘과 상호 작용을 통해 특정 경험을 창출하는 데 주력한 작업이었다. 열한 개 거울 중 어디에도 저장된 이미지는 쓰이지 않았다. 이들은 비디오 스트림을 처리하는 알고리즘 절차였다. 이런 절차를 가공하고 이는 공간 방문객의 움직임과 교차하면서 형태와 질적 경험이 모두 창출됐다. 그러므로 여기서 디자인 대상은 입력방문객도 아니고 출력구성된 이미지도 아니었다. 디자인 대상물은 교환이 일어나는 플랫폼이었다.

그다음에는 같은 장치를 이용해 완전히 다른 효과를 얻는 작업을 했다. 사무실, 작업장, 연구소, 공공 공간 등으로 이루어진 유럽의 어떤 도시 캠퍼스 관련 프로젝트였다. 우리는 도로 표지와 공공 정보 시스템 개발을 주문받아 휴대 전화 문자 메시지를 이용한 보이지 않는 길 안내 장치를 제안했다. 당시 관련된 선례로는 소셜라이트나 구글 SMS 같은 새로운 지리 정보 메시지 서비스, 유럽에서 흔히 쓰이는 다섯 자리 SMS 결제 시스템, 대화식 음성 응답IVR 시스템, 조크Zork 같은 인터랙티브 텍스트 게임과 오디오 가이드 등이 있었다. 그 밖에 『은하수를 여행하는 히치하이커를 위한 안내서*The Hitchhiker's Guide to the Galaxy*』에 나오는 목소리나 폴 엘리먼의 〈베니스의 사이렌Sirens of Venice〉에 등장하는 살바토레 등에서도 영감을 받았다.

우리는 목소리에 '요한56426'이라는 이름을 붙였다. 캠퍼스가 있는 지역과도 연관되고, 서비스의 영성靈性도 암시하는 이름이었다. 요한은 길잡이로 의도했다. 자연어 대화 시스템을 만들기는 어렵지만, 요한의 전문 영역은 제한되어 있었다.

사용자는 요한에게 캠퍼스에 관해서만 물을 수 있었고, 또 몇 가지 특정 질문만 할 수 있었다. 프라다 거울이 입력 영상을 열한 가지 방식으로 조작했던 것처럼, 요한은 몇 가지 정해진 대화만 지원했다. 인사하기, 위치 찾기, 묘사하기, 가리키기, 알리기, 정체 밝히기, 보충하기 등이 가능한 대화 범주였다. 거울이 픽셀을 번역했다면, 요한은 길 이름과 건물 번호, 인명부, 목록, 프로젝트를 위해 설치한 장소별 식별 부호 등을 처리했다.

방문객은 요한에게 질문 문자를 보내 대화를 시작할 수 있었다.

357

매직 미러
2×4 · 링크드바이에어

359

매직 미러
2×4 · 링크드바이에어

361

매직 미러
2×4·링크드바이에어

전형적인 질의문은 명사(인명, 건물 번호, 식별 부호)와 동사로 이루어졌다. 문장 부호를 동사처럼 쓸 수도 있었다. '199-88'은 '199번에서 88동 건물로 가는 길'을 뜻했다.

입력하는 사용자의 어려움을 최소화하고 요한의 답에서 가치를 극대화하는 데는 맥락이 결정적인 역할을 했다.

요한은 GPS나 기타 위치 추적 기술에 전혀 의존하지 않았다. 그 대신 사용자의 지난 질문을 바탕으로 답을 구했고, 그런 의미에서 정보 교환은 대화 같은 성질을 띨 수밖에 없었다. 예컨대 요한은 어떤 식별 부호도 건물 번호와 같지 않다는 사실을 알고 있었다. 그의 데이터베이스에는 모호한 부분이 거의 없었다. 그는 인공 지능이 아니라 필터였을 뿐이다.

명사와 동사가 정해진 다음에는 요한의 타이포그래피 어휘와 구문, 즉 그의 목소리에 집중했다. 요한은 어떤 휴대 전화에서든 쓸 수 있는 친근한 기술, SMS 메시지를 통해 작동했다. 독일어, 프랑스어, 영어를 능숙하게 구사할 줄 알아야 했다. 남성과 여성 목소리가 번갈아 쓰이는 뉴욕 지하철 안내 방송도 고려했고, 일부 전화 음성 응답 시스템에서 새 메뉴를 알리는 데 쓰이는 음향 효과도 고려했다.

요한의 목소리는 간결하지만 무뚝뚝하지 않게 만들었다. 호텔 안내원이나 전문적인 거래 상담,

SMS 메시지에 어울리는 목소리였다. 동시에 우리는 독특한 문장 부호 체계를 이용해 SMS의 한계 안에서 그의 대답에 시각적 구조를 부여하고, 그가 얼마간은 친근한 인상을 풍기게 했다. 거울 작업에서처럼 여기에서도 요한의 데이터베이스와 알고리즘 구조를 짜는 일은 밑바탕일 뿐이었다. 실제 관심은 SMS 시스템의 압축된 타이포그래피 구조와 이런 구조가 사용자의 움직임과 맺는 관계에 있었다. 요한은 프로토타입으로 제작되었지만 실현되지는 않았다.

그래픽 디자인의 유의미한 미래는 사람들이 현대 사회에서 정보 경제의 압도적인 거래와 운동을 접하는 인터페이스에 있다. 우리는 그런 운동을 단순화하거나 매끄럽게 하거나 축소하는 데 전혀 관심이 없다. 현대적 네트워크 효과로서 디자인에 참여하는 데 위험과 윤리 문제가 있다는 점도 인식한다. 손도 대고 싶지 않은 네트워크나 관계도 많다. 아무튼 이런 번역을 시각화하거나 지도로 그리는 데는 별 관심이 없다. 우리는 그들이 스스로 말하게 하고 싶다.

박물관에 관해

수전 셀러스

디자인계에서 박물관은 독특한 위상을 차지한다. 문화적으로 뜻깊은 물건과 걸작을 보호하라고 있는 박물관은 소장된 물건에 무게를 더한다. 디자인 대상물이 주요 박물관의 영구 소장품 컬렉션에 포함되는 것보다 더한 영예는 없다. ('현대미술관 영구 소장품'이라는 말은 해당 물건에 거부할 수 없는 아우라를 씌워준다.) 박물관은 유행의 전염에 맞서는 항체를 주입하고 일시적인 사물에 영구성을 접목한다. 이때 디자인 대상물은 박물관 소장품 중 일반 소비자에게 판매할 수도 있는 유일한 물건이 된다.

디자인에 관한 해석은 역사·사회·경제·환경에 따라 달라진다. 어떤 사물의 의미나 중요도는 특정 시기가 지나거나 본래 의도된 현장에서 분리되면서 달라지기도(또는 사라지거나 파괴되거나 향상되기도) 한다. 시각 이미지나 메시지로 디자인된 산물에는 단일한 대상물이 없다. 그런 산물은 오히려 소비자의 태도나 가치, 기대에 연동되어 끊임없이 유동하는 유기적 구조에 가깝다. 정적이고 고립된 사물에 집중하는 전통적 디자인 박물관은 디자인 과정의 현실에 배치된다. 박물관의 초기 개념이 사유물을 공공에 환원하는 데 있었다면, 애초에 공공물로 구상된 사물은 어떻게 해야 할까?

디자인 컬렉션 대부분에서는 '드러나지 않는 연상이나 인식을 자극하려는 뜻에서 사물을 본래 맥락에서 분리하려는, 즉 익숙한 사물을 낯설게 만드는' 일이 우선이고 관건인데, 이 관계를 반전하면 무슨 일이 벌어질까? 물건을 맥락에 놓고 봄으로써 익숙한 사물과 환경을 낯설게 바라보면? 도시 자체가 거대한 디자인 대상물이라고 상상해보면 어떨까? 박물관이 도시에(소장품이 디자인될 때 의도된 맥락 자체에) 불가분하게 통합된다면, 소장품의 맥락을 재구축하는 문제도 애당초 발생하지 않을 것이다. 박물관 자체가 맥락이 될 테니까.

일상 박물관을 위한 제안

제도적으로 공인된 '좋은 디자인'에 맞서, 우리는 '일상 박물관Museum of the Ordinary, MO'을 제안한다. 이 박물관은 현대 디자인을 도시 계획 실천으로 탐구하는 데 목적을 두는 전시 공간이다. MO의 핵심에는 '모두스 오페란디modus operandi', 즉 작업 방법이나 절차, 이론과 실천을 모두 생성하는 엔진이 있다.

우리는 명함, 로고, 머그잔, 보도 자료 폴더 같은 순전히 제도적인 장치를 이용해 MO의 구조를 세워보려 한다. 권위의 표현에서 권위가 생긴다. (좌우명은 "수레가 말을 끈다"이다.) 주요 구성단위는 박물관 자체의 이름이다. 이름은 건축물이 아니라 주제와 이념으로 연결되는 여러 큐레이션 활동에 틀을 잡아준다.

일상 박물관은 관습적 디자인 박물관에서 확립된 전범을 활성화하는 동시에 반박하려 한다. MO에서는 박물관과 도시가 하나다. 암시되는 의미는 없다. 컬렉션의 의미는 순전히 큐레이션 관점에 따라 좌우된다. 박물관은 도시적 프레임일 뿐이고, 소장품은 맥락 안에서만 이해된다.

도시와 그 내부 공간은 무수한 장치와 수단이 시도된 현장이다. 공적 요구와 압박이 변하면서 도시의 물리적 형태도 공용 환경에서 격자에 맞춰 사유 공간이 구획된 모습으로 바뀌었다.

도시를 통과하는 인간은 도시에 인상을 남긴다.

변화를 통제하고 이해하는 데 중요한 장치로 쓰이는 지도는 일종의 지표에 해당한다. 지도는 지도 제작자의 손을 드러낸다. 어떤 영역을 지도로 그린 뒤 다시 그리기가 반복되면, 인프라에서부터 정치 성향에 이르는 여러 숨은 시스템이 표면에 드러난다. 역사와 경제가 점진적으로 끼치는 영향은 너무 거대하고 느려서 좀처럼 눈에 띄지 않는다. 그러므로 일상 박물관의 전시 배치도는 현 구조뿐 아니라 역사적인 변형 과정도 포함해야 할 것이다.

사업을 구상하면서 우리는 렘 콜하스가 정의한 '새로운 도시 계획'을 자주 참고했다. "질서와 전능이라는 쌍둥이 환상이 아니라… 불확실성을 시연할 것이다. 거의 영구적인 사물을 배열하는 일보다는 구역마다 잠재성을 관개하는 데 집중할 것이다."

아울러 우리는 리처드 롱과 해미시 풀턴의 개념 미술 프로젝트나 기 드보르의 상황주의 텍스트, 특히 드보르가 정의한 의도적 표류 또는 '데리브dérive'에서도 영감을 얻었다. 1957년 드보르는 데리브를 이렇게 설명했다. "한 사람 이상이 일정 시간 동안 관계나 노동, 여가 활동 등 움직임이나 행동에 일반적으로 동기가 되는 일을 일체 버리고, 지역에서 매력적으로 느껴지는 특징이나

369

마주치는 사건에 저절로 이끌려보는 것." 이와 유사하게 일상 박물관은 유도된 산책 또는 통제된 방랑에 해당한다.

MO에는 구역이 있고 영구 소장품 컬렉션이 있다. 구역은 일반적인 샌본 부동산 지도샌본 지도 20 섹션 2. 맨해튼 블록 472-503에 따라 맨해튼 시내 그리드에 좌표 네 개를 표시해 구획된다. 프린스/설리번, 6번가/그랜드, 프린스/라파예트, 그랜드/센터 등 네 개 교차로에 둘러싸인 영역이다. 이처럼 인위적인 테두리는 한계를 그어준다. 그러나 MO는 테두리를 확장해 다른 지역을 포괄할 수도 있고, 전 세계 다른 도시에도 분관을 설치할 수도 있다.

MO가 포괄하는 영역은 다양한 공동체가 공존하는 곳이다. 전통적인 이탈리아계 미국인 공동체는 축소하는 추세이고, 아시아계 미국인 공동체는 성장하는 중이다. 이곳은 우리가 살고 일하는 지역이자 전통적 공업 구역이다. 젠트리피케이션이 격화한 한편(화랑과 고가 브랜드 점포가 들어섰다), 분쟁이 심한 지역이기도 하다.

MO는 지상과 지하 공간을 모두 포함한다. 영구 소장품 컬렉션은 MO 구역에 있는 디자인 대상물을 모두 포함한다. 건물 블록은 질량으로 이루어진 음성陰性 그리드를 형성한다.

번호 붙은 블록은 기본 구조 표기 수단이다.

* 스트리트, 애비뉴, 공공장소는 공간과 전시관의 그물망이다.
* MO에는 다양한 출입구와 무한한 통로, 그리고 보도와 차도, 지하도 등 무수한 순환 장치가 있다.

실내와 실외를 구분하는 경계는 움직임으로 정해진다. 순찰차가 구역을 계속 돌며 외부에서는 방문객을 환영하고 내부에서는 참여에 감사를 표한다.

컬렉션이 워낙 방대하므로 이를 작은 전시 공간으로 나누는 것이 큐레이터의 책임이 된다. 통상은 도시 구조를 (스트리트, 애비뉴, 블록, 개별 건물, 건물 내부 개별 공간 등을) 따르지만, 도시 경관의 다른 구성 시스템을 새길 수도 있다. (예컨대 모든 서남쪽 코너, 건물 파사드, 지하철 터널, 하수도, 옥상 등.)

이름, 로고, 명함 등은 조직에 생명을 불어넣고 위상을 부여하며 정체성을 수립해준다. 로고는 입구를 알리고 MO의 경계를 정의한다. 이름과 아이덴티티는 프로젝트에서 가장 중요한 부분이다. 지역을 규정하고 영역을 주장하며 이에 포함된 사물에 새로운 가치를 부여함으로써 MO 구역은 재해석된다. 이 시스템은 문구, 티셔츠, 부연 프로젝트 등으로 완성된다. 이들 부속물은 정체성을 수립하는 한편 전시장이 되기도 한다. 성냥갑은 갤러리 공간이 된다.

MO 구역 안에 있는 모든 물건은 전시 작품이 될 수 있지만, 우리가

이념적으로 강조하는 부분은 문화적 맥락의 당대 디자인과 그래픽 디자인·산업 디자인·도시 경험의 인터페이스다. 우리는 당대 디자인이 장소 감각을 개발하는 데 어떤 역할을 하고 이 지역의 도시적 성격을 어떻게 형성하는지 이해하고 싶다. 그런데 그보다도 중요한 관건은 도시 자체와 그 물리적 형태가 지속적이고 끝없는 디자인 과정을 어떻게 표현하는가이다.

전시회와 홍보에 필요한 장치에는 여느 박물관이나 마찬가지로 라벨, 액자, 진열장, 좌대, 배치도, 프로젝터, 저지선, 도록, 쇼윈도, 격리 보호된 설치물, 뉴스레터, 박물관 숍, 기념품 포스터와 티셔츠 등이 포함된다. 이런 장치는 현장 곳곳의 공공장소에 수수께끼처럼 출현한다.

시내에 있는 사물에 단순한 형태의 공식 MO 라벨이 부착된다. 소화전, 포스터, 지하철역 등 다양한 디자인 대상물에 붙는 라벨은 심각한 박물관 라벨을 패러디한다. 구역 내 인공물이라면 무엇에든 라벨이 붙을 수 있다.

몇몇 공공장소도 공식 MO 영수증으로 표시된다. 영수증은 공간을 누가 소유하고 누가 운영하는지 드러내는 한편, 가시성의 가치를 항목별로 나열하는 목록과 기업이나 공공이 대규모로 발언하는 데 드는 물적 비용 등을 게재한다.

일상 박물관은 광고 포스터에 등장하는 인물을 고립해보기도 한다.

이 프레임에는 해당 인물에 관한 조사 결과와 정보가 실리고, 그러면서 일반적인 이미지를 구체적인 이미지로 변환한다. 꼼꼼한 조사를 통해 광고에 등장하는 익명의 인물이 재발견된다.

공터는 MO가 개입해 규정해야 한다. 붉은 벨벳 로프는 포스터가 무작위로 붙은 빈 벽을 구별해준다. 일상 박물관 현수막에는 전시회 제목과 소개를 실어 '타이틀 월' 노릇을 하게 한다.

MO에 있는 사물 가운데 일부를 추려 역사 프로젝트에 쓴다. 사물에는 일정 시간에 걸쳐 사회사와 경제사가 투영된다. 소유권, 재산 가치, 숨은 사건 등에 농축된 이야기들이 사물의 형태를 결정한다. 일정 시간 동안 소장품은 독자적 서사를 위한 토대가 된다.

도시 경관 컬렉션을 이용해 전시회를 개최하기도 한다. 몇몇 건물의 몇몇 방에 붙은 몇몇 창문이 작은 도록에 지정된다. 이 전시회는 그런 특정 창문이 프레임해 보여주는 광경으로 구성된다.

링크소장품이나 경관을 서로 연결하는 경로는 물리적으로 횡단해 모든 장소를 방문해야 비로소 경험이 완성된다.

사적인 동기에서 전시회를 여는 큐레이터도 있을 것이다. MO 내부에서 조직되고 개최되는 이들 프로젝트는 MO 후원 사업으로 등재될 수 있다.

일상 박물관 웹사이트는 거리 풍경을 생중계한다. 변화하는 길거리 분위기가 실시간으로 프레임된다.

371

큐레이터 개인의 취향이나 관심사, 특기, 페티시를 반영하는 작업도 있을 수 있다. 이들은 길거리 행사나 카탈로그 형태를 취한다. 조직된 시위일 수도 있고 보호 대상물에 가치를 부여하는 임시 경비원처럼 단순한 작업일 수도 있다.

우리 활동의 결과는 궁극적으로 공간을 꾸준히 기록하게 된다. 프로젝트는 출판물이나 기록물로 존속하고, 이를 통해 MO는 시각적 프로젝트를 고취하고 제작하며 지원하는 장치가 된다. 시간이 흐르면 MO 출판 사업은 도시의 시각 도서관을 이루게 될 것이고, 큐레이터들의 관점은 출판물로 남을 것이다.

마지막으로 MO 스토어는 메트로폴리탄미술관 스토어에서부터 전문 부티크나 구석 식료품점까지 구역 안에 위치한 모든 상업 시설에 침투하는 바이러스가 된다. 이들 업소에서 판매하는 일부 제품식품 통조림, 디자이너 가구, 타블로이드 신문, 찻주전자, 싸구려 장신구, 오트 쿠튀르 의류, 미술품, 지하철 차표 등 다양한 물건에는 뉴욕 현대미술관 태그를 재활용한 일상 박물관 굿 디자인 증서가 부여된다.

요컨대 MO의 목표는 단순히 존재하는 데 있다. 일상 박물관은 일종의 프레임이고, 아직은 텅 빈 프레임이다. 실천 없는 이론이다.

디자인 박물관이 주로 공간과 의미를 통제하려 한다면, MO는 그런 통제권을 풀어놓으려 한다. 전통적 박물관이 질서를 중시한다면, MO는 혼돈을 환영한다. 다른 박물관은 아름다움을 좇는다. 우리는 흥미를 좇는다. 디자인 박물관은 디자인을 자율적 제안으로 추출한다. MO는 디자인을 외부 없는 실천으로 본다.

우리의 공식 목표는 다음과 같다.

① 디자인 조직, 평가, 비평을 전문으로 하는 제도를 창출한다.
② 사회적 맥락에서 당대 디자인을 주제로 하는 전시회와 글쓰기, 출판을 고무한다.
③ 디자인 대상물을 문화에서 추출하는 경향이 있는 디자인 박물관의 관습적 방법을 거부한다.
④ 폭넓은 관객 사이에서 디자인의 사회적 의미에 관한 의식을 높인다.
⑤ 일반 대중이 일상생활에서 당대 디자인의 효과와 존재를 식별할 수 있게 한다.

실질적으로 MO는 우리의 스튜디오에 대한 대안으로 디자인된다. 우리는 다양한 프로젝트를 마다하지 않는 집단이다. MO는 의뢰인 없는 작업을 생성하는 기본 인프라가 될 뿐만 아니라, 덕분에 우리는 직업적 경쟁자로 간주할 만한 디자이너, 큐레이터, 저술가 등과 협업할 수 있게 된다. 길거리와

마찬가지로, 이 프로젝트는 방랑하고 작업하기를 원하는 이라면 누구에게나 열려 있다. MO는 결국 아무것도 아니므로, 우리는 그곳을 모든 것으로 채울 수 있다.

마지막으로 박물관 선언에서 발췌한 문장으로 글을 마무리하고자 한다.

전문성을 버리려고, 모든 행위를 제도 내면으로 보려고, 디자이너를 격하하려고, 물을 더럽히려고, 침대를 만들고 거기서 잠도 자려고, 우리를 먹여 살리는 손을 깨물려고, 다리를 불태우려고, 사과 수레를 뒤엎으려고, 파도를 일으키려고, 코를 물어뜯어 얼굴을 괴롭히려고, 유리집에 살면서 돌을 던지려고, 선물 받은 말의 이빨을 확인하려고, 밤이 오기 전에 낮을 홍보하려고, 알에서 깨기도 전에 병아리를 세어보려고, 우리 발아래에 깔린 양탄자를 잡아빼려고.

MO 그라피티 박물관

마스트리흐트의 얀반에이크미술원에서 열린 '디자인을 넘어선 디자인' 학술회의에서 일종의 교육학적 도전으로서 '일상 박물관'을 제안한 뒤로 기술적 풍경이 근본적으로 달라졌다. 당시 우리가 제안한 아이디어 중 상당수는 가능할 뿐 아니라 사실상

실현된 상태다. 고도로 분산된 정보 수집 장치와 디스플레이 장치의 엄청난 잠재성을 활용한 덕분이다. 신중히 조직되고 배열된 컬렉션이 사방에 있다. 핀터레스트나 텀블러는 결국 큐레이트된 전시장 아닐까?

'MO 그라피티 박물관The MO Graffiti museum'은 전 세계의 그라피티와 거리 미술을 모아 방대한 영구 소장품 컬렉션을 만드는 프로젝트다. 스마트폰과 MO 앱만 있으면 누구든 참여할 수 있다. 박물관은 영구적이지만, 그라피티는 특정 시간과 공간에 구속된다. 길거리 한구석이 수천 개 소장품의 현장이 될 수도 있다. 전화 네트워크의 지리 정보와 시간 정보가 각 소장품에 태그를 붙여준다. 최초 수집가와 이후 방문객은 댓글을 달 수 있다. 컬렉션이 자라나면 무수히 재편하고 필터링할 수 있다. 큐레이터는 컬렉션을 이용해 주장을 펼치고 전시회와 도시 투어를 개최할 수 있다. 마지막으로 박물관을 거리에 다시 내보내 기록된 표면을 다시 연구하는 데 쓸 수도 있다. 여기서 스크린은 시간이 흐르며 쌓인 켜를 걷어내고 뒤에 숨은 표층을 드러내는 매개 창이 된다.

373

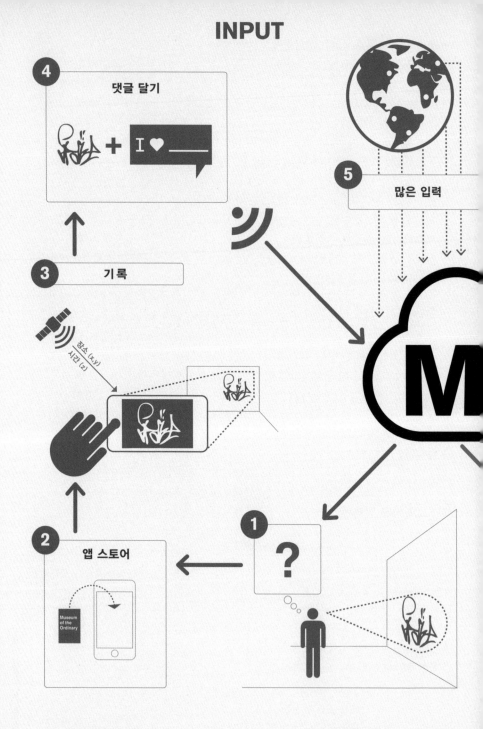

④ 댓글 달기

⑤ 많은 입력

③ 기록

장소 (x,y)
시간 (z)

② 앱 스토어

Museum of the Ordinary

① ?

9 증강 현실

8 시간상 위치

TIME X

2007
2008
2010
2011
2012
2013

7 공간상 위치

Y
위치
X

6 필터

| 유형 | 작가 | 장소 | 큐레이터 |

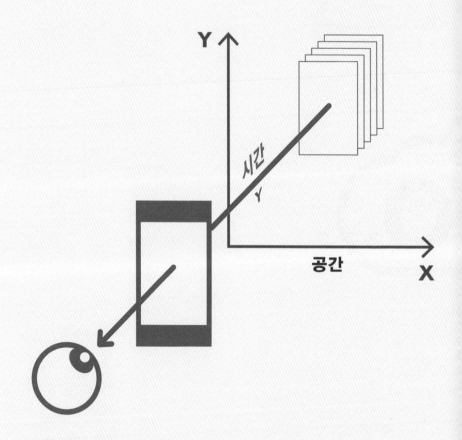

다이어그램

2 × 4

길안내의 시차視差. 사용자 대부분에게
건물은 어디로 이어지는지 모를
복도들이 창자처럼 연결된 모습으로
다가온다. 평면, 단면, 입면, 부등각
투상도 등을 공간화하는 일은
까다로운 정신적 요령이다. 그리고
외부와 내부의 관계는 종잡을 수 없다.
OMA의 CCTV 베이징 본사처럼
복잡한 프로젝트에서는 건물의 형태가
다양한 시점에서 수백 차례 그려지고,
이를 통해 복잡한 와중에 가독성 있는
형태를 선별하는 시도가 이루어진다.
　이 경험에서 사용자는 다른
순간마다 다른 규모에서 다른 이해
수준을 갖추고 길을 찾는다. 전체를
시각화하기는 언제나 조금 불가능하다.

中央电视台东区综合楼
Service building

中央电视台总部大楼
China Central Television

央视电视文化中心
Television Cultural center

媒体外景地
Media Park

OVERHANG

T1

BASE

T2

PODIUM

48
Cafeteria

38
Media Wall
Cafeteria

20
Cafeteria

25
Cafeteria

9
Cafeteria

F1
Cafeteria

B1
Lobby 1

壹
壹号塔楼
Tower One

贰
贰号塔楼
Tower Two

MULTIPLE SIGNATURES

LOOP

폴 댄스

플로리안 이덴뷔르흐
류징

폴 댄스는 물리적 건축의 가능성과 한계를 탐구한다. 점차 가상 현실이 되어가는 세계에 대응해 우리는, 건축에 유한한 형태가 아니라 감각적으로 충만한 환경을 창출할 잠재성이 있는지 시험하고, 디자이너와 사용자들이 건축된 세계 내외에서 어떻게 행동하는지 이해하려 한다.

우리는 다음과 같은 글로 시작한다.

> 유한성을 향한 매혹에서 해방되고 새로운 생태와 경제, 에너지, 흐름, 환상을 마주할 때 우리는 지상 삶의 새로운 이미지를 드디어 이해하고 묘사할 수 있다. 탄력성 있는 구름 같은 것이다. 모든 것이 줄에서 풀려난다. 우리는 교차점과 매듭으로 이루어진 네트워크 위에서 제멋대로 뛰어다닌다.

가상계가 물리계의 은유를 통해 이해된다면(정보 건축을 생각해보라), 폴 댄스는 가상계에서 무엇을 추출해 물리계에 재이식할 수 있을지 묻는다.
사물 제작이 아니라 '상황의 안무'를 고려해보자. 사람과 구조의 관계를 새로 규정하는 참여 환경을 상상해보자. 인간 행동과 환경 요인에 끊임없이 영향받는 상호 연관 시스템을 생각해보자. 이처럼 낯선 탄력성에 마주친 참여자(방문객이나 관람객이 아니라 참여자)는 본능적으로 구조에 뛰어든다. 그 한계를 시험하고 게임을 구성하거나 차분한 춤판에 끼어든다.

운동장 전체를 뒤덮는 개방형 그물은 장대의 운동을 제어하고 그리드 전체를 하나로 연결한다. 작은 부분적 행위는 커다란 시스템에 파문을 일으킨다. 흔들리는 기둥들은 이런 파문을 운동장 벽을 넘어 도시 전체로 방송한다. 긴 막대 끝부분에서 생성된 데이터는 참여자의 호주머니에 다시 수집된다. 특수한 알고리즘을 이용하는 개인 무선 기기는 이 시스템이 생성한 데이터를 처리해 새로운(시각적, 청각적) 형태로 가공하고, 더 넓은 네트워크로 재방송한다.

이처럼 느슨한 체제는 역동적이고 의도적으로 모호한 환경을 조성한다. 기준치나 재시동은 없다. 목적도 결과도 없는 이 과정은 끝없는 루프가 된다. 상호 작용, 효과, 정보, 처리, 방송, 상호 작용. 섬세하게 구축된 상태 변화 프레임들은 무척 활기찬 경험을 제공한다.

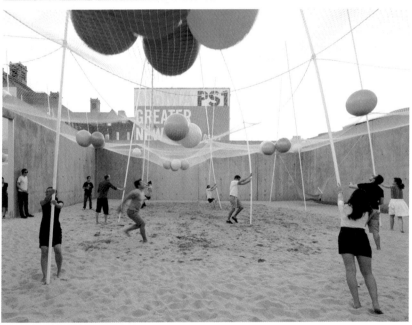

폴 댄스, 뉴욕 현대미술관 PS1. 사진 이반 반.

383

HUMAN

Shake Elastic Poles

Accelerometer

6
4
8
5
1
2
3

Send Accelerometer
Sensor Data

Change Sound Effects

Send Effects Data

Visualize Data

Transform
Data Into
Sound

• Serve App

• Sync Data
Between Users

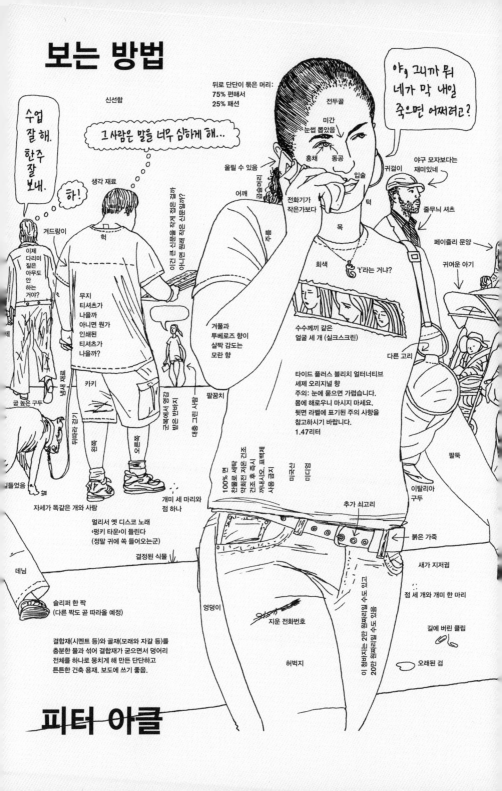

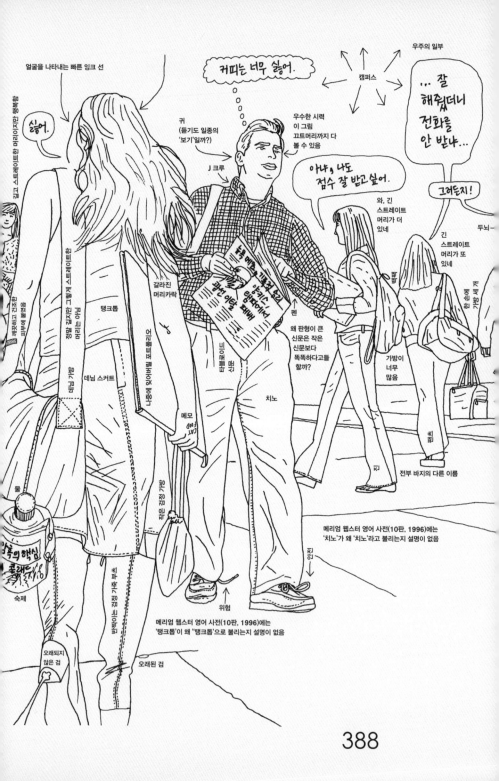

388

389

390

후기

"섹스[디자인]에는 두 종류가 있다. 고전주의와 바로크다. 고전적 섹스는 [디자인은] 낭만적이고 심오하고 진지하고 감정적이고 도덕적이고 신비하고 자발적이고 방종하고 특정 인물에 집중하며 여성적이라는 통념이 있다. 바로크 섹스는 [디자인은] 짜릿하고 재미있고 웃기고 실험적이고 의식적이고 의도적이고 비도덕적이고 익명성을 띠는 한편, 감각 자체에 집중하고 남성적이라는 통념이 있다. 고전적 사고방식의 극단은 감상적이며 마침내는 금욕적이다. 바로크적 사고방식의 극단은 포르노그래피이며 마침내는 외설적이다. 이상적인 섹스는 [디자인은] 두 양식의 만족스러운 긴장감을 창출하거나 (이는 바로크적 생각이다. 긴장감이 역설적 성격을 띨 때는 특히 그렇다) 구별이 안 될 정도로 완전히 혼합해야 한다(이는 고전적 열망이다)."
-엘렌 윌리스가 말하는 섹스 [마이클 록이 말하는 디자인]

이런 이분법을 앞에 두고 디자인 애호가는 어찌해야 할까? 우리는 고전적일까 바로크적일까? 어쩌면 더 중요한 질문으로 두 양식을 종합할 때, 우리는 역설적일까 아니면 진지할까? 때에 따라 이랬다저랬다 했던 것도 사실이다. 확실한 건 우리가 일에 관해 진지하다는 점이다. 진지하지 않을 때만 빼고.

　그러나 굳이 한쪽을 택한다면, 우리는 대체로 바로크에 속한다고 주장할 것이다. 역설의 정치적 잠재력을 믿기 때문이다. 거기에 즐길 만한 게임이 있다. 작가와 제작자, 독자가 역학 관계에 들어서면 규칙이 수립되고 그에 따라 정교한 가장행렬이 일어난다. 참여자가 게임을 즐기다보면 시스템의 보이

지 않는 한계가 저절로 드러난다. (한계를 매도하려면 먼저 그 한계를 알아야 하니까!) 우리가 존재하는 우주에서는 공유된 앎이 그런 규칙에 해당한다. 대중 매체, 문화, 패션 시스템, 매장과 미술관의 규칙, 그리고 타이포그래피와 색, 구도, 선의 규칙이다. 우리는 독자가 제대로 무장하고 진실을 간파할 태세로 우리 작품을 대하리라 기대한다.

우리 직업에서 흥미를 유지하려면 이 게임이 어떻게 돌아가고 거기서 개인적으로 무엇을 얻을 수 있는지 관심을 기울여야 한다. 프로젝트도 있고 클라이언트와 돈과 풀어야 하는 문제나 우리 스스로 만드는 문제도 있지만, 이게 실제로 일하는 동기가 될까? 이중 무엇도 우리에게 중요한 동기는 아닌 것 같다. (아무리 우리 스스로 문제 해결사를 자칭해도 그렇다.) 결국 우리는 공공연히 논하는 법이 없는 저 낡은 개념, 아름다움 때문에 일한다. 우리는 만들기를 좋아한다. 아름다운 것을 만들고, 추하지만 아름다움이란 무엇인지 질문하게 하는 것, 은밀해서 오직 우리만 아름답다고 여기는 것, 값싸지만 제대로 매만지면 아름다워지는 것, 아름다워지려고 너무 애쓰는 사치품을 만든다. 독특한 것을 만드는 즐거움, 시초에 서는 즐거움은 동기가 된다. 아름다움이 감각에 즐거운 형태로 배열된 사물의 조합이라면, 우리는 감각을 포괄적으로 이해한다. 우리는 모든 신경을 건드리고 싶다. 결국 우리는 연애를 잘하는 사람이 되고 싶은 듯하다. 물론 바로크적 의미에서 연애를 말한다. "짜릿하고 재미있고 웃기고 실험적이고 의식적이고 의도적이고 비도덕적이고 익명성을 띄는…"

필진 소개

엘리자베스 록
로드아일랜드주 프로비던스와
워싱턴에서 활동하는 저술가 겸
일러스트레이터. 전국 주요 일간지에
일러스트레이션을 기고한다.

류징
뉴욕의 건축 설계 사무소 SO-IL을
공동 설립했다. 컬럼비아건축대학원,
시러큐스대학교, 파슨스디자인대학
등에 출강한다.

댄 마이클슨·타마라 말레티치
공공 공간 생산에 초점을 두는
디자인 회사 링크드바이에어 파트너.
최근 작업으로는 휘트니미술관
웹사이트와 뉴욕 시내에서
열리는 밤샘 게임 '미드나이트
매드니스Midnight Madness' 등이
있다. 마이클슨은 예일대학교
그래픽디자인대학원에서
네트워크와 데이터 처리, 모바일
컴퓨팅 등을 가르친다. 말레티치는
파슨스디자인대학에서 그래픽
디자인을 가르친다.

이반 반
네덜란드 건축 사진가. 세계적인
건축가 다수와 협업했고, 2010년
제1회 줄리어스 슐먼 사진상을
받았다.

수전 셀러스
투바이포 공동 설립자 겸
크리에이티브 디렉터. 예일대학교
미술대학원에 출강한다.

조지애나 스타우트
투바이포 공동 설립자 겸
크리에이티브 디렉터. RISD와
예일대학교 미술대학원에 출강한
바 있다.

마이클 스피크스
시러큐스건축대학원 원장.
켄터키주립대학교 건축대학 학장,
사우스캘리포니아건축대학SCI-
Arc 학장을 역임했다. 문화 평론지
«폴리그래프*Polygraph*» 창간
편집장이자 뉴욕 ANY 편집장으로서
MIT 출판부가 펴낸 『건축 쓰기』
시리즈를 편집하기도 했다.
«아키텍추럴 레코드» 객원 편집장을
역임했다.

피터 아클
책, 잡지, 웹사이트, 광고에 기고하는
프리랜스 일러스트레이터.

루치아 알레스
프린스턴 대학교에 재직 중인
건축 역사가 겸 이론가. 첫 책
『파괴의 디자인-20세기의 기념비
만들기*Designs of Destruction: The Making
of Monuments in the Twentieth Century*』는
2018년 10월 시카고대학교
출판부에서 출간되었다. 2014년
제14회 베네치아건축비엔날레에서
전시회 ‹읽을 수 있는 폼페이*Legible
Pompeii*›를 기획했고, 2015년에는
컬럼비아대학교에서 제1회 데틀리프
머틴스 현대사 강연회 연사로
선정되었다. 발표한 글로 «퍼스펙타»
42호에 실린 「실제 1968년과 이론상
1968년*The Real and the Theoretical 1968*」,
«로그» 22호에 실린 「실험으로서
재앙*Disaster as Experiment*」 등이 있다.

폴 엘리먼
런던에서 활동하는 미술가.
주운 물건과 폐품을 이용한
타이포그래피로 유명하고, 여러
사회 기술적 형태로 나타나 다른
언어와 도시 소리를 모방하는 인간
음성을 추적하기도 한다. 그의
작업은 2012년 뉴욕 현대미술관에서
열린 전시회 ‹황홀한 알파벳/언어의
무더기*Ecstatic Alphabets/Heaps of
Language*›에서 중심을 이루었다.

엔리케 워커

건축가. 컬럼비아건축대학원 부교수로 건축 디자인 석사 과정을 지도한다. 지은 책로『건축을 덮친 쓰나미*Tschumi on Architecture: Conversations with Enrique Walker*』와 『일상성*Lo Ordinario*』 등이 있다.

마크 위글리

컬럼비아건축대학원 교수이자 명예 원장. 지은 책으로『콘스탄트의 새 바빌론*Constant's New Babylon*』『흰 벽, 디자이너 드레스』,『해체의 건축*he Architecture of Deconstruction*』 등이 있다.

플로리안 이덴뷔르흐

뉴욕의 건축 설계 사무소 SO–IL을 공동 설립했다. 하버드디자인대학원 외래 부교수로 재직 중이다.

롭 지엄피에트로

디자이너, 교육자, 저술가. 2015년부터 2018년까지 구글 뉴욕 지사에서 크리에이티브 리드로 재직했고, 현재 뉴욕 현대미술관에서 디자인 디렉터로 일하며 RISD 그래픽디자인대학원에 출강한다. 2013년 맥도웰 콜로니 연구상을 받았고, 2014-2015년에는 로마 미국학술원에서 캐서린 에드워즈 고든 로마 학술상을 받았다.

어윈 첸

파슨스디자인대학에서 인터랙션 디자인을 가르치는 한편, 뉴욕의 인터랙션 디자인 전문 회사 리더브Redub를 설립했다.

렘 콜하스

OMA 설립자이자 2000년 프리츠커 건축상 수상자. 하버드디자인대학원 교수.『일본 프로젝트, 메타볼리즘 토크』『S, M, L, XL』『광란의 뉴욕*Delirious New York*』 등을 써냈다.

지니 킴

토론토대학교에서 건축사와 디자인을 가르친다. 위니펙의 매니토바주립대학교 건축학부 100년사를 집필하고 컬럼비아건축대학원 학술지 《CC》를 편집했다.

얀 판토른

암스테르담에서 활동하는 그래픽 디자이너. 마스트리흐트의 얀반에이크아카데미 원장을 역임했다. 최근 작업으로 ‹디자인의 기쁨*Design's Delight*›과 프린트 연작 ‹빌린 가구가 등장하는 정물화*Still Lives with Borrowed Furniture*› 등이 있다.

릭 포이너

런던왕립미술대학 미술·디자인 평론 객원 교수. 《아이》 창간 편집장을 역임하고 블로그 《디자인 옵저버*Design Observer*》를 공동 창간해 정기적으로 기고하는 한편, 《프린트》에도 고정 칼럼을 써냈다. 지은 책으로 『경계 없는 디자인*Design without Boundaries*』『거인에게 복종하라*Obey the Giant*』『얀 판토른, 비판적 실천*Jan van Toorn: Critical Practice*』 『규칙은 없다*No More Rules*』 등이 있다.

* 위 이력에서 마이클 스피크스와 루치아 알레스, 마크 위글리, 롭 지엄피에트로 외의 필진 이력은 원서 출간 당시 이력으로 현재와 상이할 수 있다.

찾아보기

399

MULTIPLE SIGNATURES

책·매체·작품·프로젝트

407

MULTIPLE SIGNATURES

도판출처

24-36: Illustrations by Tim Enthoven

96-100: Photographs by Luke Steiner

104-106: ANY covers courtesy of ANY Corp

115-118: Photographs by Rob Kulisek

148-152: Images courtesy of Prada

154-163: Photographs by Iwan Baan

169-171: Photographs by Rob Kulisek

177: Guggenheim Las Vegas photograph by
Ari Marcopoulos

179: Extrusion photographs by Laurie Sermos

180: Leo's Wall photograph by Sal Mancini; New
World Stages photographs by Floto + Warner

181: IIT Founders Wall photographs by
Floto + Warner; Prada Parallel Universe
photographs by Michael Govan

182: Ali Center photographs courtesy of
Beyer Blinder Belle

182: Prada Vomit photographs by CCTV;
Canteen photographs by Iwan Baan

183: Novartis wall photograph by Thomas Mayer

184: Prada Hooded Women photographs by Floto
+ Warner; Smoke and Mirrors photographs by
Floto + Warner

185: Prada Chromo photographs by Michael
Moran; Prada Notorious Women by Floto +
Warner

186: Prada New Masters photographs by Laurie
Sermos; Prada HyperWorld photographs by
Floto + Warner; Prada Florid photograph by
Laurie Sermos

187: Prada Donna Show photographs courtesy of
Prada; Guggenheim Las Vegas photographs
courtesy of OMA

188: Smoke and Mirrors photographs by Floto +
Warner; IIT Clock photograph by Floto +
Warner

189: Martin House Visitor Center photograph by
Paul Warchol

190: Prada Evil Twin photograph by Laurie
Sermos; Vitra Flower photograph courtesy of
Vitra

191: NYAS photographs courtesy of H3 Hardy Collaboration Architecture

192: IIT photograph by Richard Barnes

314: (top left) Thos. R. Shipp Co. Atwater Kent window, Woodward & Lothrop, between 1918 and 1928, photographer unknown, courtesy of Library of Congress; (bottom left) Edison's greatest marvel —The Vitascope, New York: Metropolitan Print Company, c. 1896, ©Raff & Gammon, courtesy of Library of Congress; (top right) Film still, Wallace McCutcheon and Edwin S. Porter, Dream of a Rarebit Fiend (1906); (second right) Proposal for a Cinéorama, Paris Exposition, 1900, origin unknown; (third right) Film still, Georges Méliès, Long Distance Wireless Photography (1908); (bottom right) Drawing of Edison's Vitascope in Koster and Bial's Music Hall, 1896, New York City

315: (top left) Eiffel Tower with Citroën ad, 1925, photographer unknown; (bottom left) Textile store window display, Kabul, Afghanistan, 1950s, photographer unknown, courtesy of Mohammad Qayoumi; (top right) Times Square, New York, 1949, photographer unknown; (second right) Film still, Abel Gance, Napoléon (1927); (bottom right) Film still, Lois Weber and Phillips Smalley, Suspense (1913)

316: (top left) Herbert Bayer Diagram of the Field of Vision, 1930 ©ARS, courtesy of Bauhaus-Archiv Museum, Berlin; (second left) Film still, Charlie Chaplin, Modern Times (1936) ©Roy Export S.A.S.; (bottom left) Drive-in movie in Camden, New Jersey, 1933, photographer unknown; (top right) WWII military radar operators, 1947, photographer unknown; (bottom right) Film still, William CameronMenzies, H.G. Wells' Things to Come (1936)

317: (bottom left) Film still, William Cameron Menzies, H.G. Wells' Things to Come (1936); (top right) First public postwar showing of moderately priced television set at a New York department store August 24, 1945, photographer Ed Ford, ©AP Photo; (second right) First NBC control room,

courtesy of Library of American Broadcasting; (third middle) 1984 Big Brother Poster, 2006, ©Frédéric Guimont; (bottom right) Television control room, photographer Peter Sickles, courtesy of Superstock/Visualphotos

318: (top left) Girl promoting television set, 1950, photographer unknown; (second left) Family watching television, c. 1958, photo by Evert F. Baumgardner, courtesy of the National Archives and Records Administration; (bottom left) Men working in the control room of CBS TV City, 1956, photo by Ralph Crane ©TIME & LIFE Pictures, courtesy of Getty Images; (top right) Alfred Hitchcock, Rear Window (1954) poster, courtesy of Universal Studios Licensing LLC; (bottom right) Film still, Alfred Hitchcock, Rear Window (1954) courtesy of Universal Studios Licensing LLC

319: (top left) Ray and Charles Eames, Glimpses of the U.S.A at the American National Exhibition in Moscow in 1959, ©2012 Eames Office LLC; (second left) First live Transatlantic broadcast from Europe, 1962, ©Bettmann/Corbis/AP Images; (bottom left) J. Svoboda and A. Radok, Laterna Magika, Brussels, Expo '58; (bottom middle) 9-camera Circarama rig from Herb A. Lightman, "Circling Italy with Circarama," American Cinematographer 43 no. 3 (1962): 162-163; (second right) Ray and Charles Eames, reconstructed stills from Glimpses of the U.S.A. made for publication in 1988, ©2012 Eames Office LLC; (third right) Krugovaya Kinopanorama, 1959, photographer unknown; (bottom right) Rod Serling, Twilight Zone: Black Leather Jackets (1964), still courtesy of CBS Broadcasting, Inc.

320: (top left) Live broadcast of Mercury launch, New York Grand Central Station, February 20, 1962, photographer unknown, ©Topfoto/ The Image Works; (second left) Diagram of New York's World Fair IBM Pavilion, 1964, courtesy of Kevin Roche John Dinkeloo and Associates LLC; (bottom left) New York's World's Fair IBM Pavilion, 1964, courtesy of

411

Kevin Roche John Dinkeloo and Associates, LLC; (top right) Ray and Charles Eames, Number 2 Sequence from the 220-screen presentation of "Think" in the IBM pavilion at the 1964–65 New York World's Fair ©2012 Eames Office LLC; (bottom right) Ray and Charles Eames, V4 sequences from the 22-screen presentation of "Think" in the IBM pavilion at the 1964–65 New York World's Fair ©2012 Eames Office LLC

321: (top left) Drawing of Kenneth Adam's War Room from Stanley Kubrick's Dr. Strangelove (1964) ©Sir Kenneth Adam; (third left) Stan VanDerBeek, Movie-Drome, 1963–66/2012 "Ghosts in the Machine," installation view courtesy of the Estate of Stan VanDerBeek and New Museum, New York; photograph ©Chang W. Lee/The New York Times/Redux; (bottom left) Elvis Presley's room at Graceland, photograph by Alessandro Gandolfi/Parallelozero; (top right) Chelsea Girls poster ©1971 Alan Aldridge; (second right) Film still, Andy Warhol, Chelsea Girls (1966) courtesy of the Andy Warhol Museum; (third right) Andy Warhol, "Exploding Plastic Inevitable" with the Velvet Underground, ©1967–2012 Ronald Nameth; (bottom right) Nam June Paik, TV Cello, 1971, ©Nam June Paik Estate

322: (top left) Schematic drawing of the Cinerama's 3-projector screening process from This is Cinerama program 1952; (second left) Pacific Cinerama Dome Theatre and Marquee, Welton Becket and Associates, 1963, courtesy of the Office of Historic Resources, City of Los Angeles; (third left) Roman Kroitor, Colin Low, and Hugh O'Connor, In The Labyrinth, Expo '67 Montreal, photograph by Jeffrey Stanton; (bottom left) Radúz Činčera, Kinoautomat: One Man and his Jury, Czechoslovak Pavilion at Expo '67 Montreal, photograph by Jeffrey Stanton; (top right) Robert Barclay, Canada 67, The Telephone Pavilion at Expo '67 Montreal, photograph by Jeffrey Stanton; (second right), Film still, Roman Kroitor, Colin Low, Hugh O'Connor, In the Labyrinth, Expo '67 Montreal; (bottom

right) Francis Thompson and Alexander Hammid, We are Young, Canadian Pacific Pavilion, Expo '67 Montreal, photograph by Jeffrey Stanton

323: (top left) Plan of Labyrinth Theaters in I. Kalin, Survey of Building Materials, Systems and Techniques used at the Universal and International Exhibition of 1967 (Ottawa: Queen's Printer, 1969); (second left) Josef Svoboda and Emil Radok, Prague Musical Spring, Polyekran, Expo '58 Brussels; (third left) Zbigniew Rybczynski, Nowa Ksiazka (New Book), 1975, film still, courtesy of Zbigniew Rybczynski; (bottom left) Francis Thompson and Alexander Hammid, We are Young, Canadian Pacific Pavilion Expo '67, Montreal, photograph by Jeffrey Stanton; (top right) Josef Svoboda and Jiri Sust, Symphony, Expo '67 Montreal; (second right) J. Svoboda, E. Radok and M. Pflug, The Creation of the World, Polydiaecran, Expo '67, Montreal; (third right) Donald Brittain, Tiger Child (1970) Osaka '70 Expo, Fuji Group Pavilion, photograph by Joe Kleiman at the GSCA International Conference and Trade Show, 2006; (fourth right) Fuji Group Pavilion floor plan, Osaka '70, architect Yutaka Murata, courtesy of TensiNet

324: (top left) Mitsubishi's Diamond Vision mega screen at LA Dodger Stadium, 1980, photographer unknown; (second left) Atari Video Computer System, February 1982, photographer unknown, courtesy of AP Photo/HO; (top right) Nam June Paik shows his video sculpture "Fin de Siecle II"at the Whitney Museum of American Art in New York City, 1989, ©AP Photo/Frankie Ziths; (second right) Apple Lisa, screenshot showing stationery pad named "DTC Paper," 1983, courtesy of David T. Craig; (bottom) Christopher Faust, Suburban Documentation Project, Metro Traffic Control, Minneapolis, Minnesota, 1993, photo courtesy of the artist

325: (bottom left) Campus Party 2004, photograph by Aythami Melián Perdomo; (top right) IMAX Tycho Brahe Planetarium, Copenhagen, Denmark, 2006, courtesy of

Barco; (second right) Michael Bloomberg, New York, NY, 1992, photographer unknown, courtesy of AP Images; (bottom left) NCSA Mosaic Screenshot, courtesy of the Board of Trustees of the University of Illinois

326: (top left) Shibuya, Tokyo, photographer unknown; (top right) Windows sketch by 2x4; (bottom right) CAVE (Cave Automatic Virtual Environment) 2001, courtesy of Dave Pape

327: (top left) Ascendance of the quants, 2007, photographer Chris Goodney, ©Bloomberg, courtesy of Getty Images; (second left) Still from the 2012 presidential campaign, photograph by ©Henny Ray Abrams, AP and Corbis; (third right) Doug Aitken, Sleepwalkers (2007) 6-channel video, Museum of Modern Art, New York, photograph by Frederick Charles, Courtesy of Doug Aitken Workshop; (middle bottom) Krugovaya Kinopanorama, 2007, courtesy of Vladimirovich; (bottom right) Kanye West, Cruel Summer (2012) photograph by Philippe Ruault, courtesy of OMA

328: (top left) Augmented Reality Traffic, photograph by Christina Zartmann ©ZKM; (bottom left) Augmented reality flash mob at Dam Square, Amsterdam, 2010, by Sander Veenhof; (third right) Google Glass detail, 2012, photograph by Antonio Zugaldia

332: (left) Fnord graffiti on the "Anarchy Bridge" Earlsdon-Coventry (1982) photograph by Walwyn; (right) Fnord graffiti, Portland, Maine, (2008) photograph by Tanya Zivkovic

334: Fnord sticker in Hoxton (2009) photograph by
Andrew Bulhak

335: (left) Fnord streetart, Graz, Austria, (2008) photograph by MadC (Flickr); (right) Fnord graffiti in Deering Oaks Park, Portland, Maine, (2006) photograph by Travis H. Curran

336: Fnord graffiti on parking sign (2010) photograph by Fnord_Perfect (Flickr)

337: Fnord graffiti (2006) photograph by puggirl365 (Flickr)

337: Fnord graffiti (2008) photograph by Aaron Smith

338: Fnord graffiti (2010) photograph by peiurban (Flickr)

339: Fnord graffiti in Graz, Austria, (2008) photograph by kami68k (Flickr)

386: Photographs by Iwan Baan courtesy of SO-IL

387–390: Illustration courtesy of Bedford/St. Martin's Press